高等学校土建类专业"十二五"规划教材

画法几何与建筑工程制图

（下　册）

张俊杰　主　编

赵景伟　马大国　副主编

尼姝丽　主　审

化学工业出版社

·北京·

全套书分两册：《画法几何》和《建筑工程制图》。

本书是下册《建筑工程制图》，主要包括以下内容：建筑制图的基本知识、工程图样画法、组合体投影、建筑施工图、结构施工图、室内装饰施工图、道桥工程图、AutoCAD2007 基本知识、三维绘图、图形输出、别墅建筑施工图等。

本书可作为普通高等学校土木工程专业、交通土建专业、工程管理专业本科教材，也可供其它类型学校如职工大学、函授大学、电视大学等有关专业选用。本书配套有习题集，供学生练习使用。

图书在版编目（CIP）数据

画法几何与建筑工程制图. 下册/张俊杰主编. —北京：化学工业出版社，2011.6
高等学校土建类专业"十二五"规划教材
ISBN 978-7-122-11133-3

Ⅰ. 画… Ⅱ. 张… Ⅲ.①画法几何-高等学校-教材
②建筑制图-高等学校-教材 Ⅳ.TU204

中国版本图书馆 CIP 数据核字（2011）第 073869 号

责任编辑：陶艳玲	装帧设计：杨 北
责任校对：王素芹	

出版发行：化学工业出版社（北京市东城区青年湖南街 13 号　邮政编码 100011）
印　　刷：北京永鑫印刷有限责任公司
装　　订：三河市万龙印装有限公司
787mm×1092mm　1/16　印张 20¼　字数 507 千字　2011 年 7 月北京第 1 版第 1 次印刷

购书咨询：010-64518888（传真：010-64519686）　售后服务：010-64518899
网　　址：http://www.cip.com.cn
凡购买本书，如有缺损质量问题，本社销售中心负责调换。

定　　价：39.00 元

前　　言

本套书是高等学校土建类专业"十二五"规划教材。全书分上下两册,上册《画法几何》,下册《建筑工程制图》。

本套书着眼于新时期对应用型、创新型人才培养的需要,以加强对学生综合素质及创新能力的培养为出发点,结合编者多年来的教学改革成果编写而成。

本套书按国家建筑制图标准、规范进行编写,如图纸幅面和格式、比例、字体、投影法等。而对于不同专业的专业图,则有的有国家标准,有的选用部颁标准,例如,建筑施工图、结构施工图。

工程图样是设计文件的重要组成部分,也是指导施工和制造的主要依据。因此绘制工程图样时,一定要做到图形正确,表达清晰,图面整洁,能确切地表明建筑物或结构物的形状、大小和技术要求。如有错误,不但会给施工或制造带来困难,而且还会造成财产的损失。因此,在学习过程中一定要严肃认真,耐心细致,具有刻苦钻研、一丝不苟的学习态度和工作作风。

本套书在编写中力求把基本内容与工程实践和教学实践结合起来。书中所采用的大量插图,特别是专业图,大多来自工程实际,其结构和复杂程度均以满足教学要求为主。本书附配套习题单独成册,用以巩固所学内容。

参加本套书上册《画法几何》编写的有东北林业大学尼姝丽(第8章)、鸡西大学李慧宇(绪论、第1、6、10章),佳木斯大学夏春艳(第2章)、华东交通大学林新峰(第3、5章)、河北大学王桂香(第4章)、黑龙江工程大学张旭宏(第7章)、黑龙江工程大学牛海珍(第9章);参加下册《建筑工程制图》编写的有黑龙江科技大学张俊杰(第1、4、5章)、山东科技大学赵景伟(第6、7章)、东北林业大学马大国(第8、9、10章)、哈尔滨商业大学金焕(第2、3、11章)等。

本套书可作为普通高等院校土木工程专业、交通土建专业、工程管理专业本科教材或参考书,也可供其它类型学校如职业技术学院、成人教育学院、电视大学等相关专业选用。

由于编者水平有限,本书难免存在不妥之处,恳请广大同仁及读者不吝赐教,在此谨表谢意。

编者
2011 年 3 月

目 录

绪　　论

（一）本课程的性质、地位

在建筑工程中，无论是建造厂房、住宅、学校、桥梁、道路、商场或其它建筑，都要依据图样进行施工，这是因为建筑的形状、尺寸、设备、装修等都是不能用人类语言或文字描述清楚的。

在建筑工程技术中，把能够表达房屋建筑的外部形状、内部布置、地理环境、结构构造、装修装饰等的图样称为建筑工程图。建筑技术人员只有通过在图纸上绘制一系列的图样，通过图样来表达设计构思，进行技术交流，所以图纸是各项建筑工程不可缺少的重要技术资料。

建筑工程图作为工程制图的一种类别，同样被喻为是"工程技术界的共同语言"。此外，它还是一种国际语言，因为各国的图纸是根据统一的投影理论绘制出来的，各国的建筑工程技术界之间经常以建筑工程图为媒介，进行研讨、交流、竞赛、招标等活动。

本课程作为土木工程、交通土建、建筑工程管理专业必修的专业技术基础课，主要培养学生绘图、读图、图解和表达的能力，为后续课程、各种实习、设计以及将来的工作打下坚实的基础。

（二）本课程的任务

本课程分为画法几何、制图基础和专业绘图三部分，分《画法几何》、《建筑制图》两册编写。

《画法几何》是建筑制图的理论基础，主要研究在平面上用图形来表示空间的几何形体和如何运用几何作图来解决空间几何问题的基本理论和方法。

《建筑制图》是应用画法几何原理绘制和阅读建筑图样的一门学科，通过专业制图的学习，应掌握建筑工程制图的内容与特点，初步掌握绘制和阅读专业建筑物图样的方法，能正确、熟练地绘制和阅读中等复杂程度的平、立、剖面图，详图以及较为简单结构（如钢筋混凝土结构、砖混结构等）的图样。

本课程的主要任务是：

① 学习各种投影法（正投影法、轴测投影法、标高投影法和透视投影法）的基本理论及其应用；

② 研究常用的图解方法，培养空间几何问题的图解能力；

③ 培养绘制和阅读建筑工程图的能力；

④ 培养和发展空间想象能力和空间构思能力；

⑤ 培养学生认真细致、一丝不苟的工作作风，将良好的全面的素质培养和思想品德修养贯穿于教学的全过程。

此外，在学习本课程的过程中，还必须注重自学能力、分析问题和解决问题的能力以及审美能力的培养。

（三）本课程的学习方法

本课程具有相当强的实践性，只有通过认真完成一定数量的绘图作业和习题，正确运用

各种投影法的规律，才能不断地提高空间想象能力和空间思维能力。

① 端正态度，刻苦钻研。本课程一般安排在一年级，对于刚刚进入大学的学生来说，还没有适应大学课堂教学的特点。所以，必须端正学习态度，锲而不舍，克服困难，不断进取。

② 大力培养空间想象能力和空间思维能力。任何一个物体都有三个向度（长度、宽度、高度），习惯上称为三维形体，而在图纸上表达三维形体，必须通过二维图形来实现，这就需要建立由"三维"到"二维"、由"二维"到"三维"的转换能力。对于初学者来说，培养空间想象能力和空间思维能力是本门课程的最大困难，有的学生直到课程结束，还是没有建立"二维"、"三维"之间的相互转换或者不能由物画图、由图画物。在学习中，必须下大力通过各种途径培养这些能力。

③ 要培养解题能力。本课程的另一个困难是"听易做难"：听课简单，一听就会；做题犯难，绞尽脑汁也不尽其然。解决这类问题，一定要将空间问题拿到空间去分析研究，决定解题的方法和步骤。

④ 充分认识点、直线、平面投影的重要性。这一些内容包括点、直线、平面的投影及直线、平面之间的相对位置，一般在课程的前面学习，后面大部分内容如立体、截交线、相贯线、阴影、透视等都是以此为基础的，如果这一部分没学好，下面的内容就变得极为困难。

⑤ 养成良好的课前预习、课后复习的习惯。上课前应预习教材，善于发现问题，带着问题听教师讲课。课后要及时复习，图文结合，吃透教材。

⑥·认真完成作业，不懂就问。作业是检验听课效果的有效方式，同时通过作业，还可以再进一步复习、稳固所学内容。遇到不懂或不清楚的问题要勇于向教师提问，或同其它同学商讨、解决。

⑦ 严格要求，作图要符合国家标准。施工图是施工的重要依据，图纸上一字一线的差错都会给建设事业造成巨大的损失。所以应从初学开始，就要养成认真负责，力求符合国家标准的工作态度。

第一章 建筑制图的基本知识

第一节 制图的基本规格

为了使房屋建筑制图规格基本统一，图面清晰简明，保证图面质量，符合设计、施工、存档的要求，以适应新时期工程建设的需要，由建设部会同有关部门共同对原六项标准进行了修订，并于 2002 年 3 月 1 日起实施。实施后的六项标准分别是：《房屋建筑制图统一标准》（GB/T 50001—2001）、《总图制图标准》（GB/T 50103—2001）、《建筑制图标准》（GB/T 50104—2001）、《建筑结构制图标准》（GB/T 50105—2001）、《给水排水制图标准》（GB/T 50106—2001）和《暖通空调制图标准》（GB/T 50114—2001）。标准的基本内容包括对图幅、字体、图线、比例、尺寸标注、专用符号、代号、图例、图样画法、专用表格等项目的规定，这些都是建筑工程图必须统一的内容。

（一）图纸幅面

图纸幅面是指图纸本身的大小规格。图框是图纸上所供绘图范围的边线。图纸幅面及图框尺寸，应符合表 1-1 的规定及图 1-1 的格式。

表 1-1　幅面及图框尺寸　　　　　　　　　　　　　单位：mm

尺寸代号 \ 幅面代号	A0	A1	A2	A3	A4
$b×l$	841×1189	594×841	420×594	297×420	210×297
c		10			5
a			25		

A0～A3 图纸宜采用横式（以图纸短边作垂直边），必要时也可采用竖式（以图纸短边作水平边），如图 1-1。一个工程设计中，每个专业所使用的图纸，不宜多于两种幅面（不

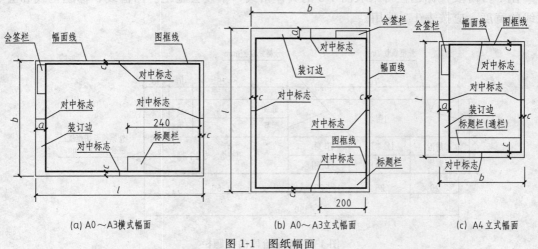

(a) A0～A3横式幅面　　　　　(b) A0～A3立式幅面　　　　　(c) A4立式幅面

图 1-1　图纸幅面

含目录及表格所采用的 A4 幅面）。需要微缩复制的图纸，其一个边上应附有一段精确米制尺度，四个边上均应附有对中标志，对中标志应画在图纸各边长的中点处，线宽应为 0.35mm，线长从纸边界开始至伸入图框内约 5mm。

图纸的短边一般不应加长，长边可加长，但应符合表 1-2 的规定，有特殊需要的图纸可采用 841mm×891mm 与 1189mm×1261mm 的幅面。

表 1-2　图纸长边加长尺寸　　　　　　　　　　　　　　　单位：mm

幅面代号	长边尺寸	长边加长后尺寸
A0	1189	1486、1635、1783、1932、2080、2230、2378
A1	841	1051、1261、1471、1682、1892、2102
A2	594	743、891、1041、1189、1338、1486、1635、1783、1932、2080
A3	420	630、841、1051、1261、1471、1682、1892

（二）图纸标题栏及会签栏

图纸标题栏用于填写工程名称、图名、图号以及设计人、制图人、审批人的签名和日期等，简称图标。图纸标题栏长边的长度应为 240（200）mm，短边的长度，宜采用 30（40、50）mm，见图 1-2（a）。

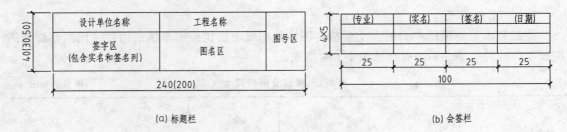

(a) 标题栏　　　　　　　　　　　　　　　　　　(b) 会签栏

图 1-2　标题栏和会签栏

会签栏应按图 1-2（b）的格式绘制，其尺寸应为 100mm×20mm，栏内应填写会签人员所代表的专业、姓名、日期。一个会签栏不够时，可另加一个，两个会签栏应并列，不需会签的图纸可不设会签栏。

在学习阶段，标题栏可采取图 1-3 的具体格式，不设会签栏。图框线、标题栏线和会签栏线的宽度，应按表 1-3 选用。

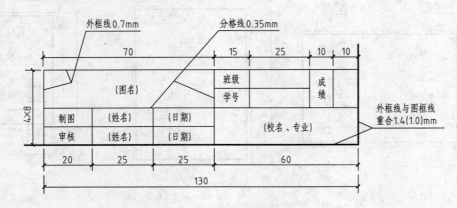

图 1-3　学习阶段的标题栏

表 1-3　图框线、标题栏线和会签栏线的宽度　　　　单位：mm

幅面代号	图框线	标题栏外框线	标题栏分格线及会签栏线
A0、A1	1.4	0.7	0.35
A2、A3、A4	1.0	0.7	0.35

（三）图线

　　在图纸上绘制的线条称为图线。工程图中的内容，必须采用不同的线型和线宽来表示。每个图样，应根据复杂程度与比例大小，先选定基本线宽 b，再选用表 1-4 中相应的线宽组。应当注意：需要微缩的图纸，不宜采用 0.18mm 及更细的线宽；在同一张图纸内，各不同线宽中的细线，可统一采用较细的线宽组的细线；同一张图纸内相同比例的各图样，应选用相同的线宽组。

表 1-4　线宽组

线宽比	线宽组/mm					
b	2.0	1.4	1.0	0.7	0.5	0.35
$0.5b$	1.0	0.7	0.5	0.35	0.25	0.18
$0.25b$	0.5	0.35	0.25	0.18	—	—

　　建筑工程中，常用的几种图线的名称、线型、线宽和一般用途见表 1-5。图线在工程中的实际应用见图 1-4。

表 1-5　线型

名称	线型	线宽	一　般　用　途
粗实线	——————	b	主要可见轮廓线；平剖面图中被剖切的主要建筑构造（包括构配件）的轮廓线；建筑立面图或室内立面图的外轮廓线；详图中主要部分的断面轮廓线和外轮廓线；平、立、剖面图的剖切符号；总平面图中新建建筑物±0.00 高度的可见轮廓线；新建的铁路、管线；图名下横线
中粗实线	——————	$0.5b$	建筑平、立、剖面图中一般构配件的轮廓线；平、剖面图中次要断面的轮廓线；总平面图中新建构筑物、道路、桥涵、围墙等设施的可见轮廓线；场地、区域分界线、用地红线、建筑红线、河道蓝线；新建建筑物±0.00 高度以外的可见轮廓线；尺寸起止符号
细实线	——————	$0.25b$	总平面图中新建道路路肩、人行道、排水沟、树丛、草地、花坛等可见轮廓线；原有建筑物、构筑物、铁路、道路、桥涵、围墙的可见轮廓线；坐标网线、图例线、索引符号、尺寸线、尺寸界线、引出线、标高符号、较小图形的中心线等
粗虚线	- - - - - -	b	新建建筑物、构筑物的不可见轮廓线
中粗虚线	- - - - - -	$0.5b$	一般不可见轮廓线；建筑构造及建筑构配件不可见轮廓线；总平面图计划扩建的建筑物、构筑物、道路、桥涵、围墙及其它设施的轮廓线；洪水淹没线、平面图中起重机（吊车）轮廓线
细虚线	- - - - - -	$0.25b$	总平面图上原有建筑物、构筑物和道路、桥涵、围墙等设施的不可见轮廓线；图例线
粗单点长画线	—·——·——	b	起重机（吊车）轨道线；总平面图中露天矿开采边界线
中粗单点长画线	—·——·——	$0.5b$	土方填挖区的零点线

续表

名　称	线　型	线　宽	一　般　用　途
细单点长画线	—— · —— · ——	0.25b	分水线、中心线、对称线、定位轴线
粗双点长画线	—— ·· —— ·· ——	b	地下开采区塌落界线
细双点长画线	—— ·· —— ·· ——	0.25b	假想轮廓线、成型前原始轮廓线
折断线	——〜——	0.25b	不需画全的断开界线
波浪线	——〜〜——	0.25b	不需画全的断开界线；构造层次的断开界线

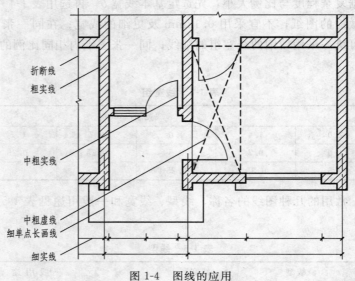

图 1-4　图线的应用

画线时，还应注意以下几点。

① 单点长画线或双点长画线的线段长度应保持一致，约等于 15～20mm，线段的间隔宜相等，见图 1-5（a）；

② 虚线的线段和间隔应保持长短一致，线段长约 3～6mm，间隔约为 0.5～1mm，见图 1-5（b）；

③ 单点长画线、双点长画线的两端是线段，而不是点，见图 1-5（a）、（b）；

④ 虚线与虚线、点画线与点画线、虚线或点画线与其它图线交接时，应是线段交接，见图 1-5（c）；

⑤ 虚线与实线交接，当虚线在实线的延长线上时，不得与实线连接，应留有一间距，见图 1-5（d）；

⑥ 在较小的图形中绘制单点长画线及双点长画线有困难时，可用实线代替，见图 1-6；

⑦ 相互平行的图线，其间隙不宜小于其中的粗线宽度，且不宜小于 0.7mm；

⑧ 图线不得与文字、数字或符号重叠、混淆，不可避免时，应首先保证文字等的清晰；

⑨ 折断线和波浪线应画出被断开的全部界线，折断线在两端分别应超出图形的轮廓线，而波浪线则应画至轮廓线为止，见图 1-7。

（四）字体

图纸上所需书写的各种文字、数字、拉丁字母或其它符号等，均应用黑墨水书写，且要达到笔画清晰、字体端正、排列整齐，标点符号应清楚正确。

1. 汉字

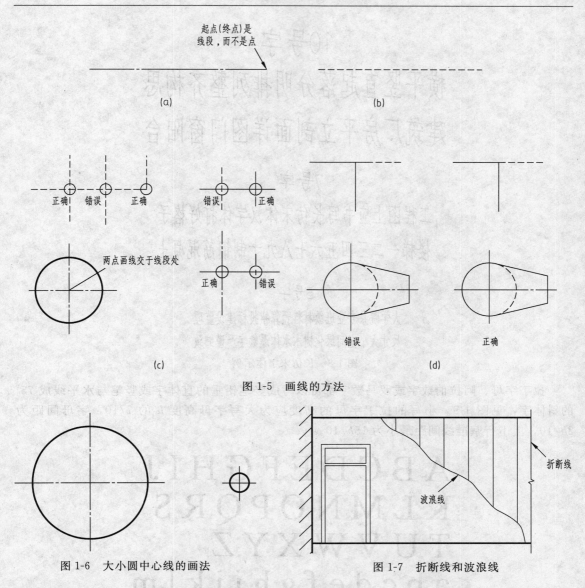

图 1-5　画线的方法

图 1-6　大小圆中心线的画法　　　　　　图 1-7　折断线和波浪线

　　图样及说明中的汉字，应遵守国务院公布的《汉字简化方案》和有关规定，书写成长仿宋体。长仿宋字体的字高与字宽的比例约为 3/2，如图 1-8 所示。长仿宋字体高宽的关系见表 1-6。

表 1-6　长仿宋字体字高与字宽关系　　　　　　　　　　单位：mm

字高	20	14	10	7	5	3.5
字宽	14	10	7	5	3.5	2.5

　　工程图上书写的长仿宋汉字，其高度应不小于 3.5mm。在写字前，应先打格再书写。长仿宋体字的特点是：笔画横平竖直、起落分明、笔锋满格、字体结构匀称。书写时一定严格要求，认真书写。

　　2. 拉丁字母和数字　拉丁字母、阿拉伯数字或罗马数字同汉字并列书写时，它们的字高比汉字的字高宜小一号或两号，且不应小于 2.5mm。

10号字
横平竖直起落分明排列整齐构思
建筑厂房平立剖面详图门窗阳台

7号字
工程图上应书写长仿宋体汉字体打好格子
楼梯一二三四五六七八九十制钢筋混凝土

5号字
大学院系专业班级材料预算招投标建设监理
尺寸大小空间绿化树木水体瀑数字严谨细致

图 1-8　长仿宋字体示例

拉丁字母、阿拉伯数字或罗马数字都可以写成竖笔铅垂的直体字或竖笔与水平线成 75° 的斜体字，见图 1-9。小写的拉丁字母的高度应为大写字母高度 h 的 7/10，字母间距为 $2h/10$，上下行基准线间距最小为 $15h/10$。

ABCDEFGHIJ
KLMNOPQRS
TUVWXYZ
abcdefghiklm
nopqrstuvwxy
1234567890
ABCabc1240 I Vβ

图 1-9　拉丁字母、数字示例

表示数量的数值，应用正体阿拉伯数字书写；各种计量单位凡前面有量值的，均应采用国家颁布的单位符号注写，例如三千五百毫米应写成 3500mm，三百五十二吨应写成 352t，五十千克每立方米应写成 $50kg/m^3$。

　　表示分数时，不得将数字与文字混合书写，例如：四分之三应写成 3/4，不得写成 4 分之 3，百分之三十五应写成 35％，不得写成百分之 35；表示比例数时，应采用数学符号，例如：一比二十应写成 1：20。

　　当注写的数字小于 1 时，必须写出个位的"0"，小数点应采用圆点，齐基准线书写，如 0.15、0.004 等。

　　（五）尺寸标注

　　建筑工程图中除了画出建筑物及其各部分的形状外，还必须准确、详尽和清晰地标注各部分实际尺寸，以确定其大小，作为施工的依据。

　　1. 尺寸的组成

　　图样上的尺寸，包括尺寸界线、尺寸线、尺寸起止符号和尺寸数字，见图 1-10。尺寸界线应用细实线绘制，一般应与被注长度垂直，其一端应离开图样轮廓线不小于 2mm，另一端宜超出尺寸线 2～3mm，必要时，图样轮廓线可用作尺寸界线。尺寸线应用细实线绘制，应与被注长度平行，应注意：图样本身的任何图线均不得用作尺寸线。尺寸起止符号一般用中粗斜短线绘制，其倾斜方向应与尺寸界线成顺时针 45°角，长度宜为 2～3mm。

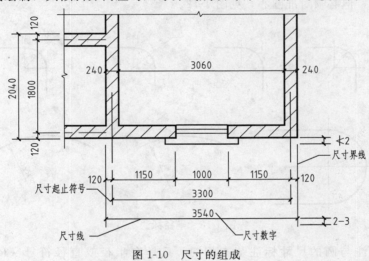

图 1-10　尺寸的组成

　　图样上的尺寸，应以尺寸数字为准，不得从图上直接量取。图样上的尺寸单位，除标高及总平面图以米为单位外，其它必须以毫米为单位，图上尺寸数字不再注写单位。尺寸数字应写在尺寸线的中部，在水平尺寸线上的应从左到右写在尺寸线上方，在铅直尺寸线上的，应从下到上写在尺寸线左方。

　　相互平行的尺寸线，应从被注写的图样轮廓线由近向远整齐排列，较小尺寸应离轮廓线较近，较大尺寸应离轮廓线较远；图样轮廓线以外的尺寸线，距图样最外轮廓之间的距离不宜小于 10mm，平行排列的尺寸线之间的距离宜为 7～10mm，并应保持一致。总尺寸的尺寸界线应靠近所指部位，中间的分尺寸的尺寸界线可稍短，但其长度应相等。

　　2. 圆、圆弧、球的尺寸标注

　　圆和大于半圆的弧，一般标注直径，尺寸线通过圆心，用箭头作尺寸的起止符号，指向圆弧，并在直径数字前加注直径符号"ϕ"。较小圆的尺寸可以标注在圆外，见图 1-11。

　　半圆和小于半圆的弧，一般标注半径，尺寸线的一端从圆心开始，另一端用箭头指向圆弧，在半径数字前加注半径符号"R"。较小圆弧的半径数字，可引出标注，较大圆弧的尺

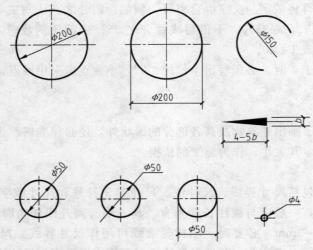

图 1-11　直径标注

寸线画成折线状，但必须对准圆心，见图 1-12。

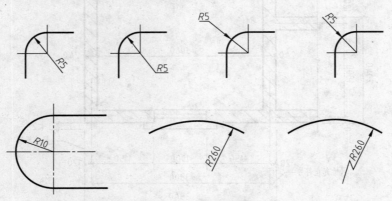

图 1-12　半径标注

球的尺寸标注与圆的尺寸标注基本相同，只是在半径或直径符号（R 或 ϕ）前加注"S"，见图 1-13。

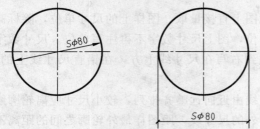

图 1-13　球径标注

注意：直径尺寸还可标注在平行于任一直径的尺寸线上，此时须画出垂直于该直径的两条尺寸界线，且起止符号改用 45°中粗斜短线，见图 1-11。

3. 角度、弧长、弦长的尺寸标注

角度的尺寸线，应以圆弧表示。该圆弧的圆心应是该角的顶点，角的两个边为尺寸界线，角度的起止符号应以箭头表示，如没有足够位置画箭头，可用小黑点代替。角度数字应水平书写，见图 1-14（a）。

弧长的尺寸线为与该圆弧同心的圆弧，尺寸界线应垂直于该圆弧的弦，起止符号应以箭头表示，弧长数字的上方应加注圆弧符号"⌒"，见图 1-14（b）。

弦长的尺寸线应以平行于该弦的直线表示，尺寸界线应垂直于该弦，起止符号应以中粗

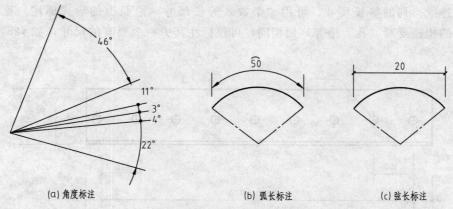

<center>图 1-14　角度、弧长、弦长的尺寸标注</center>

斜短线表示，见图 1-14（c）。

　　4. 坡度的尺寸标注

　　标注坡度时，在坡度数字下，应加注坡度符号，坡度符号的箭头（单面），一般应指向下坡方向。坡度也可用直角三角形形式标注，见图 1-15。

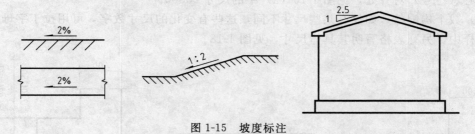

<center>图 1-15　坡度标注</center>

　　5. 尺寸的简化标注

　　（1）杆件或管线的长度，在单线图（桁架简图、钢筋简图、管线简图）上，可直接将尺寸数字沿杆件或管线的一侧注写，见图 1-16。

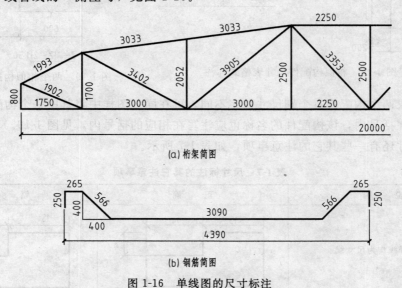

<center>图 1-16　单线图的尺寸标注</center>

（2）连续排列的等长尺寸，可用"个数×等长尺寸＝总长"的形式标注，见图 1-17。构配件内的构造要素（孔、槽等）如相同，可仅标注其中一个要素的尺寸，如 $\phi25$，并在前注明数量。

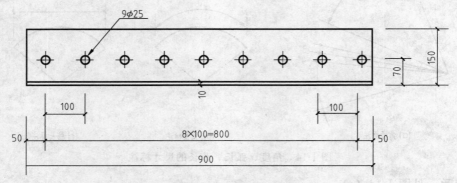

图 1-17　相同要素连续排列的尺寸标注

（3）对称构配件如果采用对称省略画法，则该对称构配件的尺寸线应略超过对称中心（符号），仅在尺寸线的一端画尺寸起止符号，尺寸数字按整体全尺寸注写，并且应注写在与对称中心（符号）对齐处，见图 1-16（a）中的尺寸 20000。

（4）数个构配件，如仅有某些尺寸不同，这些有变化的尺寸数字，可用拉丁字母注写在同一图样中，另列表格写明其具体尺寸，见图 1-18。

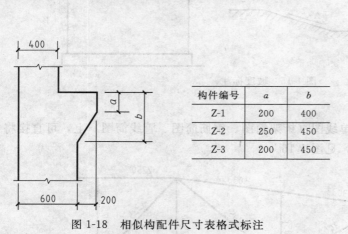

构件编号	a	b
Z-1	200	400
Z-2	250	450
Z-3	200	450

图 1-18　相似构配件尺寸表格式标注

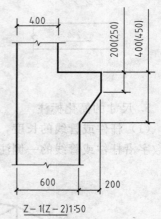

图 1-19　两个相似构配件的尺寸标注

注：如果两个构配件有个别尺寸数字不同，可在同一图样中将其中一个构配件的不同尺寸数字注写在括号内，该构配件的名称也应注写在相应的括号内，见图 1-19。

标注尺寸还有一些其它的注意事项，如表 1-7 所示。

表 1-7　尺寸标注的其它注意事项

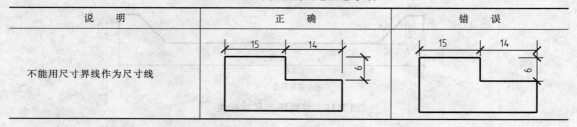

说　明	正　确	错　误
不能用尺寸界线作为尺寸线		

续表

说　明	正　确	错　误
轮廓线、中心线等可用作尺寸界线，但不能用作尺寸线		
尺寸线倾斜时数字的方向应便于阅读，尽量避免在斜线范围内注写尺寸		
同一张图纸内尺寸数字应大小一致，两尺寸界线之间比较窄时，尺寸数字可注在尺寸界线外侧，或上下错开，或用引出线引出再标注		
任何图线与数字重叠时，应断开图线		
轴测图的尺寸应标注在各自所在的坐标面内，尺寸线应与被注长度平行，尺寸界线应平行于相应的轴测轴，尺寸数字的方向应平行于尺寸线，尺寸起止符号用小黑点		
尺寸数字不得贴靠在尺寸线或其它图线上，一般应离开约 0.5～1mm		

（六）图名和比例

　　按规定，在图样下边应用长仿宋体字写上图样名称和绘图比例。比例宜注写在图名的右侧，字的基准线应取平；比例的字高宜比图名字高小一号或二号，图名下应画一条粗横线，其粗度不应粗于本图纸所画图形中的粗实线，同一张图纸上的这种横线粗度应一致，其长度

底层平面图 1:100

图 1-20　图名
和比例

应与图名文字所占长度相同，见图 1-20。

当一张图纸中的各图只用一种比例时，也可把该比例统一书写在图纸标题栏内。

图样的比例，应为图形与实物相对应的线性尺寸之比。比例的符号为"："，比例应以阿拉伯数字表示，比例的大小，是指其比值的大小，如 1：50 大于 1：100。相同的构造，用不同的比例所画出的图样大小是不一样的，见图 1-21。

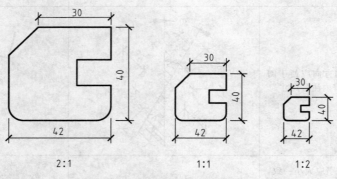

图 1-21　不同比例的图样

（七）常用的建筑材料图例

建筑工程中常采用一些图例来表示建筑材料，表 1-8 选列了一些常用的建筑材料断面图例，其它的建筑材料图例见《房屋建筑制图统一标准》（GB/T 50001—2001）。

表 1-8　常用建筑材料图例

图例	名称与说明	图例	名称与说明
	自然土壤		多孔材料 包括水泥珍珠岩、沥青珍珠岩、泡沫混凝土、非承重加气混凝土、软木、蛭石制品等。
	素土夯实		木材 左图为垫木、木砖或木龙骨；右图为横断面
	左：砂、灰土，靠近轮廓线绘较密的点 右：粉刷材料，采用较稀的点		金属 1. 包括各种金属 2. 图形小时，可涂黑
	普通砖 1. 包括实心砖、多孔砖、砌块等砌体 2. 断面较窄、不易画出图例线时，可涂红		防水材料 构造层次多或比例大时，采用上面图例
	上：混凝土 下：钢筋混凝土 1. 本图例指能承重的混凝土及钢筋混凝土 2. 包括各种强度等级、骨料、添加剂的混凝土 3. 在剖面图上画出钢筋时，不画图例线 4. 断面图形小，不易画出图例线时，可涂黑		饰面砖 包括铺地砖、马赛克、陶瓷锦砖、人造大理石等
			石材

第二节 制图工具、仪器及使用方法

充分了解各种制图工具、仪器的性能，熟练掌握正确的使用方法，经常注意保养维护，是保证制图质量、加快制图速度、提高制图效率的必要条件之一。

（一）铅笔

铅笔分为木铅笔和活动铅笔两种类型。通常铅芯有不同的硬度，分别用 B、H、HB 表示。标号 B、2B、…、6B 表示软铅芯，数字越大表示铅芯越软；标号 H、2H、…、6H 表示硬铅芯，数字越大表示铅芯越硬；HB 表示不软不硬。画底稿时，一般用 H 或 2H，图形加深常用 B、2B 或 HB。削铅笔时应将铅笔尖削成锥形，铅芯露出长度为 6～8mm，注意不要削有标号的一端。

使用铅笔绘图时，用力要均匀，用力过小则绘图不清楚，用力过大则会划破图纸或在纸上留下凹痕甚至折断铅芯。画长线时，要一边画一边旋转铅笔，这样可以保持线条的粗细一致。画线时的姿势，从侧面看笔身要铅直，从正面看，笔身要倾斜约 60°。

（二）图板

图板用于固定图纸，作为绘图的垫板，板面一定要平整，硬木工作边要保持笔直。图板有大小不同的规格，通常比相应的图幅略大，画图时板身略为倾斜比较方便。图纸的四角用胶带纸粘贴在图板上，位置要适中，见图 1-22。注意，切勿用小刀在图板上裁纸，同时应注意防止潮湿、曝晒、重压等对图板的破坏。

（三）丁字尺

丁字尺由尺头和尺身组成，是用来与图板配合画水平线的工具，图 1-22 中，尺身的工作边（有刻度的一边）必须保持平直光滑。在画图时，尺头只能紧靠在图板的左边（不能靠在右边、上边或下边）上下移动，画出一系列的水平线，或结合三角板画出一系列的垂直线，见图 1-23。

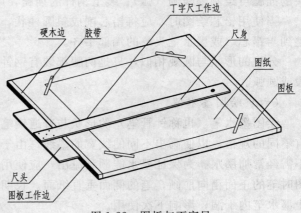

图 1-22 图板与丁字尺

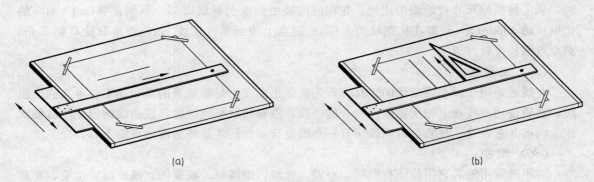

(a) (b)

图 1-23 丁字尺的使用

丁字尺在使用时，切勿用小刀靠近工作边裁纸，用完之后要挂起，防止丁字尺变形。

（四）三角板

一副三角板有 30°×60°×90° 和 45°×45°×90° 两块。三角板的长度有多种规格如 25cm、30cm 等，绘图时应根据图样的大小，选用相应长度的三角板。三角板除了结合丁字尺画出一系列的垂直线外，还可以配合画出 15°、30°、45°、60°、75° 等角度的斜线，见图 1-24。

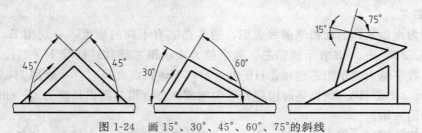

图 1-24 画 15°、30°、45°、60°、75° 的斜线

（五）圆规和分规

圆规主要用来画圆或圆弧。常见的是三用圆规，定圆心的一条腿的钢针，两端都为圆锥形，应选用台肩的一端（圆规针脚一端有台肩，另一端没有）放在圆心，并可按需要适当调节长度；另一条腿的端部可按需要装上有铅芯的插腿，可绘制铅笔线圆（弧）；装上墨线笔头的插腿可绘制墨线圆（弧）；装上钢针的插腿，可作为分规使用。

当使用铅芯绘图时，应将铅芯削成斜圆柱状，斜面向外，并且应将定圆心的钢针台肩调整到与铅芯（或墨水笔头）的端部平齐。

分规的形状与圆规相似，只是两腿都装有钢针，用来量取线段的长度，或用来等分直线段或圆弧。

（六）绘图墨水笔

绘图墨水笔（也称针管笔）的形状与普通钢笔差不多，笔尖为一针管，内有通针，针管有不同的规格，以便画出不同的线宽的墨线。由于绘图墨水笔可以存储墨水，所以在绘图中不需经常加墨水。为保证墨水能顺利流出，应使用不含杂质的碳素墨水或专用绘图墨水。绘图时笔的正面稍向前倾，笔的侧面垂直纸面。长期不使用时，应将笔管和笔尖清洗干净，防止墨水笔内干涸，影响下次使用。

（七）比例尺

比例尺常做成三棱柱状，所以也称为三棱尺，比例尺的三个棱面上共刻有 1∶100、1∶200、1∶300、1∶400、1∶500、1∶600 六种比例。比例尺上的数字均以米为单位，使用时，只需将实际尺寸按绘图的比例，在相应的棱面刻度上量取即可。例如，要以 1∶100 的比例尺画 3600mm，只要在比例尺的 1∶100 刻度上找到单位长度 1m，并量取从 0 到 3.6m 刻度点的长度就可以了。

（八）曲线板

曲线板是用于画非圆曲线的工具。首先要定出曲线上足够数量的点，徒手将各点连成曲线，然后选用曲线板上与所画曲线吻合的一段，沿着曲线板边缘将该段曲线画出，然后依次连续画出其它各段。注意前后两段应有一小段重合，曲线才显得圆滑，见图 1-25。

（九）其它

绘图时常用的其它用品还有图纸、小刀、橡皮、擦线板、胶带纸、细砂纸、排笔、专业模板、数字模板、字母模板等。

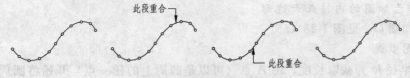

图 1-25 用曲线板画曲线

第三节 几何作图

表示建筑物形状的图形是由各种几何图形组合而成的,只有熟练地掌握各种几何图形的作图原理和方法,才能更快更好地手工绘制各种建筑物的图形。下面介绍几种基本的几何作图。

(一)过三已知点作圆

(1)已知点 A、B 和 C,见图 1-26(a)。

(2)作图步骤

① 连接 AB、AC(或 BC),分别作出它们的垂直平分线,交得点 O,见图 1-26(b)。

② 以点 O 为圆心,OA(或 OB 或 OC)为半径,作一圆,即为所求,见图 1-26(c)。

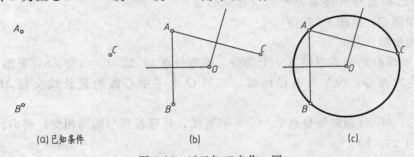

(a)已知条件　　　　(b)　　　　(c)

图 1-26 过已知三点作一圆

(二)作已知圆的内接正五角星

(1)已知圆 O,见图 1-27(a)。

(2)作图步骤

① 求出半径 OF 的中点 G,以 G 为圆心,GA 为半径画弧,交水平直径于点 H,见图 1-27(b)。

② 以 AH 为截取长度,由点 A 开始将圆周截取为五等分,依次连接 AC、AD、BD、BE、CE,见图 1-27(c)。

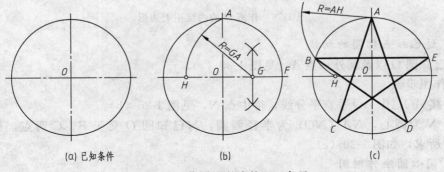

(a)已知条件　　　　(b)　　　　(c)

图 1-27 作圆 O 的内接正五角星

（三）作已知圆的内接正六边形

（1）已知圆 O，见图 1-28（a）。

（2）作图步骤

以圆 O 半径 R 为截取长度，由 A 点（可以是圆周上的任一点）开始将圆周截取为六等分，顺次连接各等分点 A、B、C、D、E、F、A，即为所求，见图 1-28（b）。

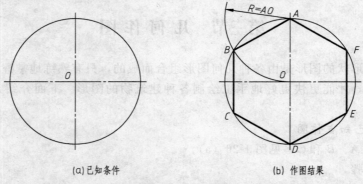

（a）已知条件　　　　　　　　（b）作图结果

图 1-28　作圆 O 的内接正六边形

（四）作已知圆的内接正七边形（近似作法）

（1）已知圆 O，见图 1-29（a）。

（2）作图步骤

① 将已知圆 O 的垂直直径 AN 七等分，得等分点 1、2、3、4、5、6，见图 1-29（a）。

② 以 N 为圆心，NA 为半径作弧，与圆 O 水平中心线的延长线交得 M_1、M_2，见图 1-29（a）。

③ 过 M_1、M_2 分别向等分点 2、4、6 引直线，并延长到与圆周相交，得 B、C、D、G、F、E，见图 1-29（b）。

④ 由 A 点开始，顺次连接 A、B、C、D、E、F、G、A，即为所求，见图 1-29（b）。

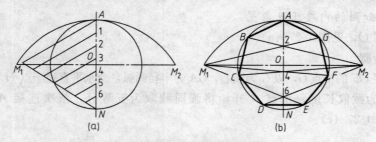

（a）　　　　　　　　　　（b）

图 1-29　作圆 O 的内接正七边形

（五）过已知点作圆的切线

（1）已知圆 O 以及圆外一点 A，见图 1-30（a）。

（2）作图步骤

① 连接 AO，作 AO 垂直平分线，得中点 N，见图 1-30（b）。

② 以 N 为圆心，NA（NO）为半径画圆，与已知圆 O 交于 B、C 两点，连接 AB、AC，即为所求，如图 1-30（c）。

（六）同心圆法作椭圆

（1）已知椭圆的长轴 AB 和短轴 CD，见图 1-31（a）。

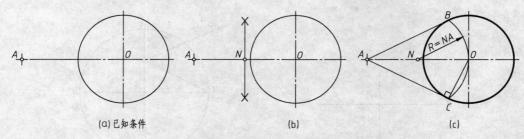

图 1-30　过已知点作圆的切线

（2）作图步骤

① 分别以 AB 和 CD 为直径作大小两圆，并等分两圆周为十二等分（也可是其它若干等分），见图 1-31（b）。

② 由大圆各等分点作竖直线，与由小圆各对应等分点所作的水平线相交，得椭圆上各点，用曲线板（或徒手）连接起来，即为所求，见图 1-31（c）。

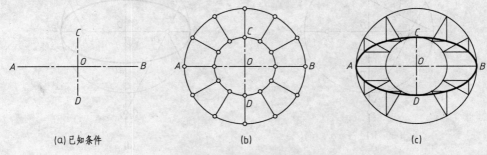

图 1-31　同心圆法作椭圆

（七）四心法作椭圆

（1）已知椭圆的长轴 AB 和短轴 CD，见图 1-32（a）。

（2）作图步骤

① 以 O 为圆心，OA 为半径，作圆弧，交 DC 延长线于点 E，连接 AC，以 C 为圆心，CE 为半径，画弧交 CA 于点 F，见图 1-32（b）。

② 作 AF 的垂直平分线，交 AO 于 O_1，交 DO 于 O_2，在 OB 上截取 $OO_3 = OO_1$，在 OC 上截取 $OO_4 = OO_2$，见图 1-32（c）。

③ 分别以 O_1、O_2、O_3、O_4 为圆心，O_1A、O_2C、O_3B、O_4D 为半径作圆弧，使各弧在 O_2O_1、O_2O_3、O_4O_1、O_4O_3 的延长线上的 G、J、H、I 四点处连接，见图 1-32（d）。

（八）圆弧连接

在绘制建筑物的平面图形时，常遇到用已知半径的圆弧光滑地连接两条已知线段（直线或圆弧）的情况，其作图方法称为圆弧连接。圆弧连接要求在连接处要光滑，所以在连接处两线段要相切。作图的关键是要准确地求出连接圆弧圆心和连接点（切点）。作图步骤概括为三点。① 求连接圆弧的圆心；② 求连接点；③ 连接并擦去多余部分。

圆弧连接的基本作图如下。

1. 作一圆弧连接一点与一直线

（1）已知一点 A 和一直线 L，连接圆弧半径为 R，见图 1-33（a）。

（2）作图步骤

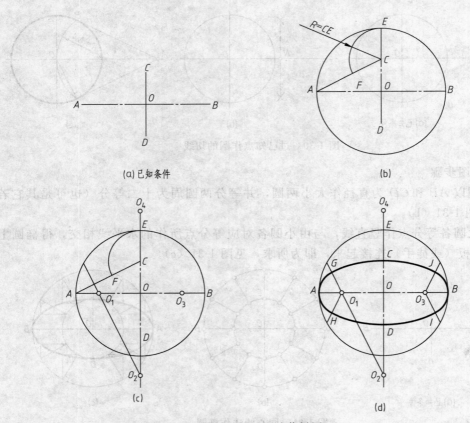

图 1-32　四心法作椭圆

① 以 A 为圆心，R 为半径画弧。作与直线 L 距离为 R 的平行线 L_1，与所作圆弧交于 O 点，见图 1-33（b）。

② 过 O 作直线 L 的垂线，垂足为 B，见图 1-33（c）。

③ 以 O 为圆心，R 为半径画弧，使圆弧通过 A、B 两点，擦去多余部分，即为所求，见图 1-33（d）。

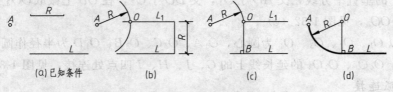

图 1-33　作一圆弧连接一点与一直线

2. 作一圆弧连接两直线

（1）已知两直线 L、M，连接圆弧半径为 R，见图 1-34（a）。

（2）分别作与直线 L、M 距离为 R 的平行线 L_1、M_1，相交于 O 点，见图 1-34（b）。

（3）过 O 分别作直线 L、M 的垂线，垂足为 A、B，见图 1-34（c）。

（4）以 O 为圆心，R 为半径画弧，使圆弧通过 A、B 两点，擦去多余部分，完成作图，见图 1-34（d）。

两直线 L、M，可以是正交，也可以是斜交，作图方法是一样的。

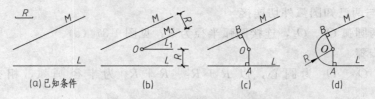

图 1-34　作一圆弧连接两直线

3. 作圆弧连接一点与另一圆弧

（1）已知一点 A 和一圆弧 O_1，连接圆弧半径为 R，见图 1-35（a）。

（2）作图步骤

① 分别以 A、O_1 为圆心，以 R、$R+R_1$ 为半径画弧，相交于 O 点，见图 1-35（b）。

② 连接 O_1、O，交已知圆弧于 B 点，见图 1-35（c）。

③ 以 O 为圆心，R 为半径画弧，使圆弧通过 A、B 点，擦去多余部分，完成作图，见图 1-35（d）。

4. 作圆弧连接一直线与另一圆弧

（1）已知一直线 L 和一圆弧 O_1，连接圆弧半径为 R，见图 1-36（a）。

（2）作图步骤

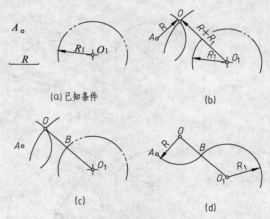

图 1-35　作圆弧连接一点与另一圆弧

① 作与直线 L 距离为 R 的平行线 L_1，以 O_1 为圆心，$R+R_1$ 为半径画弧，交 L_1 于 O 点，见图 1-36（b）。

② 过 O 作直线 L 的垂线，垂足为 A。连接 OO_1，交已知圆弧于 B 点，见图 1-36（c）。

③ 以 O 为圆心，R 为半径画弧，使圆弧通过 A、B 点，擦去多余部分，完成作图，见图 1-36（d）。

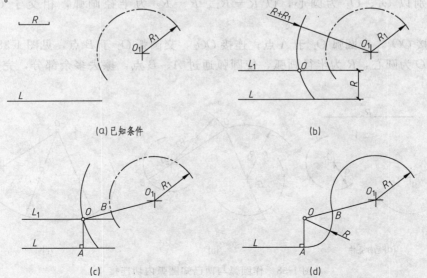

图 1-36　作圆弧连接一直线与另一圆弧

5. 作圆弧与两已知圆弧外切连接

（1）已知两圆弧 O_1、O_2，连接圆弧半径为 R，见图 1-37（a）。

（2）作图步骤

① 分别以 O_1、O_2 为圆心，以 $R+R_1$、$R+R_2$ 为半径画弧，相交于 O 点，见图1-37（b）。

② 连接 OO_1，交圆弧 O_1 于 A 点；连接 OO_2，交圆弧 O_2 于 B 点，见图 1-37（c）。

③ 以 O 为圆心，R 为半径画弧，使圆弧通过 A、B 点，擦去多余部分，完成作图，见图 1-37（d）。

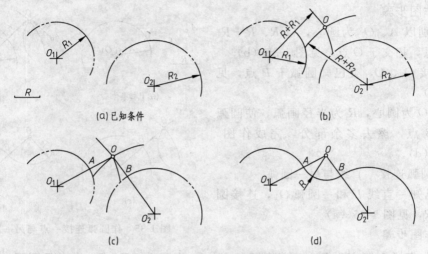

图 1-37　作圆弧与两已知圆弧外切连接

6. 作圆弧与两已知圆弧内切连接

（1）已知两圆弧 O_1、O_2，连接圆弧半径为 R，见图 1-38（a）。

（2）作图步骤

① 分别以 O_1、O_2 为圆心，以 $R-R_1$、$R-R_2$ 为半径画弧，相交于 O 点，见图1-38（b）。

② 连接 OO_1，交圆弧 O_1 于 A 点；连接 OO_2，交圆弧 O_2 于 B 点，见图 1-38（b）。

③ 以 O 为圆心，R 为半径画弧，使圆弧通过 A、B 点，擦去多余部分，完成作图，见图 1-38（c）。

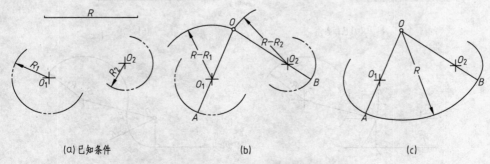

图 1-38　作圆弧与两已知圆弧内切连接

7. 作圆弧与一已知圆弧内切连接，与另一已知圆弧外切连接

（1）已知两圆弧 O_1、O_2，连接圆弧半径为 R，见图 1-39（a）。

（2）作图步骤

① 分别以 O_1、O_2 为圆心，以 $R-R_1$、$R+R_2$ 为半径画弧，相交于 O 点，见图1-39（b）。

② 连接 OO_1，交圆弧 O_1 于 A 点；连接 OO_2，交圆弧 O_2 于 B 点，见图 1-39（b）。

③ 以 O 为圆心，R 为半径画弧，使圆弧通过 A、B 点，擦去多余部分，完成作图，见图 1-39（c）。

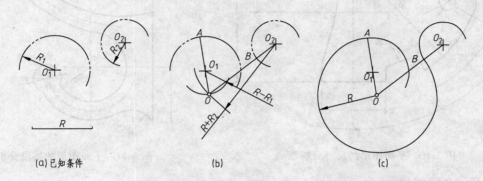

图 1-39　作圆弧与一已知圆弧内切连接，与另一已知圆弧外切连接

第四节　平面图形的分析及画图步骤

一般平面图形都是由若干线段（直线或曲线）连接而成。要正确绘制一个平面图形，必须对平面图形进行尺寸分析和线段分析。

（一）平面图形的尺寸分析

尺寸按其在平面图形中所起的作用，可分为细部尺寸和定位尺寸。要确定平面图形中线段的相对位置，还要引入尺寸基准的概念。

1. 尺寸基准

确定尺寸位置的点、线、面称为尺寸基准，也就是注写尺寸的起点。对于平面图形，应分别按水平方向和竖直方向确定一个尺寸基准。尺寸基准往往可用对称图形的对称中心线、图形的底边和侧边、较大圆的中心线等，在图 1-40 所示的平面图中，水平方向、竖直方向的尺寸基准分别取 $\phi 12$ 圆的竖直中心线和水平中心线。

2. 细部尺寸

确定平面图形各组成部分形状、大小的尺寸，称为细部尺寸，如确定直线的长度、角度的大小、圆弧的半径（直径）等的尺寸。图 1-40 中 $\phi 5$、$\phi 12$、18、$R3$、$R16$、30°等都是细部尺寸。

3. 定位尺寸

确定平面图形各组成部分相对位置的尺寸，称为定位尺寸。图 1-40 中 $R30$、6、18、60°等都是定位尺寸。

（二）平面图形的线段分析

根据线段在图形中的细部尺寸和定位尺寸是否齐全，通常分成三类线段，即已知线段、

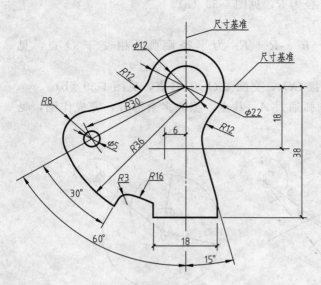

图 1-40　平面图形的尺寸分析

图 1-41　平面图形的线段分析

中间线段、连接线段。

1. 已知线段

已知线段是根据给出的尺寸可直接画出的线段。见图 1-41 中最左侧一条长度为 48mm 的边线，作图时先从水平方向尺寸基准向左量取 26mm 画线，再自高度基准向上、下分别 截取 24mm 即可。又如图中两个 φ12 圆弧和 φ30 圆弧等都是已知线段。

2. 中间线段

中间线段是指缺少一个尺寸，需要依据另一端相切或相接的条件才能画出的线段，见图 1-41 中的 R10 圆弧、R54 圆弧等。

3. 连接线段

连接线段是指缺少两个尺寸，完全依据两端 相切或相接的条件才能画出的线段，见图 1-41 中 R54 圆弧的外侧一条圆弧。

在绘制平面图形时，应先画已知线段，再画 中间线段，最后画连接线段。

（三）平面图形的作图步骤

（1）选定比例，布置图面，使图形在图纸上 位置适中。

（2）画出基准线。

（3）画出已知线段。

（4）画出中间线段。

（5）画出连接线段。

（6）分别标注细部尺寸和定位尺寸。

【例 1-1】　画出如图 1-42 所示的平面图形。 作图步骤如图 1-43 所示。

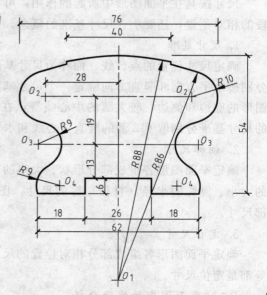

图 1-42　楼梯扶手断面

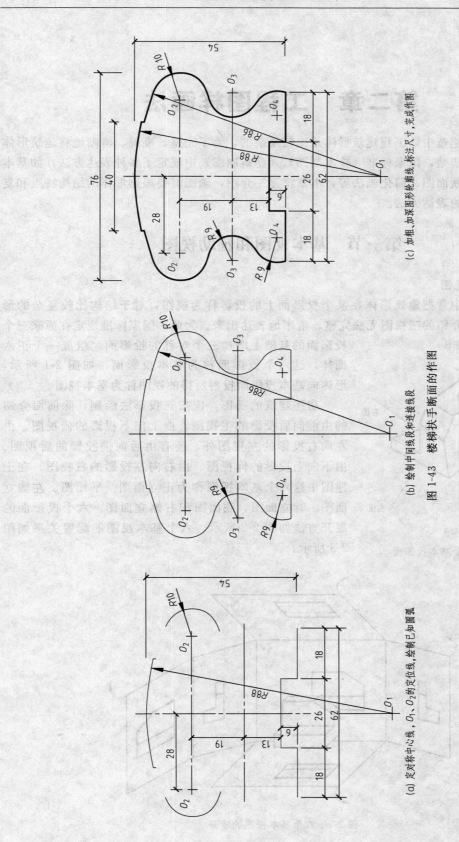

(a) 定对称中心线，O_1、O_2的定位线，绘制已知圆弧

(b) 绘制中间线段和连接线段

图 1-43 楼梯扶手断面的作图

(c) 加粗、加深图形轮廓线，标注尺寸，完成作图

第二章　工程图样画法

在建筑工程建造中，工程建筑形体是比较复杂的，为了完整、准确、清晰地将建筑形体的内外结构表达清楚，国家标准《技术制图》、《建筑制图》中规定了多种表达方法，如基本视图、剖面图、断面图、简化画法等，本章将逐一介绍，画图时要根据形体的结构特点和复杂程度选用合适的表达方法。

第一节　基本视图和辅助视图

（一）基本视图

在工程制图中常把建筑形体在某个投影面上的投影称为视图，对于结构比较复杂的形体，仅用前面所介绍的三视图无法完整、清晰地表达出来。为此，国家标准规定在原来三个投影面的基础上增加三个对称的投影面，组成一个正六面体，这六个投影面称为基本投影面，如图 2-1 所示，形体向基本投影面投射所得的视图称为基本视图。

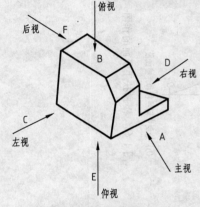

图 2-1　六个基本投影面

房屋建筑的视图，应按正投影法绘制，除前面介绍的由前向后投影的主视图、由上向下投影的俯视图、由左向右投影的左视图外，还有由后向前投影的后视图、由下向上投影的仰视图、由右向左投影的右视图。在土建图中这六个基本视图称为正立面图、平面图、左侧立面图、背立面图、底面图和右侧立面图。六个投影面的展开方法如图 2-2 所示。六个基本视图的配置关系如图 2-3 所示。

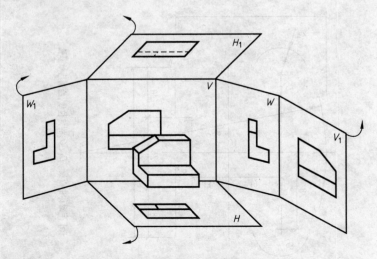

图 2-2　六个基本视图的展开

工程形体并不全部都要用六个视图来表达，而是在完整、清晰表达的前提下，视图数量应尽可能的少。如图 2-4 所示只用了 4 个立面图和一个平面图就能清楚地表达出一栋房屋的外形。

（二）辅助视图

辅助视图是有别于基本视图的视图表达方法，主要用于表达基本视图无法表达或不便于表达的形体结构。下面介绍几种常用的辅助视图。

1. 镜像视图

对于某些建筑形体，当直接用正投影法所绘制的图样虚线较多，不易表达清楚

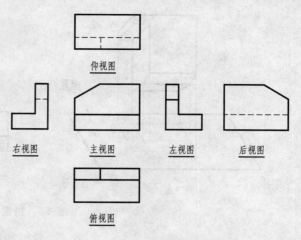

图 2-3　六个基本视图的布置

某些工程构造的真实情况时，对于这类图样可用镜像投影法绘制，但应在图名后注写"镜像"两字。如图 2-5 所示，把镜面放在物体的下面，代替水平投影面，在镜面中反射得到的图像，称为镜像投影图。由此可知它和用正投影法绘制的平面图有所不同，如图 2-5（c）所示。

图 2-4　房屋的多面投影图

2. 局部视图

将形体的某一部分向基本投影面投射所得到的视图称为局部视图，其目的是用于表达形体上局部结构的外形。

画图时，局部视图的名称用大写字母表示，注在视图的下方，在相应视图附近用箭头指明投影部位和投影方向，并注上同样的大写字母（如 A，B，…）。

局部视图一般按投影关系配置，如图 2-6 中 A 向视图。必要时也可配置在其它适当位

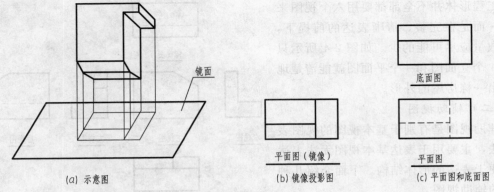

(a) 示意图　　　(b) 镜像投影图　　(c) 平面图和底面图

图 2-5　镜像视图

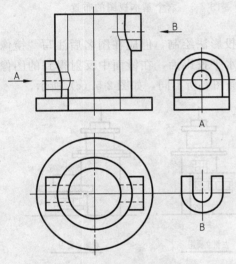

图 2-6　局部视图的画法

置，如图 2-6 中 B 向视图。

局部视图的范围应以视图轮廓线和波浪线的组合表示，如图 2-6 中的 A 向视图；当所表示的局部结构形状完整，且轮廓线成封闭时，波浪线可省略，如图 2-6 中的 B 向视图。

3. 旋转视图（又称展开视图）

当形体的某一部分与基本投影面倾斜时，假想将形体的倾斜部分旋转到与某一选定的基本投影面平行，再向该基本投影面投影，所得的视图称为旋转视图（又称展开视图），其目的用于表达形体上倾斜部分的结构外形。

如图 2-7 所示房屋，中间部分的墙面平行于正立投影面，在正面上反映实形，而左右两侧面与正立投影面倾斜，其投影图不反映实形。为此，可假想将左右两侧墙面展至和中间墙面在同一平

(a) 正立面图（展开）

(b) 底层平面图

图 2-7　旋转视图

面上，这时再向正立投影面投影，则可以反映左右两侧墙面的实形。

展开视图可以省略标注旋转方向及字母，但应在图名后加注"展开"字样。

第二节　剖　面　图

在绘制建筑图样时，可见的轮廓线画成实线，不可见的轮廓线画成虚线，若形体的内部结构比较复杂，在视图中就会出现很多虚线，这些虚线往往与其它线形重叠在一起，使得图面上虚实线交错，混淆不清，而影响图形的清晰，既影响读图又不便于尺寸标注，同时物体的视图不能反映物体的材质，这不便于指导施工。为了解决这一问题，国家标准规定采用剖面图来表达形体的内部形状。

（一）剖面图的概念

假想用一剖切平面在形体的适当位置将形体剖开，移去剖切平面与观察者之间的部分，将剩下的部分投射到投影面上，使原来看不见的内部结构成为可见的。用这种方法所得到的投影图称为剖面图。

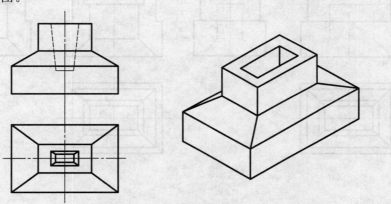

图 2-8　杯形基础正立面图

如图 2-8 所示杯形基础的正立面图，其内部被外形挡住，因此在投影图上只能用虚线表示。为了将正立面图中的凹槽用实线表示，现假想用一个正平面沿基础的对称面将其剖开，如图 2-9（a）所示，然后移走观察者与剖切平面之间的那一部分形体，将剩余部分形体向正立面（V 面）投影，所得到的投影图称为剖面图，如图 2-9（b）所示，用来剖开形体的平面称为剖切平面。另外，由于剖切是假想的，实际上建筑形体并没有因为剖切而缺少一部分，不会影响其它视图的完整性。而且根据需要，对一个形体可作出多个不同的剖面图。

（二）剖面图的画法

现以图 2-10 所示沉井模型为例，说明剖面图的画法。

1. 确定剖切平面的位置

剖切平面的位置应根据需要确定，一般情况下应选用平行于投影面的平面作为剖切平面，并使其通过需要显露的孔、洞、槽等不可见部分的中心线，使内部形状得以表达清楚。图 2-10 中分别选用了沉井前后对称平面和左右对称平面为剖切平面。

2. 根据剖切后的物体的剩余部分画剖面图

设想用所选定的剖切平面将形体剖开，移去观察者与剖切平面之间的部分，将剩余部分向投影面投射，即得到沉井模型的剖面图，如图 2-10（b）所示。

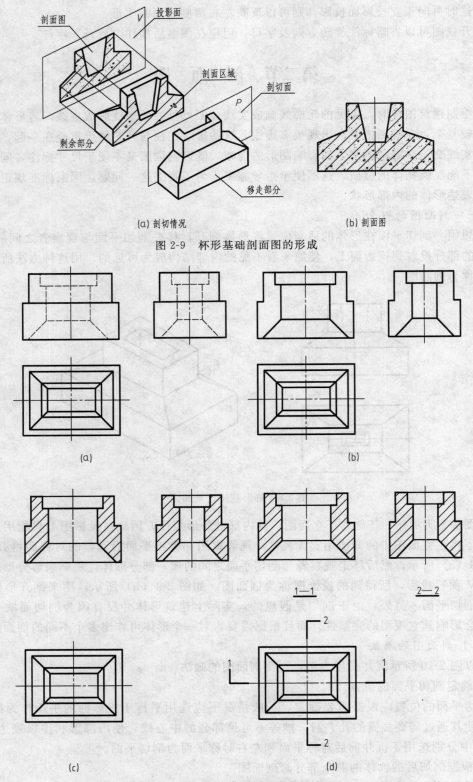

(a) 剖切情况　　　　　　　　　　　　(b) 剖面图

图 2-9　杯形基础剖面图的形成

(a)　　　　　　　　　　　　(b)

1—1　　　　2—2

(c)　　　　　　　　　　　　(d)

图 2-10　沉井模型剖面图的画法

形体被剖切后，仍可能有不可见轮廓线存在。当不可见部分在其它视图上可以表达清楚时，剖面图上一般不再用虚线表示它，所以图 2-10（b）中即未画虚线。但对于在其它视图上亦难以表达清楚的部分，也允许在剖面图上画出虚线表示它。

3. 断面的绘制

剖切平面与形体接触的部分称为断面，在断面上要画上建筑材料图例，当不需要在断面区域表示材料的类别时，可采用剖面线。剖面线通常用与水平成 45°角，间隔均匀的细实线绘制，可以向左倾斜，也可以向右倾斜。但是，在同一物体的各个剖面图中，剖面线的倾斜方向及剖面线间的间隔必须一致。

4. 剖面图的标注

剖面图的图形是由剖切平面的位置和投射方向决定的。因此，在剖面图中要用剖切符号指明剖切位置和投射方向。为了便于读图，还要对剖切符号进行编号，并在相对应的剖面图上用该编号作图名。剖切符号由剖切位置线和投射方向线组成，均应以粗实线绘制。

（1）剖切位置　剖切位置线表示剖切平面的剖切位置，其长度宜为 6～10mm，并且不能与图中的其它图线相交，如图 2-10（d）所示。

（2）投射方向　投射方向线表示剖切后的投射方向，垂直于剖切位置线，其长度应短于剖切位置线，约为 4～6mm，其指向即为投射方向，如图 2-10（d）所示。

（3）剖面图的名称　剖切符号的编号宜采用阿拉伯数字，一般按从左到右，从上到下的顺序连续编排，并应注写在投影方向线的端部。在剖切符号相对应的剖面图上，应使用相应的编号作为视图名称注在视图的下方或上方，如图 2-10（d）所示；剖切位置线需要转折时，在转折处也要加上相同的编号，如图 2-11 所示；若剖面图与被剖切图样不在同一张图内，可在剖切位置线的另一侧注明其所在图纸的编号，也可以在图上集中说明，如图 2-11 所示。

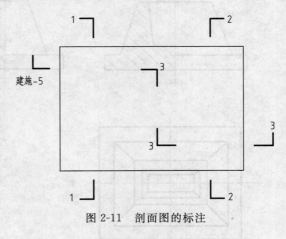

图 2-11　剖面图的标注

5. 剖面图绘制的注意事项

（1）剖切是假想的，所以剖面图以外的视图要完整画出。

（2）剖切平面一般选用投影面平行面，且通过物体的孔、洞、槽的对称面。

（3）常用建筑材料的图例画法对其尺度比例不作具体规定，但应间隔均匀，疏密适度。使用时，应根据图样大小而定。

（4）两个相同的材料图例相接时，图例线宜错开或使倾斜方向相反。

（5）当选用标准中未包括所用建筑材料时，可自编图例。但不得与标准中所列的图例重复。绘制时，应在适当位置画出该材料图例，并加以说明。

（6）剖面图中为虚线的形体部分，在其它视图中表达清楚时，虚线一般不再画出。

（7）剖切平面后面的可见轮廓线必须画出。

（三）剖面图的分类

画剖面图时，可以根据形体的不同形状特点采用如下几种处理方式。

1. 全剖面图

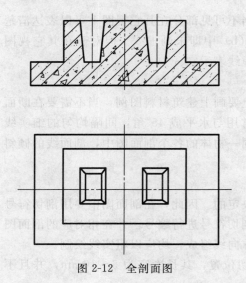

图 2-12 全剖面图

假想用一个剖切平面将形体完全剖开，然后画出它的剖面图，这种剖面图称为全剖面图，如图 2-12 所示。全剖面图适用于不对称形体或对称形体，但外部结构比较简单，而内部结构比较复杂。全剖面图一般都要标注剖切平面的位置。只有当剖切平面与形体的对称平面重合，且全剖面图又位于基本投影图的位置时，可省略标注。

2．半剖面图

当形体的内、外部形状均较复杂，且在某个方向上的投影为对称图形时，可以在该方向的投影图上一半画没剖切的外部形状，另一半画剖切开后的内部形状，此时得到的剖面图称为半剖面图。

绘制半剖面图时也可以在对称线两端加以对称符号。一般把半个剖面图画在垂直对称线的右侧和水平对称线的下侧，如图 2-13 所示。

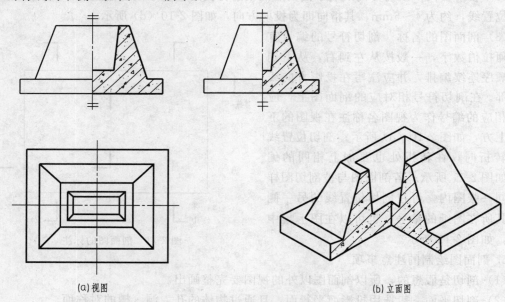

(a) 视图　　　　　　　　　　　　　　(b) 立面图

图 2-13　半剖面图

画半剖面图时应注意：

① 在半剖面图中，规定用形体的对称线（点画线）作为剖面图和投影图之间的分界线；

② 在半剖面图中，在半个视图中已表达清楚的内部结构，在另外半个视图中可省略不画；

③ 对于同一图形来说，所有剖面图的工程材料图例要一致。

3．局部剖面图

当形体某一局部的内部形状需要表达，但又没有必要作全剖面图或不适合作半剖面图时，可以保留原投影图的大部分，用剖切平面将形体的局部剖切开而得到的剖面图称为局部剖面图。如图 2-14 所示杯形基础，其正立面剖面图为全剖面图，在断面上详细表达了钢筋

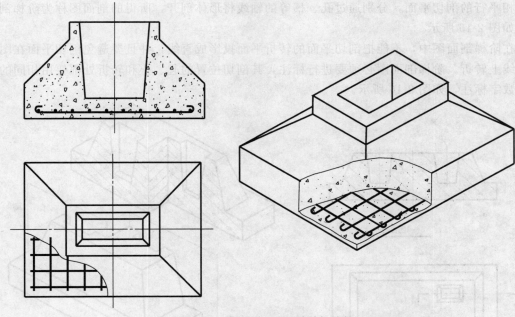

图 2-14　杯形基础的局部剖面图

的配置，所以在画平面图时，保留了该基础的大部分外形，仅将其一角画成剖面图，反映内部的配筋情况。

局部剖面图一般不需标注，但局部剖面图与投影图之间要用波浪线隔开。需要注意的是，波浪线不能与投影图中的轮廓线重合，不能超出图形的轮廓线，也不应画在实体的中空处，并尽可能巧妙地把形体的外轮廓与内轮廓清晰地显示出来。

4. 分层局部剖面图

当需要反映地面各层所用的材料和构造的做法时，应用分层局部剖面图来表达房屋的楼面、地面、墙面和屋面等处的构造，如图 2-15 所示。分层局部剖面图应按层次以波浪线将各层分开，波浪线也不应与任何图线重合。

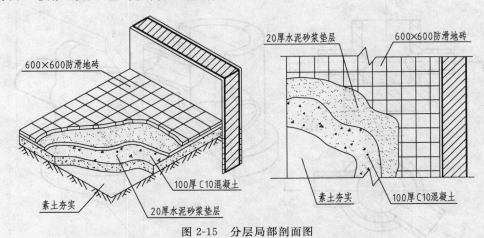

图 2-15　分层局部剖面图

5. 阶梯剖面图

当形体上有较多的孔、槽等内部结构，且用一个剖切平面不能都剖到时，则可假想用几

个互相平行的剖切平面，分别通过孔、槽等的轴线将形体剖开，所得的剖面图称为阶梯剖面图，如图 2-16 所示。

在阶梯剖面图中，不能把剖切平面的转折平面投影成直线，并且要避免剖切平面在图形轮廓线上转折。阶梯剖面图必须要进行标注，其剖切位置的起、止和转折处都要用相同的阿拉伯数字标注，如图 2-16 所示。

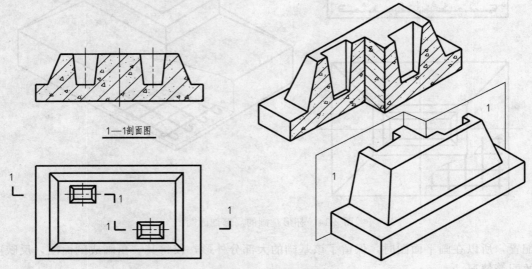

图 2-16　阶梯剖面图

6. 旋转剖面图

采用两个或两个以上的相交平面把形体剖开，并将倾斜于投影面的断面及其所关联部分的形体绕剖切面的交线旋转到与基本投影面平行后再进行投射，所得的剖面图称为旋转剖面图，如图 2-17 所示。

旋转剖面图的标注与阶梯剖面图相同，在剖面图的图名后加注"展开"字样，如图2-17（a）的 2—2 剖面图。

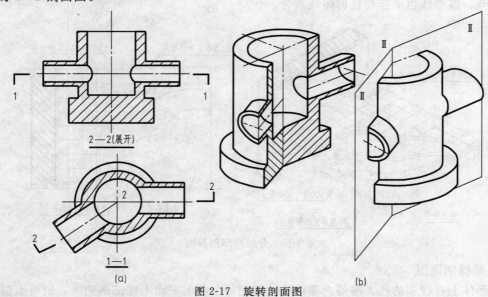

图 2-17　旋转剖面图

（四）剖面图中的尺寸注法

在剖面图中标注尺寸时，除应遵守前述制图标准的有关规定外，还要注意以下两点：

① 在有剖面线的地方注写尺寸数字时，应把写数字处的剖面线断开，如图 2-18 所示，切不可使剖面线穿过尺寸数字；

② 在半剖面图中标注尺寸，遇到有一端无法画出尺寸界线（如图 2-19 中的尺寸 40）或尺寸起止符号（如图 2-19 中的尺寸 φ24）时，应把能完整标注的一端照旧画出，而将另一端画出对称轴或圆心适当长度，并按图形完整时的尺寸数字书写即可，如图 2-19 所示。

图 2-18　剖面线中注写尺寸数字

图 2-19　半剖视中的尺寸注法

（五）建筑材料图例

如前所述，在剖面图中，物体被剖切平面切到的区域应画剖面线。有时为了表明物体的材料，需在剖面区域画出该物体的材料图例以取代剖面线。这样的剖面图不仅可以表达物体的形状，同时还可以表明物体的材料。特别是在土木工程制图中，有时作剖视只是为了表明结构物各部分所用的建筑材料，而不是为了表示其内部形状。

常用的建筑材料图例见表 2-1 所示。图例中的斜线一律画成 45°细实线，并应做到疏密得当，间隔均匀。

表 2-1　常用建筑材料图例

名称	图　例	说　明
自然土壤		包括各种自然土壤
夯实土壤		
普通砖		1. 包括砌体、砌块。当断面较窄、不易画出图例线时，可涂黑 2. 图例线间隔均匀（2～6mm），同一物体的各剖视图中图例细实线方向相同

名称	图例	说明
混凝土		1. 本图例仅适用于能承重的混凝土及钢筋混凝土 2. 包括各种标号、骨料、添加剂的混凝土 3. 当断面较窄、不易画出图例线时，可涂黑 4. 在断面图上画出钢筋时，不画图例线
钢筋混凝土		
饰面砖		包括铺地砖、马赛克、陶瓷锦砖、人造大理石等
回填土		
毛石		
金属		1. 包括各种金属 2. 图形小时可涂黑
木材		1. 上图为横断面，左起为垫木、木砖、木龙骨 2. 下图为纵断面
防水材料		构造层次较多或比例较大时，采用上面图例
塑料		包括各种软、硬塑料及有机玻璃等
粉刷		本图例采用较稀的点

（六）剖面图的读图

1. 读图的一般步骤

① 首先根据剖切标注判断剖切平面位置及投射方向；

② 再根据已知视图、剖面图、断面图复原物体，想象该物体未剖切时的内外形状；

③ 继而按前述的组合体视图的读图方法进行阅读。

2. 读图实例

【例 2-1】　阅读带有 1—1 剖面图的底板多孔的倒槽板视图（图 2-20），并补绘出 2—2 剖面图。

【分析与作图】

从图 2-20 中标注的剖切符号可知，1—1 剖面图是由通过前后对称面和通过前方圆孔轴线的两个正平面图 P 和 Q，从左至右完全剖开多孔倒槽板，自前向后投影而形成的全剖面图，如图 2-21（a）所示。

想象将在作 1—1 剖面图时挡住视线而被拿走的前部分倒槽板返回原处。此倒槽板可分成左右两部分，左部分底板有三个大小相同

图 2-20　带有剖面图的多孔倒槽板视图

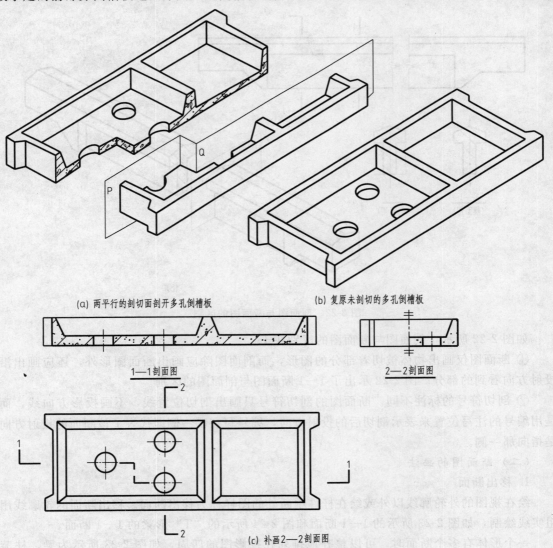

(a) 两平行的剖切面剖开多孔倒槽板

1—1剖面图

(b) 复原未剖切的多孔倒槽板

2—2剖面图

(c) 补画2—2剖面图

图 2-21　带有剖面图的多孔倒槽板的视图阅读

的圆孔，整个底板厚度均相同，两端均有由二铅垂面和一侧平面组成的缺口，如图 2-21 （b）所示。

要作的 2—2 剖切面通过前后对称的两圆柱孔的轴线，是一个侧平面。所以按"高平齐"、"宽相等"的投影关系，将 2—2 剖面图作成半剖面图，画在 W 投影的位置，如图 2-21 （c）所示。

第三节　断　面　图

（一）断面图的概念

前面讲过，用一个剖切平面将形体剖开之后，剖切平面与形体接触的部分称为断面，如果把这个断面投射到与它平行的投影面上，所得到的投影，表示出断面的实线，称为断面图，如图 2-22 所示的 1—1 断面。与剖面图一样，断面图也是用来表示形体的内部形状的。

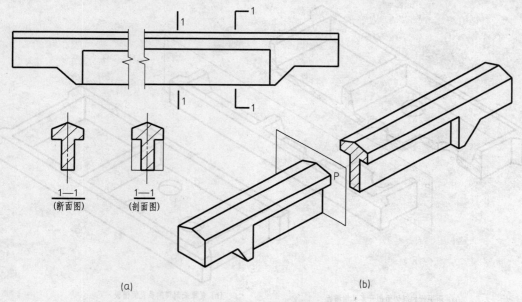

图 2-22　剖面图与断面图的区别

如图 2-22 所示，剖面图与断面图的区别在于：

① 断面图仅画出物体被切着部分的图形，而剖面图除应画出断面图形外，还应画出沿投射方向看到的部分。图 2-22 示出了 1—1 断面图与剖面图的区别。

② 剖切符号的标注不同。断面图的剖切符号只画出剖切位置线，不画投影方向线，而是用编号的注写位置来表示剖切后的投射方向，编号写在哪一侧即代表了该断面的投射方向是指向那一侧。

（二）断面图的画法

1. 移出断面

绘在视图的外轮廓线以外或绘在杆件中断处的图样称为移出断面。移出断面的轮廓线用粗实线绘制，如图 2-23 所示的 1—1 断面和图 2-24 所示的"T"形梁的 1—1 断面。

一个形体有多个断面时，可以整齐地排列在投影图的四周，如图 2-23 所示为梁、柱节点构件图，花篮梁的断面形状如 1—1 断面所示，上方柱和下方柱分别用 2—2、3—3 断面图

表示。这种处理方式适用于断面变化较多的形体，并且往往用较大的比例画出。

形体较长且断面没有变化时，可以将移出断面画在投影图中间断开处。如图 2-24 所示，在"T"形梁的断开处，画出梁的断面，以表示梁的断面形状。这样的断面图不需标注。

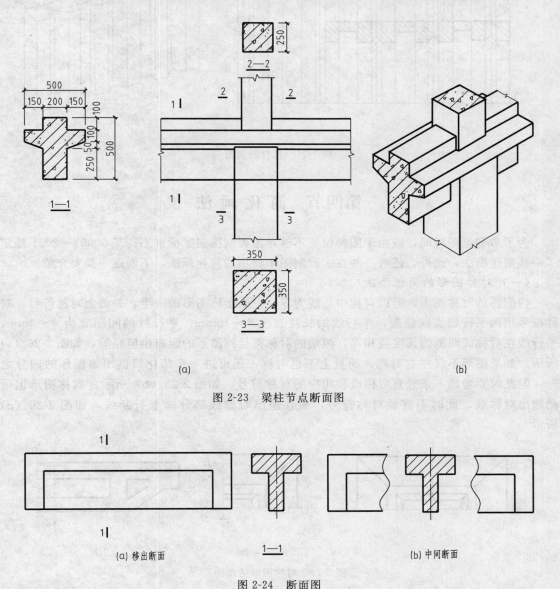

图 2-23　梁柱节点断面图

图 2-24　断面图

2. 重合断面

绘制在投影图内的断面，称为重合断面。重合断面的图线与投影图的图线应有所区别，当重合断面的图线为粗实线时，投影图的图线应为细实线，反之则为粗实线。

如图 2-25 所示，可在墙壁的正立面图上加画断面图，比例与正立面图一致，表示墙壁立面上装饰花纹的凹凸起伏状况。图中右边小部分墙面没有画出断面，以供对比。这种断面是假想用一个与墙壁立面相垂直的水平面作为剖切平面，剖开后向下旋转到与立面重合的位置得出来的，即重合断面图。这种断面图不需标注。

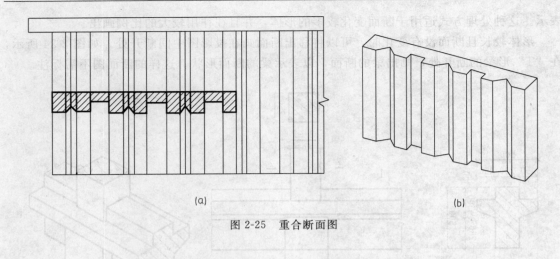

(a)

(b)

图 2-25　重合断面图

第四节　简　化　画　法

　　为了节省绘图时间，或由于图幅位置不够，工程制图国家标准 GB/T 50001—2001 规定了一些简化画法，此外，还有一些在工程制图中惯用的简化画法，下面逐一简要介绍。

　　（一）对称图形的简化画法

　　构配件的对称图形，可以对称中心线为界，只画出该图形的一半，并画上对称符号。对称符号用两平行细实线绘制，平行线的长度宜为 6～10mm，平行线的间距宜为 2～3mm，平行线在对称线两侧的长度应相等，两端的对称符号到图形的距离也应相等，如图 2-26（a）所示。如果图形不仅左右对称，而且上下也对称，还可进一步简化只画出该图形的四分之一，但此时要增加一条竖直对称线和相应的对称符号，如图 2-26（b）所示。对称图形也可稍超出对称线，此时不宜画对称符号，而在超出对称线部分画上折断线，如图 2-26（c）所示。

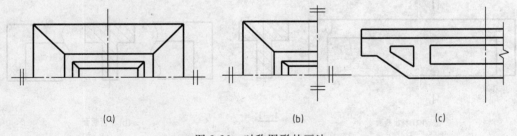

(a)

(b)

(c)

图 2-26　对称图形的画法

　　对称的形体，需画剖面（断面）图时，也可以对称中心线为界，一半画外形图，一半画剖面（断面）图，如图 2-27 所示。

　　（二）相同的构造要素的省略画法

　　当图样中构配件内有多个完全相同的结构要素且呈现有规律地排列时，为了简化作图，可仅在两端或适当位置画出该结构要素完整形状，其余部分以中心线或中心线交点表示，如图 2-28 所示。

　　（三）折断省略画法

　　较长的构件，如沿长度方向的形状相同，或按一定规律变化，可折断省略绘制。断开处

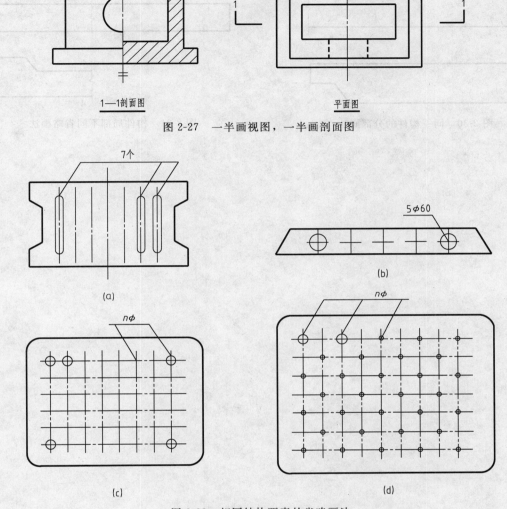

图 2-27　一半画视图，一半画剖面图

图 2-28　相同结构要素的省略画法

应以折断线表示，如图 2-29 所示。应注意：当在用折断省略画法所画出的图样上标注尺寸时，其长度尺寸数值应标注构件的全长。

（四）构件的分部画法

绘制同一构件，如幅面位置不够，可分成几个部分绘制，并以连接符号表示相连。连接符号用折断线表示需连接的部位，并以折断线两端靠图样一侧用大写拉丁字母表示连接编号。两个被连接的图样，必须用相同的字母编号，如图 2-30 所示。

图 2-29　折断省略画法

（五）构件局部不同的省略画法

当两个构配件仅部分不相同时，则可在完整地画出一个后，另一个只画不相同部分，但应在两个构配件的相同部分与不同部分的分界处，分别绘制连接符号。两个连接符号应对准在同一线上，如图 2-31 所示。

图 2-30 同一构件的分部画法

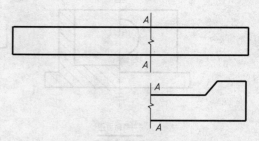

图 2-31 构件局部不同省略画法

第三章 组 合 体

第一节 组合体的形成分析

工程形体一般较为复杂，为了便于认识、把握它的形状，常采用几何抽象的方法，把复杂形体看成由许多棱柱、棱锥、圆柱、圆锥、球等基本几何体叠加（堆积）或切割而组合在一起的形体，即为组合体。分析组合体的形成方法，叫形体分析。

对组合体进行分析，就是将形体分解成由若干个基本几何体，分析各基本形体的形状及相互位置，以及各基本形体之间表面间的连接方式，从而得出整个组合体的形状与结构，这种方法称为形体分析方法。它是画图、读图和标注尺寸的基本方法。

常见的组合体主要有叠加和切割两种基本方式组成，但很多组合体同时具有这两种组合方式，所以也称为综合式。

（一）组合体的形成方式

1. 叠加

叠加是基本几何体之间无损的自然堆积而构成组合体，叠合面是基本体的自然表面，如图 3-1 所示的组合体。该形体可以看成由 3 部分组成。下面是一个大长方体，在大长方体的上方又放置一个长方体，两者的背面是平齐的，在大长方体的正中上方又放置了一个五棱柱。

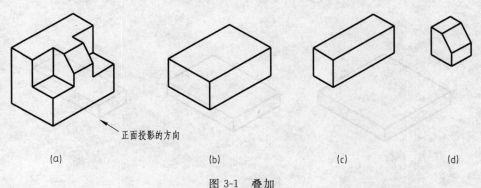

正面投影的方向

(a) (b) (c) (d)

图 3-1 叠加

2. 切割

切割是指由一个或多个截平面对简单基本几何体进行截割，使之变为较复杂的形体，如图 3-2（a）所示的组合体，是由一个长方体切去前上方的一个三棱柱，如图 3-2（b）所示，然后又在左前方切去了一个四棱柱之后形成的，如图 3-2（c）所示，该形体是切割型组合体。

3. 综合式

在多数情况下，组合体都是由叠加和切割组合而成的，如图 3-3（a）所示的台阶，是综合式组合方式的组合体。该形体总体来说可以看做是由一个栏板和 3 个长方体叠加而成的，

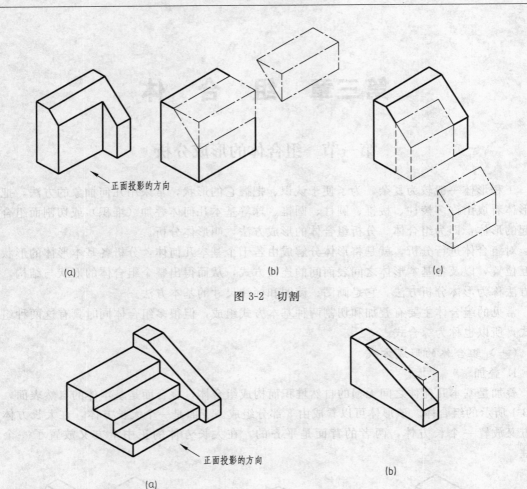

图 3-2　切割

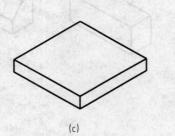

图 3-3　综合式

3 个长方体的后表面和栏板的后表面平齐，而其中的栏板又是由一个长方体切去前上方的一个三棱柱而形成的。

　　需要指出，组合体分析时分析的思路不是唯一的。同样一个组合体，往往可以从不同的角度分析它的形成方式。

　　（二）组合体表面间的连接

　　在各基本几何体组合的时候，表面之间由于过渡方法不同，表面间的连接方式也不一样，具体可分为平齐、不平齐、相交及相切四种。在读图和画图时，必须注意分析表面间的连接关系，并准确表达出来。

1. 平齐

当两基本几何体上的两个平面互相平齐地连接成一个平面时，则它们在连接处是共面关系，不存在分界线，因此画图时共面处不应画线，如图 3-4 所示。若两表面间不平齐时连接处应有线隔开，如图 3-5 所示。

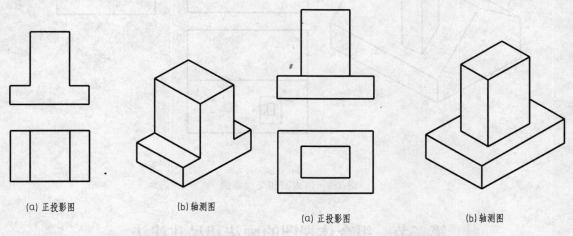

图 3-4　两表面平齐的画法　　　　图 3-5　两表面不平齐的画法

2. 相切

当组合体中两几何形体的表面相切时，其相切处是圆滑过渡，无明显分界线的，故不应画出切线。如图 3-6 所示底板前表面（平面）与圆柱外表面（曲面）相切，其正面和侧面投影图中的轮廓线末端应画至切点为止，具体的切点位置则由水平投影作出并通过投影关系来确定，两表面相切处不应画线。

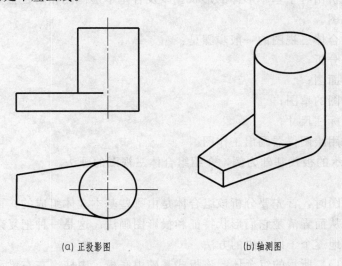

图 3-6　两表面相切的画法

3. 相交

相交是指两基本体的表面相交。如图 3-7（a）所示的烟囱与坡屋面相交，其形体可看成是由四棱柱与五棱柱相交而成，其交线是一条闭合的空间折线。表面交线是它们的表面分界线，图上必须画出它们交线的投影，如图 3-7（b）所示。

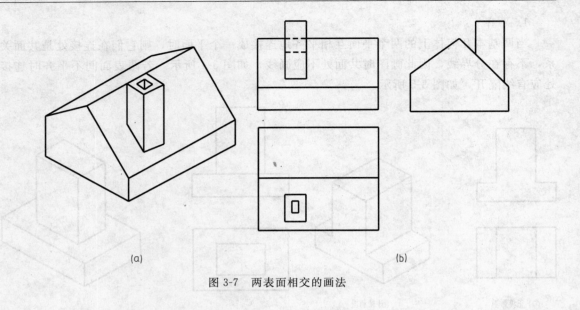

图 3-7　两表面相交的画法

第二节　组合体视图的画法和尺寸注法

（一）组合体的三视图及其画法

在工程制图中常把工程形体在多面正投影中的某个投影称作视图。一般组合体，可用三面投影图来表示，即正立面图、平面图及左侧立面图，总称为三视图或三面图。画组合体的视图经常采用的是形体分析法，就是按照组合体的特点，假想将一个复杂的组合体分解为若干个基本形体，分析出各个基本形体的形状，以及各基本形体的相对位置和表面间的连接关系，并据此进行画图。

根据实物画组合体三视图的一般步骤是：

（1）进行形体分析；

（2）选择正立面图；

（3）画出三视图的草图；

（4）在草图上标注尺寸；

（5）根据草图用绘图仪器画出工作图。

现以图 3-8 所示的板式基础为例，介绍组合体三视图的画法。

1. 形体分析

画组合体三视图时，首先要分析该组合体是由哪些基本立体组成的，再分析各基本立体之间的组合关系，从而弄清楚它们形状特征和投影图画法。这是一种把复杂问题分解成若干简单问题，有条理地逐个予以解决的方法。

对于如图 3-8（a）所示的组合体，该板式基础由底板、中柱、左右梁和前后次梁四部分组成，其中底板是一个四棱柱；中柱在底板的中央，也是一个四棱柱；左右主梁在中柱左右两侧的中央，在两个大小不同的四棱柱叠合的基础上再在小的四棱柱上边各切割四个之一圆柱；前后次梁位于中柱的前后两侧中央，有一个小四棱柱和三棱柱叠合而成，如图 3-8（b）所示。

应该注意，形体分析仅仅是一种认识对象的思维方法，实际上物体仍是一个整体。采用

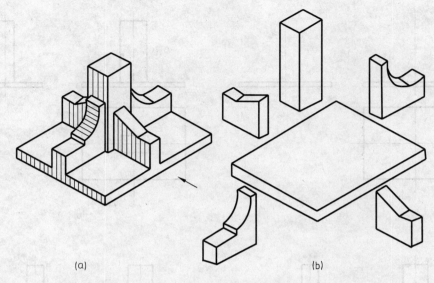

(a) (b)

图 3-8　板式基础的形体分析

形体分析的目的，是为了把握住物体的形状，便于画图、看图和配置尺寸。

2. 选择正立面图

正立面图通常作为形体的主要投影，因此为了清晰合理地表达物体的形状，一般应按以下原则选择正立面图：

（1）将物体放置成正常的工作状态，并使物体的主要面与投影面平行；

（2）使正立面图能较多地放映物体的形状特征和各组成部分的相对关系；

（3）为了合理利用图纸，要使较大的一面平行于正立投影面；

（4）为了使视图清晰，在确定观察方向时应尽可能减少各视图中不可见的线条。

由于组合体的形状是多种多样的，在选择正立面图时，有时不能全部满足上述要求，这时就要根据具体情况，全面分析，权衡轻重，决定取舍。

如图 3-8（a）所示的板式基础，按正常工作位置放置，使底板底面与 H 面平行。选能够反映基础各组成部分的形状特征及相对位置的方向作为正立面图方向。按上述步骤选定的三视图，如图 3-9 所示。

3. 画出三视图的草图

选定了三视图后，应根据形体的大小和注写尺寸所占的位置，选择适宜的图幅和比例，画图框和标题栏，合理地安排各视图在图纸上的位置和大小，然后一般按以下次序画草图。

（1）画出每个视图的定位基准线，如图 3-10 所示；

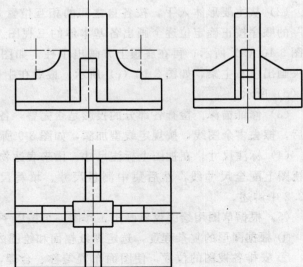

图 3-9　板式基础的三视图

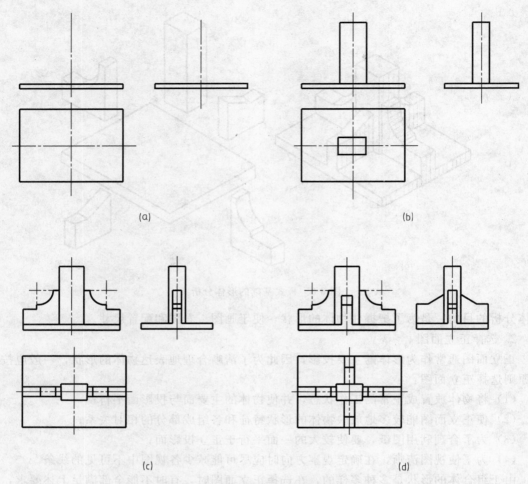

图 3-10　板式基础的三视图绘图步骤

　　(2) 从主要形体入手，按各自之间的相互位置及"先主后次、先大后小、先整体后细部"的顺序按正确定位逐个画出各基本体的三视图。对于如图 3-8 所示基础，应先画底板，如图 3-10 (a) 所示；再在底板上方画出中柱，如图 3-10 (b) 所示；然后在中柱左右两侧中央画出左右主梁，如图 3-10 (c) 所示；最后在中柱前后两侧中央画出前后次梁，如图 3-10 (d) 所示。

　　(3) 修饰描深。检查各部分的投影是否完整，各视图之间是否符合投影规律。在校核无误后，擦去多余图线，按规定线型加深，如图 3-9 所示。

　　(4) 标注尺寸。在视图上标注尺寸，用来表达物体的实际大小。标注尺寸分为两步：先在视图上配全尺寸线，然后集中测量尺寸、填写尺寸数字。关于标注尺寸详细内容将在 3.2.2 中讲述。

　　(5) 根据草图用绘图仪器画出工作图。可按以下步骤进行：

　　① 根据图形的复杂程度，选定图纸幅面和绘图的比例；

　　② 安排各视图的位置，使图面布置匀称、合理，具体作法与画草图时布置图面的作法相同；

　　③ 用轻而细的线条画出底稿；

④ 经检查无误后，按规定线型加深描黑；

⑤ 书写各项文字。

（二）组合体的尺寸标注

组合体的投影图虽然已经能够清楚地表达组合体的形状和各部分的相互关系，但还需要通过尺寸标注来表达组合体各部分的真实大小及相对位置；组合体的尺寸标注应做到正确、完整且清晰。所谓正确是指要符合制图国家标准的规定；完整是指尺寸必须注写齐全，不遗漏；清晰是指尺寸的布局要整齐清晰，便于读图。

1. 常见基本形体的尺寸注法

常见基本形体的尺寸标注有三种：定形尺寸、定位尺寸及总体尺寸。

如图 3-11 所示，平面立体一般要标注长、宽、高 3 个方向的几何尺寸；回转体一般要标注径向和轴向两个方向的尺寸，前者要加注直径或半径符号（Φ、$S\Phi$ 或 R、SR），如图 3-11 所示的圆柱、圆锥、圆球、圆环、圆台等回转体的尺寸。如图 3-12 所示，当基本形体被平面截断后，除了标注基本形体的尺寸外，还应标注出截平面的定位尺寸，但不注截交线的尺寸，以免出现多余尺寸或矛盾尺寸。在形体中除需标注以上两类尺寸外，还常需要标注出形体的总体尺寸：总长、总宽、总高，如图 3-12 所示。

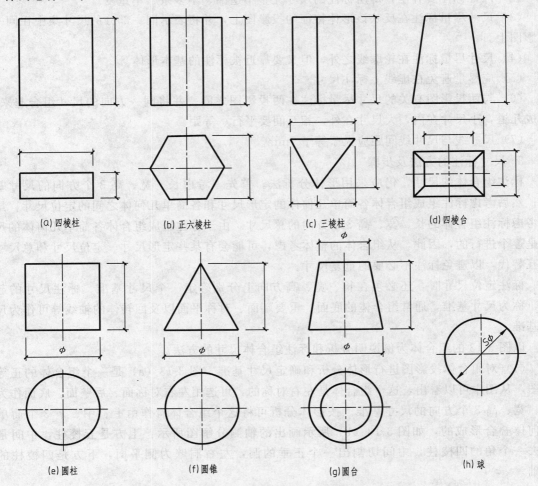

图 3-11　常见的基本形体的尺寸注法

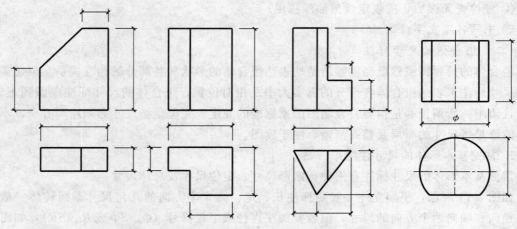

图 3-12　基本形体被平面截断后的尺寸注法

2. 尺寸标注的原则

（1）尺寸标注要严格遵守国家制图标准的有关规定。

（2）尺寸标注要齐全，即所标注的尺寸完整不遗漏、不多余、不重复。

（3）尺寸尽量标注在反映该形体特征的投影图上，并将表示同一部分的尺寸集中在同一投影图上。

（4）尺寸尽量标注在轮廓线之外，但又要靠近被标注的基本形体。

（5）应尽量避免在虚线上标注尺寸。

（6）与两投影图有关的尺寸尽量标注在两投影图之间。并将同一方向的尺寸组合起来，排成几道，小尺寸在内，大尺寸在外，相互间要平行、等距。

（7）尺寸线与尺寸线间距应大于等于 7mm。

3. 尺寸标注的方法及步骤

标注组合体的尺寸，仍应采用形体分析法。首先，考虑长、宽、高 3 个方向的尺寸基准；然后考虑标注组成组合体各简单几何体的定形尺寸和各简单几何体之间的定位尺寸；最后考虑标注组合体的长、宽、高 3 个方向的总尺寸。由于标注组成组合体各简单几何体的尺寸是逐个进行的，因此，从组合体的整体考虑，可能会有某些定形尺寸、定位尺寸和总尺寸相互替代，以避免标注不必要的重复尺寸。

标注定位尺寸时，还必须在长、宽、高方向上分别确定一个尺寸基准。标注尺寸的起点，称为尺寸基准，通常组合体的底面、重要端面、对称平面以及回转体的轴线等可作为尺寸基准。

以图 3-13 的组合体为例说明分析和标注组合体尺寸的方法。

（1）对组合体投影图进行形体分析和确定尺寸基准　图 3-13（a）是一个组合体的正等测图，从图中可以看出，这个组合体是左右对称的，可选用左右对称面、后壁面。底面作为长、宽、高 3 个方向的尺寸基准。按形体分析可将这个组合体看作由上、中、下 3 个简单几何体叠合形成的，如图 3-13（b）所示画出的轴测分解图所示：上方是五棱柱，中间是切去一个角的四棱柱，中间切割出一个正垂的洞，左右洞壁为侧平面，下方是四棱柱的基础。

（2）考虑各简单几何体的定形尺寸　针对形体分析得出的各个简单几何体，逐个标注定

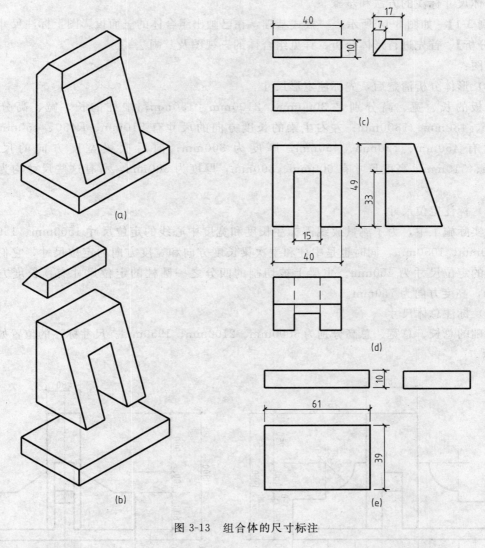

图 3-13　组合体的尺寸标注

形尺寸，分别如图 3-13（c）、（d）、（e）所示。

（3）从整体出发考虑各简单几何体之间的定位尺寸　因为这 3 个简单几何体具有公共的左右对称面，长度方向的相对位置已确定，不需定位尺寸。由于这三个简单几何体具有公共的后壁面，宽度方向的相对位置已确定，也不需定位尺寸。又由于上方五棱柱的底面就是中间被切四棱柱的顶面，被切四棱柱的顶面又是基础的顶面，所以，三个简单几何体高度方向的相对位置也已确定，彼此之间也不需另行标注高度方向的定位尺寸。经过形体分析后知道，长、宽、高 3 个方向彼此间都不必标注定位尺寸。通过形体分析，应标注若干定位尺寸，则不得漏注。

（4）从整体出发考虑总尺寸　从如图 3-13 所示的情况可以看出，总尺寸就是基础四棱柱的长度 61；总宽尺寸就是基础四棱柱的宽度 39；而总高尺寸则是这三个简单几何体高度的总和，为 10＋49＋10＝69。

通过以上分析可见，组合体的尺寸标注的步骤可分为四步：首先，进行形体分析；其次，标注定形尺寸；然后，标注定位尺寸；最后，标注总体尺寸。以下通过例题进一步来说

明组合体尺寸标注的方法和步骤。

【例 3-1】 如图 3-14 所示，一板式基础，在已画出组合体的三面投影图上标注尺寸。

【分析】 首先进行形体分析。详见组合体的三视图及其画法。

作图：

（1）形体分析清楚后，先标注定形尺寸

底板的长、宽、高分别是 3000mm、2100mm、150mm；中柱的长、宽、高分别是 780mm、480mm、1800mm；左右主梁的长度方向的尺寸有 510mm、R450、150mm，高度尺寸有 450mm、150mm、450mm，厚度为 300mm；前后次梁宽度方向的尺寸有 300mm、510mm，高度尺寸有 600mm、300mm，厚度为 300mm，所有这些尺寸均为定形尺寸。

（2）标注定位尺寸

在实际施工中，为了测量放线需标注长度和宽度中心线的定位尺寸 1500mm、1500mm 和 1050mm、1050mm，同时也是中柱和主次梁长度方向和宽度方向的定位尺寸，它们的高度方向的定位尺寸为 150mm。主梁上被切割的四分之一圆柱的定位尺寸有：长度方向为 510mm，高度方向为 750mm。

（3）标注总体尺寸

基础的总长、总宽、总高分别为 3000mm、2100mm、1950mm。尺寸标注的位置如图 3-14 所示。

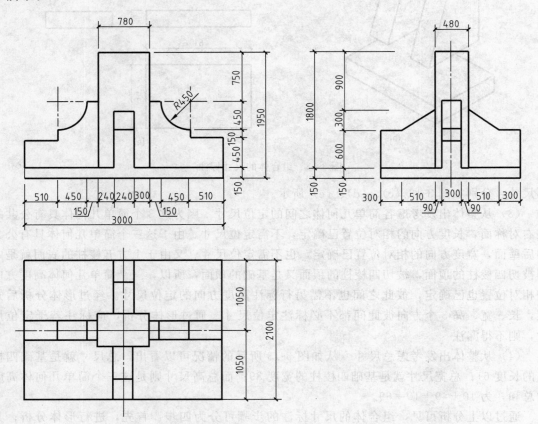

图 3-14　板式基础的尺寸标注

第三节　组合体三视图的阅读

根据组合体的视图想象出它的空间形状，称为读图（或称看图、识图）。组合体的读图常采用方法是以形体分析法为主，线面分析法为辅，根据视图想象出物体在空间的形状。读图是边看图、边想象的过程。

一、读图时应注意的问题

（一）视图上的线与线框

如图 3-15 所示，组合体三视图上的线及线框与读图关系非常密切，读图前必须先分析清楚其含义，才能认识组成该组合形体的基本几何体的形状和整个形体的形状。

在投影图中的线段，可以有以下 3 种不同的意义。

（1）它可能是形体表面上相邻两面的交线，也就是形体上的棱边的投影。例如图 3-15 中 V 面投影上标注①的 4 条竖直线，就是六棱柱上侧棱面交线的 V 面投影。

（2）它可能是形体上某一个侧面的积聚投影。例如图 3-15 中标注②的线段和圆，就是六棱柱的顶面、底面、侧面和圆柱面的积聚投影。

（3）它可能是曲面的投影轮廓线。例如图 3-15 中标注③的左右两线段，就是圆柱面的 V 面投影轮廓线。

在投影图中的线框，可以有以下 4 种不同的意义。

（1）它可能是某一侧面的实形投影，如图 3-15ⓐ标注的线框，是圆柱上下底面的 H 面

图 3-15　阅读组合体的视图

实形投影和六棱柱上平行 V 面的侧面的实形投影。

（2）它可能是某一侧面的相仿投影，例如图 3-15ⓑ标注的线框，是六棱柱上垂直于 H 面但对 V 面倾斜的侧面投影。

（3）它可能是某一个曲面的投影，例如图 3-15ⓒ标注的线框，是圆柱面的 V 面投影。

（4）它也可能是形体上一个空洞的投影。例如图 3-15ⓓ标注的线框，是圆柱体中心被挖空洞的 V 面投影。

（二）联系各个视图阅读，综合想象物体形状

图 3-16 所示的四个物体，他们的平面图都是相同的，但结合它们各自的正面图，就会知道它们表达的是不同的物体。图 3-17 所示的三个物体，它们的正面图、平面图都是一样的，只有联系各自的侧面图，才能断定它们各自所表达的物体形状。

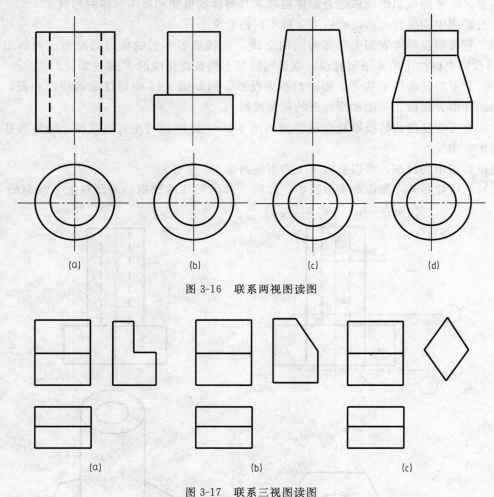

图 3-16　联系两视图读图

图 3-17　联系三视图读图

读图过程中，一般先根据某一视图作设想，然后把自己的设想在其它视图上作验证，如果验证不出矛盾，则设想成立；否则再作另一种设想，直到想象出来的物体形状与已知的视图完全相符为止。

（三）抓住特征视图读图

特征视图就是反映物体特征形状的视图，如图 3-18 所示的物体由底板和立板两部分组

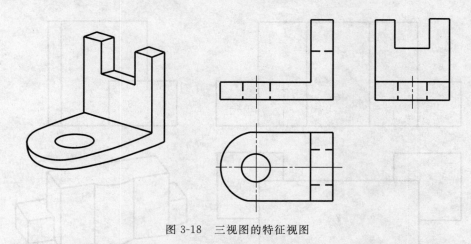

图 3-18　三视图的特征视图

成，正立面反映了物体的整体形状，平面图反映了底板的特征形状，侧立面图反映了立板的特征形状。

（四）注意视图表面间的连接关系

在前面介绍过各组合体表面间连接关系，在读图时要特别注意分析，如图 3-19（a）、（b）、（c）所示的三个投影图，水平面投影是一样的，但是在正立面图上各基本形体表面之间分别是无线、虚线、实线，说明了组合体在空间具有不同的形状和位置。

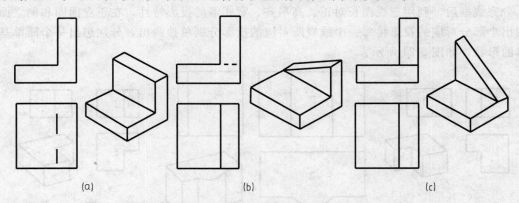

(a)　　　　　　　　　　　　　(b)　　　　　　　　　　　　　(c)

图 3-19　形体表面间连接关系的变化

二、形体分析读图法

形体分析法一般适用于叠加式组合体的读图。形体分析法读图步骤如下。

（1）首先看组合体有哪几个视图来表达的，明确它们之间的相互关系。

（2）运用形体分析法从最能反映物体形状特征的视图上入手，将视图分解为若干个线框，然后按照长对正、高平齐、宽相等的原则找出它们在其它视图上相应的投影。

（3）根据各个线框投影的特点，确定每个线框在空间的形状。

（4）再根据各部分结构形状以及它们的相对位置和表面间的连接方式，综合起来想出物体在空间的整体形状。

【例 3-2】　分析如图 3-20 所示的房屋投影图。

【分析与作图】

（1）分线框

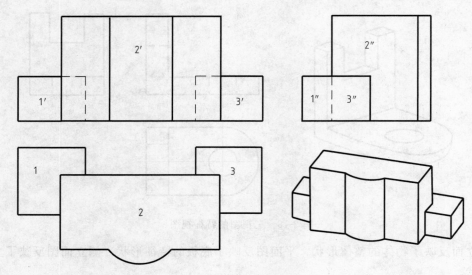

图 3-20　房屋投影图

读图时，可以从组合体反映形状特征比较明显的水平投影图入手，从图中可以看出在水平投影图中有三个线框，即中间的矩形线框 2、左右两个 L 形线框 1、3。

（2）对投影

分完线框后，利用三视图长对正、高平齐、宽相等的投影特性，在正立面图和侧立面图中找出个部分对应的投影将每一个线框所对应的投影分别单独画出，分别想出每个简单基本形体的形状，如图 3-21 所示。

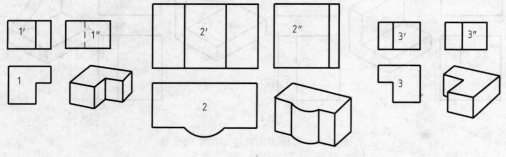

图 3-21　各基本形体的形状

（3）综合起来想整体

分析完各个基本形体的形状后，再根据投影图各形体的相对位置将它们组合起来，想象出房屋的空间形状，如图 3-21 所示。

三、线面分析读图法

线面分析法一般用于切割式组合体或局部形状比较复杂的叠加式组合体的读图。

一般情况下，大多数组合体采用形体分析法就能看懂，对于比较复杂的组合体，在运用形体分析法的同时，对于投影图上一些比较复杂的部分，还通常要用线面分析法来帮助想像和读懂这些局部形状。

在前面讲过，根据平面和曲面的投影规律，一般情况下，视图一个封闭的线框代表物体上的一个表面，利用线和面的投影特性（显实性、积聚性、类似性）去分析物体表面的性质

和相对位置，同时还要分析面与面的交线性质及画法，这种方法就叫线面分析法。线面分析法读图步骤如下。

（1）首先用形体分析法粗略的分析一下组合体在没有切割之前的完整形状。

（2）然后按照长对正、高平齐、宽相等的原则在视图中逐一分析每一条线、每一个线框的含义。一步一步地从完整的形状进行切割，进一步分析细节形状。分步画出每一部分的形状。

（3）最后根据物体上每一个表面的形状和空间位置，综合起来想整体。下面以几个例子介绍线面分析法在读图中的应用。

【例 3-3】　分析图 3-22 所示挡土墙的三面投影，说明用线面分析法读图的方法和步骤。

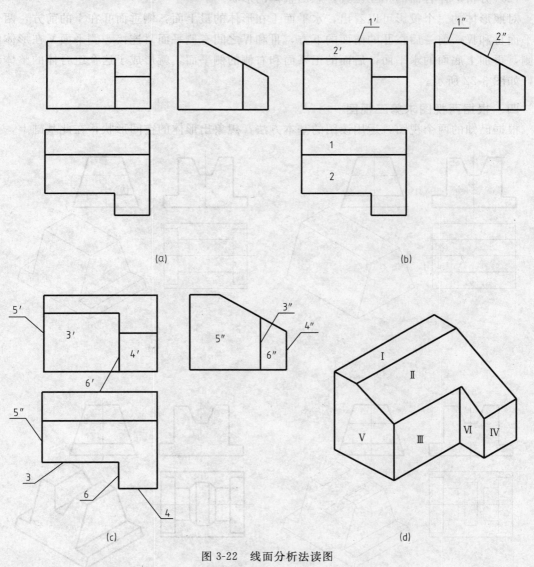

图 3-22　线面分析法读图

【分析与作图】

（1）格局投影图上的线框，找出它们的对应投影，分析形体上各个面的形状和空间位置。

如图 3-22 所示，平面图上有 1、2 两个线框，按投影图之间的三等关系，找出 1 所对应的正立面图上的水平直线 1′ 和侧立面图上的水平直线 1″。可知 I 面是一个水平面，反映该水平面的实形；线框 2 在正立面图上对应线框 2′，在侧立面图上对应斜线 2″，可知 II 面是一个侧垂面，2′ 和 2″ 是它的类似图形。如图 3-22 所示，正立面图上除线框 2′ 外，还有 3′、4′ 两个线框，找出它们在平面图上的水平直线 3、4 和侧立面上的竖直线 3″、4″，可知 III 和 IV 面都是正平面，3′ 和 4′ 分别反映这两个正平面的实形。侧立面图上还有线框 5″、6″，对应着正立面图上的竖直线 5′、6′ 和平面图上的铅直线 5、6，可知 V、VI 都是侧平面，5″、6″ 分别反映这两个侧平面的实形。

（2）分析形体各面的相互位置，想出整体的形状。

对照形体的三个投影可以看出，水平面 I 在形体的最上面，侧垂面 II 在 I 的前方，两个正平面 III 和 IV 一前一后在 II 的前面的下方，III 和 IV 之间有侧平面 VI 连接，侧平面 V 在形体的左侧，再加上底面的水平面，后面的正平面和右侧的侧平面，就形成了这个组合体的整体形状，如图 3-22 所示。

四、根据两视图求第三视图

根据已知的两个视图，运用读图的基本方法，想象出形体的空间形状，在此基础上，再

(a) (b) (c) (d)

图 3-23 已知两视图补画第三视图（切割型）

按已知两视图不画出形体的第三视图，这是训练读图的一种有效方法。画出来的第三视图是否正确，是检验读图能力的重要标准。

一般情况下，形体的两个视图就能把它的形状确定下来，所以看懂两个视图，就能正确作出它的第三视图。补画第三视图时，应按照形体的组成部分，应用形体分析法逐步进行分析。对叠加型形体可先画局部后合成整体，对切割型形体可先画整体，然后再予截切。

【例 3-4】　已知组合体的正立面图和左侧立面图（图 3-23），补画平面图。

【分析】

如图可见，正立面图只有一个线框，而左侧立面图的外形轮廓为一梯形，可先看成该形体是一个梯形棱柱体［图 3-23（a）］；再根据正立面图分析，在梯形棱柱体的左右两端各切去一块［图 3-23（b）］；上面再挖一梯形槽而形成。具体作图步骤如下。

（1）先作完整梯形棱柱体的平面图，如图 3-23（a）所示；

（2）根据"长对正"和"宽相等"的投影规律，作左右两个水平截面（长方形）的水平投影，如图 3-23（b）所示；

（3）挖梯形槽。根据正立面图和左侧立面图，求出平面图，如图 3-23（c）所示；

（4）连接所求各点，将结果加深，即完成该组合体的平面图，如图 3-23（d）所示。

第四章 建筑施工图

第一节 概 述

房屋是供人们生活、生产、工作、学习和娱乐的场所。将一幢拟建房屋的内外形状和大小，以及各部的结构、构造、装修、设备等内容，按照"国标"的规定，用正投影方法，详细准确画出的图样，称为"房屋建筑图"。它是用以指导施工的一套图纸，所以又称为"施工图"。

（一）房屋建筑的类型及组成

房屋按功能可分为工业建筑（如厂房、仓库、动力站等）、农业建筑（如粮仓、饲养场、拖拉机站等）以及民用建筑。民用建筑按其使用功能可分为居住建筑（如住宅、宿舍等）和公共建筑（如学校、商场、医院、车站等）。

各种不同功能的房屋建筑，一般都是由基础、墙（柱）、楼（地）面、楼梯、屋顶、门、窗等基本部分所组成，另外还有阳台、雨篷、台阶、窗台、雨水管、散水以及其它一些构配件和设施。

基础位于墙或柱的最下部，是房屋与地基接触的部分。基础承受建筑物的全部荷载，并把全部荷载传递给地基。基础是建筑物最重要的组成部分，它必须坚固、耐久、稳定，能经受地下水及土壤中所含化学物质的侵蚀。

墙是建筑物的承重构件和围护构件。作为承重构件，承受着建筑物由屋顶或楼板层传来的荷载，并将这些荷载再传给基础；作为围护构件，外墙起着抵御自然界各种因素对室内的侵袭作用，内墙起着分隔空间、组成房间、隔声、遮挡视线以及保证室内环境舒适的作用。墙体要有足够的强度、稳定性以及良好的保温、隔热、隔声、防火、防水等能力。

柱是框架或排架结构的主要承重构件，和承重墙一样承受楼板层、屋顶以及吊车梁传来的荷载，必须具有足够的强度和刚度。

楼板层是水平方向的承重构件，并用来分隔楼层之间的空间。它承受人和家具设备的荷载，并将这些荷载传递给墙或梁，应有足够的强度和刚度，有良好的隔声、防火、防水、防潮等能力。

楼梯是房屋的垂直交通设施，供人们上下楼层使用。楼梯应有足够的通行能力，应做到坚固和安全。

屋顶是房屋顶部的围护构件，抵抗风、雨、雪的侵袭和太阳辐射热的影响。屋顶又是房屋的承重构件，承受风、雪和施工期间的各种荷载等。屋顶应坚固耐久，具有防水、保温、隔热等性能。

门的主要功能是通行和通风，窗的主要功能是采光和通风。

（二）施工图的产生

房屋的建造一般经过设计和施工两个过程，而设计工作一般又分为三个阶段：方案设计、初步设计和施工图设计。对一些技术上复杂而又缺乏设计经验的工程，还应增加技术设

计（又称扩大初步设计）阶段，作为协调各工种的矛盾和绘制施工图的准备。

方案设计人员根据建设单位提出的设计任务和要求，进行调查研究，收集必要的设计资料，提出方案，确定平面、立面、剖面等图样，表达出设计意图。方案确定后，需进一步去解决构件的选型、布置以及建筑、结构、设备等各工种之间的配合等技术问题，从而对方案作进一步的修改。

初步设计图的内容主要有总平面布置图、建筑平、立、剖面图。初步设计图图面布置比较灵活，可以画上阴影、配景、透视等，以增强图面效果。初步设计图需送交有关部门审批，批准后方可进行施工图设计。

施工图设计是按建筑、结构、设备（水、暖、电）各专业分别完整详细地绘制所设计的全套房屋施工图，将施工中所需的具体要求，都明确地反映到这套图纸中。房屋施工图是施工单位的施工依据，整套图纸应完整统一、尺寸齐全、正确无误。

（三）施工图的分类和编排顺序

施工图由于专业分工的不同，可分为建筑施工图、结构施工图和设备施工图。

一套简单的房屋施工图有几十张图纸，一套大型复杂的建筑物甚至有几百张图纸。为了便于看图，根据专业内容或作用的不同，一般将这些图纸进行排序。

（1）图纸目录　又称标题页或首页图，说明该套图纸有几类，各类图纸分别有几张，每张图纸的图号、图名、图幅大小；如采用标准图，应写出所使用标准图的名称，所在的标准图集和图号或页次。编制图纸目录的目的，是为了便于查找图纸，图纸目录中应先列新绘制图纸，后列选用的标准图或重复利用的图纸。

（2）设计总说明（即首页）　主要介绍工程概况、设计依据、设计范围及分工、施工及制作时应注意的事项。内容一般包括：本工程施工图设计的依据；本工程的建筑概况，如建筑名称、建设地点、建筑面积、建筑等级、建筑层数、人防工程等级、主要结构类型、抗震设防烈度等等；本工程的相对标高与总图绝对标高的对应关系；有特殊要求的做法说明，如屏蔽、防火、防腐蚀、防爆、防辐射、防尘等；对采用新技术、新材料的做法说明；室内室外的用料说明，如砖标号、砂浆标号、墙身防潮层、地下室防水、屋面、勒脚、散水、室内外装修等。

（3）建筑施工图（简称建施）　主要表示建筑物的总体布局、外部造型、内部布置、细部构造、内外装饰、固定设施和施工要求的图样。一般包括总平面图、建筑平面图、建筑立面图、建筑剖面面、门窗表和建筑详图等。

（4）结构施工图（简称结施）　主要表示房屋的结构设计内容，如房屋承重构件的布置、构件的形状、大小、材料等。一般包括结构平面布置图、各构件的结构详图等。

（5）设备施工图（简称设施）　包括给水排水、采暖通风、电气照明等设备的布置平面图、系统图和详图。表示上、下水及暖气管道管线布置，卫生设备及通风设备等的布置，电气线路的走向和安装要求等。

（四）施工图设计的特点

1. 施工图设计的严肃性

施工图是设计单位最终的"技术产品"，是进行建筑施工的依据，对建设项目建成后的质量及效果，负有相应的技术与法律责任。未经原设计单位的同意，任何个人和部门不得修改施工图纸。经协商或要求后，同意修改的，也应由原设计单位编制补充设计文件，如变更通知单、变更图、修改图等，与原施工图一起形成完整的施工图设计文件，并归档备查。在

建筑物竣工投入使用后，施工图也是对该建筑进行维护、修缮、更新、改建、扩建的基础资料。

2. 施工图设计的承前性

方案设计、初步设计和施工图设计是建筑工程设计的三个阶段。其实质可以认为是从宏观到微观、从定性到定量、从决策到实施逐步深化的进程。施工图设计必须以方案与初步设计为依据，忠实于既定的基本构思和设计原则。如有重大修改变化时，应对施工草图进行审定确认或者调整初步设计，甚至重做方案和初步设计。

3. 施工图设计的复杂性

建筑施工图的优劣，不仅取决于处理好建筑工种本身的技术问题，同时更取决于各工种之间的配合协作。建筑的总体布局、平面构成、空间处理、立面造型、色彩用料、细部构造及功能、防火、节能等关键设计内容是要在建筑施工图中表达的，并成为其它工种设计的基础资料。但是，一个工种认为最合理的设计措施，对另一工种或其它工种，都可能造成技术上的不合理甚至不可行。所以，必须通过各工种之间反复磋商、讨论，才能形成一套在总平面、建筑、结构、设备等各项技术上都比较先进、可靠、经济，而且施工方便的施工图纸。以保证建成后的建筑物，在安全、适用、经济、美观等各方面均得到业主乃至社会的认可与好评。

4. 施工图设计的精确性

作为建筑工程设计最后阶段的施工图设计，是从事相对微观、定量和实施性的设计。如果说方案和初步设计的重心在于确定做什么，那么施工图设计的重心则在于如何做。逻辑不清、交代不详、错漏百出的施工图，必然将导致施工费时费力，反复修改，对某些工种的设计无法合理使用或留下隐患，经济上造成损失，甚至发生工程事故。

（五）阅读施工图的方法

施工图的绘制是前述各章投影理论和图示方法及有关专业知识的综合应用。阅读施工图，必须做到以下几点。

（1）掌握投影原理和形体的各种图样方法，熟识施工图中常用的图例、符号、线型、尺寸和比例的意义。观察和了解房屋的组成及其基本构造。

（2）熟悉有关的国家标准。《房屋建筑制图统一标准》（GB/T 50001—2001）、《总图制图标准》（GB/T 50103—2001）、《建筑制图标准》（GB/T 50104—2001）、《建筑结构制图标准》（GB/T 50105—2001）、《给水排水制图标准》（GB/T 50106—2001）、《暖通空调制图标准》（GB/T 50114—2001）这六项国家标准自 2002 年 3 月 1 日起施行。无论绘图与读图，都必须熟悉有关的国家标准。

（3）阅读时，应先整体后局部，先文字说明后图样，先图形后尺寸。按目录顺序通读一遍，对工程对象的建设地点、周围环境、建筑物的大小及形状、结构形式和建筑关键部位等情况先有概括的了解。然后，负责不同工种的技术人员，根据不同要求，重点深入地看不同类别的图纸。阅读时应注意各类图纸之间的联系，互相对照，避免发生矛盾而造成质量事故或经济损失。

（六）施工图中常用的符号

1. 定位轴线

在施工图中通常将房屋的基础、墙、柱、墩和屋架等承重构件的轴线画出，并进行编号，以便于施工时定位放线和查阅图纸。这些轴线称为定位轴线。

《房屋建筑制图统一标准》（GB/T 50001—2001）规定：定位轴线应用细点画线绘制。定位轴线一般应编号，编号注写在轴线端部的圆内。圆应用细实线绘制，直径为8～10mm。定位轴线圆的圆心，应在定位轴线的延长线上或延长线的折线上，如图4-1所示。

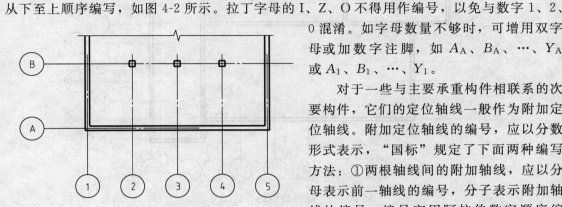

图4-1 定位轴线

平面图上定位轴线的编号，宜标注在图样的下方与左侧。横向编号应用阿拉伯数字，从左至右顺序编写，竖向编号应用大写拉丁字母，从下至上顺序编写，如图4-2所示。拉丁字母的I、Z、O不得用作编号，以免与数字1、2、0混淆。如字母数量不够时，可增用双字母或加数字注脚，如A_A、B_A、…、Y_A或A_1、B_1、…、Y_1。

图4-2 定位轴线的编号顺序

对于一些与主要承重构件相联系的次要构件，它们的定位轴线一般作为附加定位轴线。附加定位轴线的编号，应以分数形式表示，"国标"规定了下面两种编写方法：①两根轴线间的附加轴线，应以分母表示前一轴线的编号，分子表示附加轴线的编号，编号宜用阿拉伯数字顺序编写，如图4-3（a）所示；②1号轴线和A号轴线之前的附加轴线的分母应以01或0A表示，如图4-3（b）所示。

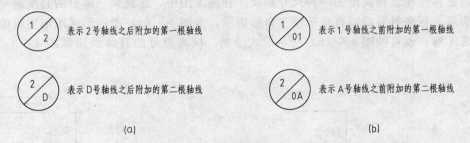

表示2号轴线之后附加的第一根轴线

表示D号轴线之后附加的第二根轴线

表示1号轴线之前附加的第一根轴线

表示A号轴线之前附加的第二根轴线

（a） （b）

图4-3 附加轴线

一个详图适用于几根轴线时，应同时注明各有关轴线的编号，通用详图中的定位轴线，应只画圆，不注写轴线编号，如图4-4所示。

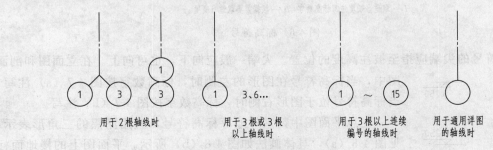

用于2根轴线时　　用于3根或3根以上轴线时　　用于3根以上连续编号的轴线时　　用于通用详图的轴线时

图4-4 详图的轴线编号

组合较复杂的平面图中定位轴线也可采用分区编号，编号的注写形式应为"分区号-该分区编号"。分区号采用阿拉伯数字或大写拉丁字母表示，如图4-5所示。

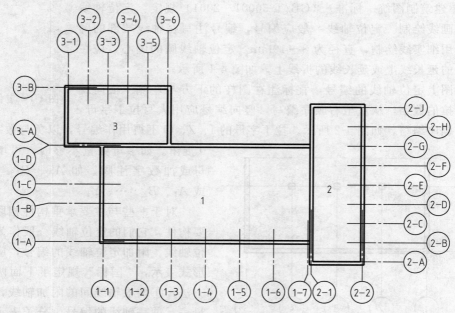

图 4-5 定位轴线的分区编号

圆形、折线形平面图中定位轴线的编号，可参照"国标"有关规定。

2. 标高符号

标高是标注建筑物高度的一种尺寸形式。在施工图中，建筑某一部分的高度通常用标高符号来表示。标高符号应以直角等腰三角形表示，按图 4-6（a）所示形式用细实线绘制，如标注位置不够，也可按图 4-6（b）所示形式绘制。标高符号的具体画法如图 4-6（c）、（d）所示。

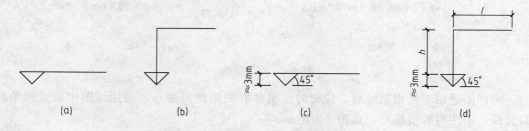

l — 取适当长度注写标高数字；h — 根据需要取适当高度

图 4-6 标高符号

标高符号的尖端应指至被注高度的位置。尖端一般应向下，也可向上。在立面图和剖面图中，当标高符号在图形的左侧时，标高数字按图 4-7（a）注写，当标高符号位于图形右侧时，标高数字按图 4-7（b）注写。

在总平面图中，室外地坪标高符号，宜用涂黑的三角形表示，见图 4-8（a），具体画法如图 4-8（b）所示。平面图上的楼地面标高符号按图 4-8（c）表示，立面图、剖面图上各部位的标高按 4-8（d）表示。

标高数字应以米为单位，注写到小数点以后第三位。在总平面

图 4-7 立面图和剖面
图上标高符号注法

5.250

5.250

5.250

5.250

（a）

（b）

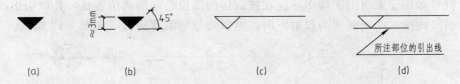

图 4-8　标高符号的几种形式

图中，可注写到小数点后第二位。零点标高应注写成±0.000，正数标高不注"＋"，负数标高应注"－"，例如：3.200、－0.450。

在图样的同一位置需表示几个不同标高时，标高数字应按图 4-9 的形式注写，注意括号外的数字是现有值，括号内的数值是替换值。

(9.600)
(6.400)
3.200

图 4-9　同一位置注写多个标高数字

标高有绝对标高和相对标高之分。绝对标高是以青岛附近的黄海平均海平面为零点，以此为基准的标高。在实际设计和施工中，用绝对标高不方便，因此习惯上常以建筑物室内底层主要地坪为零点，以此为基准点的标高，称为相对标高。比零点高的为"＋"，比零点低的为"－"。在设计总说明中，应注明相对标高与绝对标高的关系。

建筑物的标高，还可以分为建筑标高和结构标高，如图 4-10 所示。建筑标高是构件包括粉饰层在内的、装修完成后的标高；结构标高则不包括构件表面的粉饰层厚度，是构件的毛面标高。

3. 索引符号与详图符号

图样中的某一局部或构件，如需另见详图，应以索引符号索引，表明详图的编号、详图的位置以及详图所在图纸编号。

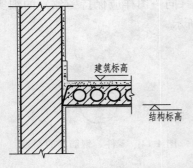

图 4-10　建筑标高与结构标高

（1）索引符号　是由直径为 10mm 的圆和水平直径组成，圆及水平直径均应以细实线绘制。索引符号需用一引出线指向要画详图的地方，引出线应对准圆心，如图 4-11（a）所示。索引出的详图，如与被索引的详图同在一张图纸内，应在索引符号的上半圆中用阿拉伯数字注明该详图的编号，并在下半圆中间画一段水平细实线，如图 4-11（b）所示。

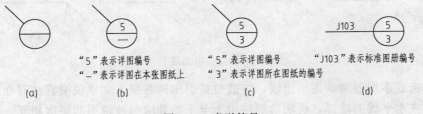

"5"表示详图编号　　　"5"表示详图编号　　　"J103"表示标准图册编号
"－"表示详图在本张图纸上　"3"表示详图所在图纸的编号

(a)　　　　　(b)　　　　　(c)　　　　　(d)

图 4-11　索引符号

索引出的详图，如与被索引的详图不在同一张图纸内，应在索引符号的上半圆中用阿拉伯数字注明该详图的编号，在索引符号的下半圆中用阿拉伯数字注明该详图所在图纸的编号，如图 4-11（c）所示。数字较多时，可加文字标注。

索引出的详图，如采用标准图，应在索引符号水平直径的延长线上加注该标准图册的编号，如图 4-11（d）所示。

索引符号如用于索引剖面详图，应在被剖切的部位绘制剖切位置线，并以引出线引出索引符号，引出线所在的一侧应为投射方向。索引符号的编写同上，如图 4-12 所示。

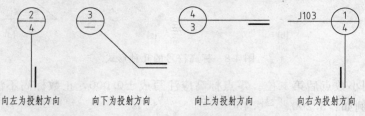

图 4-12　用于索引剖面详图的索引符号

（2）详图符号　详图的位置和编号，应以详图符号表示。详图符号圆的直径为 14mm，用粗实线绘制。详图与被索引的图样同在一张图纸内时，应在详图符号内用阿拉伯数字注明详图的编号，如图 4-13（a）所示。详图与被索引的图样不在同一张图纸内，应用细实线在详图符号内画一水平直径，在上半圆中注明详图编号，在下半圆注明被索引的图纸的编号，如图 4-13（b）所示。

零件、钢筋、构件、设备等的编号，以直径为 4～6mm（同一图样应保持一致）的细实线圆表示，其编号应用阿拉伯数字按顺序编写，如图 4-14 所示。

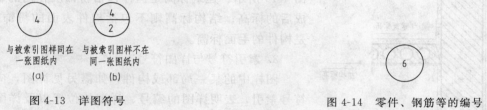

图 4-13　详图符号　　　　　　　　图 4-14　零件、钢筋等的编号

4. 引出线

引出线应以细实线绘制，宜采用水平方向的直线、与水平方向成 30°、45°、60°、90°的直线，或经上述角度再折为水平线。文字注明宜注写在水平线的上方，如图 4-15（a），也可注写在水平线的端部，如图 4-15（b）。同时引出几个相同部分的引出线，宜互相平行，如图 4-15（c），也可画成集中于一点的放射线，如图 4-15（d）。

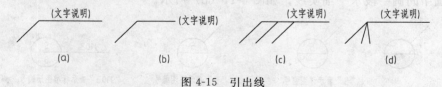

图 4-15　引出线

多层构造或多层管道共用引出线，应通过被引出的各层。文字说明宜注写在水平线的上方，或注写在水平线的端部，说明的顺序由上至下，并应与被说明的层次相互一致；如层次为横向排序，则由上至下的说明顺序应与左至右的层次相互一致，如图 4-16 所示。

5. 其它符号

（1）对称符号　由对称线和两端的两对平行线组成。对称线用细点画线绘制；平行线用细实线绘制，其长度宜为 6～10mm，每对的间距宜为 2～3mm。对称线垂直平分于两对平行线，两端超出平行线宜为 2～3mm，如图 4-17（a）所示。

（2）连接符号　应以折断线表示需连接的部位。两部位相距过远时，折断线两端靠图样

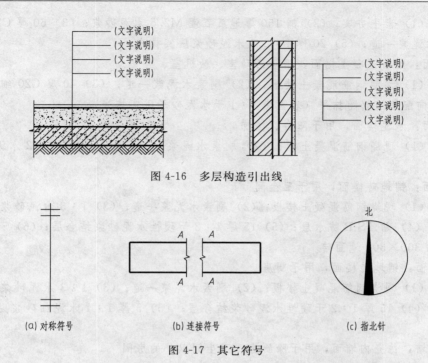

图 4-16　多层构造引出线

(a) 对称符号　　　　　　　(b) 连接符号　　　　　　　(c) 指北针

图 4-17　其它符号

一侧应标注大写拉丁字母表示连接编号。两个被连接的图样必须用相同的字母编号。如图 4-17（b）所示。

（3）指北针　指北针的形状宜如图 4-17（c）所示，其圆的直径宜为 24mm，用细实线绘制；指针尾部的宽度宜为 3mm，指针头部应注"北"或"N"。需用较大直径绘制指北针时，指针尾部宽度宜为圆直径的 1/8。

第二节　设计（总）说明和建筑总平面图

一、设计（总）说明

在上节中已知道，设计总说明主要介绍工程概况、设计依据、设计范围及分工、施工及制作时应注意的事项。下面摘录的是某学校学生公寓的设计说明：

设 计 说 明

1. 本工程为某学校学生公寓。

2. 建筑面积：3500m²。

3. 建筑位置：详见总平面图。

4. 建筑标高：室内地坪±0.000 相当于绝对标高 51.20m。
　　　　　　室外地坪-1.700 相当于绝对标高 49.50m。

5. 散水：混凝土水泥散水，宽 800

做法：（1）素土夯实；（2）150 厚小毛石垫层（粗砂灌浆）；（3）60 厚 C15 混凝土；（4）刷素水泥浆一道；（5）10 厚 1：2.5 水泥砂浆压实抹光。

6. 地面：水泥地面

做法：（1）素土夯实；（2）铺150厚地瓜石灌M2.5水泥砂浆；（3）60厚C20混凝土；（4）刷素水泥浆一道；（5）20厚1：2.5水泥砂浆压实抹光。

7. 楼面：细石混凝土楼面，用于活动室、微机室、卧室。

做法：（1）预制钢筋混凝土楼板；（2）刷素水泥浆一道；（3）40厚C20细石混凝土；$\phi4@200$双向配筋随捣随抹平（表面撒1：1干水泥砂子压实抹光）。

8. 楼面：水泥楼面，用于阳台、楼梯

做法：（1）现浇钢筋混凝土板；（2）刷素水泥浆一道；（3）25厚1：2水泥砂浆压实抹光。

9. 楼面：铺地砖楼面，用于卫生间

做法：（1）现浇钢筋混凝土楼板；（2）刷素水泥浆一道；（3）1：3水泥砂浆30厚（找坡0.5%）；（4）贴TS-B防水层；（5）15厚1：2干硬性水泥砂浆结合层；（6）5厚1：1水泥细砂浆贴300×300地面砖

10. 楼面：铺地砖楼面，用于厨房

做法：（1）现浇钢筋混凝土楼板；（2）刷素水泥浆一道；（3）1：3水泥砂浆30厚（找坡0.5%）；（4）15厚1：2干硬性水泥砂浆结合层；（5）5厚1：1水泥细砂浆贴300×300地面砖。

11. 内墙：仿瓷内墙面，用于除厨房、卫生间以外的房间

做法：（1）8厚1：1：6水泥石灰膏砂浆打底扫毛；（2）7厚1：0.3：2.5水泥石灰膏砂浆找平扫毛；（3）5厚1：0.3：3水泥石灰膏砂浆压实抹光；（4）刮仿瓷。

12. 内墙：釉石瓷砖内墙，用于厨房卫生间内墙，高度到顶

做法：（1）6厚1：3水泥石灰砂浆打底扫毛；（2）6厚1：2.5水泥石灰砂浆找平扫毛；（3）6厚1：0.1：2.5水泥石灰膏砂浆结合层；（4）3厚陶瓷枪地砖胶剂贴内墙釉石瓷砖（200×300）稀白水泥浆擦缝。

13. 外墙：涂料外墙，用于配套房以上各楼层，颜色见立面图所示

做法：（1）7厚1：3水泥石灰砂浆打底扫毛；（2）7厚1：2.5水泥石灰砂浆罩面抹平；（3）刷涂料。

14. 顶棚：仿瓷顶棚

做法：（1）钢筋混凝土预制板（现浇板）底用水加10%火碱清洗油腻；（2）刷素水泥浆一道；（3）9厚1：0.3：3水泥石灰膏砂浆打底扫毛；（4）7厚1：0.3：2.5水泥石灰砂浆罩面；（5）刮仿瓷。

15. 踢脚：水泥踢脚

做法：（1）9厚1：3水泥石灰砂浆打底扫毛；（2）9厚1：3水泥石灰砂浆找平扫毛；（3）5厚1：2.5水泥石灰浆面压实抹光。

16. 油漆：门（调和漆）

做法1：（1）刮腻子；（2）刷底油；（3）刮腻子；（4）调和漆三遍
　　　　　　栏杆、金属面（调和漆）

做法2：（1）防锈漆一遍；（2）刮腻子；（3）调和漆三遍

17. 屋面：斜坡保温独立阁楼层面

做法：（1）檩条加GWA-1型屋面保温挂瓦板；（2）贴TS-C防水卷材；（3）1：2.5水泥砂浆20厚挂红色波形瓦。

18. 卫生间设备要求

坐便器采用低水箱联体式，面盆采用柱脚式，浴盆不安装，但在其安装位置预留上水三通，并用丝堵封堵，同时预留下水（以地漏代替）。

19. 门窗表

<p align="center">门窗表</p>

序号	编号	洞口尺寸/mm		数量				采用图集		备注
		宽	高	—1层	1层	2～7层	总计	图集号	型号	
1	M1	1000	2200		4	4×6	28	L92J601	M2d-198	定做木夹板门
2	M2	900	2600		10	10×6	70	L92J601	M2d-206	定做木夹板门
3	M3	800	2600		20	20×6	140	L92J601	M2c-17	定做木夹板门
4	M4	1000	1880	28			28	L92J607	PMa-1020	定做防盗门
5	C1	2400	1500		4	4×6	28	L89J602	TC5S-2415	铝合金推拉窗
6	C2	2100	1500		8	8×6	56	L89J602	TC5S-2115	铝合金推拉窗
7	C3	1500	1500		10	12×6	82	L89J602	TC2-1515	铝合金推拉窗
8	C4	1200	1500		12	12×6	84	L89J602	TC2-1215	铝合金推拉窗
9	C5	600	600			4×6	28	L89J602	TC1aS-1206	定做铝合金窗
10	C6	1200	600	28			28	L89J602	TC1a-1206	铝合金推拉窗
11										
12										

注：所有外窗加纱扇，一层外窗加防护网

二、总平面图

总平面图是新建房屋在基地范围内的总体布置图。它表明新建房屋的平面轮廓形状和层数、与原有建筑物的相对位置、周围环境、地貌地形、道路和绿化的布置等情况，是新建房屋及其它设施的施工定位、土方施工以及设计水、暖、电、燃气等管线总平面图的依据。

1. 总平面图的比例、图线和图例

总平面图一般采用1：500、1：1000、1：2000的比例。总平面图中所注尺寸宜以米为单位，并应至少取至小数点后两位，不足时以"0"补齐。

总平面图中的图线，应根据图纸功能，按表1-5选用。

由于绘图比例较小，在总平面图中所表达的对象，要用《总图制图标准》（GB/T 50103—2001）中所规定的图例来表示。常用的总平面图例现摘录于表4-1中。

<p align="center">表4-1　总平面图例</p>

名称	图例	说明	名称	图例	说明
新建建筑物		1. 需要时，可用▲表示出入口，可在图形内右上角用点数或数字表示层数 2. 建筑物外形（一般以±0.00高度处的外墙定位轴线或外墙面线为准）用粗实线表示。需要时，地面以上建筑物图中用粗实线表示，地面以下建筑用细虚线表示	原有建筑物		用细实线表示
			计划扩建的预留地或建筑物		用中粗虚线表示
			拆除的建筑物		用细实线表示
			建筑物下面的通道		

名称	图例	说明	名称	图例	说明
铺砌场地			新建的道路		"R9"表示道路转弯半径为 9m，"150.00"为路面中心控制点标高，"0.6"表示 0.6%的纵向坡度，"101.00"表示变坡点间距
水塔、贮罐		左图为水塔或立式贮罐 右图为卧式贮罐	原有道路		
水池、坑槽		也可以不涂黑	计划扩建的道路		
围墙及大门		上图为实体性质的围墙，下图为通透性质的围墙，若仅表示围墙时不画大门	计划拆除的道路		
挡墙		被挡土在"突出"的一侧	人行道		
挡墙上设围墙			桥梁		1. 上图为公路桥，下图为铁路桥 2. 用于旱桥时应注明
标	X105.00 Y425.00 A105.00 B425.00	上图表示测量坐标 下图表示建筑坐标			
方格网交叉点标高	-0.50 \| 77.85 \| 78.35	"78.35"为原地面标高 "77.85"为设计标高 "-0.50"为施工高度 "-"表示挖方（"+"表示填方）	落叶针叶树		
填挖边坡		1. 边坡较长时，可在一端或两端局部表示 2. 下边线为虚线时表示填方	常绿阔叶灌木		
护坡					
雨水口			草坪		
消火栓井					
室内标高	151.00		花坛		
室外标高	●143.00 ▼143.00	室外标高也可采用等高线表示	绿篱		

2. 风向频率玫瑰图

风向频率玫瑰图（简称风玫瑰图）用来表示该地区常年的风向频率和房屋的朝向。风玫瑰图是根据当地多年平均统计的各个方向吹风次数的百分数，按一定的比例绘制的，与风力无关。风的吹向是指从外吹向中心，一般画出十六个方向的长短线来表示该地区常年的风向频率。有箭头的方向为北向。实线表示全年风向频率，虚线表示按 6、7、8 三个月统计的夏季风向频率。

3. 坐标注法

在大范围和复杂地形的总平面图中，为了保证施工放线正确，往往以坐标表示建筑物、道路和管线的位置。坐标有测量坐标与建筑坐标两种坐标系统，如图 4-18 所示。坐标网格应以细实线表示，一般应画成 100m×100m 或 50m×50m 的方格网。测量坐标网应画成交叉十字线，坐标代号宜用"X、Y"表示；建筑坐标网应画成网格通线，坐标代号宜用"A、B"表示。坐标值为负数时，应注"－"号，为正数时，"＋"号可省略。

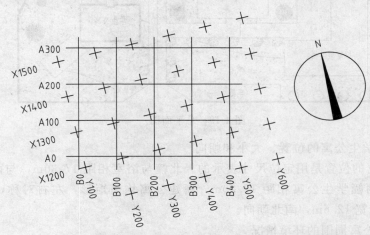

注：图中 X 为南北方向轴线，X 的增量 X 轴线上；Y 为东西方向轴线，Y 的增量在 Y 轴线上。
　　A 轴相当于测量坐标网中的 X 轴，B 轴相当于测量坐标网中 Y 轴。

图 4-18　坐标网格

总平面图上有测量和建筑两种坐标系统时，应在附注中注明两种坐标系统的换算公式。表示建筑物、构筑物位置的坐标，宜注其三个角的坐标，如建筑物、构筑物与坐标轴线平行，可注其对角坐标。在一张图上，主要建筑物、构筑物用坐标定位，较小的建筑物、构筑物也可用相对尺寸定位。

4. 其它

应以含有±0.00 标高的平面作为总图平面，总图中标注的标高应为绝对标高，如标注相对标高，且应注明相对标高与绝对标高的换算关系。

当地形起伏较大时，常用等高线来表示地面的自然状态和起伏情况。

总图上的建筑物、构筑物应注写名称，名称宜直接标注在图上。当图样比例小或图面不够位置时，也可编号列表编注在图内。当图形过小时，可标注在图形外侧附近处。

三、识读总平面图示例

图 4-19 是某学校的总平面图，图样是按 1∶500 的比例绘制的。它表明该学校在靠近公园池塘的围墙内，要新建两幢 7 层学生公寓。

图 4-19　总平面图

1. 明确新建学生公寓的位置、大小和朝向

新建学生公寓的位置是用定位尺寸表示的。北幢与浴室相距 17.30m，与西侧道路中心线相距 6.00m，两幢学生公寓相距 17.20m。新建公寓均呈矩形，左右对称，东西向总长 20.4m，南北向总宽 12.6m，南北朝向。

2. 新建学生公寓周围的环境情况

从图 4-19 中可看出，该学校的地势是自西北向东南的倾斜。学校的最北向是食堂，虚线部分表示扩建用地；食堂南面有两个篮球场，篮球场的东面有锅炉房和浴室；篮球场的西面和南面各有一综合楼；在新建学生公寓东南角有一即将拆除的建筑物，该校的西南还有拟建的教学楼和道路；学校最南面有车棚和传达，学校大门设在此处。

第三节　建筑平面图

（一）概述

假想用一水平的剖切面沿门窗洞口的位置将房屋剖切后，对剖切面以下部分房屋所作出的水平剖面图，称为建筑平面图，简称平面图。它反映出房屋的平面形状、大小和房间的布置，墙（或柱）的位置、厚度和材料，门窗的类型和位置等情况。

平面图是建筑专业施工图中最主要、最基本的图纸，其它图纸（如立面图、剖面图及某些详图）多是以它为依据派生和深化而成的。建筑平面图也是其它工种（如结构、设备、装修）进行相关设计与制图的主要依据，其它工种（特别是结构与设备）对建筑的技术要求也主要在平面图中表示，如墙厚、柱子断面尺寸、管道竖井、留洞、地沟、地坑、明沟等。因此，平面图与建筑施工图其它图样相比，较为复杂，绘图也要求全面、准确、简明。

　　建筑平面图通常是以层次来命名的，如底层平面图、二层平面图、顶层平面图等等，若一幢多层房屋的各层平面布置都不相同，应画出各层的建筑平面图，并在每个图的下方注明相应的图名和比例。若上下各层的房间数量、大小和布置都相同时，则这些相同的楼层可用一个平面图表示，称为标准层平面图。若建筑平面图左右对称，则习惯上也可将两层平面图合并画在同一个图上，左边画出一层的一半，右边画出另一层的一半，中间用对称线分界，在对称线两端画上对称符号，并在图的下方分别注明它们的图名。

　　平面较大的建筑物，可分区绘制平面图，但每张平面图均应绘制组合示意图，如图4-20。各区应分别用大写拉丁字母编号。在组合示意图要提示的分区，应采用阴影线或填充的方式表示。

B区示意图　　　　　　　组合示意

图 4-20　平面组合示意图

　　屋顶平面图是房屋顶部按俯视方向在水平投影面上所得到的正投影图，由于屋顶平面图比较简单，常常采用较小的比例绘制。在屋顶平面图中应详细表示有关定位轴线、屋顶的形状、女儿墙（或檐口）、天沟、变形缝、天窗、详图索引符号、分水线、上人孔、屋面、水箱、屋面的排水方向与坡度、雨水口的位置、检修梯、其它构筑物、标高等。此外，还应画出顶层平面图中未表明的顶层阳台雨篷、遮阳板等构件。

　　局部平面图可以用于表示两层或两层以上合用平面图中的局部不同处，也可以用来将平面图中某个局部以较大的比例另外画出，以便能较为清晰地表示出室内的一些固定设施的形状和标注它们的细部尺寸和定位尺寸。这些房屋的局部，主要是指：卫生间、厨房、楼梯间、高层建筑的核心筒、人防口部、汽车库坡道等。

　　顶棚平面图宜用镜向投影法绘制。

　　（二）建筑平面图的图示内容

　　（1）墙体、柱、墩、内外门窗位置及编号。

　　（2）注写房间的名称或编号。编号注写在直径为 6mm 细实线绘制的圆圈内，并在同张图纸上列出房间名称表。

　　（3）注写室内外的有关尺寸及室内楼、地面和室外地面的标高（底层地面为±0.000）。

　　（4）表示电梯、楼梯位置及楼梯上下方向及主要尺寸。

　　（5）表示阳台、雨篷、踏步、斜坡、通气竖道、管线竖井、烟囱、窗台、消防梯、雨水管、散水、排水沟、花池等位置及尺寸。

　　（6）画出固定的卫生器具、水池、工作台、橱、柜、隔断等设施及重要设备位置。

　　（7）表示地下室、地坑、地沟、检查孔、墙上留洞、高窗等位置尺寸与标高。如不可见，则应用虚线画出。

　　（8）底层平面图中应画出剖面图的剖切符号及编号。

　　（9）标注有关部位上节点详图的索引符号。

（10）在底层平面图附近画出指北针，指北针、散水、明沟、花池等在其它楼层平面图中不再重复画出。

（11）注写图名和比例。

（三）读图示例

现以图 4-21 所示的平面图为例，说明平面图的内容及其阅读方法。

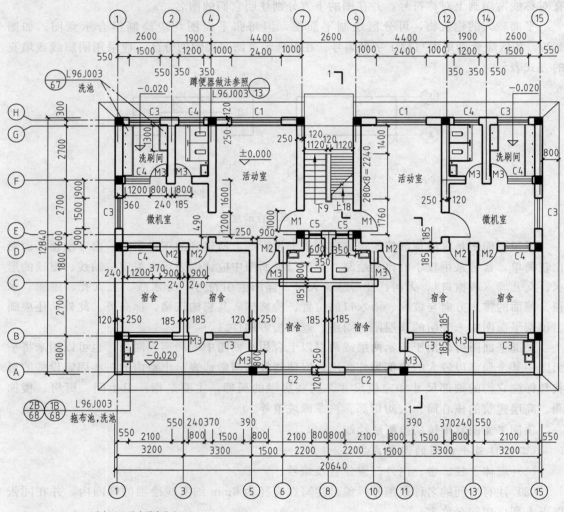

注：1.未标注之墙身厚度均为240；
　　2.除注明者外，墙轴线均居中。

底层平面图　1:100

图 4-21　底层平面图

1. 图名、比例、朝向

图名是底层平面图，说明这个平面图是在这座房屋的底层窗台之上、底层通向二层的楼梯平台之下某处水平剖切后，按俯视方向投影所得的水平剖面图，反映出这幢学生公寓的平面布置和房间大小。

比例采用 1：100。比例的选用宜符合表 4-2 的规定。

表 4-2 比例

图　名	比　例
建筑物或构筑物的平、立、剖面图	1：50、1：100、1：150、1：200、1：300
建筑物或构筑物的局部放大图	1：10、1：20、1：25、1：30、1：50
配件及构造详图	1：1、1：2、1：5、1：10、1：15、1：20、1：25、1：30、1：50

由指北针可看出，该幢房屋座北朝南。

2. 定位轴线

从图中定位轴线的编号及其间距，可了解到各承重构件的位置及房间的大小。本例房屋的横向定位轴线为 1～15，纵向定位轴线为 A～G。

3. 墙、柱的断面

平面图中墙、柱的断面应根据平面图不同的比例，按《建筑制图标准》（GB/T 50104—2001）中的规定绘制。这些规定也适用于建筑剖面图（4.5 节）。

（1）比例大于 1：50 的平面图、剖面图，应画出抹灰层与楼地面、屋面的面层线，并宜画出材料图例；

（2）比例等于 1：50 的平面图、剖面图，宜画出楼地面、屋面的面层线，抹灰层的面层线应根据需要而定；

（3）比例小于 1：50 的平面图、剖面图，可不画出抹灰层，但宜画出楼地面、屋面的面层线；

（4）比例为 1：100～1：200 的平面图、剖面图，可画简化的材料图例（如砌体墙涂红、钢筋混凝土涂黑等），但宜画出楼地面、屋面的面层线；

（5）比例小于 1：200 的平面图、剖面图，可不画材料图例，剖面图的楼地面、屋面的面层线可不画出。

4. 各房间的名称

从图中墙的分隔情况和房间的名称，可了解到这幢公寓分为东、西两户，每户共有三个宿舍、一个微机室、一个活动室、一个洗刷间和一个卫生间。在公寓南向，每户各设一阳台，上有拖布池和洗池。在 5～11 轴线间的两宿舍内还设置了单独的卫生间。

5. 尺寸标注

在平面图中标注的尺寸，有外部标注和内部标注。

（1）外部标注　为了便于读图和施工，一般在图形的下方和左侧注写三道尺寸，平面图较复杂时，也可注写在图形的上方和右侧。为方便理解，本书按尺寸由内到外的关系说明这三道尺寸。

第一道尺寸，是表示外墙门窗洞口的尺寸。如 5～8 轴线间的窗 C2，其宽度为 2.1m，窗洞边距离轴线为 0.8m，又如 3～5 轴线间的 M3、C3，M3 宽度为 0.8m，C3 宽度为 1.5m，它们的定位尺寸分别是 240mm、390mm，M3 与 C3 之间有 370mm 宽的砖墙。

第二道尺寸，是表示轴线间距离的尺寸，用以说明房间的开间及进深。如 1～5、11～15 轴线间的宿舍进深都为 4.5m，1～3、4～15 轴线间的宿舍开间为 3.2m，3～5、11～13 轴线间的宿舍开间为 3.3m。

第三道尺寸，是建筑外包总尺寸，是指从一端外墙边到另一端外墙边的总长和总宽的尺寸。底层平面图中标注了外包总尺寸，在其它各层平面中，就可省略外包总尺寸，或者仅标注出轴线间的总尺寸。

　　三道尺寸线之间应留有适当距离（一般为 7～10mm，但第一道尺寸线应距图形最外轮廓线 15～20mm），以便注写数字等。应该注意，门窗洞口尺寸与轴线间尺寸（即第一道与第二道尺寸）要分别在两行上各自标注，宁可留空也不要混注在一行上；门窗洞口尺寸也不要与其它实体的尺寸混行标注，墙厚、雨篷宽度、踏步宽度等应就近实体另行标注。

　　（2）内部标注　为了说明房间的净空大小和室内的门窗洞、孔洞、墙厚和固定设备（如厕所、工作台、搁板、厨房等）的大小与位置，以及室内楼地面的高度，在平面图上应清楚地注写出有关的内部尺寸和楼地面标高。相同的内部构造或设备尺寸，可省略或简化标注，如"未注明之墙身厚度均为 240"、"除注明者外，墙轴线均居中"等等。楼地面标高是表明各房间的楼地面对标高零点（±0.000）的相对高度。本例底层地面定为标高零点，洗刷间、卫生间、阳台地面标高是－0.020，说明这些地面比其它房间地面低 20mm。

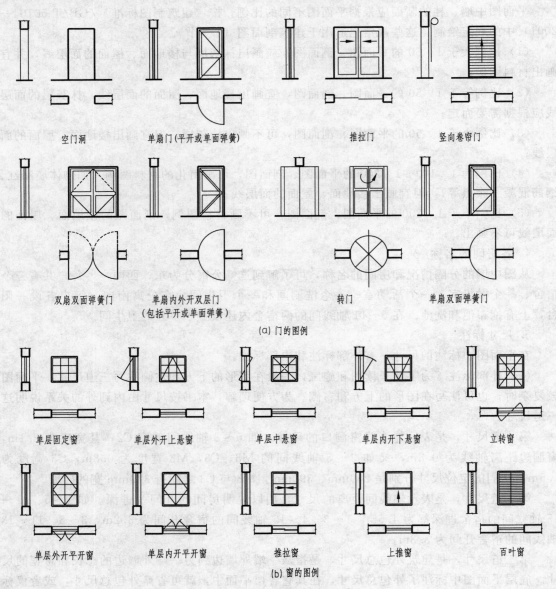

图 4-22　常用门窗图例

其它各层平面图的尺寸，除标注出轴线间的尺寸和总尺寸外，其余与底层平面相同的细部尺寸均可省略。

6. 构造及配件等图例

为了方便绘图和读图，"国标"规定了一些构造及配件等的图例。

（1）门窗图例　门的代号一般用 M 表示，如果按材质、功能或特征编排，则可有以下代号：木门—MM；钢门—GM；塑钢门—SGM；铝合金门—LM；卷帘门—JM；防盗门—FDM；防火门—FM；防火卷帘门—FJM；人防门—RFM（防护密闭门），RMM（密闭门），RHM（防爆活门）。窗的代号一般用 C 表示，同门一样，也可以有以下代号：木窗—MC；钢窗—GC；铝合金窗—LC；木百叶窗—MBC；钢百叶窗—GBC；铝合金百叶窗—LBC；塑钢窗—SGC；防火窗—FC；全玻无框窗—QBC；幕墙—MQ。在门窗的代号后面写上编号，如 M1、M2、…和 C1、C2…，同一编号表示同一类型的门窗，它们的构造与尺寸都一样（在平面图上表示不出的门窗编号，应在立面图上标注）。4.2 节在"设计说明"中列出的门窗表就是对本例房屋门窗的统计，表中列出了门窗的编号、洞口尺寸、数量、所选用的标准图集的编号、型号等内容。

图 4-22 画出了一些常用门窗的图例，门窗洞的大小及其型式都应按投影关系画出。如窗洞有凸出的窗台时，应在窗的图例上画出窗台的投影，门窗立面图例应按实际情况绘制。

门窗立面图例中的斜线表示门窗扇的开启方向，实线为外开，虚线为内开，开启方向线交角的一侧为安装合页的一侧，一般设计图中可不表示。门窗的剖面图所示左为外，右为内，平面图所示下为外，上为内。若单层固定窗、悬窗、推拉窗等以小比例绘图时，平、剖面的窗线可用单粗实线表示。门的平面图上门线应绘成 90°或 45°，开启弧线宜绘出。

（2）其它图例　如图 4-23 所示。

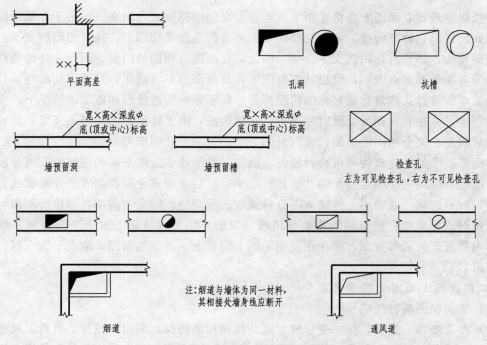

平面高差　　　　　　　　　　　孔洞　　　　　　　　坑槽

宽×高×深或φ
底(顶或中心)标高

宽×高×深或φ
底(顶或中心)标高

墙预留洞　　　　　　　　　墙预留槽　　　　　　　　　检查孔
　　　　　　　　　　　　　　　　　　　　　　　左为可见检查孔，右为不可见检查孔

注:烟道与墙体为同一材料，
其相接处墙身线应断开

烟道　　　　　　　　　　　　　　　　通风道

图 4-23　建筑平面图中部分常用图例

7. 剖切符号、索引符号等

第四节　建筑立面图

（一）概述

建筑立面图是按正投影法在与房屋立面平行的投影面上所作的投影图，简称立面图。立面图主要是用来表达建筑物的外形艺术效果，在施工图中，它主要反映房屋的外貌和立面装修的做法。立面图应包括投影方向可见的建筑外轮廓线和墙面线脚、构配件、外墙面做法及必要的尺寸与标高等。

有定位轴线的建筑物，宜根据两端定位轴线编号编注立面图名称；无定位轴线的建筑物可按平面图各面的朝向来确定名称，如图 4-24 所示。

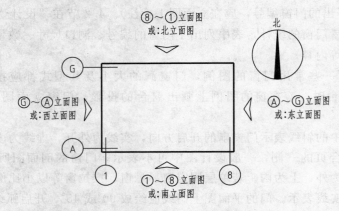

图 4-24　建筑立面图的投影方向与名称

按投影原理，立面图上应将立面上所有看得见的细部都表示出来。但由于立面图的比例较小，如门窗扇、檐口构造、阳台栏杆和墙面复杂的装修等细部，往往只用图例表示。它们的构造和做法，都另有详图或文字说明。因此，立面图上相同的门窗、阳台、外檐装修、构造做法等可在局部重点表示，绘出其完整图形，其余部分都可简化，只画出轮廓线。

较简单的对称式建筑物或对称的构配件等，在不影响构造处理和施工的情况下，立面图可绘制一半，并在对称轴线处画对称符号。这种画法，由于建筑物的外形不完整，故较少采用。前后或左右完全相同的立面，可以只画一个，另一个注明即可。

平面形状曲折的建筑物，可绘制展开立面图，圆形或多边形平面的建筑物，可分段展开绘制立面图，但均应在图名后加注"展开"二字。前后立面重叠时，前者的外轮廓线宜向外侧加粗，以示区别。立面图上外墙表面分格线应表示清楚，用文字说明各部位所用面材及色彩。门窗洞口轮廓线宜粗于外墙表面分格线，以使立面更为清晰。对于平面为回字形的房屋，其内部院落的局部立面，可在相关剖面图上附带表示，如剖面图未能表示完全时，则需单独绘出。

（二）建筑立面图的图示内容

（1）建筑物两端轴线编号。

（2）女儿墙顶、檐口、柱、变形缝、室外楼梯和消防梯、阳台、栏杆、台阶、坡道、花台、雨篷、线条、烟囱、勒脚、门窗、洞口、门斗、雨水管，其它装饰构件和粉刷分格线示

意等；外墙的留洞应注尺寸与标高（宽×高×深及关系尺寸）。

（3）在平面图上表示不出的窗编号，应在立面图上标注。平、剖面图未能表示出来的屋顶、檐口、女儿墙、窗台等标高或高度，应在立面图上分别注明。

（4）各部分构造、装饰节点详图索引、用料名称或符号。

（三）读图示例

现以图 4-25 所示的立面图为例，说明立面图的内容及其阅读方法。

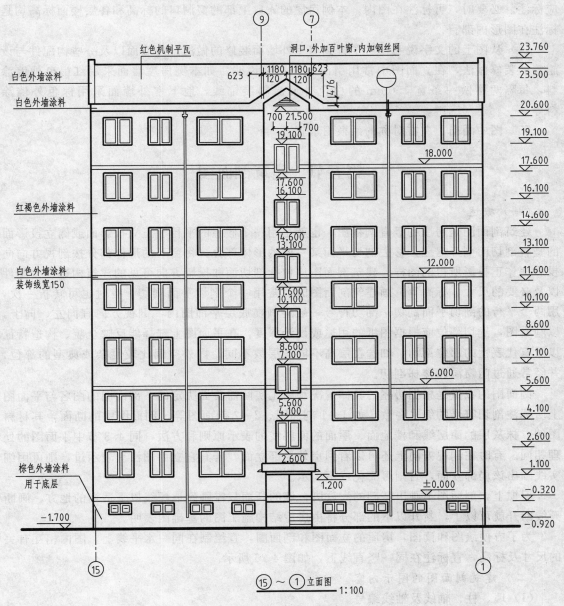

图 4-25　建筑立面图

（1）从图名或轴线编号可知该图是表示房屋的北向的立面图。比例与平面图一样，为1∶100，按表 4-2 选用。

（2）从图中可看出：外轮廓线所包围的范围显示出这幢房屋的总长和总高。屋顶采用坡

屋顶；共8层，其中一层为地下室，各层左右对称；按实际情况画出了窗洞的可见轮廓和窗形式。

（3）建筑立面图宜标注室内外地坪、楼地面、阳台、平台、檐口、门窗等处的标高，也可标注相应的高度尺寸；如有需要，还可标注一些局部尺寸，如补充建筑构造、设施或构配件的定位尺寸和细部尺寸，如本例房屋入口顶部的构件尺寸。标高一般注在图形外，并做到符号排列整齐，大小一致。若房屋立面左右对称时，一般注在左侧，不对称时，左右两侧均应标注。必要时，可标注在图内。本例房屋的入口上部的窗洞口的标高和各层楼面标高均是标注在图形内部。

（4）从图上的文字说明，可了解到房屋外墙面装修的做法。外墙面以及一些构配件与设施等的装修做法，在立面图中常用引出线作文字说明，如本例房屋墙面采用红褐色外墙涂料，每隔两层做一条宽150mm的白色外墙涂料装饰线，地下室外墙面采用棕色外墙涂料等。

（5）图中画出了左右对称的两根雨水管。

第五节　建筑剖面图

（一）概述

建筑剖面图是房屋的竖直剖视图，也就是用一个假想的平行于正立投影面或侧立投影面的竖直剖切面剖开房屋，移去剖切平面某一侧的形体部分，将留下的形体部分按剖视方向向投影面作正投影所得的图样。建筑剖面图应包括剖切面和投影方向可见的建筑构造、构配件以及必要的尺寸、标高等。画建筑剖面图时，常用一个剖切平面剖切，有时也可转折一次，用两个平行的剖切平面剖切；剖切符号一般应画在底层平面图内，剖视方向宜向左、向上，以利看图，剖切部位应根据图纸的用途或设计深度，在平面图上选择能反映全貌、构造特征以及有代表性的部位剖切，如选在层高不同、层数不同、内外空间比较复杂或典型的部位，并经常通过门窗洞和楼梯剖切。

剖面图的数量是根据房屋的具体情况和施工实际需要而决定的。剖面图的图名与平面图上所标注剖切符号的编号一致，如1—1剖面图、2—2剖面图等。剖面图中的断面，其材料图例、抹灰层的面层线和楼地面、屋面的面层线的表示原则和方法，同4.3节中平面图的处理相同。有时在剖视方向上还可以看到室外局部立面，若其它立面图没有表示过，则可用细实线画出该局部立面，否则可简化或不表示。

习惯上，剖面图不画出基础的大放脚，墙的断面只需画到地坪线以下适当的地方，画断开线断开就可以了，断开以下的部分将由房屋结构施工图的基础图表明。

为了方便绘图和读图，房屋的立面图和剖面图，宜绘制在同一水平线上，图内相互有关的尺寸及标高，宜标注在同一竖直线上，如图4-26所示。

（二）建筑剖面图的图示内容

（1）墙、柱、轴线及轴线编号。

（2）室外地面、底层地（楼）面、地坑、机座、各层楼板、吊顶、屋架、屋顶（包括檐口、烟囱、天窗、女儿墙等）、门、窗、吊车、吊车梁、走道板、梁、铁轨、楼梯、台阶、坡道、散水、平台、阳台、雨篷、洞口、墙裙、踢脚板、防潮层、雨水管及其它装修可见的内容。

图 4-26　立面图、剖面图的位置关系

（3）标高及高度方向上的尺寸。剖面图和平面图、立面图一样，宜标注室内外地坪、楼地面、地下层地面、阳台、平台、檐口、屋脊、女儿墙、雨篷、门、窗、台阶等处完成面的标高。平屋面等不易标明建筑标高的部位可标注结构标高，并予以说明。结构找坡的平屋面，屋面标高可标注在结构板面最低点，并注明找坡坡度。有屋架的立面，应标注屋架下弦搁置点或柱顶标高。

高度方向上的尺寸包括外部尺寸和内部尺寸。

外部尺寸应标注以下三道。

①洞口尺寸：包括门、窗、洞口、女儿墙或檐口高度及其定位尺寸；②层间尺寸：即层高尺寸，含地下层在内；③建筑总高度：指由室外地面至檐口或女儿墙顶的高度。屋顶上的水箱间、电梯机房、排烟机房和楼梯出口小间等局部升起的高度可不计入总高度，可另行标注。当室外地面有变化时，应以剖面所在处的室外地面标高为准。

内部尺寸主要标注地坑深度、隔断、搁板、平台、吊顶、墙裙及室内门、窗等的高度。

（4）表示楼、地面各层的构造，可用引出线说明。若另画有详图，在剖面图中可用索引符号引出说明；若已有"构造说明一览表"或"建筑做法说明"时，在剖面图上不再作任何标注。

（5）节点构造详图索引符号。

（三）读图示例

现以图 4-27 所示的剖面图为例，说明剖面图的内容及其阅读方法。

（1）从图名和轴线编号与平面图上的剖切位置和轴线编号相对照，可知 1—1 剖面图是通过 11～13 轴线间宿舍门窗的剖切平面在住户入口处转折，再通过楼梯间，剖切后向左进行投影而得到的横向剖面图。1—1 剖面图的绘图比例为 1：100，按表 4-2 采用。在建筑剖

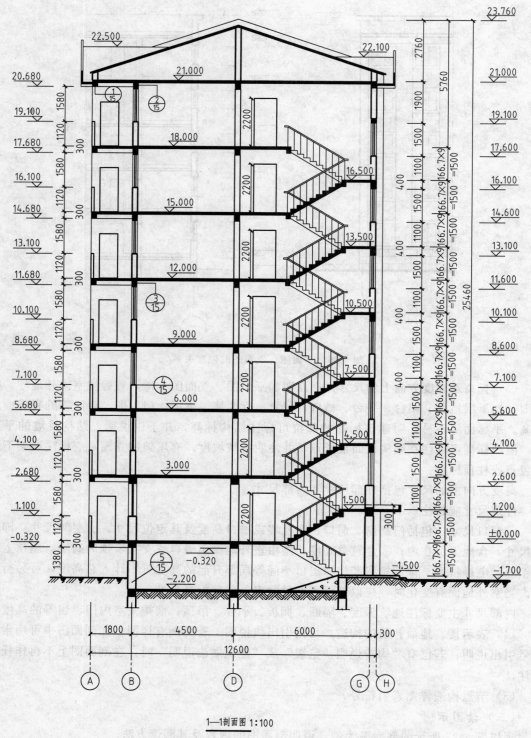

1—1剖面图 1:100

图 4-27　建筑剖面图

面图中，通常宜绘出被剖切到的墙或柱的定位轴线及其间距尺寸，如图 4-27 中绘注了被剖切到的外墙和内墙的定位轴线及其间距尺寸。

（2）图中画出了屋顶的结构形式以及房屋室内外地坪以上各部位被剖切到的建筑构配件。如室内外地面、楼地面、内外墙及门窗、梁、楼梯与楼梯平台、阳台、雨篷等。

（3）图中标高都表示与±0.000的相对尺寸。可以看出，各层（除地下层外）的层高为3.0m。楼梯中间平台虽没有标注标高，但是注出了高度方向的尺寸。两道外墙上的窗洞口标高也详细标注出来，由房屋高度方向上的尺寸可知该房屋的总高度为25.46m。

（4）图中在檐口、窗顶、窗台、墙角等处画出了索引符号，需绘制详图。

第六节　建筑详图

建筑平面图、立面图、剖面图一般采用较小的比例，在这些图样上难以表示清楚建筑物某些局部构造或建筑装饰。必须专门绘制比例较大的详图，将这些建筑的细部或构配件用较大比例（1:20、1:15、1:10、1:5、1:2、1:1等）将其形状、大小、材料和做法等详细地表示出来，这种图样称为建筑详图，简称详图，也可称为大样图。建筑详图是整套施工图中不可或缺的部分，是施工时准确完成设计意图的依据之一。

在建筑平面图、立面图和剖面图中，凡需绘制详图的部位均应画上索引符号，而在所画出的详图上应注明相应的详图符号。详图符号与索引符号必须对应一致，以便看图时查找相互有关的图纸。对于套用标准图或通用图的建筑构配件和剖面节点，只要注明所套有图集的名称、编号和页次，就不必另画详图。

建筑详图可分为构造详图、配件和设施详图和装饰详图三大类。构造详图是指屋面、墙身、墙身内外饰面、吊顶、地面、地沟、地下工程防水、楼梯等建筑部位的用料和构造做法。配件和设施详图是指门、窗、幕墙、浴厕设施、固定的台、柜、架、桌、椅、池、箱等的用料、形式、尺寸和构造，大多可以直接或参见选用标准图或厂家样本（如门、窗）。装饰详图是指为美化室内外环境和视觉效果，在建筑物上所作的艺术处理，如花格窗、柱头、壁饰、地面图案的纹样、用材、尺寸和构造等。

建筑详图的图线宽度，可参考图4-28所示的图线线宽示例。绘制较简单的图样时，可采用两种线宽的线宽组，其线宽长比宜为$b:0.25b$。

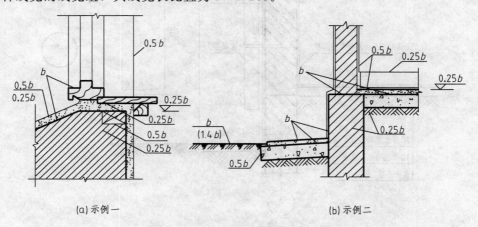

(a) 示例一　　　　　　　　　　　(b) 示例二

图4-28　建筑详图图线宽度选用示例

详图的图示方法，根据细部构造和构配件的复杂程度，按清晰表达的要求来确定，例如墙身节点图只需一个剖面详图来表达，楼梯间宜用几个平面详图和一个剖面详图、几个节点

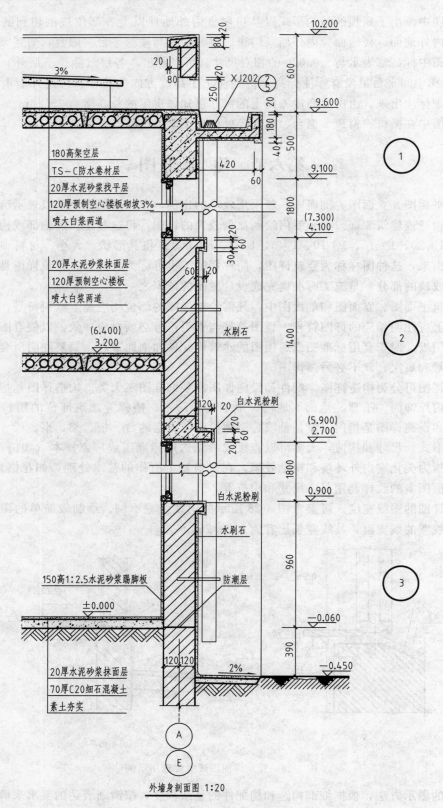

外墙身剖面图 1:20

图 4-29　墙身大样图

详图表达，门窗则常用立面详图和若干个剖面或断面详图表达。若需要表达构配件外形或局部构造的立体图时，宜按轴测图绘制。详图的数量，与房屋的复杂程度及平、立、剖面图的内容及比例有关。详图的特点，一是用较大的比例绘制，二是尺寸标注齐全，三是构造、做法、用料等详尽清楚。现以墙身大样和楼梯详图为例来说明。

（一）墙身大样

墙身大样实际是在典型剖面上典型部位从上至下连续的放大节点详图。一般多取建筑物内外的交界面——外墙部位，以便完整、系统、清楚的表达房屋的屋面、楼层、地面和檐口构造、楼板与墙面的连接、门窗顶、窗台和勒脚、散水等处构造的情况，因此，墙身大样也称为外墙身详图。

墙身大样实际上是建筑剖面图的局部放大图，不能用以代替表达建筑整体关系的剖面图。画墙身大样时，宜由剖面图直接索引出，常将各个节点剖面连在一起，中间用折断线断开，各个节点详图都分别注明详图符号和比例。下面以图 4-29 所示的某房屋墙身大样为例，作简要的介绍。

1. 檐口节点剖面详图

檐口节点剖面详图主要表达顶层窗过梁、遮阳或雨篷、屋顶（根据实际情况画出它的构造与构配件，如屋架或屋面梁、屋面板、室内顶棚、天沟、雨水口、雨水管和雨水斗、架空隔热层、女儿墙及其压顶）等的构造和做法。

在该详图中，屋面的承重层是预制钢筋混凝土空心板，按 3‰ 来砌坡，上面有 TS-C 防水卷材层和架空层，以用来防水和隔热。檐口外侧有一檐沟，通过女儿墙所留孔洞（雨水口兼通风口），使雨水沿雨水管集中排流到地面。

2. 窗台节点剖面详图

窗台节点剖面详图主要表达窗台的构造，以及内外墙面的做法。

3. 窗顶节点剖面详图

窗顶节点剖面详图主要表达窗顶过梁处的构造，内、外墙面的做法，以及楼板层的构造情况。

4. 勒脚和散水节点剖面详图

勒脚和散水节点剖面详图，主要表达外墙面在墙脚处的勒脚和散水的做法，以及室内底层地面的构造情况。

5. 雨水口节点剖面详图

雨水口节点剖面详图，主要表达檐沟内雨水口的构造和做法。图 4-30 是某一女儿墙外排水的一个雨水口节点剖面详图。

（二）楼梯详图

楼梯是多层房屋中供人们上下的主要交通设施，它除了要满足行走方便和人流疏散畅通外，还应有足够的坚固耐久性。在房屋建筑中最广泛应用的是预制或现浇的钢筋混凝土楼梯。楼梯通常由楼梯段（简称梯段，分为板式梯段和梁板式梯段）、楼梯平台（分楼层平台和中间平台）、栏杆（或栏板）扶手组成。图 4-31 是板式和梁板式两种结构形式的楼梯的组成。

楼梯的构造比较复杂，需要画出它的详图。楼梯详图主要表达楼梯的类型、结构形式、各部位的尺寸及装修做法，是楼梯施工放样的主要依据。楼梯详图一般包括平面图、剖面图及踏步、栏杆详图等，并尽可能画在同一张图纸内。平、剖面图比例要一致，以便对照阅

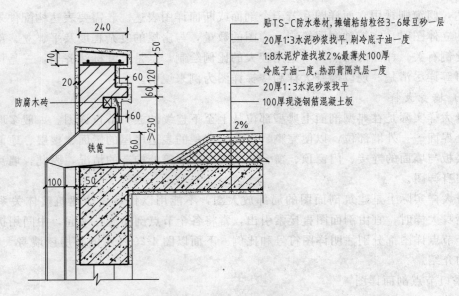

图 4-30　雨水口节点剖面详图

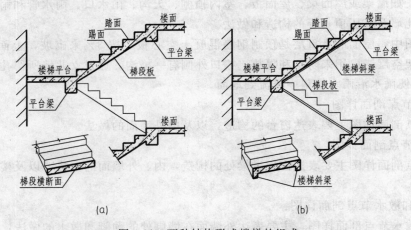

(a)　　　　　　　　　　　　　　(b)

图 4-31　两种结构形式楼梯的组成

读。踏步、栏杆详图比例要大些，以便表达清楚该部分的构造情况。楼梯详图一般分建筑详图和结构详图，并分别绘制，编入"建施"和"结施"中。对于一些构造和装修较简单的现浇钢筋混凝土楼梯，其建筑和结构详图可合并绘制，编入"建施"或"结施"均可。

下面介绍楼梯的内容及其图示方法

1. 楼梯平面图

与建筑平面图相同，一般每一层楼梯都要画一个楼梯平面图。三层以上的房屋，当底层与顶层之间的中间各层布置相同时，通常只画底层，中间层和顶层三个平面图。

楼梯平面图的剖切位置，是在该层往上走的第一梯段（中间平台下）的任一位置处，且通过楼梯间的窗洞口。各层被剖切到的梯段，按"国际"规定，均在平面图中以一根 45°的折断线表示。在每一梯段处画有一长箭头（自楼层地面开始画）并注写"上"或"下"和步级数，表明从该层楼（地）面往上或往下走多少步级可到达上（或下）一层的楼（地）面。例如在图 4-32 的底层平面图中，注有"下 9"的箭头表示从该层楼面向下走 9 步级可达单元

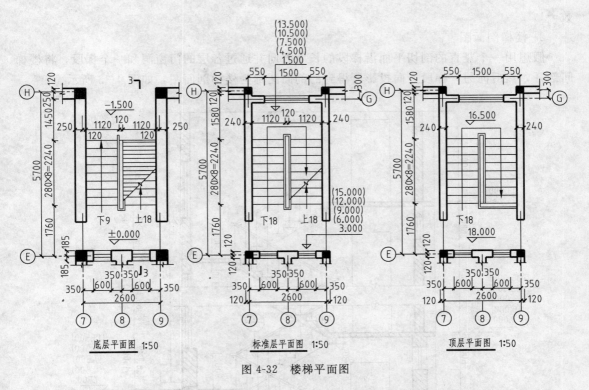

图 4-32　楼梯平面图

入口，再经一坡道可达室外地面，注有"上 18"的箭头表示从该层楼面向上走 18 步级可达第二层楼面。

各层楼梯平面图都应标出该楼梯间的轴线。在底层平面图中，必须注明楼梯剖面图的剖切符号。从楼梯平面图中所标注的尺寸，可以了解楼梯间的开间和进深尺寸，楼地面和平台面的标高以及楼梯各组成部分的详细尺寸。通常把梯段长度与踏面数、踏面宽的尺寸合并写在一起，如底层平面图中的 $280 \times 8 = 2240$，表示该梯段有 8 个踏面，每一踏面宽 280mm，梯段长为 2240mm。

习惯上将楼梯平面图并排画在同一张图纸内，轴线对齐，以便于阅读，绘图时也可以省略一些重复的尺寸标注。楼梯的每一个平面图都有各自的特点，现以图 4-32 为例来说明：底层楼梯平面图的剖切位置在第一个休息平台以下某一位置，图中可以看到自单元入口有一向下的坡道，长 2240mm，通向地下室地面。底层楼梯平面图中画出了一个完整的梯段，标有"下 9"，另一梯段被剖切，标有"上 18"，这一梯段被剖切后，通向储藏室的坡道与余下的这一部分梯段接合。也就是说，该梯段被剖切，移走上面部分后，坡道的投影为可见。标准层平面图也是画出了一个完整的梯段，标有"下 18"，另一梯段是画有一折断线的完整梯段，标有"上 18"，说明自该楼层通向上一层的第一个梯段与下一层通向该楼层的第一个梯段在剖切后投影重合，投影组成一个完整的梯段，但应以折断线分界。顶层楼梯平面图由于剖切平面位于顶层安全栏杆之上，故在图中画有两个完整的梯段与中间平台，只注有"下 18"。

从图中还可以看出，每一梯段的长度是 8 个踏步的宽度之和（$280 \times 8 = 2240$），而每一梯段的步级数是 9（18/2），为什么呢？这是因为每一梯段最高一级的踏面与平台面或楼面重合，因此，平面图中每一梯段画出的踏面（格）数，总比步级数少一，即：踏面数＝步级

数一1。

2. 楼梯剖面图

假想用一个竖直的剖切平面沿梯段的长度方向并通过各层的门窗洞和一个梯段，将楼梯间剖开，然后向另一梯段方向投影所得到的剖面图称为楼梯剖面图，如图 4-33 所示。

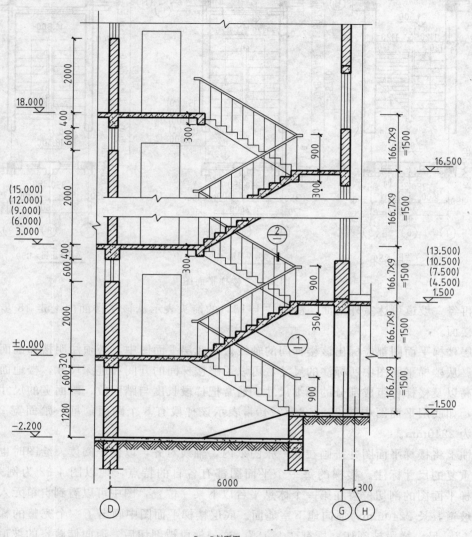

3—3剖面图 1:50

图 4-33　楼梯剖面图

楼梯剖面图应能完整地、清晰地表明楼梯梯段的结构形式、踏步的踏面宽、踢面高、级数及楼地面、平台、栏杆（或栏板）的构造及它们的相互关系。本例楼梯，每层只有两个平行的梯段，称为双跑楼梯。由于楼梯间的屋面与其它位置的屋面相同，所以，在楼梯剖面图中可不画出楼梯间的屋面，一般用折断线将最上一梯段的以上部分略去不画。

在多层建筑中，若中间层楼梯完全相同时，楼梯剖面图可只画出底层、中间层、顶层的楼梯剖面，中间用折断线分开，并在中间层的楼面和楼梯平台面上注写适用于其它中间层楼面和平台面的标高。例如图 4-33 中只画出了储藏室、底层和顶层的楼梯剖面。

楼梯剖面图中应注出楼梯间的进深尺寸和轴线编号，地面、平台面、楼面等的标高，梯段、栏杆（或栏板）的高度尺寸，楼梯间外墙上门、窗洞口的高度尺寸等。

在楼梯剖面图中，需要画详图的部位，应画上索引符号，用更大的比例画出它们的型式、大小、材料以及构造情况，如图4-34所示。

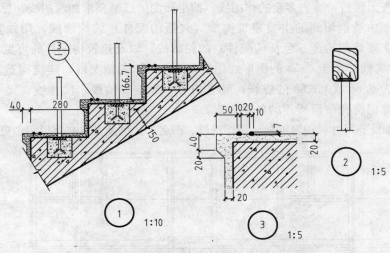

图4-34　楼梯踏步、栏杆、扶手详图

第七节　建筑施工图的画法

（一）绘制建筑施工图的步骤

在绘图过程中，要始终保持高度的责任感和严谨细致的作风。绘图要投影正确、技术合理、尺寸齐全、表达清楚、字体工整以及图样布置紧凑、图面整洁等。

1. 选定比例和图幅

根据房屋的外形、平面布置和构造的复杂程度，以及施工的具体要求，按表4-2选定比例，进而由房屋的大小以及选定的比例，估计图形大小及注写尺寸、符号、说明所需的图纸，选定标准图幅。

2. 进行合理的图面布置

图面布置（包括图样、图名、尺寸、文字说明及表格等）要主次分明、排列均匀紧凑、表达清晰。尽量保持各图之间的投影关系，或将同类型的、内容关系密切的图样，集中在一张或顺序连续的几张图纸上，以便对照查阅。若画在同一张图纸上时，应注意平面图、立面图、剖面图三者之间的关系，做到平面图与立面图（或剖面图）长对正，平面图与剖面图（或立面图）宽相等，立面图（或剖面图）与剖面图（或立面图）高平齐。

3. 用较硬的铅笔画底稿

先画图框和标题栏，均匀布置图面；再按平→立→剖→详图的顺序画出各图样的底稿。

4. 加深（或上墨）

底稿经检查无误后，按"国标"规定选用不同线型，进行加深（或上墨）。画线时，要注意粗细分明，以增强图面的效果。加深（或上墨）的顺序一般是：先从上到下画水平线，后从左到右画铅直线或斜线；先画直线，后画曲线；先画图，后注写尺寸及说明。

（二）建筑平面图的画法举例

现以图 4-21 所示的底层平面图为例，说明建筑平面图的画法。

（1）定轴线，画墙身，见图 4-35（a）；

（2）画细部，如门窗洞、楼梯、台阶、卫生间、散水等，见图 4-35（b）；

（3）经检查无误后，擦去多余的作图线，按平面图的线型要求加深图线，见图 4-35（c）。

建筑平面图中被剖切到的主要建筑构造（包括构配件）的轮廓线，用线宽为 b 的粗实线；被剖切的次要建筑构造（包括构配件）的轮廓线，以及建筑构配件的可见轮廓线，用线宽为 $0.5b$ 的中实线；小于 $0.5b$ 的图形线用线宽为 $0.25b$ 的细实线；建筑构造及构配件的不可见轮廓线宽为 $0.5b$ 或 $0.25b$ 的虚线；其它内容，如定位轴线、尺寸线、尺寸界线、标高符号、引出线等仍符合前面所述的各项规定。

（4）标注轴线、尺寸、门窗编号、剖切符号、图名、比例及其它文字说明，见图4-35（c）。

(a)

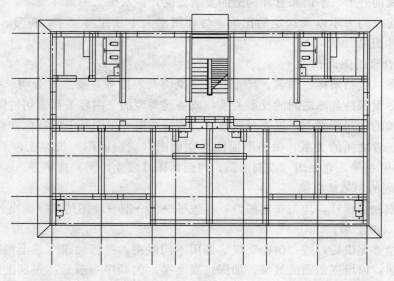

(b)

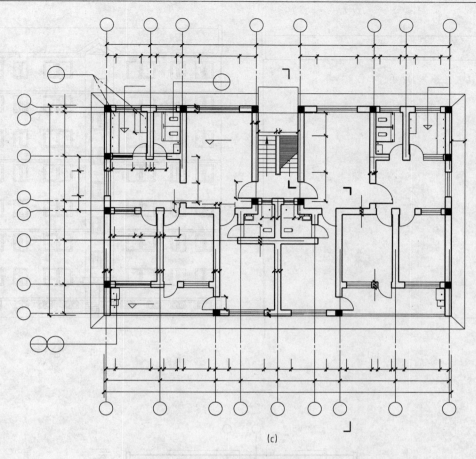

(c)

图 4-35 平面图的画法

（三）建筑立面图的画法举例

现以图 4-25 所示的建筑立面图为例，说明建筑立面图的画法。

（1）定室外地坪线、外墙轮廓线和屋面线，见图 4-36（a）。

（2）定门窗位置，画细部，如檐口、窗台、雨篷、阳台、雨水管等，见图 4-36（b）。

（3）经检查无误后，擦去多余作图线，按施工图的要求加深图线，画出墙面分格线、轴线，并标注标高，写图名、比例及有关文字说明，见图 4-36（c）。

为了加强图面效果，使外形清晰、重点突出和层次分明，习惯上房屋立面的最外轮廓线画成线宽为 b 的粗实线，在外轮廓线之内的凹进或凸出墙面的轮廓线，以及窗台、门窗洞、檐口、阳台、雨篷、柱、台阶等建筑设施或构配件的轮廓线，画成线宽为 $0.5b$ 的中实线；一些较小的构配件和细部的轮廓线，表示立面上的凹进或凸出的一些次要构造或装修线，如门窗扇、栏杆、雨水管和墙面分格线等均可画线宽为 $0.25b$ 的细实线；地坪线画成线宽为 $1.4b$ 的特粗实线。

（四）建筑剖面图的画法

现以图 4-27 所示的建筑剖面图为例，说明建筑剖面图的画法。

（1）画定位轴线，室内外地坪线、楼地面和楼梯平台面、屋面，见图 4-37（a）。

（2）画剖切到的墙身，各层楼（地）面以及它们的面层线，楼梯、门窗洞、过梁、圈梁、台阶、天沟等，见图 4-37（b）。

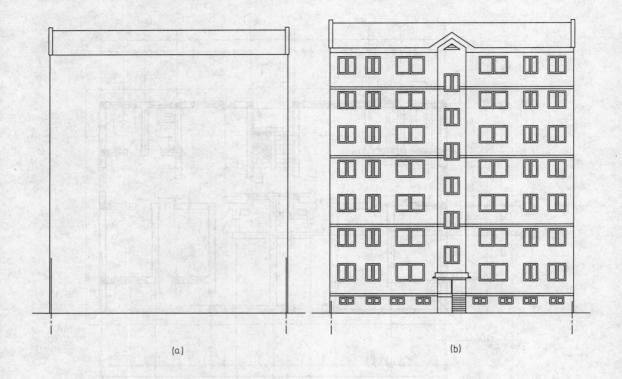

(a) (b)

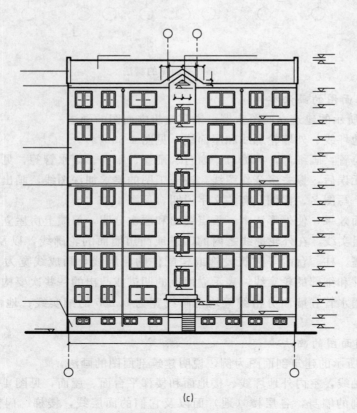

(c)

图 4-36 建筑立面图的画法

1—1剖面图1:100

(c)

图 4-37　建筑剖面图的画法

（3）按施工图要求加深图线，画材料图例，注写标高、尺寸、图名、比例及有关文字说明，见图 4-37（c）。

剖面图的图线要求与平面图相同，注意地坪线也要画成线宽为 $1.4b$ 的特粗宽线。

（五）楼梯详图的画法

1. 楼梯平面图的画法

图 4-38　楼梯平面图的画法

现以本章实例的图 4-32 标准层楼梯平面图为例，说明其绘图方法。

（1）确定楼梯间的轴线位置，并画出梯段长度、平台宽度、梯段宽度、梯井宽度等，见图 4-38（a）。

（2）画墙身厚度，根据踏面数和宽度，用几何作图中等分平行线的方法等分梯段长度，画出踏步，见图 4-38（b）。

（3）画栏杆、箭头、窗洞，加深图线，标注标高、尺寸、轴线、图名、比例等，见图 4-38（c）。

2. 楼梯剖面图的画法

绘制楼梯剖面图时，注意图形比例应与楼梯平面图一致；画栏杆（或栏板）时，其坡度应与梯段一致。

（1）确定楼梯间的轴线位置，画出楼地面、平台面与梯段的位置，见图 4-39（a）。

（2）确定墙身并画踏步，画细部，如窗、梁、栏杆、散水等，见图 4-39（b）。

（3）加深图线，标注轴线、尺寸、标高、索引符号、图名、比例等，见图 4-39（c）。

(a)

(b)

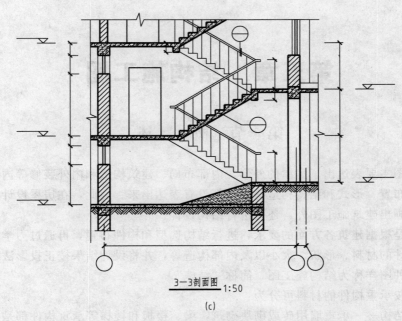

3—3剖面图 1:50

(c)

图 4-39 楼梯剖面图的画法

第五章 结构施工图

第一节 概　述

建筑施工图主要表达出了房屋的外形、内部布局、建筑构造和内外装修等内容，而房屋各承重构件的布置、形式和结构构造等内容都没有表达出来。因此，在房屋设计中，除了进行建筑设计，画出建筑施工图外，还要进行结构设计。

结构设计是根据建筑各方面的要求，进行结构选型和构件布置，再通过力学计算，决定房屋各承重构件的材料、形状、大小以及内部构造等，并将设计结果按正投影法绘成图样以指导施工，这种图样称为结构施工图，简称"结施"。

房屋结构按承重构件的材料可分为：

（1）砖混结构——承重墙用砖或砌块砌筑，梁、楼板和楼梯等承重构件都是钢筋混凝土构件；

（2）钢筋混凝土结构——承重的柱、梁、楼板和屋面都是钢筋混凝土构件；

（3）砖木结构——墙用砖砌筑，梁、楼板和屋架都是木构件；

（4）钢结构——承重构件全部为钢材；

（5）木结构——承重构件全部为木材；

房屋结构按结构体系可分为：

（1）墙体结构——以墙体为主要承重构件的结构体系；

（2）框架结构——由梁和柱以刚接或铰接相连接而成的承重体系；

（3）剪力墙结构——由承受竖向和水平作用的钢筋混凝土剪力墙和水平构件所组成的结构体系；

（4）框架-剪力墙结构——由剪力墙和框架共同承受竖向和水平荷载作用的组合型结构体系。

一般民用房屋多采用混合砌体结构，即砖混结构。采用砖混结构造价较低，施工简便。在现代公共建筑或高层建筑中，钢筋混凝土框架结构或框架—剪力墙结构采用的较多，这些结构的抗震性能和稳定性好，平面布置灵活，可以满足较大空间的利用，如影剧院、博物馆、会议室等。

此外，工业厂房建筑大多采用钢筋混凝土或型钢的排架结构，低层大跨度的建筑一般采用薄壳、网架、悬索等空间结构体系，如体育馆、仓库等。

本章将主要介绍某学生宿舍及第4章所述某教师公寓中的钢筋混凝土结构施工图阅读与绘图，简要介绍钢结构施工图的阅读。对于近年来广泛应用于各设计单位和施工单位的建筑结构施工图平面整体设计方法（简称平法），本章也做详细的介绍。

结构施工图应包括以下内容。

（1）结构设计说明　包括：选用结构材料的类型、规格、强度等级；地基情况；施工注意事项；选用的标准图集等（小型工程可将说明分别写在各图纸上）。

（2）结构平面图

① 楼层结构平面图　工业建筑还包括柱网、吊车梁、柱间支撑、连系梁布置等。

② 基础平面图　工业建筑还有设备基础布置图。

③屋面结构平面图。

（3）结构构件详图

① 梁、板、柱及基础结构详图。

② 楼梯结构详图。

③ 屋架结构详图。

④ 其它详图，如支撑详图等。

一、钢筋混凝土构件的基本知识

（一）钢筋混凝土构件的组成和混凝土的强度等级。

钢筋混凝土构件由钢筋和混凝土两种材料组成。混凝土是由水泥、砂子（细骨料）、石子（粗骨料）和水按一定的比例拌合硬化而成。混凝土的抗压强度高，但抗拉强度低，一般仅为抗压强度的 1/20～1/10。因此，混凝土构件容易在受拉或受弯时断裂。混凝土的强度等级应按立方体抗压强度标准值确定，可划分为 C10、C15、C20、C25、C30、C35、C40、C45、C50、C55、C60、C65、C70、C75、C80 等。数字越大，表示混凝土的抗压强度越高。

为了提高混凝土构件的抗拉能力，常在混凝土构件受拉区域或相应部位加入一定数量的钢筋，如图 5-1 所示。钢筋不但具有良好的抗拉强度，而且与混凝土有良好的黏结力，其热膨胀系数与混凝土也相近。因此，钢筋与混凝土可以结合成一个整体，共同承受外力。这种配有钢筋的混凝土，称为钢筋混凝土，配有钢筋的混凝土构件，称为钢筋混凝土构件。

(a) 混凝土构件　　　　　　　　　　　(b) 钢筋混凝土构件

图 5-1　钢筋混凝土梁受力示意

钢筋混凝土构件有现浇和预制两种。现浇是指在建筑工地现场浇制，预制是指在预制品工厂先浇制好，然后运到工地进行吊装。有的预制构件也可在工地上预制，然后吊装。此外，在制作构件时，通过张拉钢筋对混凝土预加一定的压力，可以提高构件的抗拉和抗裂性能，这种构件称为预应力钢筋混凝土构件。

（二）钢筋混凝土构件中钢筋的名称和作用

配置在钢筋混凝土构件中的钢筋，按其作用可分为下列几种，如图 5-2 所示：

（1）受力筋　也称主筋，主要承受拉、压应力的钢筋，用于梁、板、柱、墙等钢筋混凝土构件受力区域中。

（2）箍筋　也称钢箍，用以固定受力筋的位置，并受一部分斜拉应力，多用于梁和柱内。

（3）架立筋　用以固定梁内箍筋位置，与受力筋、箍筋一起形成钢筋骨架，一般只在梁内使用。

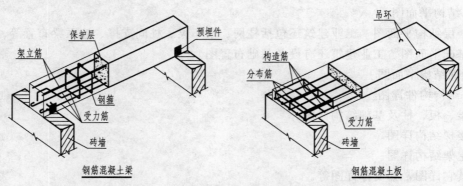

图 5-2　钢筋的分类

（4）分布筋　用于板或墙内，与板内受力筋垂直布置，用以固定受力筋的位置，并将承受的重量均匀地传给受力筋，同时抵抗热胀冷缩所引起的温度变形。

（5）其它　构件因在构造上的要求或施工安装需要而配置的钢筋，如预埋锚固筋、吊环等。

（三）钢筋的种类与代号

钢筋混凝土构件中配置的钢筋有光圆钢筋和带肋钢筋（表面上肋纹）。在混凝土结构设计规范中，对国产建筑用钢筋，按其产品种类和强度值等级不同，分别给予不同代号，以便标注和识别，如表 5-1 所示。

表 5-1　普通钢筋代号及强度标准值

种类（热轧钢筋）	代　号	直径 d/mm	强度标准值 f_{yk}/ （N/ mm²）	备注
HPB235（Q235）	ϕ	8～20	235	光圆钢筋
HRB335（20MnSi）	$\underline{\phi}$	6～50	335	带肋钢筋
HRB400（20MnSiV、20MnSiNb、20MnTi）	ϕ	6～50	400	带肋钢筋
RRB400（K20MnSi）	ϕ^R	8～40	400	热处理钢筋

（四）钢筋的保护层

为了保护钢筋、防腐蚀、防火以及加强钢筋与混凝土的粘结力，在构件中钢筋外边缘至构件表面之间应留有一定厚度的保护层。根据《混凝土结构设计规范》（GB 50010—2002）规定：纵向受力的普通钢筋及预应力钢筋，其混凝土保护层厚度不应小于钢筋的公称直径，且应符合表 5-2。

表 5-2　纵向受力钢筋的混凝土保护层最小厚度　　　　　　单位：mm

环 境 类 别		板、墙、壳			梁			柱		
		≤C20	C25～45	≥C50	≤C20	C25～45	≥C50	≤C20	C25～45	≥C50
一		20	15	15	30	25	25	30	30	30
二	a	—	20	20	—	30	30	—	30	30
	b	—	25	20	—	35	30	—	35	30
三		—	30	25	—	40	35	—	40	35

注：1. 基础中纵向受力钢筋的混凝土保护层厚度不应小于 40mm；当无垫层时不应小于 70mm。
　　2. 室内正常环境为一类环境，室内潮湿环境为二 a 类环境，严寒和寒冷地区的露天环境为二 b 类环境，使用除冰盐或滨海室外环境为三类环境。

（五）钢筋的弯钩

为了使钢筋和混凝土具有良好的黏结力，避免钢筋在受拉时滑动，应对光圆钢筋的两端进行弯钩处理，弯钩常做成半圆弯钩或直弯钩，见图 5-3（a）、（b）。钢箍两端在交接处也要做出弯钩，弯钩的长度一般分别在两端各伸长 50mm 左右，见图 5-3（c）。

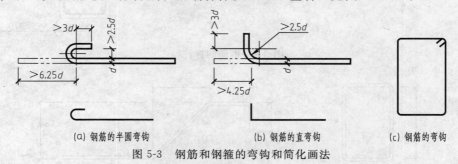

| (a) 钢筋的半圆弯钩 | (b) 钢筋的直弯钩 | (c) 钢筋的弯钩 |

图 5-3　钢筋和钢箍的弯钩和简化画法

带肋钢筋由于与混凝土的粘结力强，所以两端不必加弯钩。

二、钢筋混凝土结构图的图示特点

（1）绘图时根据图样的用途和所绘形体的复杂程度，选用表 5-3 中的常用比例，特殊情况下也可选用可用比例。

（2）为了突出表示钢筋的配置情况，在构件结构图中，把钢筋画成粗实线，构件的外形轮廓线画成细实线；在构件断面图中，不画材料图例，钢筋用黑圆点表示。钢筋常用的表示方法见表 5-4。

表 5-3　结构专业制图比例

图　名	常　用　比　例	可　用　比　例
结构平面图、基础平面图	1:50、1:100、1:150、1:200	1:60
圈梁平面图、总图中管沟、地下设施等	1:200、1:500	1:300
详图	1:10、1:20	1:5、1:25、1:40

表 5-4　钢筋的一般表示方法

名　称	图　例	说　明
钢筋横断面	●	下图表示长、短钢筋投影重叠时，短钢筋的端部用 45°斜划线表示
无弯钩的钢筋端部		
带半圆形弯钩的钢筋端部		
带直钩的钢筋端部		
带丝扣的钢筋端部		
无弯钩的钢筋搭接		
带半圆弯钩的钢筋搭接		
带直钩的钢筋搭接		
预应力钢筋或钢绞线		
单根预应力钢筋横断面	+	

（3）钢筋的标注应给出钢筋的代号、直径、数量、间距、编号及所在位置，如图 5-4 所示。钢筋说明应沿钢筋的长度标注或标注在相关钢筋的引出线上。简单的构件或钢筋种类较少时可不编号。

（4）构件配筋图中箍筋的长度尺寸，应指箍筋的里皮尺寸；受力钢筋的尺寸应指钢筋的外皮尺寸，如图 5-5 所示。

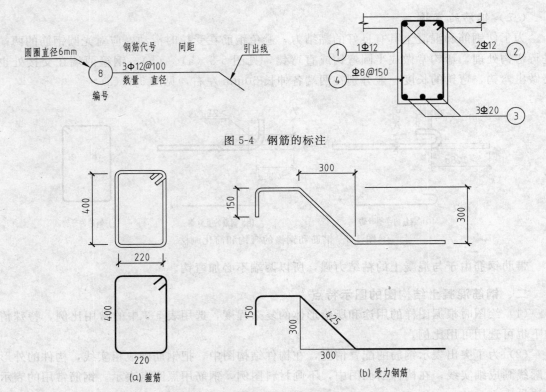

图 5-4　钢筋的标注

图 5-5　箍筋、受力筋的尺寸注法

（a）箍筋　　　（b）受力钢筋

（5）结构图的其它图示特点

① 当构件的纵、横向断面尺寸相差悬殊时，可在同一图样中的纵、横向选用不同的比例绘制。

② 当采用标准、通用图集中的构件时，应用该图集中的规定代号或型号注写。

③ 结构图应采用正投影法绘制，特殊情况下也可采用仰视投影或镜像投影绘制。

④ 结构图中的构件标高，一般标注构件的结构标高。

⑤ 构件详图的纵向较长、重复较多时，可用折断线断开，适当省略重复部分。这样做可以简化图纸，提高工作效率。

⑥ 对称的钢筋混凝土构件，可在同一图样中一半表示模板，另一半表示配筋，如图 5-6 所示。

三、常用的构件代号

为绘图和施工方便，结构构件的名称应用代号来表示，常用的构件代号见表 5-5 所示。

图 5-6　配筋简化图

表 5-5　常用的构件代号

名　称	代　号	名　称	代　号	名　称	代　号
板	B	圈梁	QL	承台	CT
屋面板	WB	过梁	GL	设备基础	SJ
空心板	KB	连系梁	LL	桩	ZH
槽形板	CB	基础梁	JL	挡土墙	DQ
折板	ZB	楼梯梁	TL	地沟	DG
密肋板	MB	框架梁	KL	柱间支撑	ZC
楼梯板	TB	框支梁	KZL	垂直支撑	CC
盖板或沟盖板	GB	屋面框架梁	WKL	水平支撑	SC
挡雨板或檐口板	YB	檩条	LT	梯	T
吊车安全走道板	DB	屋架	WJ	雨篷	YP
墙板	QB	托架	TJ	阳台	YT
天沟板	TGB	天窗架	CJ	梁垫	LD
梁	L	框架	KJ	预埋件	M—
屋面梁	WL	刚架	GJ	天窗端壁	TD
吊车梁	DL	支架	ZJ	钢筋网	W
单轨吊车梁	DDL	柱	Z	钢筋骨架	G
轨道连接	DGL	框架柱	KZ	基础	J
车挡	CD	构造柱	GZ	暗柱	AZ

注：1. 预制钢筋混凝土构件、现浇钢筋混凝土构件、钢构件和木构件，一般可直接采用本表中的构件代号。在绘图中，当需要区别上述构件的材料种类时，可在构件代号前加注材料代号，并在图纸中加以说明。

2. 预应力钢筋混凝土构件的代号，应在构件代号前加注"Y—"，如 Y—KB 表示预应力钢筋混凝土空心板。

第二节　楼层结构平面图

楼层结构平面图是假想沿楼板顶面将房屋水平剖开后所作楼层结构的水平投影，用来表示楼面板及其下面的墙、梁、柱等承重构件的平面布置，或表示现浇板的构造与配筋以及它们之间的结构关系。对多层建筑一般应分层绘制。但如果一些楼层构件的类型、大小、数量、布置均相同时，可以只画一个结构平面图，并注明"x 层～x 层"楼层结构平面图，或"标准层"楼层结构平面图。

（一）楼层结构平面图的内容

（1）标注出与建筑图一致的轴线网及墙、柱、梁等构件的位置和编号。

（2）注明预制板的跨度方向、代号、型号或编号、数量和预留洞等的大小和位置。

（3）在现浇板的平面图上，画出其钢筋配置，并标注预留孔洞的大小及位置。

（4）注明圈梁或门窗洞过梁的位置和编号。

（5）注出各种梁、板的底面标高和轴线间尺寸。有时也可注出梁的断面尺寸。

（6）注出有关的剖切符号或详图索引符号。

（7）附注说明选用预制构件的图集编号、各种材料标号，板内分布筋的级别、直径、间距等。

（二）结构平面图的一般画法

对于多层建筑，一般应分层绘制。但是，如果各层楼面结构布置情况相同时，可只画出一个楼层结构平面图，并注明应用各层的层数和各层的结构标高。

　　在结构平面图中，构件应采用轮廓线表示，如能用单线表示清楚时，也可用单线表示，如梁、屋架、支撑等可用粗点画线表示其中心位置。采用轮廓线表示时，可见的构件轮廓线用中实线表示，不可见构件的轮廓线用中虚线表示，门窗洞一般不再画出，如图 5-7 所示。

　　在楼层结构平面图中，如果有相同的结构布置时，可只绘制一部分，并用大写的拉丁字母外加细实线圆圈表示相同部分的分类符号，其它相同部分仅标注分类符号。分类符号圆圈直径为 6mm，如图 5-7 所示。

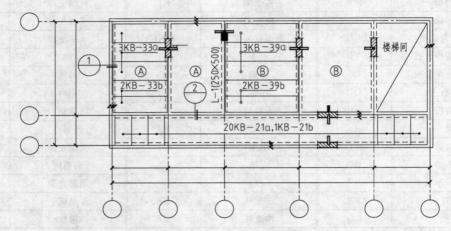

图 5-7　结构平面图示例

　　在楼层结构平面图中，定位轴线应与建筑平面图保持一致，并标注结构标高。

　　结构平面图中的剖面图、断面详图的编号顺序宜按下列规定编排：

　　（1）外墙按顺时针方向从左下角开始编号；

　　（2）内横墙从左至右，从上至下编号；

　　（3）内纵墙从上至下，从左至右编号，如图 5-8 所示。

（三）钢筋的画法

　　在结构平面图中配置双层钢筋时，底层钢筋的弯钩应向上或向左画出，顶层钢筋的弯钩则向下或向右画出，如图 5-9 所示。对于现浇楼板来说，每种规格的钢筋只画一根，并注明

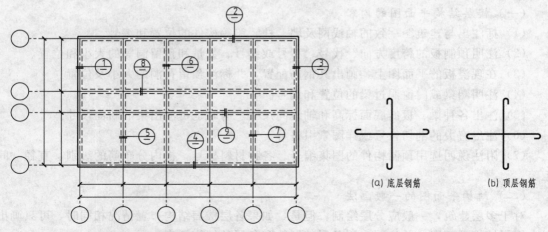

图 5-8　结构平面图中断面编号顺序表示方法　　　　　图 5-9　双层钢筋画法

其编号、规格、直径、间距或数量等，与受力筋垂直的分布筋不必画出，但要在附注中或钢筋表中说明其级别、直径、间距（或数量）及长度等，如图 5-10 所示。

图中每组相同的钢筋、箍筋或环筋，可用一根粗实线表示，同时用一两端带斜短划线的横穿细线，表示其余钢筋起止范围，如图 5-11 所示。

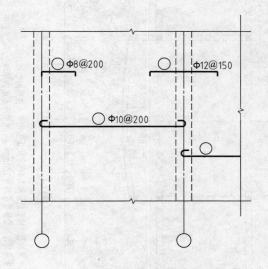

图 5-10　现浇楼板钢筋的画法　　　　　　　　　图 5-11　每组相同钢筋的画法

（四）读图示例

现以图 5-12 所示某教师公寓的楼层结构平面图为例，说明楼层结构平面图的内容和读图方法。

从图名得知此图为标准层楼层结构平面图，图的比例和轴线编号与建筑平面图一致。在客厅处标注了三个楼层地面的结构标高。

图中墙角处涂黑的为钢筋混凝土柱，从附注的说明中可知这些柱是构造柱，如果是承重柱，需要在柱子旁边注明柱的代号。图中虚线为不可见的构件轮廓线（被楼板挡住的墙或梁），如果是梁，需要在梁的一侧标注梁的代号，如果是墙，则不做标注。

该教师公寓楼板全部采用整体钢筋混凝土现浇板，板的类型共有 6 种，编号分别为：XB1、XB2、XB3、XB4、XB5、XB6，图中表明了 XB3 和 XB4 的板厚为 180mm，根据说明可知其余板厚均为 120mm。对于现浇楼板来说，每种规格的钢筋只画一根，并注明其编号、规格、直径、间距或数量等。与受力筋垂直的分布筋不必画出，但要在附注中或钢筋表中说明其级别、直径、间距（或数量）及长度等。由于该教师公寓是左右对称的结构布置，因此只画出了左半部分的现浇楼板内部配筋及其代号，右边的一半则省略不画。

楼梯部分由于比例较小，图形不能清楚表达楼梯结构的平面布置，故需另外画出楼梯结构详图，在这里只需用细实线画出一对角线即可。

图中其余未尽事项，均在附注中加以说明。

根据建设部等部门的有关规定，为提高钢筋混凝土结构的整体刚度，满足现代建筑工程抗震设防等方面的需要，全国范围内正在逐步限制和取消预制多孔板的使用。所以本书只对整体钢筋混凝土现浇板进行阐述，对传统的钢筋混凝土预制多孔板不再进行介绍。

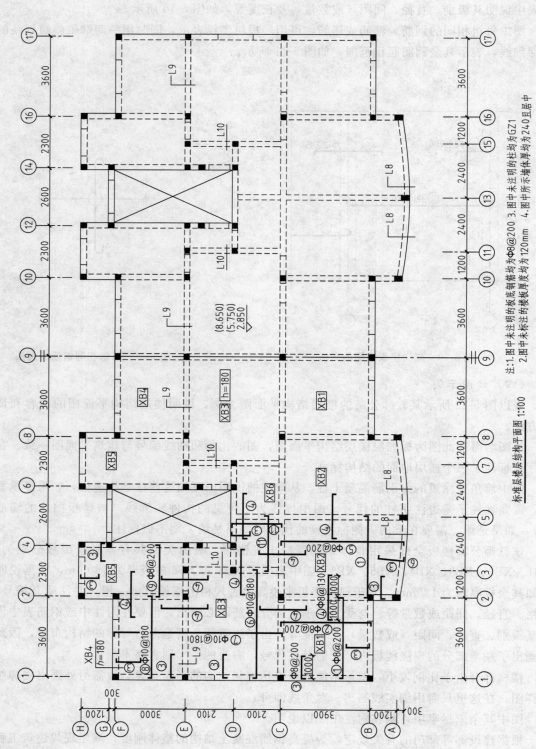

标准层楼层结构平面图 1:100

注:1.图中未注明的板底箍筋均为Φ8@200 3.图中未注明的柱均为GZ1
2.图中未标注的楼板厚度均为120mm 4.图中所示墙体厚均为240且居中

图 5-12 标准层楼层结构平面图

第三节　钢筋混凝土构件详图

钢筋混凝土构件有定型构件和非定型构件两种。定型的预制构件或现浇构件可直接引用标准图或本地区的通用图，只要在图纸上写明选用构件所在的标准图集或通用图集的名称、代号，便可查到相应的构件详图，因而不必重复绘制。非定型构件则必须绘制构件详图。

钢筋混凝土构件详图，一般包括模板图（对于复杂的构件）、配筋图、钢筋表和预埋件详图。配筋图又分为立面图、断面图和钢筋详图，主要表明构件的长度、断面形状与尺寸及钢筋的形式与配置情况。模板图主要表示构件的外形和模板尺寸（外形尺寸）、预埋件、预留孔的位置及大小以及轴线和标高等，是制作构件模板和安放预埋件的依据。

配筋图一般由立面图和断面图组成。立面图和断面图中的构件轮廓线均用细实线画出，钢筋用粗实线或黑圆点（对于钢筋横断面）画出。断面图的数量依据构件的复杂程度而定，截取位置选在构件断面形状或钢筋数量和位置有变化处，但不宜在构件的弯筋的斜段内截取。立面图和断面图都应注出相一致的钢筋编号，留出规定的保护层厚度。

当配筋较复杂时，通常在立面图的下方用同一比例画出钢筋详图。相同编号的只画一根，并详细标注出钢筋的编号、数量（或间距）、类别、直径及各段的长度与总尺寸。若在断面图中不能表达清楚钢筋的布置，也应在断面图外增加钢筋大样图，如图 5-13 所示。

若断面图中表示的箍筋布置复杂时，也应加画箍筋大样及说明，如图 5-14 所示。

图 5-13　钢筋大样图　　　　　图 5-14　箍筋大样图

为了方便统计用料和编制施工预算，应编写构件的钢筋用量表，说明构件的名称、数量、钢筋的规格、钢筋简图、直径、长度、数量、总数量、长度和重量等，如图 5-15 所示。

（一）钢筋混凝土梁

图 5-15 为一个钢筋混凝土梁的构件详图，包括立面图、断面图和钢筋表。梁的两端搁置在砖墙上，是一个简支梁。

梁内钢筋根据所起的作用不同，主要分为三类，有受拉筋（包括直筋和弯筋）、架立筋和箍筋。在梁的底部配有三根 $\phi16$ 的受拉筋，其中有两根是直筋，编号是①，另有一根是弯筋，编号是②。弯筋在接近梁的两端支座处弯起 45（梁高小于 800mm 时，弯起角度为 45°，弯起大于 800mm 时，弯起角度为 60°）。

在梁中的 1—1 断面图中下方有三个黑圆点，分别是两根①号直筋和一根②号弯筋的横断面。在梁端的 2—2 断面图中，②号弯筋伸到了梁的上方。

梁的上部两侧配各有一根 $\phi10$ 的架立钢筋，编号为③。沿着梁的长度范围内配置编号为

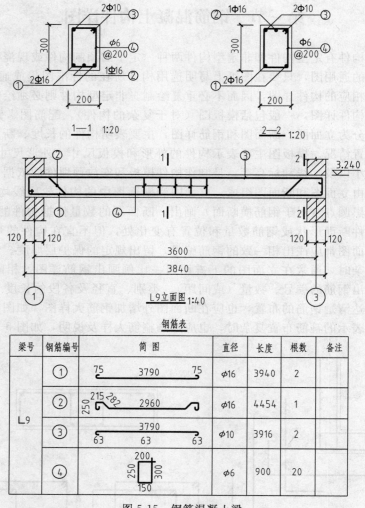

图 5-15　钢筋混凝土梁

钢筋表

梁号	钢筋编号	简　图	直径	长度	根数	备注
L9	①	75　3790　75	φ16	3940	2	
	②	250　215　282　2960	φ16	4454	1	
	③	3790　63　63　63	φ10	3916	2	
	④	200　250　300　150	φ6	900	20	

④的箍筋。钢筋的中心距为 200mm。

图 5-15 下方的钢筋表中列出了这个梁中每种钢筋的编号、简图、直径、长度和根数。通过梁的立面图、断面图和钢筋表，可以清楚的表达出这根钢筋混凝土梁的配筋情况。

(二)钢筋混凝土柱

下面以工业厂房常用的预制钢筋混凝土牛腿柱为例来说明其结构详图的特点。

对于工业厂房的钢筋混凝土柱等复杂的构件，除画出其配筋图外，还要画出其模板图和预埋件详图，如图 5-16 所示。

1. 模板图

从模板图中可以看出，该柱分为上柱和下柱两部分，上柱是主要用来支撑屋架的，断面较小，上下柱之间突出的是牛腿，用来支承吊车梁，下柱受力大，故断面较大。与断面图对照，可以看出上柱是方形实心柱，其断面尺寸是为 400×400，下柱是工字形柱，其断面尺寸为 400 ×600。牛腿的 2—2 断面处的尺寸为 400×950，柱总高为 10550。柱顶标高为 9.300，牛腿面标高为 6.000。柱顶处的 M-1 表示 1 号预埋件与屋架焊接。牛腿顶面处的 M-2 和在上柱离牛腿面 830 处的 M-3 预埋件，与吊车梁焊接。预埋件的构造做法，另用详图表示。

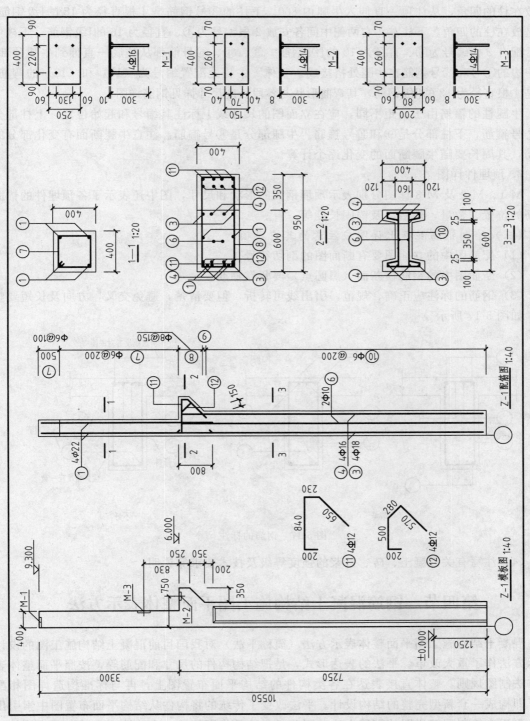

图 5-16 牛腿柱结构详图

2. 配筋图

根据牛腿柱的立面和断面配筋图可看出，上柱的①号钢筋是 4 根直径为 22 的 I 级钢筋，分别放在柱的四角，从柱顶一直伸入牛腿内 800。下柱的③号钢筋是 4 根直径为 18 的 I 级钢筋，也是放在柱的四角。下柱左、右两侧中间各安放 2 根编号为④、直径为 16 的 I 级钢筋，下柱中间，配有 2 根编号为⑥、直径为 10 的 I 级钢筋。③、④、⑥号筋都从柱底一直伸到牛腿顶部。柱左边的①号和③号钢筋在牛腿处搭接成一整体。牛腿处配置编号为（11）和（12）的弯筋，都是 4 根直径为 12 的 II 级钢筋，其弯曲形状与各段长度尺寸详见钢筋详图。

牛腿柱的箍筋由于间距不同，应在立面图的尺寸线上标注其编号和起始位置，上柱部分是⑦号箍筋，下柱部分是⑨和⑩号箍筋。牛腿部分是⑧号箍筋。注意牛腿断面有变化部分的箍筋，其周长要随牛腿断面的变化逐个计算。

3. 预埋件详图

M-1、M-2 及 M-3 详图分别表示预埋钢板的形状和尺寸，图中还表示了各预埋件的锚固钢筋的位置、数量、规格以及锚固长度等。

（三）绘制钢筋混凝土详图应注意的其它事项

（1）配筋图中的立面图要有断面图的剖切符号。

（2）断面图中的钢筋横断面（黑圆点）要紧靠箍筋。

（3）钢筋的标注应正确、规范，引出线可转折，但要清楚，避免交叉，方向及长短要整齐，如图 5-17 所示。

图 5-17　钢筋的标注

（4）注写有关混凝土、砖、砂浆的强度等级及技术要求等说明。

第四节　钢筋混凝土结构施工图平面整体表示方法

混凝土结构施工图平面整体表示方法（简称平法）对我国目前混凝土结构施工图的设计表示方法作了重大改革。平法的表达形式，是把结构构件的尺寸和配筋等，按照平面整体表示方法制图规则，整体直接表达在各类构件的结构平面布置图上，再与标准构造详图相配合，即构成一套新型完整的结构设计。平法改变了传统的将构件从结构平面布置图中索引出来，再逐个绘制配筋详图的繁琐方法，因此，平法的作图简单，表达清晰，适合于常用的现浇混凝土柱、剪力墙、梁等，目前已广泛应用于各设计单位和建设单位。

按平法设计绘制的施工图，是由各类结构构件的平法施工图和标准构造详图两大部分构

成。平法施工图包括构件平面布置图和用表格表示的建筑物各层层号、标高、层高表，标准构造详图一般采用图集。按平法设计绘制结构施工图时，必须根据具体工程设计，按照各类构件的平法制图原则，在按结构（标准）层绘制的平面布置图上直接表示各构件的尺寸、配筋和所选用的标准构造详图。出图时，宜按基础、柱、剪力墙、梁、板、楼梯及其它构件的顺序排列。

在平面布置图上表示各构件尺寸和配筋的方式，有平面注写、列表注写和截面注写三种。按平法设计绘制的结构施工图，应将所有柱、墙、梁构件进行编号，编号中含有构件号和序号等，常见的构件代号如表 5-6 所示。

表 5-6　平法结构施工图中的常见构件代号

柱	代　号	剪力墙		代　号
框架柱	KZ		约束边缘端柱	YDZ
框支柱	KZZ		约束边缘暗柱	YAZ
芯柱	XZ		约束边缘翼墙柱	YYZ
梁上柱	LZ		约束边缘转角墙柱	YJZ
剪力墙上柱	QZ	墙柱	构造边缘端柱	GDZ
梁	代号		构造边缘暗柱	GAZ
楼层框架梁	KL		构造边缘翼墙柱	GYZ
屋面框架梁	WKL		构造边缘转角墙柱	GJZ
框支梁	KZL		非边缘暗柱	AZ
非框架梁	L		扶壁柱	FBZ
悬挑梁	XL	墙洞	矩形洞口	JD
井式梁	JSL		圆形洞口	YD
			连梁（无交叉暗撑、钢筋）	LL
			连梁（有交叉暗撑）	LL(JA)
		墙梁	连梁（有交叉钢筋）	LL(JG)
			暗梁	AL
			边框梁	BKL
		墙身	剪力墙墙身	Q

本节主要介绍柱、剪力墙和梁的平面整体方法。

一、柱平法施工图的表示方法

柱平法施工图是在绘出柱的平面布置图的基础上，采用列表注写方式或截面注写方式来表示柱的截面尺寸和钢筋配置的结构工程图。

（一）列表注写方式

在以适当比例绘制出的柱平面布置图（包括框架柱、框支柱、梁上柱和剪力墙上柱）上，标注出柱的轴线编号、轴线间尺寸，并将所有柱进行编号（由类型代号和序号组成），分别在同一编号的柱中选择一个或几个柱的截面，以轴线为界标注柱的相关尺寸，并列出柱表。在柱表中注写柱号、柱段起止标高、几何尺寸（含柱截面对轴线的偏心情况）与配筋的具体数值，并配以各种柱截面形状及其箍筋类型图。

各段柱的起止标高，是自柱根部往上以变截面位置或截面未变但配筋改变处为界分段注写的。其中，框架柱和框支柱的根部标高是指基础顶面标高；芯柱的根部标高是指根据结构实际需要而定的起始位置标高；梁上柱的根部标高是指梁顶面标高；剪力墙上柱的根部标高

分两种：当柱与剪力墙重叠一层时，其根部标高为墙顶面往下一层的结构层楼面标高；当柱纵筋锚固在墙顶部时，其根部标高为墙顶面标高。

现以图 5-18 为例进行说明。对于矩形柱，在平面图中应注写截面尺寸 $b \times h$ 及轴线关系的几何参数代号 b_1、b_2 和 h_1、h_2 的具体数值，须对应于各段柱分别注写，其中 $b=b_1+b_2$，$h=h_1+h_2$。当截面的某一边收缩变化至与轴线重合或偏到轴线的另一侧时，b_1、b_2、h_1、h_2 中的某项为零或负值。

(a) 柱平面布置图

(b) 箍筋类型图

柱号	标高	$(b \times h)$ 圆柱直径d	b_1	b_2	h_1	h_2	全部纵筋	角筋	b边一侧 中部筋	h边一侧 中部筋	箍筋 类型号	箍筋	备注
KZ1	-0.030~19.470	750×700	375	375	150	550	24Φ25				1(5×4)	φ10@100/200	
	19.470~37.470	650×600	325	325	150	450		4Φ22	5Φ22	4Φ20	1(4×4)	φ10@100/200	
	37.470~59.070	550×500	275	275	150	350		4Φ22	5Φ22	4Φ20	1(4×4)	φ8@100/200	
XZ1	-0.030~8.670						8Φ25				按标准构造详图	φ10@200	③×Ⓑ轴 KZ1中设置
....													

(c) 柱表

图 5-18 柱平法施工图列表注写方式

　　该图中有 KZ1（框架柱）、XZ1（芯柱）、LZ1（梁上柱）三种柱，图 5-18（c）的柱表为框架柱 KZ1 和芯柱 XZ1 的配筋情况，它分别注写了 KZ1 和 XZ1 不同标高部分的截面尺寸和配筋，如在标高 19.470～37.470m 这段，KZ1 的截面尺寸为 650mm×600mm，柱边离垂直轴线距离左右相等，均为 325mm，柱边离水平轴线距离一边为 150mm，另一边为450mm。配置的角筋为直径 22mm 的 HRB335 钢筋，b 边一侧中部配置了 5 根直径为 22mm的 HRB335 级钢筋，h 边一侧中部配置了 4 根直径为 20mm 的 HRB335 级钢筋，箍筋为直径 10mm 的 HPB235 钢筋，其中的斜线"/"区分柱端箍筋加密区与柱身非加密区长度范围内箍筋的不同间距（100/200），当圆柱采用螺旋箍筋时，需要在箍筋前冢"L"。

　　具体工程所设计的各种箍筋类型，要在图中的适当位置画出箍筋类型图，并注写类型号。图 5-18（b）中共有 7 种类型的箍筋，其中类型 1 又有多种组合，如 4×3、4×4、5×4等，柱表中"箍筋类型号"一栏的 1（5×4）、1（4×4）表示箍筋为类型 1 的 5（列）×（4行）或 4（列）×（4 行）组合箍筋。

　　对于圆柱，柱表中 $b×h$ 一栏须该用在圆柱直径数字前加 d 表示。为了表达简单，圆柱截面与轴线的关系也用 b_1、b_2 和 h_1、h_2 表示，并使 $d=b_1+b_2=h_1+h_2$。

　　图中出现的芯柱（只在③～⑧轴线 KZ1 中设置），其截面尺寸按构造确定，并按标准构造图施工，设计不注；当设计者采用与标准构造详图不同的做法时，应进行注明。芯柱定位随框架柱，不需要注写其与轴线的几何关系。

　　当柱纵筋直径相同，各边根数也相同时，将纵筋注写在"全部纵筋"一栏中。此外，柱纵筋分角筋、截面 b 边中部筋和截面 h 边中部筋三项，应分别注写在柱表中的对应位置，对于采用对称配筋的矩形截面柱，可以仅注写一侧中部筋，对称边省略不注。

　　（二）截面注写方式

　　截面注写方式，是在分标准层绘制的柱平面布置图的柱截面上，分别在同一编号的柱中选择一个截面，以直接注写截面尺寸和配筋具体数值的方式来表达柱平法施工图。

　　截面注写方式，要求从相同编号的柱中选择一个截面，按另一种比例原位放大绘制柱截面配筋图，并在各配筋图上的编号后继续注写截面尺寸 $b×h$、角筋或全部纵筋（当纵筋采用一种直径并且能够图示清楚时）、箍筋的具体数值以及在柱截面配筋图上标注柱截面与轴线关系 b_1、b_2、h_1、h_2 的具体数值。

　　当纵筋采用两种直径时，须再注写截面各边中部筋的具体数值，对于采用对称配筋的矩形截面柱，可仅在一侧注写中部筋，对称边省略不注。

　　在某些框架柱的一定高度范围内，在其内部的中心位置设置芯柱时，应编号，并在其编号后注写芯柱的起止标高、全部纵筋及箍筋的具体数值。对于芯柱的其它要求，同"列表注写方式"。

　　应注意，在截面注写方式中，如果柱的分段截面尺寸和配筋均相同，仅分段截面与轴线的关系不同时，可以将它们编为同一柱号，但此时应在没有画出配筋的截面上注写该柱截面与轴线关系的具体尺寸。

　　图 5-19 分别表示了框架柱、梁上柱的截面尺寸和配筋。图中编号 KZ1 柱的截面图旁所标注的"650×600"表示柱的截面尺寸，"4Φ22"表示角筋为 4 根直径为 22mm 的 HRB335级钢筋，"Φ10@100/200"表示所配置的箍筋；截面上方标注的"5Φ22"，表示 b 边一侧配置的中部筋，截面左侧标注的"4Φ22"，表示 h 边一侧配置的中部筋，由于柱截面配筋对称，所以在柱截面图的下方和右侧的标注省略。编号 LZ1 柱的截面图旁所标注的"250×300"

表示该柱的截面尺寸，纵筋为 6 根直径为 16mm 的 HRB335 级钢筋，箍筋为直径 8mm 的 HPB235 级钢筋，间距为 200mm。

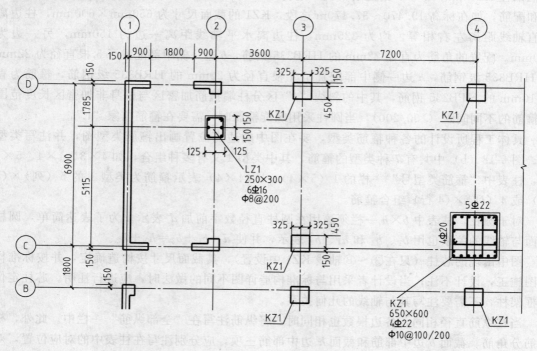

19.470～37.470柱平法施工图

图 5-19　柱平法施工图截面注写方式

二、剪力墙平法施工图的表示方法

剪力墙平法施工图是在绘出剪力墙的平面布置图的基础上，采用列表注写方式或截面注写方式来表示剪力墙的截面尺寸和钢筋配置的结构工程图。

剪力墙平面布置图可以采用适当比例单独绘制，也可与柱或梁平面布置图合并绘制。当剪力墙较复杂或采用截面注写方式时，应按标准层分别绘制剪力墙平面布置图。

（一）列表注写方式

为表达清楚、简便，剪力墙可看成由剪力墙柱、剪力墙身、剪力墙梁（简称墙柱、墙身、墙梁）三类构件组成。因此，在剪力墙平面布置图上需要对它们分别按表 5-6 进行编号，再分别列出墙柱、墙身、墙梁表。

注意，墙身编号是由墙身代号、序号以及墙身所配置的水平与竖向分布钢筋的排数组成，其中排数应注写在括号内。在编号中，如果若干墙柱的截面尺寸与配筋均相同，仅截面与轴线的关系不同时，可以将其编为同一墙柱号；如果若干墙身的厚度尺寸和配筋均相同，仅墙厚与轴线的关系不同或墙身长度不同时，也可将其编为同一墙身号。

剪力墙柱表中表达的内容主要有：编号、墙柱的起止标高、墙柱的截面配筋图、各段墙柱的纵向钢筋和箍筋的规格与间距；

剪力墙梁表中表达的内容主要有：编号、墙梁所在的楼层号、墙梁的顶面标高与结构层标高之差、墙梁的截面尺寸、墙梁上部和下部纵筋及箍筋的规格与间距；

剪力墙身表中表达的内容主要有：编号、各段墙身起止标高、墙的厚度、一排水平和竖向分布钢筋及拉筋的规格与间距。

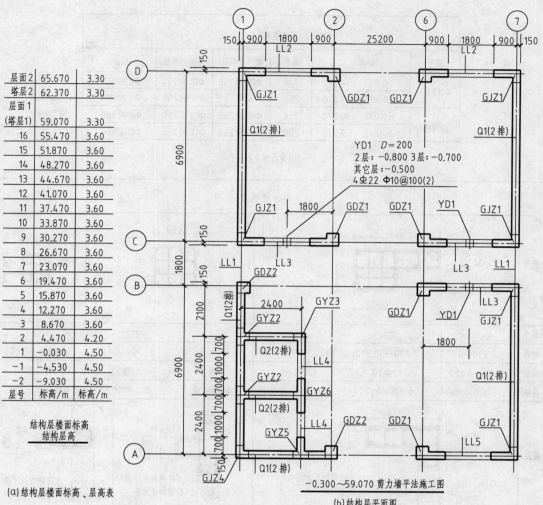

(a)结构层楼面标高、层高表

层面2	65.670	3.30
塔层2	62.370	3.30
层面1 (塔层1)	59.070	3.30
16	55.470	3.60
15	51.870	3.60
14	48.270	3.60
13	44.670	3.60
12	41.070	3.60
11	37.470	3.60
10	33.870	3.60
9	30.270	3.60
8	26.670	3.60
7	23.070	3.60
6	19.470	3.60
5	15.870	3.60
4	12.270	3.60
3	8.670	3.60
2	4.470	4.20
1	−0.030	4.50
−1	−4.530	4.50
−2	−9.030	4.50
层号	标高/m	标高/m

结构层楼面标高
结构层高

(b)结构层平面图

−0.300～59.070 剪力墙平法施工图

剪力墙梁表

编号	所在 楼层号	梁顶相对 标高高差	梁截面 (b×h)	上部 纵筋	下部 纵筋	侧面 纵筋	箍筋
LL1	2－9	0.800	300×2000	4Φ22	4Φ22	同Q1水 平分布筋	Φ10@100(2)
	10－16	0.800	250×2000	4Φ20	4Φ20		Φ10@100(2)
	屋面		250×1200	4Φ20	4Φ20		Φ10@100(2)
LL2	3	−1.200	300×2520	4Φ22	4Φ22	同Q1水 平分布筋	Φ10@150(2)
	4	−0.900	300×2070	4Φ22	4Φ22		Φ10@150(2)
	5－9	−0.900	300×1770	4Φ22	4Φ22		Φ10@150(2)
	10－层面1	−0.900	250×1770	3Φ22	3Φ22		Φ10@150(2)
LL3	2		300×2070	4Φ22	4Φ22	同Q1水 平分布筋	Φ10@100(2)
	3		300×1770	4Φ22	4Φ22		Φ10@100(2)
	4－9		300×1170	4Φ22	4Φ22		Φ10@100(2)
	10－层面1		250×1170	3Φ22	3Φ22		Φ10@100(2)
LL4	2		250×2070	3Φ20	3Φ20	同Q2水 平分布筋	Φ10@100(2)
	3		250×1770	3Φ20	3Φ20		Φ10@120(2)
	4－层面1		250×1170	3Φ20	3Φ20		Φ10@120(2)

(c)剪力墙梁表

图 5-20

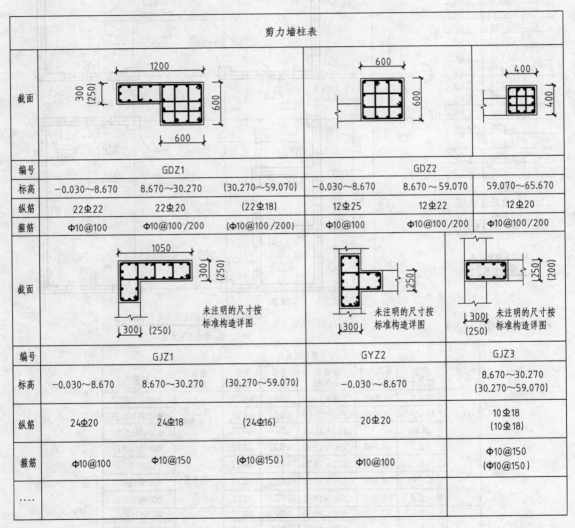

(d)剪力墙身表

（e）剪力墙柱表

图 5-20　剪力墙平法施工图列表注写方式

图 5-20 所示的是剪力墙平法施工图列表注写方式示例。从剪力墙柱表中可以知道编号为 GDZ1 和 GDZ2 的构造边缘端柱、编号为 GYZ2 的构造边缘翼墙（柱）、编号为 GJZ3 的构造边缘转角柱的相关尺寸、标高、纵筋和箍筋配置情况。从剪力墙身表中可以知道编号为 Q1（2 排）的墙身的标高、厚度、水平分布筋、垂直分布筋和拉筋的配置情况。从剪力墙

梁表中可以知道编号为 LL1～LL4 的连梁所在的楼层、梁顶相对该结构层标高的高差、梁的截面尺寸、梁上下部纵筋和箍筋的配置情况。

结构层平面图中的"YD1"表示剪力墙圆形洞口的编号。根据规范规定，剪力墙上的洞口均可以在剪力墙平面布置图上原位表达，绘制洞口示意，并标注洞口中心的平面定位尺寸。在洞口中心位置应该引注洞口编号、洞口几何尺寸、洞口中心相对标高和洞口每边补强钢筋四项内容，如图 5-20（b）中"$D=200$"表示该圆形洞口的直径为 200mm，"2 层：$-0.800,3$ 层：-0.700"、"其它层：-0.500"表示该圆形洞口中心距离本结构层楼（地）面标高的洞口中心高度，本例中为负值，表示该圆形洞口中心低于本结构层楼面。

（二）截面注写方式

截面注写方式是在分标准层绘制的剪力墙平面布置图上，以直接在墙柱、墙身、墙梁上注写截面尺寸和配筋具体数值的方式，来表达剪力墙平法施工图。

截面注写方式有两种表示方法。一种是原位注写方式，可以直接在墙柱、墙身、墙梁图上注写；另一种方式，选用适当比例将平面布置图放大后，对墙柱绘制出配筋截面图，再进行注写。不管采用哪一种方法，均应对所有墙柱、墙身和墙梁进行编号，然后分别在相同编号的墙柱、墙身和墙梁中选择一根墙柱、一道墙身、一根墙梁进行注写。注写的内容有：

墙柱：编号、截面尺寸及相关几何尺寸、全部纵筋及箍筋；

墙身：编号、墙厚尺寸、水平和竖向分布钢筋及拉筋；

墙梁：编号、截面尺寸、箍筋、上部和下部纵筋、顶面高差。

图 5-21 是采用截面注写方式完成的剪力墙平法施工图。

三、梁平法施工图的表示方法

梁平法施工图是在梁平面布置图上采用平面注写方式或截面注写方式来表示梁的截面尺寸和钢筋配置的施工图。梁的平面布置图，应分别按梁的不同结构层（标准层），将全部梁和与其相关的柱、墙、板一起采用适当的比例绘制出来，必要时在编号后的括号内还标注梁顶面标高与标准层楼面标高之差。

（一）平面注写方式

梁的平面注写方式，是在梁平面布置图上，分别在不同编号的梁中各选一根梁，在其上注写截面尺寸和配筋具体数值的方式，来表达梁平法施工图。

平面注写包括集中标注和原位标注两种方式。集中标注注写梁的通用数值，原位标注注写梁的特殊数值。注写前应对所有梁进行编号，梁的编号由梁类型代号、序号、跨数及有无悬挑代号几项组成，如 KL7（5A）表示第 7 号框架梁，5 跨，一端有悬挑；L9（7B）表示第 9 号非框架梁，7 跨，两端有悬挑，但悬挑不计入跨数。

1. 集中标注

当采用集中标注时，有五项必须标注的内容及一项选择标注的内容。这五项必须标注的内容是：梁编号、梁的截面尺寸、梁的箍筋、梁上部通长筋或架立筋、梁侧面纵向构造钢筋或受扭钢筋。当集中标注中的某项数值不适用于梁的某部位时，则将该项数值原位标注，施工时，原位标注取值优先。

梁的截面，如图 5-22，如果为等截面时，用 $b \times h$（宽×高）表示；如果为加腋梁时，用 $b \times h\, Y c_1 \times c_2$ 表示，Y 表示加腋，c_1 为腋长，c_2 为腋高，如图 5-22（a）所示；如果有悬挑梁且根部和端部的高度不同时，用斜线分隔根部与端部的高度值，即为 $b \times h_1 / h_2$，如图 5-22（b）所示。

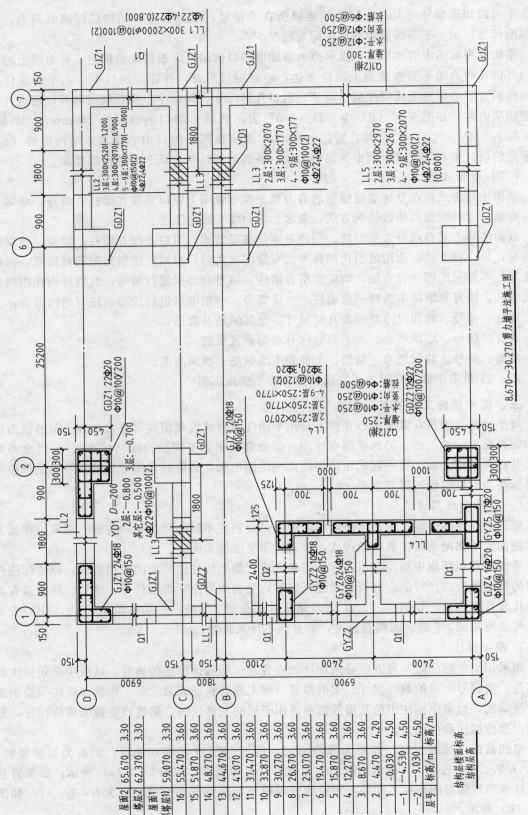

图 5-21 剪力墙平法注写方式

梁的箍筋，包括钢筋级别、直径、加密区与非加密区间距及肢数等。箍筋加密区与非加密区的不同间距及肢数应用"/"分隔，当箍筋为同一种间距及肢数时，不用"/"，当加密区与非加密区的箍筋肢数相同时，则将肢数注写一次，箍筋肢数应写在括号内。例如：Φ10@100/200（4）表示箍筋为Ⅰ级钢筋，直径为10mm，加密区间距为100mm，非加密区间距为200mm，均为四肢箍；又如，Φ8@100(4)/150（2）表示箍筋为HPB235钢筋，直径为8mm，加密区间距为100mm，四肢箍，非加密区间距为150mm，两肢箍。当抗震结构中的非框架梁、悬挑梁、井字梁及非抗震结构中的各类梁采用不同的箍筋间距及肢数时，也用"/"进行分隔，注写时先注写梁支座端部的箍筋，在"/"后注写梁跨中部分的箍筋间距及肢数。例如：13Φ10@150/200(4)表示箍筋为HPB235级钢筋，直径为10mm，梁的两端各有13个四肢箍，间距为150mm，梁跨中部分间距为200mm，四肢箍；又如，18Φ12@150(4)/200(2)表示箍筋为HPB235钢筋，直径为12mm，梁的两端各有18个四肢箍，间距为150mm，梁跨中部分间距为200mm，两肢箍。

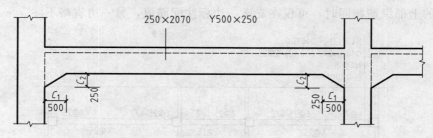

(a) 加腋梁截面尺寸注写示意

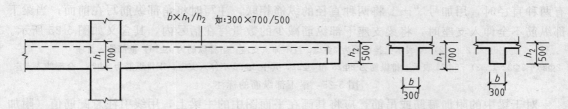

(b) 悬挑梁不等高截面尺寸注写示意

图 5-22　梁的截面尺寸注写

　　梁上部的通长筋及架立筋，当他们在同一排时，应用加号"＋"将通长筋与架立筋联结，注写时应将角部纵筋写在加号的前面，架立筋写在加号后面的括号内。当梁的上部纵筋和下部纵筋为全跨相同，且多数跨配筋相同时，该项可以加注下部纵筋的配筋值，用比号"："将上部与下部纵筋的配筋值分隔开，如图 5-23 所示。

2Φ25＋2Φ22　表示梁的上部配置了 2Φ25 的通长钢筋，同时配置了 2Φ22 的架立筋。

3Φ22：3Φ20　表示梁的上部配置了 3Φ22 的通长钢筋，下部配置了 3Φ20 的通长钢筋。

图 5-23　梁的纵向钢筋注写

　　梁侧面纵向构造钢筋或受扭钢筋配置的注写，应按以下要求进行：当梁腹板高度 $h_w \geq$ 450mm 时，须配置纵向构造钢筋，在配筋数量前加"G"，注写的钢筋数量为梁两个侧面的总配筋值，为对称配置，如 G4Φ12 表示梁的两个侧面共配置了 4 根直径为 12mm 的 HPB235

钢筋，每侧各配置 2 根；当梁侧面配置受扭纵向钢筋时，在配筋数量前加"N"，注写的钢筋数量为梁两个侧面的总配筋值，为对称配置。

梁顶面标高高差，是指相对于结构层楼面标高的高差值，对于位于结构夹层的梁，则指相对于结构夹层楼面标高的高差。若有高差，须将其写入括号内，无高差时则不注。当某梁的顶面高于所在结构层的楼面标高时，其标高高差为正值，反之为负值。

2. 原位标注

原位标注通常主要标注梁支座上部纵筋（指该部位含通长筋在内的所有纵筋）及梁下部纵筋，或当梁的集中标注内容不适用于等跨梁或某悬挑部分时，则以不同数值标注在其附近。

对于梁支座上部的纵筋，当多于一排时，用斜线"/"将各排纵筋自上而下分开，如图5-24 所示；当同排钢筋有两种直径时，用加号"＋"将两种直径的纵筋相联，注写时将角部纵筋写在前面；当梁中间支座两边的上部纵筋不同时，须在支座两边分别标注，当梁中间支座两边的上部纵筋相同时，可仅在支座一边标注配筋值，另一边省略不注。

图 5-24 梁的原位标注

对于梁下部纵筋，当多于一排时，用斜线"/"将各排纵筋自上而下分开；当同排钢筋有两种直径时，用加号"＋"将两种直径的纵筋相联，注写时将角部纵筋写在前面；当梁下部纵筋不全伸入支座时，将梁支座下部纵筋减少的数量写在括号内，其含义如图 5-25 所示。

6Φ25 2（−2）/4 表示上排纵筋为 2Φ25，且不伸入支座；下排纵筋为 4Φ25，全部伸入支座

2Φ25＋3Φ22（−3）/5Φ25 表示上排纵筋为 2Φ25 和 3Φ22，其中 3Φ22 不伸入支座；下排纵筋为 5Φ25，全部伸入支座

图 5-25 梁下部纵筋的标注

对于梁中的附加箍筋或吊筋，应将其画在平面图中的主梁上，用线引注总配筋值（附加箍筋的肢数注在括号内），如图 5-26 所示。当多数附加箍筋或吊筋相同时，可以在梁平法施工图上统一注明，少数与统一注明值不同时，再原位引注。

图 5-26 附加箍筋和吊筋的画法

图 5-27 是采用平面注写方式画出的某建筑结构的一部分梁平法施工图。从图中可知，该图中共有 KL1、KL2、KL5 三种楼层框架梁，有 L1、L3、L5 三种非框架梁。

　　KL1 的截面为 300×700，箍筋为 Φ10@100/200(2)，4 跨，梁上部和下部均有两排纵向钢筋，梁上部第一排为 4 根直径为 25mm 的 HRB335 钢筋，第二排也为 4 根直径为 25mm 的 HRB335 钢筋，共 8 根；梁下部第一排为 2 根直径为 25mm 的 HRB335 钢筋，第二排为 5 根直径为 25mm 的 HRB335 钢筋，共 7 根。KL1 两侧各配置了 2Φ10 的构造钢筋，在 KL1 与 L5 的连接处，KL1 两侧还分别配置了 2 根直径为 16 mm 的受扭钢筋。

　　KL2 的截面为 300×700，箍筋为 Φ10@100/200(2)，4 跨，梁上部和下部均有两排纵向钢筋，梁上部第一排为 4 根直径为 22mm 的 HRB335 钢筋，第二排为 2 根直径为 22mm 的 HRB335 钢筋，共 6 根；梁下部第一排为 3 根直径为 20mm 的 HRB335 钢筋，第二排为 4 根直径为 20mm 的 HRB335 钢筋，共 7 根。KL2 两侧各配置了 2Φ10 的构造钢筋。

　　KL5 的截面为 250×700，箍筋为 Φ10@100/200 (2)，3 跨，梁上部和下部也均有两排纵向钢筋，梁上部第一排为 4 根直径为 22mm 的 HRB335 钢筋，第二排为 2 根直径为 22mm 的 HRB335 钢筋，共 6 根；梁下部第一排为 3 根直径为 22mm 的 HRB335 钢筋，第二排为 4 根直径为 22mm 的 HRB335 钢筋，共 7 根。KL5 两侧各配置了 2Φ10 的构造钢筋。

　　L1、L3、L5 均为 1 跨非框架梁，其内部的钢筋配置情况参见图中注写阅读。

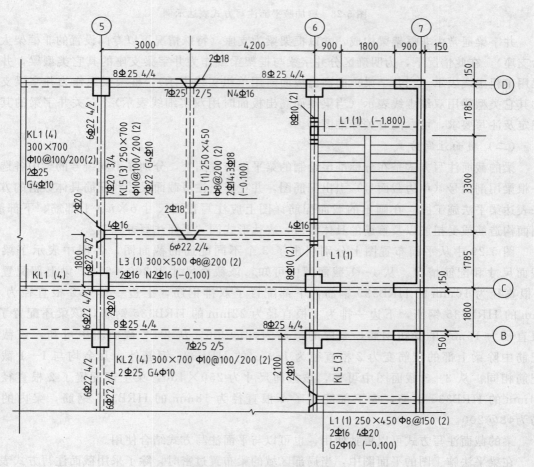

图 5-27　梁的平面注写方式示例

注意，在多跨梁的集中标注中如果已注明加腋，而该梁某跨的根部不需要加腋时，应该

在该跨原位标注等截面的 $b \times h$，以修正集中标注中的加腋信息，如图 5-28 所示。

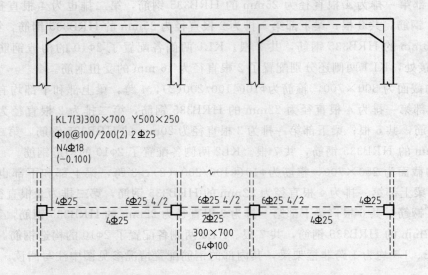

图 5-28　梁加腋平面注写方式表达示例

井字梁通常由非框架梁构成，并以框架梁为支座（特殊情况下以专门设置的非框架大梁为支座）。在此情况下，为明确区分井字梁与框架梁或作为井字梁支座的其它类型梁，井字梁用单粗虚线表示（当井字梁顶面高出板面时用单粗实线表示），框架梁或作为井字梁支座的其它类型梁用双细虚线表示（当梁顶面高出板面时用双实细线表示）。有关井字梁的其它规定及注写要求，可参阅有关标准图集。

　　（二）截面注写方式

　　梁的截面注写方式是在分标准层绘制的梁平面布置图上，分别在不同编号的梁中各选择一根梁用剖面号（单边截面号）引出配筋图，并在其上注写截面尺寸和配筋具体数值的方式来表达梁平法施工图。在画出的截面配筋详图上应注写截面尺寸 $b \times h$、上部筋、下部筋、侧面构造筋或受扭筋以及箍筋的具体数值，表达形式同"平面注写方式"。

　　图 5-29 中从平面布置图上分别引出了 3 个不同配筋的截面图，各图中表示了梁的截面尺寸和配筋情况。从 1—1 截面图中可知，该截面尺寸为 300×550，梁上部配置了4 根直径为 16mm 的 HRB335 钢筋，下部配置了双排钢筋，上边一排为 2 根直径为 22mm 的 HRB335 钢筋，下边一排为 4 根直径为 22mm 的 HRB335 钢筋，该梁还配置了 2根直径为 16mm 的受扭钢筋，梁内的箍筋为 Φ8@200。从 2—2 截面图中可知，该截面配筋中除梁上部的配筋变为 2 根直径为 16mm 的 HRB335 钢筋外，其余均与 1—1 截面配筋相同。从 3—3 截面图中可知，该截面尺寸为 250×450，梁上部配置了 2 根直径为14mm 的 HRB335 钢筋，梁下部配置了 3 根直径为 18mm 的 HRB335 钢筋，梁内的箍筋为 Φ8@200。

　　梁的截面注写方式可以单独使用，也可以与平面注写方式结合使用。

　　在梁平法施工图的平面图中，当局部区域的梁布置过密时，除了采用截面注写方式表达外，也可以将过密区用虚线框出，适当放大比例后再用平面注写方式表示。

　　当表达异型截面梁的尺寸与配筋时，用截面注写方式相对比较方便。

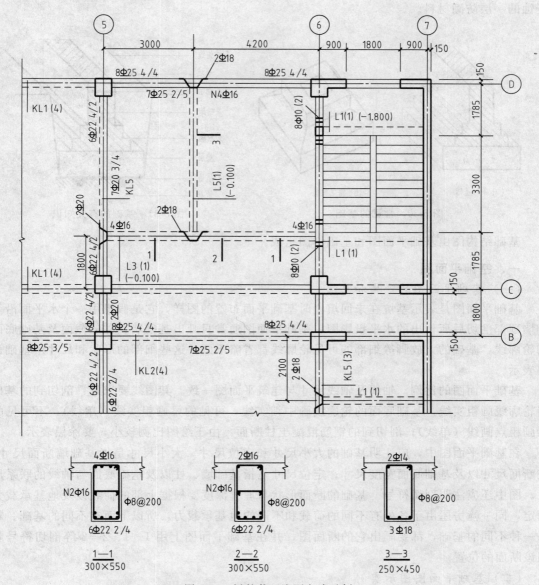

图 5-29　梁的截面注写方式示例

第五节　基础平面图和基础详图

　　基础是房屋底部与地基接触的承重构件，它承受房屋的全部荷载，并传给基础下面的地基。根据上部结构的形式和地基承载能力的不同，基础可分为条形基础、独立基础、片筏基础和箱形基础等。如图 5-30 所示是最常见的条形基础和独立基础，条形基础一般用作承重砖墙的基础，独立基础通常为柱子的基础。图 5-31 是以条形基础为例，介绍与基础有关的一些知识。基础下部的土壤称为地基；为基础施工而开挖的土坑称为基坑；基坑边线就是施工放线的灰线；从室内地面到基础顶面的墙称为基础墙；从室外设计地面到基础底面的垂直距离称为埋置深度；基础墙下部做成阶梯形的砌体称为大放脚；防潮层是防止地下水对墙体

侵蚀的一层防潮材料。

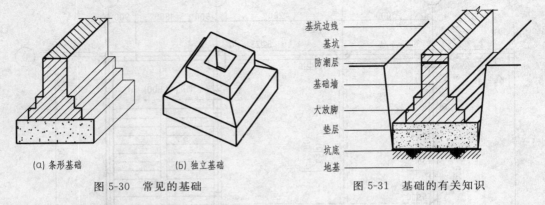

图 5-30　常见的基础　　　　　　　　图 5-31　基础的有关知识

基础结构图由基础平面图和基础详图组成。

一、基础平面图

（一）基础平面图的产生和画法

基础平面图是表示基坑在未回填土时基础平面布置的图样，它是假想用一个水平面沿基础墙顶部剖切后所作出的水平投影图。基础平面图通常只画出基础墙、柱的截面及基础底面的轮廓线，基础的大放脚等细部的可见轮廓线都省略不画，这些细部的形状和尺寸用基础详图表示。

基础平面图的比例、轴线及轴线尺寸与建筑平面图一致。其图线要求是：剖切到的基础墙轮廓线画粗实线，基础底面的轮廓线画中细实线，可见的梁画粗实线（单线），不可见的梁画粗点画线（单线）；剖切到的钢筋混凝土柱断面，由于绘图比例较小，要涂黑表示。

在基础平面图中，应注明基础的大小尺寸和定位尺寸。大小尺寸是指基础墙断面尺寸、柱断面尺寸以及基础底面宽度尺寸；定位尺寸是指基础墙、柱以及基础底面与轴线的联系尺寸。图中还应注明剖切符号。基础的断面形状与埋置深度要根据上部的荷载以及地基承载力而定，同一幢房屋由于各处有不同的荷载和不同的地基承载力，所以下面有不同的基础。对每一种不同的基础，都要画出它的断面图，并在基础平面图上用 1—1、2—2 等剖切符号表明该断面的位置。

（二）基础平面图图示实例

图 5-32 是教师公寓的基础平面图，下面以此图为例来说明基础平面图的内容和读图。

从图中可以看出，该房屋有独立基础和条形基础两种基础形式。

剖切到的柱由于比例较小，均涂黑表示。柱旁边标注了柱的代号。从代号可知，有承重柱 Z1，四种构造柱 GZ1、GZ2、GZ3、GZ4。图中有些柱子没有标注代号，根据说明可知，这些均为构造柱 GZ1。柱下的独立基础用中细实线表示了基础底边线，还标注了独立基础的代号。从代号可知，共有五种柱下独立基础，分别是 J-1、J-2、J-3、J-4、J-5。这些独立基础另有详图表示其尺寸和构造。

图中轴线两侧的粗实线表示剖切到的基础墙，中细实线表示向下投影时看到的基础底边线。基础的断面形状与埋置深度要根据上部的荷载和地基承载力而定，同一幢房屋由于各处有不同的荷载和不同的地基承载力，所以下面有不同的基础。对每一种不同的基础，都要画出它的断面图，并在基础平面图上用 1—1、2—2 等剖切符号表明该断面的位置。

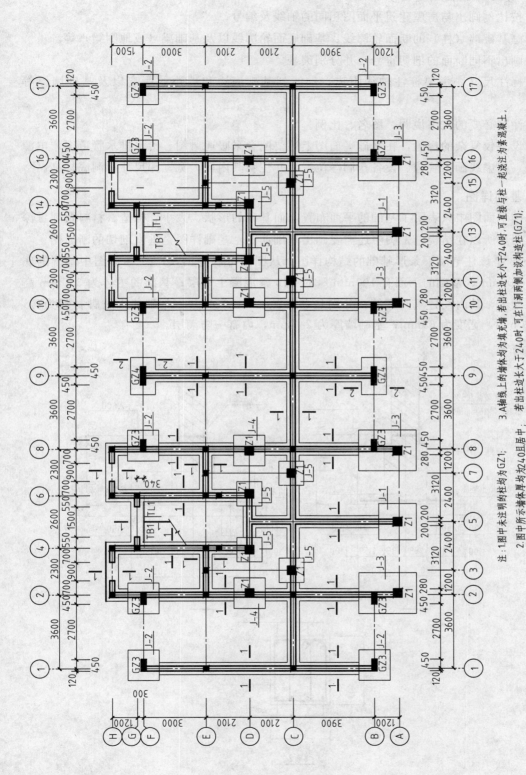

基础平面图 1:100

图 5-32　基础平面图

注：1.图中未注明的柱均为GZ1；

2.图中所示墙体厚均为240且居中；

3.A轴线上的墙体均为填充墙，若出柱边长小于240时，可直接与柱一起浇注为素混凝土。

若出柱边长大于240时，可在门洞两侧加设构造柱(GZ1)；

（三）基础平面图的绘图步骤

（1）按比例画出与房屋建筑平面图相同的轴线及编号。

（2）画基础墙（柱）的断面轮廓线、基础底面轮廓线以及基础梁（或地圈梁）等。

（3）画出不同断面的剖切符号，并分别编号。

（4）标注尺寸。主要标注轴线距离、轴线到基础底边和墙边的距离以及基础墙厚等尺寸。

（5）注写必要的文字说明、图名、比例。

（6）设备较复杂的房屋，在基础平面图上还要配合采暖通风图、给水排水管道图、电源设备图等，用虚线画出管沟、设备孔洞等位置，并注明其内径、宽、深尺寸和洞底标高。

二、基础详图

在基础平面图中只表明了基础的平面布置，而基础的形状、大小、构造、材料及埋置深度均未表明，所以在结构施工图中还需要画出基础详图。基础详图是垂直剖切的断面图。

图 5-33 是该住宅墙下条形基础的结构详图。从图中可以看出，1—1 断面图中基础的底面宽度为 600mm，基础的下面有 100mm 厚的 C10 素混凝土垫层；基础的主体为 350mm 高的钢筋混凝土，其内配置双向钢筋，分别是 $\phi 6@200$ 和 $\phi 10@150$；基础的大放脚材料为砖，高度 $\geqslant 120$mm，宽度为 65mm；基础墙厚为 240mm，内有一防潮层。

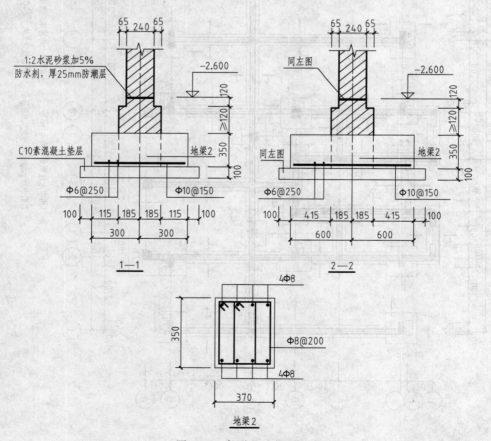

图 5-33　条形基础断面图

2—2断面图中除了基础的底面宽度变为1200mm，其它均与1—1断面图相同。

两图中均有两条虚线，根据引出说明可知，这是地梁（即地圈梁）的投影（不可见），地梁2的断面尺寸及其内部配筋可以参见地梁2详图所示，断面尺寸为370mm×350mm，内部配筋沿梁纵向上下各4根直径为8mm的HPB235钢筋，箍筋为φ8@200。

图5-34是该住宅柱下独立基础的结构详图，由平面图和纵断面图组成。

平面图表示了基础大放脚、垫层和柱的平面尺寸。在左下角用局部剖面图表示了基础底部钢筋网的配置情况。还表示了剖切到的上部柱子在基础部分的预留插筋配置情况。

纵断面图是沿柱子中心线处的纵向剖切，按照投影关系放在平面图的上方，根据规定，可以不用标注剖切符号。纵断面图表示了基础垫层和大放脚的高度尺寸，标注了基础顶面和基础底面的相对标高。还表示了基础底部钢筋网的配置情况和柱子在基础内的预留插筋。

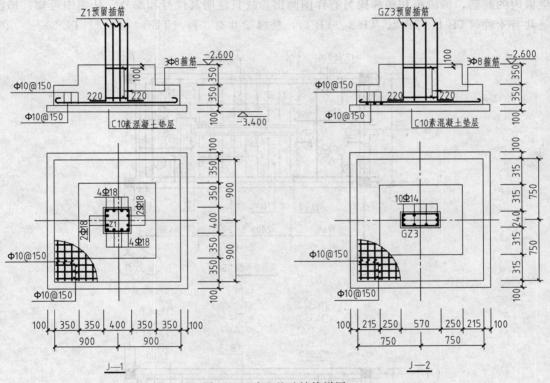

图5-34　独立基础结构详图

构造柱（图5-34中GZ3）是加强房屋整体刚度、提高抗震性能的一种墙身加固措施。构造柱的最小截面尺寸为240×180，竖向钢筋一般不小于4φ12，箍筋间距不大于250mm，随地震烈度加大和层数增加，房屋四角的构造柱可适当加大截面及配筋。施工时必须先砌墙，后浇钢筋混凝土柱，并应沿墙每隔500mm设2φ6拉接钢筋，每边伸入墙内不宜小于1m。

第六节　楼梯结构详图

楼梯结构详图包括楼梯结构平面图、楼梯剖面图和配筋图。本节教师公寓的楼梯结构详图为例，说明楼梯结构详图的图示特点。

（一）楼梯结构平面图

楼梯结构平面图表示了楼梯板和楼梯梁的平面布置、代号、尺寸及结构标高。一般包括地下层平面图、底层平面图、标准层平面图和顶层平面图，常用 1∶50 的比例绘制。楼梯结构平面图和楼层结构平面图一样，都是水平剖面图，只是水平剖切位置不同。通常把剖切位置选择在每层楼层平台的楼梯梁顶面，以表示平台、梯段和楼梯梁的结构布置。

楼梯结构平面图中对各承重构件，如楼梯梁（TL）、楼梯板（TB）、平台板等进行了标注，梯段的长度标注采用"踏面宽×（步级数−1）＝梯段长度"的方式。楼梯结构平面图的轴线编号应与建筑施工图一致，剖切符号一般只在底层楼梯结构平面图中表示。

图 5-35 所示的楼梯结构平面图共有 3 个，分别是底层平面图、标准层平面图和顶层平面图，比例为 1∶50。楼梯平台板、楼梯梁和梯段板都采用现浇钢筋混凝土，图中画出了现浇板内的配筋，梯段板和楼梯梁另有详图画出，故只注明其代号和编号。从图中可知：梯段板共有 4 种（TB-1、TB-2、TB-3、TB-4），楼梯梁共有 3 种（TL-1、TL-2、TL-3）。

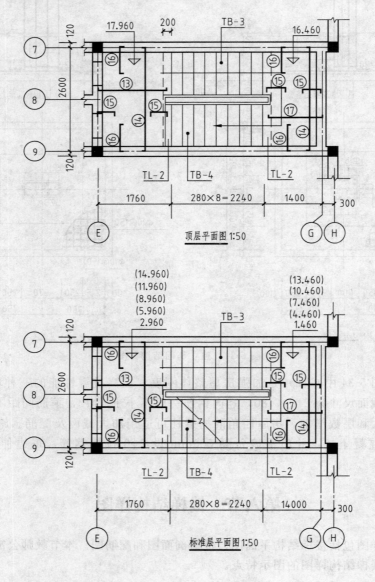

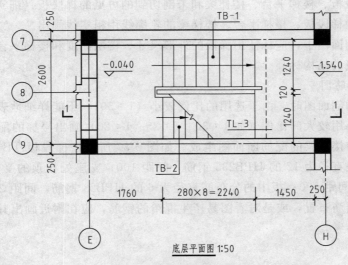

底层平面图 1:50

图 5-35 楼梯结构平面图

（二）楼梯结构剖面图

楼梯结构剖面图表示楼梯承重构件的竖向布置、构造和连接情况，比例与楼梯结构平面图相同。图 5-36 所示的 1—1 剖面图，剖切位置和剖视方向表示在底层楼梯结构平面图中。

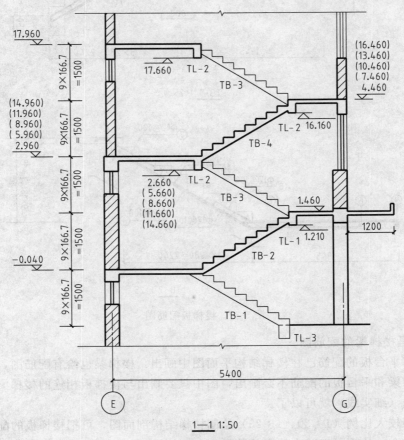

1—1 1:50

图 5-36 楼梯结构剖面图

表示了剖到的梯段板、楼梯平台、楼梯梁和未剖切到的可见的梯段板（细实线）的形状和连接情况。剖切到的梯段板、楼梯平台、楼梯梁的轮廓线用粗实线画出。

　　在楼梯结构剖面图中，应标注出梯段的外形尺寸、楼层高度和楼梯平台的结构标高，还应标注出楼梯梁底的结构标高。

（三）楼梯配筋图

　　绘制楼梯结构剖面图时，由于选用的比例较小（1∶50），不能详细地表示楼梯板和楼梯梁的配筋，需另外用较大的比例（如1∶30、1∶25、1∶20）画出楼梯的配筋图。楼梯配筋图主要由楼梯板和楼梯梁的配筋断面图组成。如图5-37所示，梯段板 TB-2 厚 150mm，板底布置的受力筋是直径为 12 的 HPB235 钢筋，间距 100；支座处板顶的受力筋是直径为 12 的 HPB23 钢筋，间距 100；板中的分布筋直径为 6 的 HPB23 钢筋，间距 250。如在配筋图中不能清楚表示钢筋布置，或是对看图易产生混淆的钢筋，应在附近画出其钢筋详图（比例可以缩小）作为参考。

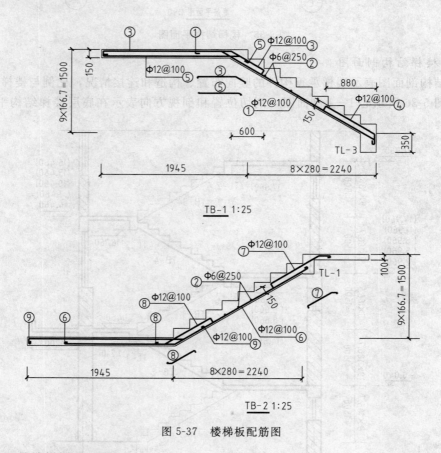

图 5-37　楼梯板配筋图

图 5-38 是楼梯梁的配筋图。

　　由于楼梯平台板的配筋已在楼梯结构平面图中画出，楼梯梁也绘有配筋图，故在楼梯板配筋图中楼梯梁和平台板的配筋不必画出，图中只要画出与楼梯板相连的楼梯梁、一段楼梯平台的外形线（细实线）就可以了。

　　如果采用较大比例（1∶30、1∶25）绘制楼梯结构剖面图，可把楼梯板的配筋图与楼梯结构剖面图结合，从而可以减少绘图的数量。

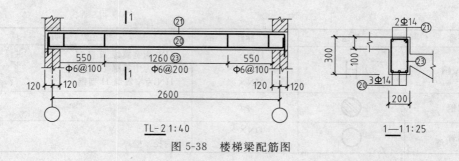

图 5-38　楼梯梁配筋图

第七节　钢 结 构 图

钢结构是由各种形状的型钢组合连接而成的结构物。由于钢结构承载力大，所以常用于包括高层和超高层建筑、大跨度单体建筑（如体育场馆、会展中心等）、工业厂房、大跨度桥梁等。钢结构与其它材料建造的结构相比，具有重量轻、强度高、可靠性高、抗震性能好以及有利于工厂化生产和缩短建设工期等优点。

钢结构图包括构件的总体布置图和钢结构节点详图。总体布置图表示整个钢结构构件的布置情况，一般用单线条绘制并标注几何中心线尺寸；钢结构节点详图包括构件的断面尺寸、类型以及节点的连接方式等。

本节主要介绍钢结构图的图示方法及标注规定，并结合工程实例来说明钢结构图的特点和内容。

一、常用型钢的标注方法

钢结构的钢材是由轧钢厂按标准规格（型号）轧制而成，通称型钢。表 5-7 列出了一些常用的型钢及其标注方法。此外，根据国标规定，钢结构图中的可见或不可见的轮廓线分别以中粗实线或中粗虚线表示，可见或不可见的螺栓、钢支撑及杆件分别以粗实线或粗虚线表示，柱间支撑、垂直支撑等以粗单点长画线表示。

表 5-7　常用型钢的标注方法

名称	截面	标注	说　　　明
等边角钢		$b×t$	b 为肢宽　t 为肢厚
不等边角钢		$B×b×t$	B 为长肢宽　b 为短肢宽　t 为肢厚
工字钢		N　Q N	N 为工字钢的型号 轻型工字钢加注 Q 字
槽钢		N　Q N	N 为槽钢的型号 轻型槽钢加注 Q 字
方钢		b	
扁钢	b	$—b×t$	
钢板		$\dfrac{-b×t}{l}$	
T 型钢		TW×× TM×× TN××	TW 为宽翼缘 T 型钢 TM 为中翼缘 T 型钢 TN 为窄翼缘 T 型钢

名称	截面	标注	说　明
H 型钢	H	HW×× HM×× HN××	HW 为宽翼缘 H 型钢 HM 为中翼缘 H 型钢 HN 为窄翼缘 H 型钢
圆钢	⊘	ϕd	
钢管	○	DN×× $D×t$	外径 内径×壁厚

二、型钢的连接方法

在钢结构施工中，常用一些方法将型钢构件连接成整体结构来承受建筑的荷载，连接包括焊接、螺栓连接、铆接等方式。

（一）焊缝

焊接是较常见的型钢连接方法。在有焊接的钢结构图纸上，必须把焊缝的位置、型式和尺寸标注清楚。焊缝应按现行的国家标准《焊缝符号表示法》（GB 324）中的规定标注。焊缝符号主要由图形符号、补充符号和引出线等部分组成，如图 5-39 所示。图形符号表示焊缝断面和基本型式，补充符号表示焊缝某些特征的辅助要求。引出线则表示焊缝的位置。

(补充符号) (焊缝尺寸)

图 5-39　焊缝符号

表 5-8 列出了几种常用的图形符号和补充符号。

表 5-8　图形符号和补充符号

焊缝名称	示意图	图形符号	符号名称	示意图	补充符号	标注方法
V 型焊缝		V	围焊焊缝符号		○	
单边 V 型焊缝		V	三面焊缝符号		[
角焊缝		△	带垫板符号		▢	
I 型焊缝		‖	现场焊缝符号		▶	
点焊缝		○	相同焊接符号		⌒	
			尾部符号		＜	

焊缝的标注还应符合下列规定。

（1）在同一图形上，当焊缝形式、断面尺寸和辅助要求均相同时，可只选择一处标注焊缝的符号和尺寸，并加注"相同焊缝符号"。相同焊缝符号为 3/4 圆弧，绘在引出线的转折处（参见表 5-9）；当有数种相同的焊缝时，可将焊缝分类编号标注，在同一类焊缝中也可选择一处标注焊缝的符号和尺寸，分类编号采用大写的拉丁字母 A、B、C、…，注写在尾

部符号内，如图5-40所示。

（2）标注单面焊缝时，当箭头指向焊缝所在的一面时，应将图形符号和尺寸标注在横线的上方，见图5-41左上图；当箭头指向焊缝所在另一面（相对的那面）时，应将图形符号和尺寸标注在横线的下方，见图5-41左下图；表示环绕工作件周围的焊缝时，可按图5-41右图的方法标注。

图5-40　相同焊缝的表示方法

p—钝边；　α—坡口角度；　b—根部间隙；　K—焊角高度

图5-41　单面焊缝的标注方法

（3）标注双面焊缝时，应在横线的上、下都标注符号和尺寸。上方表示箭头一面的符号和尺寸，下方表示另一面的符号和尺寸，见图5-42（a）；当两面的焊缝尺寸相同时，只需在横线上方标注焊缝的符号和尺寸，见图5-42（b）、（c）、（d）。

图5-42　双面焊缝的标注方法

（4）3个和3个以上的焊件相互焊接的焊缝，不得作为双面焊缝标注。其焊缝符号和尺寸应分别标注，见图5-43。

图5-43　3个以上焊件的焊缝标注方法

（5）相互焊接的2个焊件中，当只有1个焊件带坡口时，引出线箭头必须指向带坡口的焊件，见图5-44（a）；当为单面带双边不对称坡口焊缝时，引出线箭头必须指向较大坡口的焊件，见图5-44（b）。

（6）当焊缝分布不规则时，在标注焊缝符号的同时，宜在焊缝处加实线（表示可见焊缝），或加细栅线（表示不可见焊缝），见图5-45。

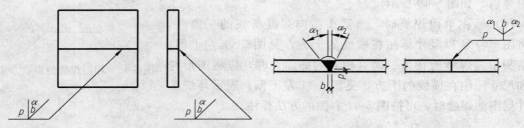

图 5-44 单坡口及不对称坡口焊缝的标注方法

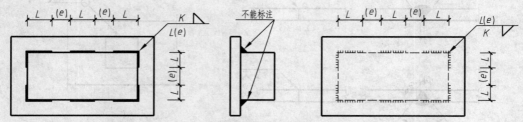

图 5-45 不规则焊缝的标注方法

(7) 熔透角焊缝的符号为涂黑的圆圈，绘在引出线的转折处，见图 5-46。

(8) 图样中较长的角焊缝，可不用引出线标注，而直接在角焊缝旁标注焊缝尺寸值 K，见图 5-47。

图 5-46 熔透角焊缝的标注方法　　　　　图 5-47 较长角焊缝的标注方法

(9) 局部焊缝应按图 5-48 所示的方法标注。

图 5-48 局部焊缝的标注方法

(二) 螺栓、孔、电焊铆钉的表示方法 (表 5-9)

表 5-9 螺栓、孔、电焊铆钉的表示方法

名　称	图　例	说　明
永久螺栓		1. 细"+"线表示定位线 2. M 表示螺栓型号 3. ϕ 表示螺栓孔直径

续表

名　称	图　例	说　明
高强螺栓		4. d 表示膨胀螺栓、电焊缝铆钉直径 5. 采用引出线标注螺栓时，横线上表示螺栓规格，横线下表示螺栓孔直径
安装螺栓		
胀锚螺栓		
圆形螺栓孔		
长圆形螺栓孔		
电焊铆钉		

三、尺寸标注

钢结构构件的加工和连接安装要求较高，因此标注尺寸时应达到准确、清楚、完整。钢结构图的尺寸标注方法如下。

（1）两构件的两条很近的重心线，应在交汇处将其各自向外错开，见图 5-49。

（2）弯曲构件的尺寸应沿其弧度的曲线标注弧的轴线长度，见图 5-50。

图 5-49　两构件重心线不重合　　　　　图 5-50　弯曲构件的标注方法

（3）切割的板材，应标注各线段的长度及位置，见图 5-51。

（4）不等边角钢的构件，必须标注出角钢一肢的尺寸，见图 5-52（a）中的 B。

（5）节点尺寸，应注明节点板的尺寸和各构件螺栓孔中心或中心距以及构件端部至几何中心线交点的距离，如图 5-52（a）、（b）。

（6）双型钢组合截面的构件，应注明缀板的数量及尺寸，如图 5-53 所示。引出横线上方标注缀板的数量及缀板的宽度、厚度，引出横线下方标注缀板的长度尺寸。

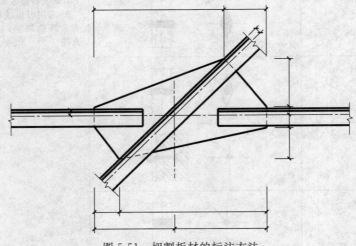

图 5-51　切割板材的标注方法

图 5-52　不等边角钢和节点尺寸的标注方法

图 5-53　缀板的标注方法

（7）非焊接的节点板，应注明节点板的尺寸和螺栓孔中心与和几何中心线交点的距离，如图 5-54 所示。

图 5-54 非焊接节点板尺寸的标注方法

四、钢屋架结构详图

钢屋架结构详图是表示钢屋架的形式、大小、型钢的规格、杆件的组合和连接情况的图样，其主要内容包括屋架简图、屋架详图、杆件详图、连接板详图、预埋件详图以及钢材用料表等。本节主要介绍屋架详图的内容和绘制。

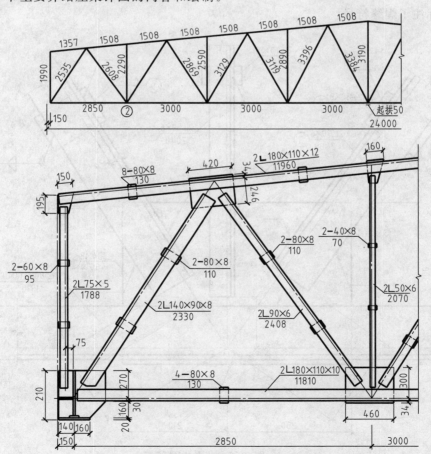

图 5-55 钢屋架结构详图示例

　　图 5-55 中画出了用单线表示的钢屋架简图，用以表达屋架的结构形式，各杆件的计算长度，作为放样的一种依据。该梯形屋架由于左右对称，故可采用对称画法只画出一半多一点，用折断线断开。屋架简图的比例用 1∶100 或 1∶200。习惯上放在图纸的左上角或右上角。图中要注明屋架的跨度（24000）、高度（3190）以及节点之间杆件的长度尺寸等。

　　屋架详图是用较大的比例画出的屋架立面图。应与屋架简图相一致。本例只是为了说明钢屋架结构详图的内容和绘制，故只选取了左端一小部分。

　　在同一钢屋架详图中，因杆件长度与断面尺寸相差较大，故绘图时经常采用两种比例。屋架轴线长度采用较小的比例，而杆件的断面则采用较大的比例。这样既可节省图纸，又能把细部表示清楚。

　　图 5-56 是屋架简图中编号为 2 的一个下弦节点的详图。这个节点是由两根斜腹杆和一根竖腹杆通过节点板和下弦杆焊接而形成的。两根斜腹杆都分别用两根等边角钢（90×6）组成；竖腹杆由两根等边角钢（50×6）组成；下弦杆由两根不等边角钢（180×110×10）组成，由于每根杆件都由两根角钢所组成，所以在两角钢间有连接板。图中画出了斜腹杆和竖腹杆的扁钢连接板，且注明了它们的宽度、厚度和长度尺寸。节点板的形状和大小，根据每个节点杆件的位置和计算焊缝的长度来确定，图中的节点板为一矩形板，注明了它的尺寸。图中应注明各型钢的长度尺寸，如 2408、2070、2550、11800。除了连接板按图上所标明的块数沿杆件的长度均匀分布外，也应注明各杆件的定位尺寸（如 105、190、165）和节点板的定位尺寸（如 250、210、34、300）。图中还对各种杆件、节点板、连接板编绘了零件编号，标注了焊缝符号。

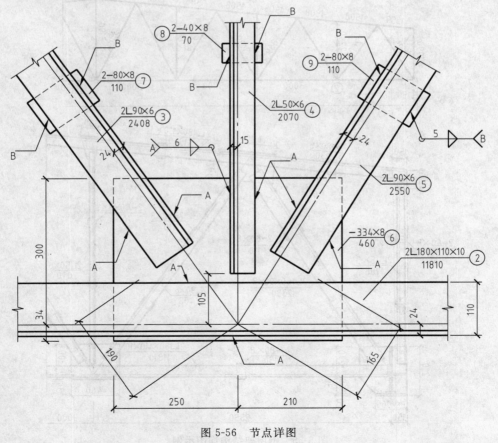

图 5-56　节点详图

第六章　室内装修施工图

装修施工是建筑施工的延续，通常在建筑主体结构完成后进行。建筑室内装修施工图是建筑室内设计的成果。室内设计是建筑设计的有机组成部分，是建筑设计的继续和深化，它与建筑设计的概念在本质上是一样的。室内设计是在了解建筑设计意图的基础上，运用室内设计手段，对其加以丰富和发展，创造出理想的室内空间环境。室内装修施工图主要表达丰富的造型构思，先进的施工材料和施工工艺等。

室内设计一般包括计划、方案设计和施工图三个阶段。计划阶段的主要任务是做设计调查，全面掌握各种有关设计资料，为正式设计做好各种准备。方案设计阶段是室内装修的决定性阶段，根据使用者的要求、现场情况，以及有关规范和设计原则等，以平面图、立面图、透视图、文字说明等形式，将设计方案表达出来。经修改补充，取得比较合理的方案后，再进入施工图阶段。装修施工图一般包括图纸目录、装修施工说明、平面布置图、楼地面装修平面图、顶棚平面图、墙（柱）装修立面图以及必要的细部装修节点详图等内容。

目前，我国还没有装修制图的统一标准，在实际应用中按《房屋建筑制图统一标准》（GB/T 50001—2001）执行。

第一节　平面布置图

平面布置图是根据室内设计原理中的使用功能、精神功能、人体工程学以及使用者的要求等，对室内空间进行布置的图样。由于空间的划分、功能的分区是否合理会直接影响到使用的效果和精神的感受，因此，在室内设计中首先要绘制室内平面的布置图。

以住宅为例，平面布置图需要表达的内容如下。

建筑主体结构，如墙、柱、门窗、台阶等；各功能空间（如客厅、餐厅、卧室等）的家具，如沙发、餐桌、餐椅、酒柜、衣柜、梳妆台、床、书柜、茶几、电视柜等的形状、位置；厨房、卫生间的橱柜、操作台、洗手台、浴缸、坐便器等的形状、位置；各种家电的形状、位置以及各种隔断、绿化、装饰构件等的布置；标注建筑主体结构的开间和进深等尺寸，主要的装修尺寸，必要的装修要求等。

为了表示室内立面在平面图上的位置，应在平面图上用内视符号注明视点位置、方向及立面编号，如图 6-1 所示。符号中的圆圈应用细实线绘制，根据图面比例圆圈直径可选择8～12mm。立面编号宜用拉丁字母或阿拉伯数字。相邻 90°的两个方向或三个方向，可用多个单面内视符号或一个四面内视符号表示，此时四面内视符号中的四个编号格内，只根据需要标注两个或三个即可。

现以图 6-2 所示的某住宅的平面图为例来说明平面布置图中的内容。

该住宅是由主卧、次卧、书房、客厅、餐厅、厨房、阳台和卫生间组成，图中标注了各功能房间的内视符号。

(a) 单面内视符号

(b) 双面内视符号

(c) 四面内视符号

图 6-1　内视符号

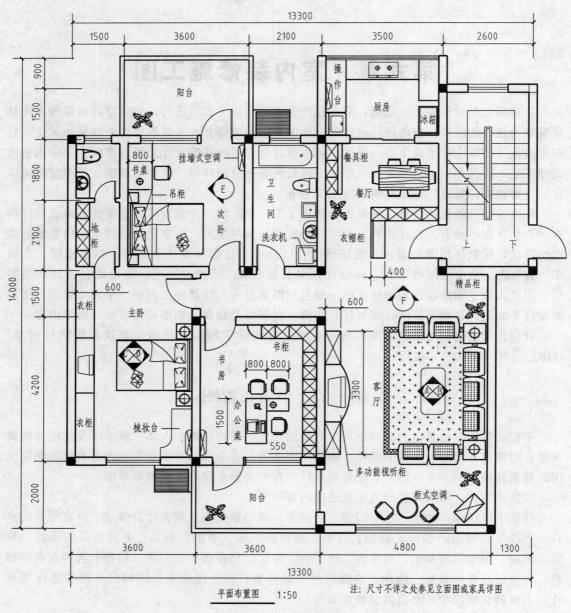

平面布置图　1:50　　　　注: 尺寸不详之处参见立面图或家具详图

图 6-2　平面布置图

　　客厅是家庭生活和接人待客的中心，主要有沙发、茶几、视听电器柜、空调机、绿化、台灯等家具和设备；餐厅是家庭成员进餐的空间，主要有餐桌、餐椅、隔断、餐具柜等家具，隔断的作用是阻挡客厅视线，进行空间的分隔；书房是学习、工作的场所，主要有简易沙发、茶几、办公桌椅、书柜、电脑等家具和设备，该书房南面有一阳台，具有延伸、宽敞、通透的感觉；主卧室主要有床、床头柜、组合衣柜（与电视机柜、影碟机柜等组合使用）、桌椅等家具和设备，该卧室内置挂墙式空调机，位置与书房内的空调机相对。主卧室还有一卫生间，内有地柜、洗面盆、坐便器等；次卧室主要有床、床头柜、桌椅、挂墙式空调机等家具和设备，北与阳台相连；厨房主要有洗菜盆、操作台、橱柜、电冰箱、灶台等，均沿墙边布置，操作台之上有一挂墙式空调机；卫生间内有洗衣机、洗面盆、洗涤池、坐便器、浴盆等。

　　从图 6-2 可以看出，平面布置图与建筑平面图相比，省略了门窗编号和与室内布置无关的尺寸标注，增加了各种家具、设备、绿化、装饰构件的图例。这些图例一般都是简化的轮廓投影，并且按比例用中粗实线画出，对于特征不明显的图例用文字注明它们的名称。一些重要或特殊的部位需标注出其细部或定位尺寸。为了美化图面效果，还可在无陈设品遮挡的空余部位画出地面材料的铺装效果。由于表达的内容较多较细，一般都选用较大的比例作图，通常选用 1：50。

第二节　楼地面装修图

　　楼地面是使用最为频繁的部位，而且根据使用功能的不同，对材料的选择、工艺的要求、地面的高差等都有着不同的要求。楼地面装修主要是指楼板层和地坪层的面层装修。

　　楼地面的名称一般是以面层的材料和做法来命名的，如面层为花岗岩石材，则称为花岗岩

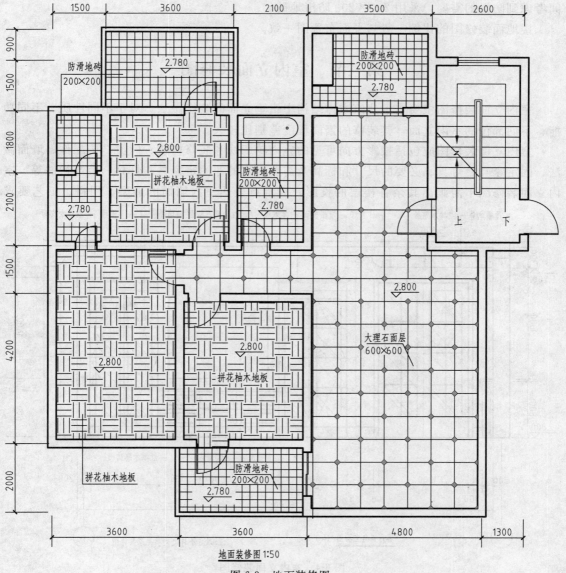

地面装修 1:50

图 6-3　地面装修图

地面，面层为木材，则称为木地面，木地面中按其板材规格又分为条木地面和拼花木地面。

　　楼地面装修图主要表达地面的造型、材料的名称和工艺要求。对于块状地面材料，用细实线画出块材的分格线，以表示施工时的铺装方向。对于台阶、基座、坑槽等特殊部位还应画出剖面详图，表示构造形式、尺寸及工艺做法。楼地面装修图不但作为施工的依据，同时也是作为地面材料采购的参考图样。

　　图 6-3 为对应于图 6-2 平面布置图的"地面装修图"，主要表达客厅、卧室、书房、厨房、卫生间等的地面材料和铺装形式，并注明所选材料的规格，有特殊要求的还应加详图索引或详细注明工艺做法等；在尺寸标注方面，主要标注地面材料的拼花造型尺寸、地面的标高等。

　　图中的客厅、餐厅过道等使用频繁的部位，应考虑其耐磨和清洁的需要，选用 600×600 的大理石块材进行铺贴。为避免色彩图案单调，又选用了直径为 100mm 的暗红色磨光花岗岩作为点缀。卧室和书房为了营造和谐、温馨的气氛，选用拼花柚木地板。厨房、卫生间考虑到防滑的需要，采用 200×200 防滑地砖。

　　楼地面装修图的比例一般与平面布置图一致。

第三节　室内立面装修图

　　室内立面装修图主要表示建筑主体结构中铅垂立面的装修做法。对于不同性质、不同功能、不同部位的室内立面，其装修的繁简程度差别比较大。

　　室内立面装修图应包括投影方向可见的室内轮廓线和装修构造、门窗、构配件、墙面做法、固定家具、灯具、必要的尺寸和标高及需要表达的非固定家具、灯具、装饰物件等。室内立面装修图不需画出其余各楼层的投影，只重点表达室内墙面的造型、用料、工艺要求

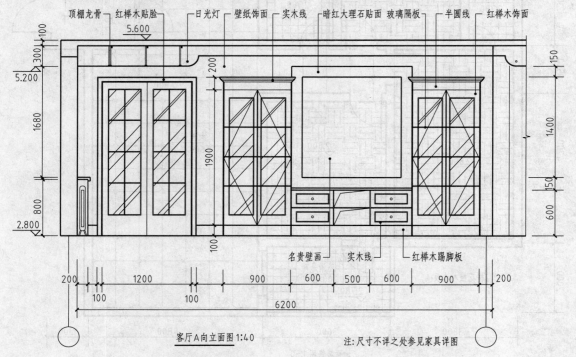

客厅A向立面图 1:40　　　　　注:尺寸不详之处参见家具详图

图 6-4　室内立面装修图

等。室内顶棚的轮廓线，可根据具体情况只表达吊平顶或同时表达吊平顶及结构顶棚。

由于室内立面的构造都较为细小，其作图比例一般都大于 1：50。室内立面图的主要内容有：立面（墙、柱面）造型（如壁饰、套、装饰线、固定于墙身的柜、台、座等）的轮廓线、壁灯、装饰件等；吊顶棚及其以上的主体结构；立面的饰面材料、涂料名称、规格、颜色、工艺说明等；必要的尺寸标注；索引符号、剖面、断面的标注；立面两端墙（柱）的定位轴线编号。

图 6-4 是图 6-2 所示客厅的 A 向立面图。

第四节　顶棚平面图

顶棚同墙面和楼地面一样，是建筑物的主要装修部位之一。顶棚分为直接式顶棚和悬吊

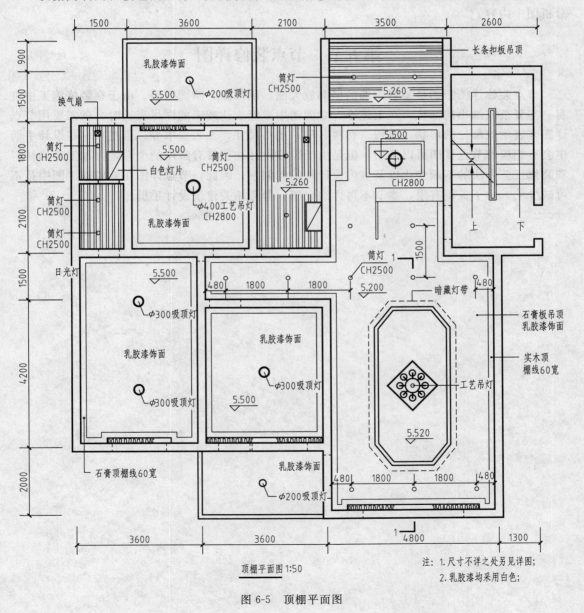

图 6-5　顶棚平面图

式顶棚两种直接式顶棚是指在楼板（或屋面板）板底直接喷刷、抹灰或贴面；悬吊式顶棚（简称吊顶）是在较大空间和装饰要求较高的房间中，因建筑声学、保温隔热、清洁卫生、管道敷设、室内美观等特殊要求，常用顶棚把屋架、梁板等结构构件及设备遮盖起来，形成一个完整的表面。

顶棚平面图的主要内容有：顶棚的造型（如藻井、跌级、装饰线等）、灯饰、空调风口、排气扇、消防设施（如烟感器等）的轮廓线、条块状饰面材料的排列方向线；建筑主体结构的主要轴线、编号或主要尺寸；顶棚的各类设施的定形定位尺寸、标高；顶棚的各类设施、各部位的饰面材料、涂料的规格、名称、工艺说明等；索引符号或剖面及断面等符号的标注。

顶棚平面图宜用镜像投影法绘制；图6-5是图6-2所示住宅的顶棚平面图，读者可自行分析图中内容。

第五节　节点装修详图

节点装修详图指的是装修细部的局部放大图、剖面图、断面图等。由于在装修施工中常有一些复杂或细小的部位，在上述平、立面图中未能表达或未能详尽表达时，就需要用节点详图来表示该部位的形状、结构、材料名称、规格尺寸、工艺要求等。虽然在一些设计手册中会有相应的节点详图可以选用，但是由于装修设计往往带有鲜明的个性，再加上装修材料和装修工艺做法的不断变化以及室内设计师的新创意，因此，节点详图在装修施工图中是不可缺少的。由于篇幅有限，本节不再详细介绍，参考相关建筑设计手册。

第七章　道桥工程图

第一节　基本知识

（一）道路

道路是一种承受车辆、行人等移动荷载反复作用的带状构筑物。道路的基本组成包括：路基、路面、桥梁、涵洞、隧道、防护工程等构造物。

道路可以分为城市道路和公路。位于城市内的道路称为城市道路；位于城市以外和城市郊区的道路称为公路。道路的设计包括线形设计和结构设计两大部分。道路工程图一般包括道路平面图、道路纵断面图和道路横断面图。道路的线形与公路所经地带的地形、地物和地质条件密切相关，是一条空间曲线。因此，其工程图不同于一般的工程图样，而是以路线地形图作为平面图，路线纵断面图作为立面图，横断面图作为侧面图。它是修建道路的技术依据。为统一我国道路工程制图方法，交通部颁布了《道路工程制图标准》（GB 50162—92），其中规定：道路工程图的图标外框线宽为 0.7mm，内分格线为 0.25mm，如图 7-1 所示。路线的尺寸以里程和标高计，里程单位为千米或公里，标高和曲线要素单位为米。视图的习惯画法：当土体或锥坡遮挡视线时将土体看作透明体，被土体遮挡的部分用实线表示。

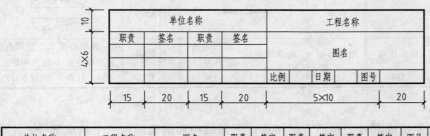

图 7-1　图标

路线工程图采用缩小的比例绘制，为了在图中清晰的反映不同地形及路线的变化情况，可采取不同的比例。常用比例如表 7-1 所示。

表 7-1　路线工程图常用比例

图　名	路线平面图		路线纵断面图		横断面图
	山岭区	平原地区和丘陵	山岭区	平原地区和丘陵	
常用比例	1：2000	1：5000 1：10000	纵向		1：200 1：100 1：50
			1：2000	1：5000	
			竖向		
			1：200	1：500	
备注			竖向比纵向放大 10 倍		

因为路线工程图采用小比例绘制，地物在图中一般用规定的符号表示，如表 7-2 所示。

表 7-2　路线平面图常用图例

名称	符　号	名称	符　号	名称	符　号
路线中心线		桥梁		经济林	
导线点		旱田		草地	
通讯线		堤		JD 编号	JD编号
水准点		水田		用材林	松
房屋		菜地		围墙	
大车道		河流		坟地	
小路		沙地		篱笆	
涵洞		铁路		路堑	

曲线起点	切线长度	曲线中点	曲线长度	曲线终点	缓和曲线长度	外矢矩	第一缓和曲线起点和终点	第二缓和曲线起点和终点
ZY	T	QZ	L	YZ	Ls	E	ZH　HY	YH　HZ

（二）桥梁

桥梁是道路的重要组成部分，包括上部结构、下部结构和附属结构三个组成部分。上部结构指梁和桥面；下部结构指桥墩、桥台和基础，如图 7-2 所示；附属结构指栏杆、灯柱和导流结构物。在桥梁两端连接路堤、支承上部结构，同时抵挡路堤土压力的建筑物称为桥台；位于多跨桥梁中部，两边都支承上部结构的建筑物称为桥墩，桥墩主要由基础、墩身和墩帽组成。一座桥梁桥台有两个，桥墩可以有多个或者没有。如果全桥只有一个孔，则只有两个桥台而没有桥墩。为了保护桥头填土，在桥台的两侧常做成石砌锥形护坡。

桥梁的形式有很多，按其用途分为公路桥、铁路桥、专用桥等；按使用材料分为钢桥、钢筋混凝土桥、石桥和木桥等；按结构形式分为梁桥、拱桥、斜拉桥、悬索桥等；其中以钢筋混凝土梁结构在中小型桥梁结构中使用最为广泛。对于跨越河流的桥梁，河流中的水位是变化的，枯水季节的最低水位称为低水位，洪峰季节河流中的最高水位称为高水位，在桥梁设计中，按规定的设计洪水频率计算得到的高水位称为设计水位。设计洪水位上相邻两个桥墩或桥台之间的净距称为净跨径；对于梁式桥设计洪水位上相邻两个桥墩或桥台中心线之间的距离称为跨径；桥梁两端两个桥台的侧墙后端点之间的距离称为桥梁的全长。

完成一座桥梁的设计需要许多图纸，从桥梁位置的确定到各个细部的情况都需要用图来

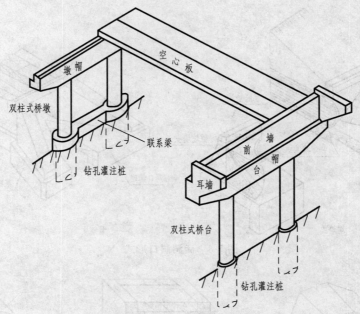

图 7-2　桥墩、桥台示意图

表达，是桥梁施工的主要依据。一套完整的桥梁工程图一般包括：桥位平面图、桥位地质断面图、桥形布置图、构件结构图等。由于桥梁的下部结构大部分位于土中或水中，画图时常把土和水看成时透明的只画构件的投影；桥梁工程图采用小比例绘制，常用比例如表 7-3 所示。

<p align="center">表 7-3　桥梁工程图常用比例</p>

图　　名	常　用　比　例	图　　名	常　用　比　例
桥位平面图	1：500　1：1000　1：2000	构件结构图	1：10　1：20　1：50
桥位地质断面图	纵向1：500　1：1000　1：2000	详图	1：3　1：4　1：5　1：10
桥形布置图	1：50　1：100　1：200　1：500		

（三）涵洞

涵洞是公路工程中为宣泄地面水流而设置的横穿路基的小型排水构造物。我国《公路工程技术标准》规定：构造物的多孔跨径总长＜8m，单孔跨径＜5m（圆管涵和箱涵不论管径或跨径大小，孔数多少）均称为涵洞。各类涵洞都是由基础、洞身和洞口组成。洞身是位于路堤中间保证水流通过的结构物；洞口是位于洞身两端用以连接洞身和路堤边坡的结构物，分为进水口和出水口，包括端墙、翼墙或护坡、截水墙和缘石等部分，主要是保护涵洞基础和两侧路基免受冲刷，水流畅通。进、出水口常采用端墙式或翼墙式（俗称八字墙），如图 7-3 所示。

涵洞的种类繁多，按建筑材料分为石涵、混凝土涵洞、钢筋混凝土涵洞等；按构造形式分为圆管涵、盖板涵、拱涵、箱涵等，洞身断面如图 7-4 所示；按断面形式分为圆形涵、拱形涵、矩形涵等；按孔数分为单孔、双孔和多孔等。在涵洞的习惯命名中一般将涵洞的孔数和材料及构造形式同时标明，比如"单孔钢筋混凝土盖板涵"等。

涵洞工程图通常包括平、立、剖三视图以及构件详图。涵洞是沿水流方向的狭长构筑物，故以水流方向为纵向，以纵剖面图代替立面图，剖切平面通过顺水流方向的洞身轴线；

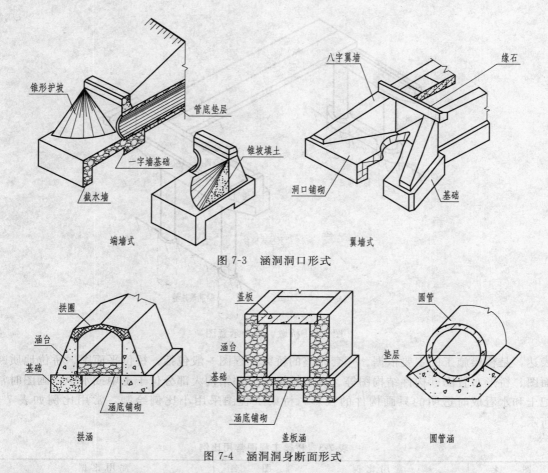

图 7-3 涵洞洞口形式

图 7-4 涵洞洞身断面形式

画平面图时为了表达清楚，将洞口覆土看作透明体，常以水平投影图或半剖视图表达，剖切平面通常设在基础顶面处；侧面图也就是洞口立面图，若进出口形状不同，则两个洞口的侧面图都要画出，也可以采用各画一半合成的进出口立面图，需要时也可以增加横剖面图（或将侧面图画成半剖视图），剖切平面垂直于水流方向。涵洞比桥梁小，所以涵洞工程图采用的比例比桥梁工程图大。

第二节 公路路线工程图

道路工程图一般包括：道路平面图、道路纵断面图和道路横断面图。因为道路工程图所涉及的工程范围较大，图纸较多，可根据每张图纸的里程桩号，明确所表示路段。各路段都应先阅读平面图以了解道路走向、长度、里程和沿线地形、地物等；然后结合纵断面图和横断面图读懂各路段，进而读懂完整的道路工程图。

一、路线平面图

路线平面图主要表达：道路的走向、尺寸、路线上桥涵等人工构筑物的位置以及道路两侧一定范围内地形、地物的情况。由于道路平面图常采用较小的绘图比例，所以一般在地形图上沿设计线中心线绘制一条加粗的实线来表示道路的走向及里程而不需要表达路基的宽度，地形用等高线表示；地物用规定的图例表示。路线平面图如图 7-5 所示。

图 7-5　公路路线平面图

（一）平面图的图示内容及特点

1. 设计路线部分

（1）路线　沿设计路线中心线绘制表示道路方向；宽度为粗等高线的 2 倍。

（2）里程桩号　在图纸上规定从左向右为路线的前进方向。为表示道路总长度及各路段长度，一般沿路线前进方向左侧每隔 1km 设置一个公里桩，以表示该处离开起点的公里数，符号为 ◗，标记为 K××，字头朝向路的垂直方向。如图 7-5 中 K200 即表示该处离开起点 200km；同时沿路的前进方向右侧两个千米桩之间每隔 100m 设一个百米桩，字头朝向路的前进方向，引出线与路线垂直。如图 7-5 中 JD3 附近的 2，即在 k200 公里桩后第 2 个百米桩，该点的里程为 200km 200m，写作 K200＋200。

（3）水准点　沿路线每隔一定距离需要设水准点，作为测量周围标高的依据。用符号 "◈" 表示。每个水准点要编号，并注明标高。例如 ◈ $\dfrac{BM5}{300.500}$，BM5 表示第 5 号水准点，其高程为 300.500m。

（4）平曲线。在道路转弯处应用曲线来连接，由于这种曲线是设在路的左右转弯处，故称平曲线。最常见的较简单的平曲线为圆弧。用小圆圈标出每个转角点（路线上两相邻直线段的理论交点）的位置，并进行编号。如图 7-6 中 JD3 表示第 3 号转角点，并应注出曲线的起点 ZY（直圆）、中点 QZ（曲中）和终点 YZ（圆直）。对带有缓和曲线的路线则需标出 ZH（直缓）、HY（缓圆）、YZ（圆缓）、HZ（缓直）的位置。同时，在平面图的适当位置需要列出平曲线表，以更详细的表明各转角点的位置，相邻转角点的间距和平曲线的几何要素，如表 7-4 所示。

表 7-4　路线平曲线表

JD	转角		R	Ls	T	E	L
	左	右					
3		35°15′20″	170	150.00	80.130	850.00	156.100

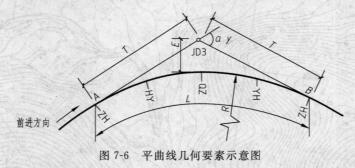

图 7-6　平曲线几何要素示意图

（5）导线点　用以测量的导线点用符号 ⊡ $\dfrac{224.329}{QI1095}$ 表示，QI1095 表示第 1095 号导线点，其标高为 224.329。

2. 地形地物部分

（1）比例　公路路线平面图一般采用较小的比例绘制，常用比例如表 7-1 所示。

（2）指北针　用以指示道路在该地区的方位和走向，同时也为拼接图纸提供核对依据。

（3）地形　地形采用等高线表示，并标明等高线的高程，字头朝向上坡方向。地势越陡，等高线越密；地势越平缓，等高线越稀。一般每隔 10m 画一条粗的等高线，称为计曲线。

(4) 地物　统一用图例表示。可参阅有关标准，对于国家标准中没有列出的应予说明。如表 7-2 所示为常用的图例符号，其中稻谷和经济作物等符号的注写位置均应朝向正北方向，涵洞等工程构造物除画出符号外还应标出构造物的里程桩号。

3. 其它

一般情况下公路都很长，不可能在同一张图纸上将整个路线平面图画出，这就需要将路线分段画在几张图纸上，路线宜在整数里程桩处断开，并在每张图纸中路线的起止处要画上与路线垂直的点划线作为接图线。在每张图的右上角要画一角标，角标内应注明该张图纸的序号和总张数。最后一张图纸的右下角还应画出图标。这样一来，按照每张图纸角标中的序号和接图线的位置，就可以将几张图纸拼接成一张完整的路线平面图，拼图时，每张图上的指北针亦可用来校对方向。如图 7-7 所示。

图 7-7　路线图幅拼接示意图

（二）平面图的绘制方法

(1) 先画地形图，后画路中心线。路中心线应从桩号 0＋000 起点开始顺道路前进方向画。

(2) 等高线按先粗后细的步骤徒手画出，每条等高线的图线要光滑。

(3) 画路中心线时先曲后直，两倍于计曲线的宽度。

(4) 标注桩号和各种符号。平面图从左到右绘制，桩号左小右大；植物图例的方向应朝上或向北绘制。

（三）平面图中常用的图线（见表 7-5）

表 7-5　路线平面图中常用线型

图 示 内 容	采用的线型	图 示 内 容	采用的线型
规划红线	粗双点划线	路基边缘线	粗实线
用地界限	中粗点划线	切线、引出线、原有道路边线、边坡线	细实线
设计路线	特粗实线 $2b$	等高线	计曲线为粗实线 b、其它细实线
道路中心线	细点划线		

二、路线纵断面图

道路纵断面图是沿道路中心线做一假想铅垂面进行剖切，并将剖切面展开成平面所得到的图形，用以表达道路中心线处的地面起伏状况、地质情况和沿线桥涵等建筑物的概况等。如图 7-8 所示。

道路纵断面图主要包括图样和资料表两部分内容。图样画在图纸的上方，资料表放在图纸的下方，上下对齐布置。

（一）路线纵断面图的图示内容和特点

1. 图样部分

（1）比例　路线的标高之差与纵向长度相比是很小的。在纵断面图中为了清楚的表达高差，路线的竖向比例一般是纵向比例的 10 倍。在纵断面的左侧一般还应按竖向比例画出高程标尺，以便画图和读图。

（2）设计线　设计线是按照道路等级，根据《公路工程技术标准》等设计出来的，用粗实线表示。在设计线不同坡度的连接处，设置圆形竖曲线以连接两个相邻的纵坡。竖曲线根据坡度变化情况分为凹形竖曲线和凸形竖曲线，符号分别为"$\underset{\quad}{\sqcap}$"或者"\sqcap"，用细实线绘制，竖曲线的画法如图 7-8 所示。绘制时，中央的长划线应对准变坡点位置，水平细实线两端应对准竖曲线的起点和终点，并在其水平线上方标出竖曲线要素的数值，即曲线半径、切线长度和外失距。如图 7-10 所示，在桩号 K200＋300 处（变坡点处）设有半径 $R=$6000，切线长度 $T=72.28$，外距 $E=2.47$ 的凸形竖曲线，241.12 为纵坡交点的标高，纵坡交点的标高减去外失距（凹形竖曲线应加上外失距）即为竖曲线中点的标高，就是该点的设计标高。如在变坡点处不需要设竖曲线，则在图上该处注明不设。

图 7-8　竖曲线的画法图 图 7-9　水准点的标注

（3）地面线　是表示设计路线中心线处的原地面线。由一系列中心桩的地面高程依次连接而成，是用细实线画出的一条不规则折线。

（4）水准点　沿线所设水准点应按其所在里程在设计线上方或下方引出标注，标出其编号、高程和相对路线的位置。例如图 7-9 所示：在 K200＋230 处右侧约 154m 处设有标高为224.329 的第 1095 号水准点。

（5）桥涵等建筑物　沿线上的桥涵可在设计线上方或下方与桥涵中心桩对正注出桥梁符号"\sqcap"或者涵洞符号"\bigcirc"及其名称、规格和里程桩号。如图 7-10 中，在桩号为 K200＋200.00 处有一座截面为 1.5m×1.5m RC 盖板涵；在桩号 K200＋536.00 处有一个 5m×4.5m机耕通道。

2. 资料表部分

（1）地质概况　简要说明沿线的地质情况，如坡积亚黏土。

（2）坡度/坡长　是指设计线的纵向坡度及该坡度路段的水平长度。每一分格表示一种坡度，对角线表示坡度方向；若为无坡度路段，则用水平直线表示。如图中 1.243/540.00 表示坡度为1.243％，坡长为 540 的上坡段；−4.500/800 表示坡度为 4.50％，坡长为 800 的下坡段。

（3）挖深和填高　表示原地形标高与设计标高的差值，单位为 m。应与挖方及填方路段的桩号对齐。设计高程和地面标高是表示设计线和地形线上对齐桩号处的标高。

（4）里程桩号　为各桩点的里程数值，单位为 m。设计高程、地面高程、填高和挖深的数值的字底应对准相应的桩号。必要时可增设桩号。

（5）平曲线　为道路平面图的示意图。直线路段用水平细实线表示；向左及向右转弯，分别用下凹及上凸的细实线表示，折线的起点和终点应对准里程桩号栏中曲线起点和终点的位

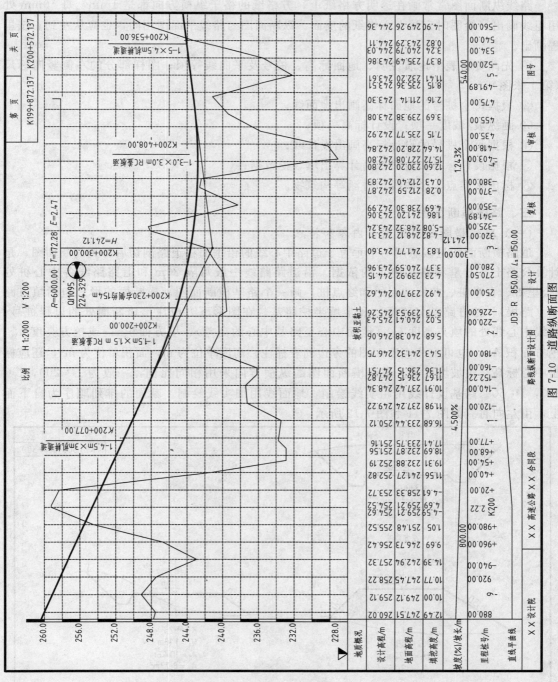

图 7-10 道路纵断面图

置，并在下凹及上凸处注出相应参数，即交点编号、半径和偏角。如图 7-10 中 JD3 $\alpha=35°15'20''$，$R=850.00$ 表示第 3 转角点处偏角为 $\alpha=35°15'20''$，半径为 $R=850.00$ 的右转弯曲线。

（二）纵断面图的绘制方法

路线纵断面图常常画在透明方格纸上，方格纸的格子纵横方向都是 1mm，每 50mm 处用粗线画出。绘图时宜画在方格纸的反面。纵断面图与路线平面图相同，也应从左到右按里程画出。

① 先画资料表中地质说明、地面标高、桩号及平曲线等项；图样部分的左侧竖向标尺（第 1 张图）；

② 根据每个桩号的地面标高画出地面线；

③ 画纵坡/坡度一项；设计标高一项；

④ 根据每个桩号的设计标高画出设计线；

⑤ 根据设计标高和地面标高计算出填、挖数据；

⑥ 标出水准点、竖曲线和桥涵等构筑物。

三、路线横断面图

（一）路线横断面图的图示内容和特点

道路横断面图是假想用一个垂直于道路中心线的铅垂面将道路剖切后得到的断面图，是计算公路土石方量和路基施工的依据。沿道路路线一般每隔 20m 和道路路线各中心桩处（公里桩、百米桩、曲线的起始和终点桩）画一个路基横断面图。横断面的形式包括填方路基（路堤）、挖方路基（路堑）和半填半挖路基。在图形下方应注出该断面处的里程桩号、路线中心线处的填方高度 h_T（地面中心至路基中心的高差）、填方面积 A_T 或挖方高度 h_W、挖方面积 A_W，也可在相应断面图的旁边列表标注。高度单位为 m，面积单位为 m^2，还应标出中心标高、边坡坡度等。道路横断面图的纵横方向采用相同比例，一般为 1：200，1：100，1：50。路基设计线用粗实线绘制，地面线用细实线绘制。断面的排列顺序为自下而上，由左向右。如图 7-11 和图 7-12 所示。

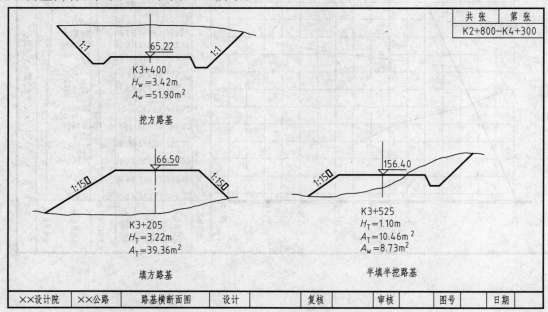

图 7-11 路基横断面的画法

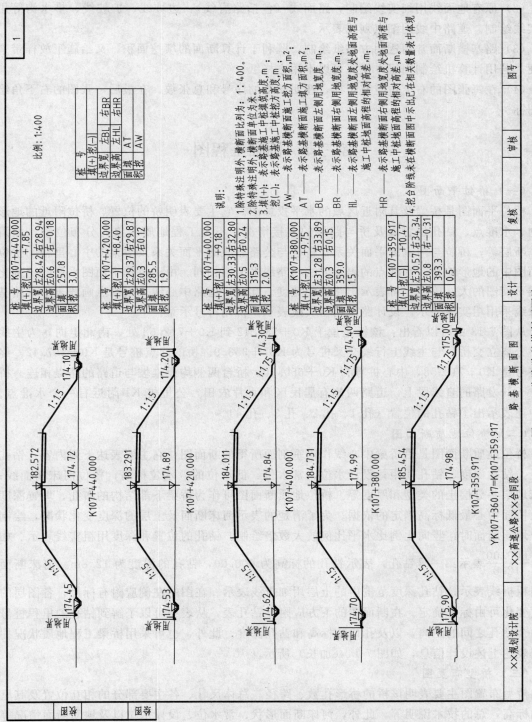

图 7-12 公路路基横断面画法

说明：
1. 除特殊注明外，横断面面比例列为：1：400。
2. 除特殊注明外，横断面面单位均为米。
3. 填（+）：表示路基横断面中桩施工挖方高度，m；
 挖（-）：表示路基横断面中桩施工挖方高度，m；

AW——表示路基横断面施工挖方面积，m²；
AT——表示路基横断面施工填方面积，m²；
BL——表示路基横断面中桩施工左侧用地宽度，m；
BR——表示路基横断面中桩施工右侧用地宽度，m；
HL——表示路基横断面左侧用地宽度处地面高程与施工中桩地面高程的相对高差，m；
HR——表示路基横断面右侧用地宽度处地面高程与施工中桩地面高程的相对高差，m。
4. 挖合线未化在横断面图中示出已在相关数量表中体现。

比例：1：400

桩 号	K107+440.000		
填（+）挖（-）	+7.85		
边界宽	左28.42	右28.94	
边界高	左0.6	右-0.18	
面积填	257.8		
积挖	3.0		

桩 号	K107+420.000		
填（+）挖（-）	+8.40		
边界宽	左29.37	右29.87	
边界高	左0.3	右0.12	
面积填	285.5		
积挖	1.9		

桩 号	K107+400.000		
填（+）挖（-）	+9.18		
边界宽	左30.33	右32.80	
边界高	左0.5	右0.24	
面积填	315.3		
积挖	2.0		

桩 号	K107+380.000		
填（+）挖（-）	+9.75		
边界宽	左3128	右33.89	
边界高	左0.3	右0.15	
面积填	359.0		
积挖	1.5		

桩 号	K107+359.917		
填（+）挖（-）	+10.47		
边界宽	左30.57	右34.34	
边界高	左0.8	右-0.31	
面积填	393.3		
积挖	0.5		

1：15 174.10 182.572 174.72 1：1.5 174.45
K107+440.000

1：15 174.20 183.291 174.89 1：1.5 174.53
K107+420.000

1：1.75 174.30 1：15 184.011 174.84 1：1.5 174.62
K107+400.000

1：1.75 174.40 1：15 184.731 174.99 1：1.5 174.70
K107+380.000

1：1.75 175.00 1：15 185.454 174.98 1：1.5 175.90
K107+360.17＝K107+359.917
K107+359.917

图号					1	
××规划设计院	××高速公路××合同段 YK107+360.17＝K107+359.917	路基横断面图 公路路基横断面画法	设计	复核	审核	图号

图纸
图幅

（二）路基横断面图的绘制方法

（1）路基横断面图的布置顺序为：按中心线桩号从下到上，从左到右绘制。

（2）原有地面线用细实线绘制，路面线（包括路肩线）、边坡线、护坡线、排水沟等用粗实线绘制。道路中线用细点划线表示。

（3）路基横断面常用透明方格纸绘制，既利于计算断面的填挖面积，又给施工放样带来方便。若用计算机绘制则很方便，可以不用方格纸。

（4）在每张图的右上角应有角标，注明图纸的序号和总张数。在最后一张图的右下角绘制图标。

第三节　桥梁工程图

（一）桥位平面图

桥位平面图是桥梁及其附近区域的水平投影图。它主要表明桥的位置、桥位附近的地形地物、水准点、钻孔位置以及桥与路线的连接情况；不良工程地质现象的分布位置，如滑坡、断层等；桥位与河流的平面关系；桥位与公路路线的平面关系及桥梁的中心里程。桥位平面图中的地形地物、水准点的表示方法与路线平面图相同。由于桥位平面图采用的比例比路线平面图的大，因此，可表示出路线的宽度。此时，道路中心线采用细点画线表示，路基边缘线采用粗实线表示。设计路线用粗实线表示，桥用符号示意。

从图 7-13 中可以看出：该桥是位于 K0＋587.42 到 K0＋712.58 处，南北走向，为主线下穿分离立交桥，与主线上行线交叉桩号为 K87＋353.9。桥的起点桩号是 K0＋587.42，终点桩号是 K0＋712.58，中心桩号为 K0＋650.00。桥台两侧均设锥坡与道路的路堤相连。桥梁位于开发路的直线段上，道路两侧有居民区和大片农田，公里桩 K1 附近有一个水准点。图中还表示出了钻孔的位置（孔 1、孔 2、孔 3、孔 4）。

（二）桥位地质断面图

桥位地质断面图是沿桥梁中心线作铅垂剖面所得的断面图，它主要表达下列内容：钻孔桩号、钻孔深度、钻孔间距；设计水位、常水位、低水位的　水位标高；桥位河床断面线；河床地层各分层土的类型和厚度等。桥位地质断面图可作为桥梁下部结构的布孔、埋置深度以及桥面中心最低标高确定的依据。为了清楚的表示河床断面及土层的深度变化状况，绘制桥位地质断面时，竖向比例比水平比例放大数倍绘制。钻孔的位置和深度用粗实线表示。如 $ZK_1 \dfrac{600.00}{12.8}$ 表示第一号钻孔，表示钻孔的标高为 600.00，钻孔的深度为 12.8m。河床断面线用粗折线表示；钻孔深度范围内的土层用细折线表示。在图的左侧应附有标尺，各图层的深度变化可由标尺确定。在断面图的下方应附有钻孔表，从表中可以了解到钻孔的里程桩号和两个钻孔之间的距离，以及孔口的标高和钻孔深度。此外，也可采用桥梁工程地质状况柱状表表达上述设计信息，如图 7-14（加长）所示。

（三）桥型布置图

桥型布置图主要表明该桥的桥形孔数、跨径、总体尺寸、各主要部分的相互位置及其里程和标高，总的技术说明等。此外，河床断面形状、常水位、设计水位以及地质断面情况等也都要在图中给出。图 7-15（附图）所示的就是桥梁的总体布置图。包括三个基本视图和一个资料表，一般都采用剖面图的形式。通常采用小比例绘制一般为 1：500～1：50。图中

图 7-13　桥位平面布置图

钻孔号 ZK2　钻孔里程及位置 K166+115左8　孔口高程 94.74　钻孔深度 30.00　共5孔　初见水位 4.40　稳定水位 3.60　钻孔完成日期 2006.03.21

室内试验成果

层深/m 自 至	层厚/m 0.20	层底高程/m	钻孔柱状图 比例尺1:150	岩性描述 岩土名称及特征(颜色、湿度、密实度、颗粒成分、结构构造、风化程度、夹杂物)	野外标准贯入试验 N63.5 深度(米)锤	取样深度/m	试样天然物理指标										筛分试验累计筛余百分含量%						力学指标					容许承载力/kPa	极限摩阻力/kPa
							含水量/%	容重/(kN/m³)	干容重/(kN/m³)	比重/(g/cm³)	孔隙比	饱和度/%	液限/%	塑限/%	塑性指数	液性指数	>20	>2	>0.5	>0.25	>0.1	<0.1	压缩系数/MPa⁻¹	压缩模量/MPa	内聚力/kPa	内摩擦角	抗压强度/MPa		
0.00 0.20	0.20	94.54		人工填土，黑褐色，以碎石为主																									
0.20 3.90	3.70	90.84		亚粘土，灰色，湿，软可塑状态		3.00~3.20	20.7	20.60	17.07	2.70	0.58	96.0	27.2	16.6	10.6	0.39	20						0.11	14.39				170	50
3.90 4.40	0.50	90.34		亚粘土，灰色，湿，软可塑状态																								130	40
4.40 5.80	1.40	88.94		砾砂，灰色，饱和，稍密状态，级配良好		6.00~6.20	24.7	20.20	16.20	2.72	0.67	98.9	38.0	20.3	17.7	0.25							0.19	8.62				200	70
5.80 8.90	3.10	85.84		粘土，灰黄色，湿，硬可塑状态																								180	55
8.90 21.90				砾石，灰色，饱和，中密状态，级配良好																								350	110
21.90 23.30	1.40	71.44		砾石，灰色，饱和，中密状态，级配良好																									
23.30 27.10	3.80	67.64		粘土，灰黄色，湿，硬可塑状态																								300	90
27.10 30.00	2.90	64.74		粗砂，灰色，饱和，中密状态，级配良好																								280	85

××设计院　K166+155.3大桥工程地质柱状图

设计　复核　审核　图号　日期

图7-14　桥梁工程地质状况柱状表

尺寸除了标高用米作为单位以外，其余的均以厘米作为单位。图中线型可见轮廓线用粗线，宽度为 b；河床线用更粗一些的线，宽度大于 b，尺寸线、中心线等用细线表示约为 $0.25b$。

1. 立面图

立面图是用于表明桥的整体立面形状的投影图，与下面的资料表对应，资料表中应体现设计高程、坡度、坡长、地面高程以及桩号等内容。从图 7-15 中可以看出该桥的下部结构共有三个桥墩和两个桥台组成。全桥共四个孔，桥从起点桩号起跨径组合为 24m、35m、35m 和 24m 的 PC 连续箱梁，桥的起止里程桩号分别为 K0＋587.42 和 K0＋712.58，全桥总长度为 125.16m，考虑温度变化，共设 2 道伸缩缝。桥梁各部分的标高已在图中给出，作为桥梁施工定位的依据。

桥墩和桥台的基础都采用钻孔灌注桩，在资料表中给出了各轴线的里程。桥台桩长 33m，桥墩桩长 34m。由于各桩沿长度方向直径没有变化，为了节省图幅，画图时可以将桩连同地质断面一起折断表示。图中还给出了一号钻孔的地质情况。在立面图的左侧设的标尺可以校核尺寸，方便读图时了解某点的里程和标高。

2. 平面图

平面图采用从左到右分段揭层的画法表达，因此无需标注剖切位置。平面图的左半部分为桥梁的护栏及桥面部分的半平面图；在右半部分采用剖面画法，表达了桥墩和桥台平面尺寸和柱身与钻孔的位置。画出了 X 号桥墩和右侧桥台的平面位置和形状。在半平面图中显示出了桥台两侧的锥形护坡和桥面上两边栏杆的布置。

3. 横剖面图

横剖面图是由 Ⅰ—Ⅰ 和 Ⅱ—Ⅱ 两个剖面组成。剖切位置在立面图中标注，Ⅰ—Ⅰ 剖面的剖切位置在两桥墩之间（从左向右看）；Ⅱ—Ⅱ 的剖切位置靠近桥台（从左向右看）。从图中可以看出桥面全宽 8.5m，人行道各为 0.75m。图中显示了灌注桩的横向位置。桥面双向排水，横坡 1.5%。

4. 桥梁总体布置图的绘制

（1）布置和画出各投影图的基线或构件的中心线；

（2）画出各构件的主要轮廓线；

（3）画出各构件的细部；

（4）加深或上墨；

（5）画断面符号，标注尺寸和有关文字说明，并做复核。

（四）构件图

在总体布置图中桥梁各部分的构件是无法详细表达完整的，故只凭总体布置图无法进行施工。为此还必须分别把各构件的形状大小及其钢筋布置完整地表达出来才能进行施工。

桥梁的构件图很多，这里只介绍桥墩和桥台的构造。构件图又包括构造图和结构图两种。只画构件形状，不表示内部钢筋布置的图称为构造图（当外形简单时可以省略）；主要表示钢筋的布置情况，同时也可以表示简单外形的图称为结构图（非主要的轮廓线可以不画）。当桥台桥墩的外形复杂时，需要分别给出其构造图和配筋图。

1. 桥台一般构造图

桥台构造如图 7-16 所示，由台帽（前墙和耳墙）、四根柱身、四个钢筋混凝土灌注桩组成。在桥台构造图中，有时候桥台的前后立面图都需要表达，其中桥台前面是指连接桥梁上部结构的一面或者桥台面对河流的一侧，桥台后面是指连接岸上路堤的一面。桥台桩径为

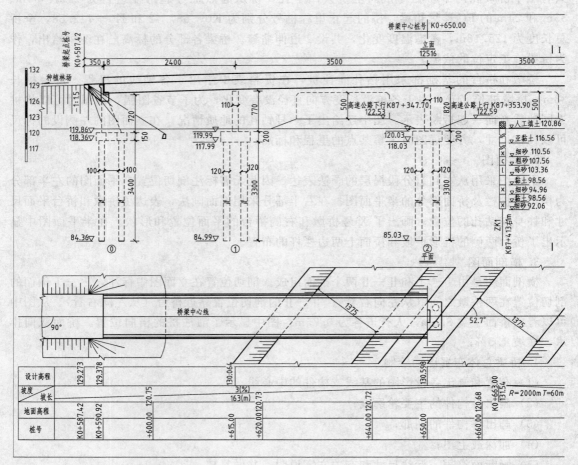

图 7-15　桥梁总

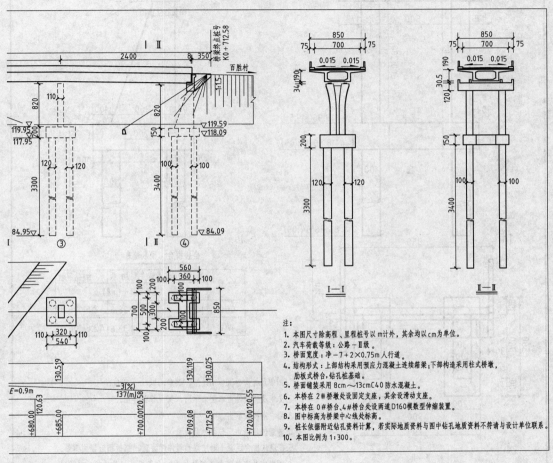

I—I　　II—II

注：
1. 本图尺寸除高程、里程桩号以m计外，其余均以cm为单位。
2. 汽车荷载等级：公路－Ⅱ级。
3. 桥面宽度：净－7＋2×0.75m人行道。
4. 结构形式：上部结构采用预应力混凝土连续箱梁；下部构造采用柱式桥墩，肋板式桥台，钻孔桩基础。
5. 桥面铺装采用8cm～13cmC40防水混凝土。
6. 本桥在2#桥墩处设固定支座，其余设滑动支座。
7. 本桥在0#桥台、4#桥台处设两道D160模数型伸缩装置。
8. 图中标高为桥梁中心线处标高。
9. 桩长依据附近钻孔资料计算，若实际地质资料与图中钻孔地质资料不符请与设计单位联系。
10. 本图比例为1：300。

体布置图

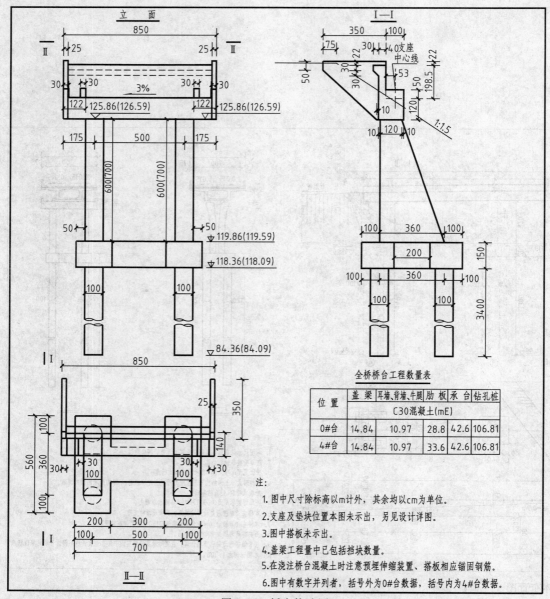

图 7-16　桥台构造图

1m，横向中心间距为 5m，纵向中心间距为 3.6m。

2. 桥墩一般构造图

桥墩图主要表达整体的形状和大小，包括基础和墩身的形状和尺寸、墩帽的基本形状和主要尺寸以及桥墩各部分的材料。由于桥墩的结构简单，一般采用三面投影图表达，必要时结合剖面图和断面图。

桥墩有墩帽、四根立柱、四个钢筋混凝土灌注桩和承台组成。这里绘制了桥墩的立面图、侧面图和 *A—A*，*B—B* 剖面图，见图 7-17。该桥墩采用 C30 混凝土浇筑而成。桥墩桩径为 1.2m。

阅读桥墩的一般步骤：通过阅读标题栏和附注，了解桥墩类型、图样比例、尺寸单位和其它要求；通过对各图形间对应关系的分析，想象出桥墩各部分的形状和相对位置；通过阅读尺寸标注和材料标注明确桥墩各部分的大小，具体的定位关系和不同部分的材料；最后结

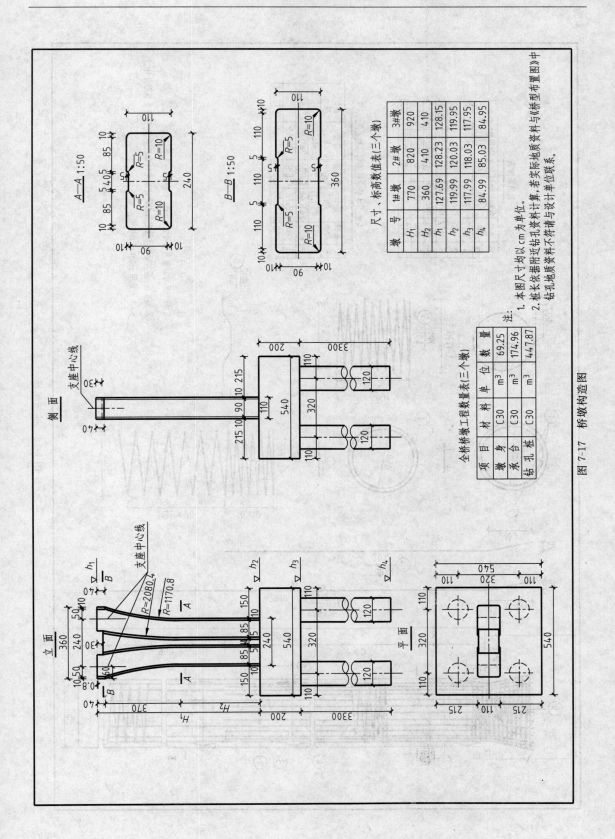

图 7-17　桥墩构造图

尺寸、桥高数值表(三个墩)

墩　号	1#墩	2#墩	3#墩
H_1	770	820	920
H_2	360	410	410
h_1	127.69	128.23	128.15
h_2	119.99	120.03	119.95
h_3	117.99	118.03	117.95
h_4	84.99	85.03	84.95

全桥桥墩工程数量表(三个墩)

项　目	材　料	单　位	数　量
墩　身	C30	m³	69.25
承　台	C30	m³	174.96
钻 孔 桩	C30	m³	447.87

注:
1. 本图尺寸均以 cm 为单位。
2. 桩长依据附近钻孔资料计算。若实际地质资料与设计单位联系。《桥型与置图》中钻孔地质资料不符请与设计单位联系。

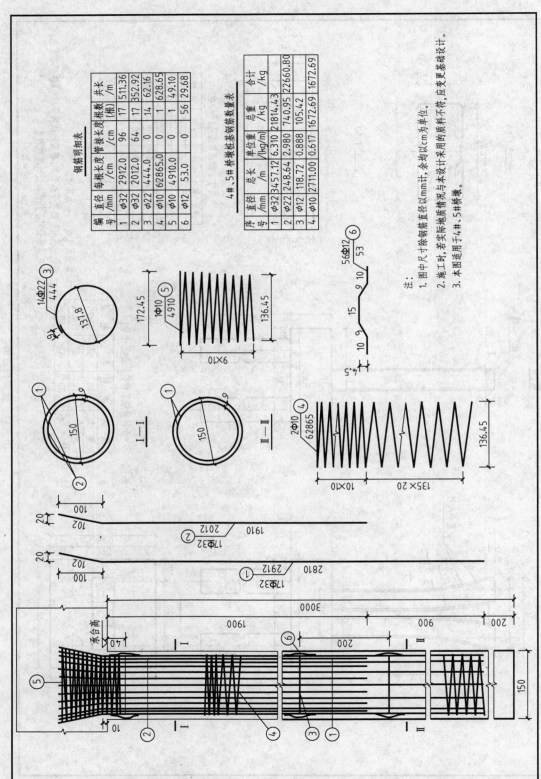

图 7-18　桩基配筋

合分析全图想象出桥墩的总体形状和大小。

　　3. 桩基础配筋图

　　钢筋混凝土桩的结构图是由立面图和断面图组成并绘有钢筋详图及钢筋数量表。由于桩的外形很简单，不需要绘制构造图，其外形可以在结构图中表达出来。如图 7-18 所示。

　　在钢筋混凝土结构图中，常对不同类型和尺寸的钢筋加以编号并注明长度。钢筋的编号可以注写在引出线端部，在编号数字外画圈或标注在钢筋断面图的对应方格里。断面图中钢筋用小黑圆点表示，当钢筋重叠时，用小圆圈表示，并在断面图的外侧有受力筋和架立钢筋的地方画出小方格，写出对应的钢筋编号；用于钢筋编号的圆圈直径为 4～8mm，如图 7-18 中 "$\frac{14\Phi22}{444}$③" 表示 14 根直径为 22mm 的 Ⅱ 级钢筋，每根钢筋长度为 444cm。钢筋的编号有时习惯用在数字前冠以 N 字表示，如 14N3 表示 14 根编号为 3 的钢筋，即 N3 等同于③，在同一张图纸上几种编号可以混用。

　　从图 7-18 中可以看出，桩基加强筋 N3 设在主筋外侧，每 2m 一道。定位钢筋 N6 每隔 2m 设一组，每组 4 根均匀设于桩基加强筋 N3 周围。①号筋和②在桩顶向外弯折，在桩顶以下 19m 的范围内布置 34 根纵向受力钢筋；自桩顶 19m 以下，纵向钢筋截去一半，布置 17 根钢筋。④号筋和⑤号筋为螺旋箍筋。

　　在钢筋混凝土结构图中，钢筋混凝土结构物尺寸以厘米计，钢筋和钢材的长度以厘米计，钢筋直径和钢结构的断面尺寸以毫米计。结构的外形轮廓线绘制成细实线，受力钢筋用粗实线表示，宽度为 b，构造筋比受力筋要细些，构件的轮廓线用中粗线表示，宽度为 $0.5b$。尺寸线等用细实线表示，宽度约 $0.25b$。

　　以上介绍了桥梁的一些主要构件的画法，实际绘制构造图和结构图还有很多，但表示方法基本相同。

第四节　涵洞工程图

　　涵洞一般用一张总图来表示，有时也单独画出洞口构造图或某些细节的构造详图。阅读涵洞工程图和阅读其它专业图一样，应首先阅读标题栏和附注以了解涵洞的类型、孔径的大小、图样的比例、尺寸单位和各部分的材料等，然后根据各图形间对应的投影关系，逐一读懂各组成部分的形状、大小和相对位置，进而想象出涵洞的整体形状。

　　（一）涵洞工程图示内容

　　涵洞工程图有如下主要特点。

　　（1）表达涵洞构造的投影图，通常是平面图、立面图、剖面图和断面图。涵洞以水流方向为纵向。涵洞平面图相当于揭去路堤土而画出的洞口和洞身的水平投影，与纵剖面图对应，平面图也应画成半剖面图，剖切平面一般从洞身基础顶面剖切，在平面图中习惯上画出路基边缘线和示坡线。

　　洞口正面图是涵洞洞口的投影图。洞身的不可见部分一般不画。只画出端墙和基础的轮廓线，锥形护坡和路基边缘线。并标明洞口的主要尺寸。如果进、出水口不一样，可将两侧洞口各画一半拼接成一个图形；一样时，也可以左半边画洞口，右半边画洞身断面图。

　　（2）一段路中每个涵洞的位置已在路线工程图中标明，这里只标出涵洞本身的尺寸。

　　（3）涵洞的体量一般比桥梁小，绘图比例比桥梁大。

　　除了上述三种投影图外，还应画出钢筋构造图等构件详图。

　　（二）涵洞工程图的阅读方法

　　现以图 7-19 为例（图中比例为 1：50）。

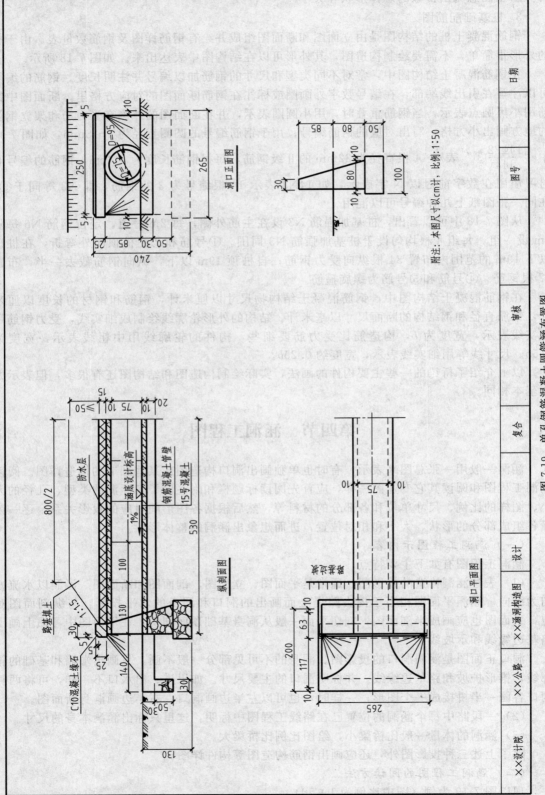

图 7-19 单孔钢筋混凝土圆管涵布置图

1. 纵剖面图

纵剖面图是通过洞身轴线剖开的，当涵洞进、出水口相同，涵洞两端对称时，纵剖面可以只画一半，纵剖面图主要表明洞身和洞口部分的形状、尺寸和相对位置。

在图 7-19 的纵剖面图中，可以读出圆管端部嵌于端墙身内，墙身位于基础顶面之上。缘石位于墙身之上，涵管上部给出了路基部分，路基填土厚度等于或大于 50cm，路基宽度为 8m，边坡坡度为 1：1.5，圆管的纵坡为 1‰（设计流水坡度），端节长 1.3m 中节长 1m，各洞身节之间设沉降缝，并在外面铺设防水层。在涵管的下面画出了涵管的垫层，为 15 号混凝土垫层，隔水墙高度为 80，洞口还可见端墙基础埋深和锥形护坡的情况，基础的埋深要根据具体的情况选择，本例中为 1.3m。

2. 平面图

涵洞平面图相当于揭去路堤填土而画出洞口和洞身的水平投影。与纵剖面图配合，平面图也画出一半，画出了路基边缘线、示坡线、进出水口的形式和缘石的位置，并标明洞口处的重要尺寸。图中可见的轮廓线用粗实线表示。

3. 洞口正面图

侧立面图即为洞口立面图，它主要表达洞口的缘石、锥形护坡、路基边缘线、端墙及其基础等的相对位置和尺寸，天然地面以下画虚线，洞身的不可见部分一般不画，从图中可以读出圆管直径为 75cm，壁厚 10cm，基础宽 26.5m。如果进、出水洞口形状不一样，可将两侧洞口各画一半拼成一个图形（一样时，也可以左半边画洞口，右半边画洞身断面图）。

4. 洞身断面图

洞身断面图实际就是洞身的横断面图，给出了洞身的细部构造，包括管底垫层的构造和各部分尺寸，如图 7-20 所示。

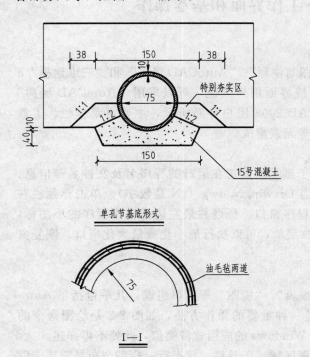

单孔节基底形式

I—I

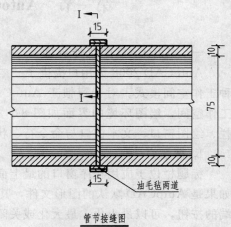

管节接缝图

注：
1. 本图尺寸均以 cm 计。
2. 管节接头采用热沥青浸炼的麻絮填塞，管上半部从外往里填管，下半部从里往外填，最后用涂满热沥青的油毛毡裹两道。
3. 基底采用 15 号水泥混凝土。

图 7-20 钢筋混凝土圆管涵涵身构造图

第八章　AutoCAD 2008 绘图基础

20 世纪 60 年代初，随着计算机应用于绘图及图形显示，逐渐形成了一门新兴学科和技术——计算机绘图（computer graphics，简称 CG）。计算机绘图系统包括硬件和软件两部分。硬件包括主机、输入设备和输出设备；软件包括绘图软件、数据库、应用程序和高级语言。绘图软件是计算机绘图系统的核心，用户通过输入设备利用绘图软件在屏幕上交互绘制图形并进行编辑，直到符合设计要求为止。对设计结果以图形文件的形式进行存储，利用绘图仪输出图形。传统的制图是利用绘图工具和仪器进行手工绘图，劳动强度大，效率低，图纸不便管理。随着信息时代的来临，使用计算机进行设计绘图已成为大势所趋。

AutoCAD 是由美国 Autodesk 公司开发的通用计算机辅助设计（Computer Aided Design，CAD）软件，具有易于掌握、使用方便、体系结构开放等优点，能够绘制二维图形与三维图形、标注尺寸、渲染图形以及打印输出图纸，从 1982 年 12 月推出 AutoCAD R1.0 起，经历了多次的版本更新，功能越来越完善，使用越来越方便，目前已广泛应用于机械、建筑、电子、航天、造船、石油化工、土木工程、冶金、地质、气象、纺织、轻工、商业等领域。因为 AutoCAD 具有强大的辅助绘图功能，因此，它已成为工程设计领域中应用最为广泛的计算机辅助绘图与设计软件之一。

本章从实用出发，以 AutoCAD 2008 中文版为工具，详细介绍 AutoCAD 的二维绘图方法。

第一节　AutoCAD 工作界面和基本操作

一、AutoCAD 的工作界面

AutoCAD 2008 为用户提供了"二维草图与注释"、"AutoCAD 经典"和"三维建模"3 种工作空间模式。对于习惯于 AutoCAD 传统界面用户来说，可以采用"AutoCAD 经典"工作空间，绘图环境的界面如图 8-1 AutoCAD 2008 用户界面所示，主要由菜单栏、工具栏、绘图窗口、文本窗口与命令行、状态栏等元素组成。

1. 标题栏

标题栏位于应用程序窗口的最上面，用于显示当前正在运行的程序名及文件名等信息，如果是 AutoCAD 默认的图形文件，其名称为 DrawingN. dwg（N 是数字）。单击标题栏右端的按钮，可以最小化、最大化或关闭应用程序窗口。标题栏最左边是应用程序的小图标，单击它将会弹出一个 AutoCAD 窗口控制下拉菜单，可以执行最小化或最大化窗口、恢复窗口、移动窗、关闭窗口等操作。

2. 菜单栏与快捷菜单

AutoCAD 2008 的菜单栏由"文件"、"编辑"、"视图"等菜单组成，几乎包括了 AutoCAD 中全部的功能和命令，使用下拉菜单是一种重要的操作方法，如图 8-2 是绘图命令的下拉菜单。下拉菜单与工具栏的操作方法与 Windows 的应用软件类似，此处不再详述。

快捷菜单又称为上下文相关菜单。在绘图区域、工具栏、状态行、模型与布局选项卡以及一些对话框上右击时，将弹出一个快捷菜单，该菜单中的命令与 AutoCAD 当前状态相

图 8-1　AutoCAD 2008 用户界面

关。使用它们可以在不启动菜单栏的情况下快速、高效地完成某些操作。

3. 绘图窗口

在 AutoCAD 中，绘图窗口是用户绘图的工作区域，所有的绘图结果都反映在这个窗口中。用户可以根据需要关闭其周围和里面的各个工具栏，以增大绘图空间。如果图纸比较大，需要查看未显示部分时，可以单击窗口右边与下边滚动条上的箭头或拖动滚动条上的滑块来移动图纸。

在绘图窗口中除了显示当前的绘图结果外，还显示了当前使用的坐标系类型以及坐标原点、X 轴、Y 轴、Z 轴的方向等。默认情况下，坐标系为世界坐标系（WCS）。绘图窗口的下方有"模型"和"布局"选项卡，单击其标签可以在模型空间或图纸空间之间来回切换。

4. 工具栏

工具栏是应用程序调用命令的另一种方式，为了方便用户使用，AutoCAD 中的大部分命令还用各种形象的图标表示，它包含许多由图标表示的命令按钮。如果要显示当前隐藏的工具栏，可在任意工具栏上右击，此时将弹出一个快捷菜单，通过选择命令可以显示或关闭相应的工具栏。图标按钮按其功能分类，组成各个工具条，常用的工具条有标准工具条、绘图和编辑工具条等，表 8-1 是标准工具条中的部分图标按钮、功能与命令的对照；表 8-2 是绘图和编辑工具条中部分图标按钮、功能与命令的对照。

标准工具栏包含了微软办公软件 Microsoft 的一些标准操作和 AutoCAD 经常使用的各种基本操作。这些操作将在后续章节中陆续介绍。

图 8-2　AutoCAD 下拉菜单

表 8-1　标准（Standard）工具栏部分图标简介

图 标	命 令	功 能	图 标	命 令	功 能
	New(新建)	创建新图		Undo(放弃)	撤销上一次操作
	Open(打开)	打开已有的图形文件		Redo(重做)	重新上一次操作
	Save(保存)	保存当前图形文件		Pan Realtime（实时平移）	动态平移视窗
	Cut to Clipboard（剪切）	剪切至剪贴板		Zoom Realtim（实时缩放）	动态缩放视窗
	Copy to Clipboard（复制）	复制至剪贴板		Zoom Window（窗口缩放）	用窗口方式显示下一视图区域
	Past from Clipboard（粘贴）	把剪贴板内容粘贴到当前光标处		Zoom Preview（缩放上一个）	返回前一视窗

5.对象特征工具栏

对象特征工具栏位于标准工具条的下方，该工具栏包含有图层控制、颜色控制、线型控制、线宽控制等内容。

6. 绘图和编辑工具栏

这两个工具栏包含有常用的绘图命令和编辑命令。这些命令是 AutoCAD 绘图最基本的操作，使初学者首先要掌握的内容。

7. 其它工具栏

除了上述工具栏之外，还有许多实现其它功能的工具栏。打开或关闭工具条的方法很多，其中较为简便的一种是：将鼠标移动到一个工具栏的任意地方，点击鼠标右键，弹出工具栏菜单，单击相应的条目，在条目前面出现√，即打开该工具栏。

8. 命令行与文本窗口

命令行与文本窗口位于窗口的底部，如图 8-3 所示。"命令行"用于接收用户输入的命令，并显示 AutoCAD 提示信息。在 AutoCAD 2007 中，"命令行"窗口可以拖放为浮动窗口。

图 8-3　命令行与文本窗口

"AutoCAD 文本窗口"是记录 AutoCAD 命令的窗口，是放大的"命令行"窗口，它记录了已执行的命令，也可以用来输入新命令。在 AutoCAD 2007 中，可以选择"视图"｜"显示"｜"文本窗口"命令、执行 TEXTSCR 命令或按 F2 键来打开 AutoCAD 文本窗口，它记录了对文档进行的所有操作。

9. 状态栏

AutoCAD 窗口界面的最下面是状态栏，在绘图窗口中移动光标时，状态行的"坐标"区将动态地显示当前坐标值。坐标显示取决于所选择的模式和程序中运行的命令，共有"相对"、"绝对"和"无"3 种模式。状态行中还包括如"捕捉"、"栅格"、"正交"、"极轴"、"对象捕捉"、"对象追踪"、DUCS、DYN、"线宽"、"模型"（或"图纸"）10 个功能按钮，鼠标单击这些辅助工具按钮，就可以将他们切换成 ON 或 OFF 状态。

二、AutoCAD 的基本操作

1. 命令的输入

AutoCAD 是交互式绘图软件，它的操作是靠命令来实现的。命令的输入方式有以下几种，分别说明如下。

（1）键盘输入　在命令提示行中输入绘图命令，按 Enter 键，并根据命令行的提示信息进行绘图操作。这种方法快捷，准确性高，但要求掌握绘图命令及其选择项的具体用法。

（2）菜单输入　绘图菜单绘图是绘制图形最基本、最常用的方法，其中包含了 AutoCAD 2008 的大部分绘图命令。选择该菜单中的命令或子命令，可绘制出相应的二维图形。

（3）图标按钮输入　鼠标移指向某一图标，会自动显示图标名称，单击该图标即可进行相应操作。绘图工具栏"绘图"工具栏中的每个工具按钮都与"绘图"菜单中的绘图命令相

对应，是图形化的绘图命令。

（4）命令重复输入　无论以上哪种方式输入了最后一条命令，都可以在命令行输入回车或空格，该命令将被重复执行。

（5）命令的终止　在命令执行过程中，按键盘上的 Esc 键即可终止该命令，系统重新回到等待接受命令的状态。

2. 文件的管理

在 AutoCAD 2008 中，图形文件管理包括创建新的图形文件、打开已有的图形文件、关闭图形文件以及保存图形文件等操作。

（1）创建新图形文件　选择"文件"｜"新建"命令（NEW），或在"标准"工具栏中单击"新建"按钮，可以创建新图形文件，此时将打开"选择样板"对话框。

在"选择样板"对话框中，可以在"名称"列表框中选中某一样板文件，这时在其右面的"预览"框中将显示出该样板的预览图像。单击"打开"按钮，可以以选中的样板文件为样板创建新图形，此时会显示图形文件的布局（选择样板文件 acad. dwt 或 acadiso. dwt 除外）。

（2）打开图形文件　选择"文件"｜"打开"命令（OPEN），或在"标准"工具栏中单击"打开"按钮，可以打开已有的图形文件，此时将打开"选择文件"对话框。选择需要打开的图形文件，在右面的"预览"框中将显示出该图形的预览图像。

（3）保存图形文件　在 AutoCAD 中，可以使用多种方式将所绘图形以文件形式存入磁盘。例如，可以选择"文件"｜"保存"命令（QSAVE），或在"标准"工具栏中单击"保存"按钮，以当前使用的文件名保存图形；也可以选择"文件"｜"另存为"命令（SAVEAS），将当前图形以新的名称保存。

在第一次保存创建的图形时，系统将打开"图形另存为"对话框。默认情况下，文件以"AutoCAD 图形（＊. dwg）"格式保存，也可以在"文件类型"下拉列表框中选择其它格式，如 AutoCAD 2000/LT2000 图形（＊. dwg）、AutoCAD 图形标准（＊. dws）等格式。

（4）关闭图形文件　选择"文件"｜"关闭"命令（CLOSE），或在绘图窗口中单击"关闭"按钮，可以关闭当前图形文件。如果当前图形没有存盘，系统将弹出 AutoCAD 警告对话框，询问是否保存文件。此时，单击"是（Y）"按钮或直接按 Enter 键，可以保存当前图形文件并将其关闭；单击"否（N）"按钮，可以关闭当前图形文件但不存盘；单击"取消"按钮，取消关闭当前图形文件操作，即不保存也不关闭。

3. 数据的输入

在输入命令之后，AutoCAD 往往会在命令窗口提示输入一些附加信息，其中大部分为数据。

（1）坐标点的输入　当命令窗口出现"Point"提示时，用户应输入点的坐标。

1）从键盘输入，有三种方法：

绝对坐标 x，y 用逗号把 x，y 隔开

相对坐标 @x，y 表示相对于当前点的坐标差，如当前点的坐标为（1，2），输入 @3，4，表示输入点的 X 坐标 $1+2=3$，Y 坐标为 $2+4=6$，即点的绝对坐标为（3，6）。

极坐标 @$\rho < \theta$ 如 @10＜30，表示输入点与上一点的距离为 10，夹角为 30 度。

2）光标定位。用鼠标移动光标到指定位置，然后单击左键确定，光标定位在捕捉状态下应用非常方便。

（2）角度的输入　角度的默认单位为度，X 轴正向为 0°，逆时针方向为正，顺时针方

向为负。在提示符"angle："后，可直接输入角度值。

（3）距离的输入　AutoCAD 有很多命令的输入提示要求输入距离的数值。如 Height（高度）、Width（宽度）、Radius（半径）、Diameter（直径）等。当系统提示要求输入一个距离时，可以直接从键盘输入距离数值；也可以用鼠标指定两个点的位置，系统将自动计算两点间的距离，并将计算的数值结果作为输入。

（4）关键字的输入　关键字大多出现在命令的提示行中，以大写字母的形式出现。它表示命令的执行有多种选择，通过用户输入关键字来指定其中的某一选择。如画圆弧的命令：

命令：arc

指定圆弧的起点或［圆心（C）］：

如果直接输入点，该点就是圆弧上的起点；若选择关键字"C"，然后再输入的点就是圆弧的圆心点。

三、绘图环境的设置

1. 设置图形单位

在 AutoCAD 中，用户可以采用 1∶1 的比例因子绘图，因此，所有的直线、圆和其它对象都可以以真实大小来绘制，在需要打印出图时，再将图形按图纸大小进行缩放。在中文版 AutoCAD 2008 中，用户可以选择"格式"｜"单位"命令，在打开如图 8-4 所示的图形单位对话框，可在该对话框中设置绘图时使用的长度单位、角度单位，以及单位的显示格式和精度等参数。

2. 设置绘图图限

用户不仅可以通过设置参数选项和图形单位来设置绘图环境，还可以设置绘图图限。使用 LIMITS 命令可以在模型空间中设置一个想象的矩形绘图区域，也称为图限。它确定的区域是可见栅格指示的区域，也是选择"视图"｜"缩放"｜"全部"命令时决定显示多大图形的一个参数。例如 A3 图纸的可用 Limits 命令设置绘图边界的两个角点分别为（0，0）和（420，297）。

绘图环境的设置还包括图层、颜色、线型、线宽、及尺寸变量等，这些将在后续的章节中陆续介绍。

图 8-4　图形单位设置对话框

四、图层管理

1. 图层的基本概念

图层是用户组织和管理图形的强有力工具。我们可以把图层理解为没有厚度的透明纸，它把图形的不同部分分别画在不同的透明纸上，最终把这些透明纸叠加起来就是完整的图形。在 AutoCAD 中所有的图形对象都具有图层、颜色、线型和线宽这 4 个基本属性。用户可以使用不同的图层、不同的颜色、不同的线型和不同的线宽绘制不同的对象和元素，方便了对象的显示和编辑，从而提高绘制图形的效率和准确性。

2. 图层特性管理器的基本操作

设置图层一般要通过"图层特性管理器"对话框来完成，调用"图层特性管理器"步骤如下。

（1）执行方式

●下拉菜单：【格式】|【图层】|【图层特性管理器】。

●工具栏： 。

●命令行：LAYER。

（2）操作说明　执行该命令后将显示如图 8-5 所示的图层特性管理器对话框。

图 8-5　图层特性管理器对话框

1）单击 按钮，系统弹出"图层过滤器特性"对话框，从中可以根据图层的一个或多个特性创建图层过滤器。

2）选中"指示正在使用的图层"复选框，图层列表框中将显示出当前用户正在使用的图层。

3）单击"设置"按钮，将打开"图层设置"对话框，利用该对话框可以对有关图层内容进行设置。

4）单击 按钮，将创建新图层并显示在图层状态和特性的列表框中。新建图层的默认层名为"图层 n"（n 为图层编号），其颜色、线型、线宽和状态等特性与用户选中的图层相同。为便于记忆，用户可以在此对图层名进行修改。

5）单击 按钮，可以删除所选中的图层。在图层状态和特性的列表框中选中（用鼠标单击图层名称）要删除的图层，单击该按钮，则可将选中的图层删除。

6）单击 按钮，可以切换当前层。在图层状态和特性的列表框中选中某个图层后，单击该按钮，选中的图层即成为当前层。

3. 图层的状态和特性

图形对象的每个图层都有自己的状态和特性，用户可以在图层状态和特性的列表框中选中某一层，然后对图层的状态和特性进行设置。

（1）图层的打开与关闭　当图层处于打开状态时，该图层上的图形实体可见；当图层处于关闭状态时，该图层上的图形实体不可见，且在打印输出时，该图层上的图形也不被打印。

关闭和打开图层的具体操作是：在图层状态和特性的列表框中选中某层，然后用鼠标单

击该层的灯泡图标 。灯灭 表示该图层被关闭，灯亮 表示该图层被打开。

（2）图层的冻结与解冻　图层被冻结后，其上的图形对象既不可见，也不能打印输出。

冻结和解冻图层的具体操作是：在图层状态和特性的列表框中选中某层，然后用鼠标单击该层的 图标。 图标变为 图标表示该图层被冻结，反之则表示该图层被解冻。

（3）图层的锁定与解锁　当图层被锁定后，该图层上的图形对象仍可见，但用户不能对其进行编辑和修改。

锁定和解锁图层的具体操作是：在图层状态和特性的列表框中选中某层，然后用鼠标单击该层的打开锁头 图标。打开锁头 图标变为锁住 图标表示该图层被锁定，反之则表示该图层被解锁。

（4）图层的颜色　颜色是图层的特性之一，图层颜色的设置方法是在图层状态和特性的列表框中选中某一图层，然后单击选定图层的颜色框，系统将弹出"选择颜色"对话框进行设置。

（5）图层的线型　线型也是图层的特性之一，图层线型的设置方法是在图层状态和特性的列表框中选中某一图层，然后单击选定图层的线型名称，系统将弹出如图 8-6 所示的"选择线型"对话框。在该对话框中，列出了已从 AutoCAD 线型库中调入当前图形文件中的各种线型，用户可以从中进行选择。

若在如图 8-6 所示的"选择线型"对话框的特性列表框中没有用户需要的线型（默认情况下系统只有 Continuous 一种线型），则可单击"加载"按钮，系统将弹出如图 8-7 所示的"加载或重载线型"对话框，选择需要的线型进行加载，加载后才能使用。

图 8-6　"选择线型"对话框

图 8-7　"加载或重载线型"对话框

（6）图层的线宽　线宽同样是图层的特性之一，图层线宽的设置方法是在图层状态和特性列表框中选中某一图层，然后单击选定图层的线型项，系统将弹出的"线宽"对话框。在该对话框的"线宽"列表框中列出了各种线宽供用户选择。

第二节　常用二维绘图命令

任何复杂的图形都可以分解成点、直线、圆、圆弧和多边形等简单二维图形。二维图形对象是整个 AutoCAD 的绘图基础，因此要熟练地掌握它们的绘制方法和技巧。

AutoCAD 2008 常用的绘图命令如表 8-2 所示。

表 8-2 绘图（Drawing）工具栏图标简介

图标	命令	功能	图标	命令	功能
	Line(直线)	绘制直线段		Ellipse(椭圆弧)	绘制椭圆弧
	Xline(构造线)	绘制无限长的直线		Insert(插入)	插入块
	Pline(多段线)	绘制宽度可变的多段直线或圆弧		Block(块)	定义块
	Polygon(多边形)	绘制多边形		Point(点)	绘制点
	Rectang(矩形)	绘制矩形		Bhatch(图案填充)	填充图形
	Arc(圆弧)	绘制圆弧		Gradient(渐变色)	渐变色填充
	Circle(圆)	绘制圆		Region(面域造型)	定义面域
	Revcloud(修订云线)	创建由多个不同半径的圆弧连接成的一个对象		Table(表格)	定义表格
	Spline(样条曲线)	绘制样条曲线		Mtext(标注多行文本)	绘制多行文字
	Ellipse(椭圆)	绘制椭圆			

（一）绘制点

点作为组成图形实体部分之一，具有各种实体属性，且可以被编辑。

1. 设置点样式

（1）执行方式

●下拉菜单：【格式】│【点样式】。

●命令行：DDPTYPE。

（2）操作说明 执行该命令后出现"点样式"对话框，在"点大小"文本框中输入控制点的大小。

1）"相对于屏幕设置大小"单选项用于按屏幕尺寸的百分比设置点的显示大小。当进行缩放时，点的显示大小并不改变。

2）"按绝对单位设置大小"单选项用于按"点大小"下指定的实际单位设置点显示的大小。当进行缩放时，AutoCAD 显示的点的大小随之改变。

2. 绘制点

(1) 执行方式

●下拉菜单：【绘图】|【点】|【单点】/【多点】。

●命令行：POINT（PO）/MULTIPLEPOINT。

●工具栏： 。

(2) 操作说明　点可以作为捕捉对象的节点，也可以直接指点点的三维坐标值。如果省略 Z 坐标值，则假定为当前标高。

3. 绘制等分点

(1) 执行方式

●下拉菜单：【绘图】|【点】|【定数等分】。

●命令行：DIVIDE。

(2) 操作说明　DIVIDE 命令是在某一图形上以等分长度设置点或块。被等分的对象可以是直线、圆、圆弧、多段线等，等分数目由用户指定。

4. 绘制定距点

(1) 执行方式

●下拉菜单：【绘图】|【点】|【定距等分】。

●命令行：MEASURE（ME）。

(2) 操作说明　MEASURE 命令用于在所选择对象上用给定的距离设置点。实际是提供了一个测量图形长度，并按指定距离标上标记的命令，或者说它是一个等距绘图命令，与 DIVIDE 命令相比，后者是以给定数目等分所选实体，而 MEASURE 命令则是以指定的距离在所选实体上插入点或块，直到余下部分不足一个间距为止。

注意：进行定距等分时，注意在选择等分对象时鼠标左键应单击被等分对象的位置。单击位置不同，结果可能不同。

(二) 绘制直线

"直线"是各种绘图中最常用、最简单的一类图形对象，只要指定了起点和终点即可绘制一条直线。在 AutoCAD 中，可以用二维坐标（x，y）或三维坐标（x，y，z）来指定端点，也可以混合使用二维坐标和三维坐标。如果输入二维坐标，AutoCAD 将会用当前的高度作为 Z 轴坐标值，默认值为 0。

1. 绘制直线段

(1) 执行方式：

●下拉菜单：【绘图】|【直线】。

●命令行：LINE（L）。

●工具栏： 。

(2) 操作说明　选择"绘图"|"直线"命令（LINE），或在"绘图"工具栏中单击"直线"按钮，可以绘制直线。

2. 绘制射线

(1) 执行方式

●下拉菜单：【绘图】|【射线】。

●命令行：RAY。

●工具栏：🖊。

（2）操作说明　射线为一端固定，另一端无限延伸的直线。选择"绘图"|"射线"命令（RAY），指定射线的起点和通过点即可绘制一条射线。在 AutoCAD 中，射线主要用于绘制辅助线。指定射线的起点后，可在"指定通过点："提示下指定多个通过点，绘制以起点为端点的多条射线，直到按 Esc 键或 Enter 键退出为止。

3. 绘制构造线

（1）执行方式

●下拉菜单：【绘图】|【构造线】。

●命令行：XLINE（XL）。

●工具栏：🖊。

（2）操作说明　构造线为两端可以无限延伸的直线，没有起点和终点，可以放置在三维空间的任何地方，主要用于绘制辅助线。选择"绘图"|"构造线"命令（XLINE），或在"绘图"工具栏中单击"构造线"按钮，都可绘制构造线。在本章的上机实验中，将具体介绍它的用法。

（三）绘制矩形

（1）执行方式

●下拉菜单：【绘图】|【矩形】。

●命令行：RECTANG（REC）。

●工具栏：▭。

（2）操作说明　执行该命令后，系统出现如下提示：

指定第一个角点或［倒角（C）/标高（E）/圆角（F）/厚度（T）/宽度（W）］：

1）第一个角点：该选项用于通过确定矩形的第一角点，然后再输入另一角点即可绘制一个矩形。

2）倒角（C）：该选项绘制带倒角的矩形。

3）标高（E）：用于确定矩形的标高，默认为 0。

4）圆角（F）：该选项绘制带圆角的矩形。

5）厚度（T）：用于确定矩形的厚度。

6）宽度（W）：用于确定矩形的线宽。

（四）绘制正多边形

（1）执行方式

●下拉菜单：【绘图】|【正多边形】。

●命令行：POLYGON（POL）。

●工具栏：⬠。

（2）操作说明　执行该命令后，系统出现如下提示：

输入边的数目＜4＞：

指定正多边形的中心点或［边（E）］：

各选项的含义如下。

1）边（E）：通过输入边的第一个端点和第二个端点，即可由边数和一条边确定正多边形。

2）正多边形的中心点：根据多边形的边数和该多边形的外接圆（或内切圆）来确定正多边形。

（五）绘制圆

（1）执行方式

●下拉菜单：【绘图】|【圆】。

●命令行：CIRCLE（C）。

●工具栏：⊘。

（2）操作说明　执行画圆命令后，系统出现如下提示：

指定圆的圆心或［三点（3P）/两点（2P）/相切、相切、半径（T）]：

各选项的含义如下。

1）圆心：通过圆心和半径（或直径）画圆。

2）三点（3P）：根据三个点画圆。依次输入三个点，即可绘制一个圆。

3）两点（2P）：根据两点画圆。依次输入两个点，两点间距离为圆的直径，即可绘制一个圆。

4）相切、相切、半径（T）：画与两个对象相切，且半径已知的圆。

（六）绘制圆弧

（1）执行方式

●下拉菜单：【绘图】|【圆弧】。

●命令行：ARC（A）。

●工具栏：⌒。

（2）操作说明　从下拉菜单中执行画圆弧的操作最为直观，如图 8-8 所示为画圆弧的菜单，由此可以看出画圆弧的方式共有 11 种，用户可以根据需要选择合适的画圆弧的方法。

（七）绘制椭圆

（1）执行方式

●下拉菜单：【绘图】|【椭圆】。

●命令行：ELLIPSE。

●工具栏：◓。

（2）操作说明　执行绘制椭圆命令后，系统有如下提示：

指定椭圆的轴端点或［圆弧（A）/中心点（C）]：

1）轴端点：通过确定椭圆一个轴的两个端点和另一个轴的半轴长度绘制椭圆。

2）圆弧（A）：执行该选项是绘制椭圆弧。

3）中心点（C）：执行该选项，系统提示，先确定椭圆中心，再输入另一半轴距绘制椭圆。

（八）绘制椭圆弧

（1）执行方式

●下拉菜单：【绘图】|【椭圆】。

●命令行：ELLIPSE（EL）。

图 8-8 绘制"圆弧"菜单

●工具栏：。

（2）操作说明　绘制椭圆弧的操作和绘制椭圆相同，先确定椭圆的形状，再按起始角和终止角参数绘制椭圆弧。

（九）绘制多线

多线是一种由1～16条平行线组成的组合对象，平行线之间的间距和数目是可以调整的，多线常用于绘制建筑图中的墙体、电子线路图等平行线对象。

1. 绘制多线

（1）执行方式

●下拉菜单：【绘图】|【多线】。

●命令行：MLINE。

（2）操作说明　执行多线绘制命令后，命令行显示"指定起点或［对正（J）/比例（S）/样式（ST）］"4个选项，各选项的含义如下。

1）指定起点：即输入多线的起点，系统会以当前的线形样式、比例和对正方式绘制多线。

2）对正（J）：用于确定绘制多线的对正方式。

3）比例（S）：用于确定所要绘制的多线相对于定义的多线的比例系数，默认为1.00。

4）样式（ST）：用于确定绘制多线时所采用的多线样式，默认样式为STANDARD。执行该选项后，系统提示：输入多线样式名或［?］：。其中输入"?"显示以定义的所有多线样式。

2. 创建多线样式

●下拉菜单：【格式】|【多线样式】。

●命令行：mlstyle。

执行该命令后打开如图8-9所示"多线样式"对话框，用户可以根据需要创建多线样式，设置其线条数目和线的拐角方式。在"创建新的多线样式"对话框中，单击"继续"按

图8-9　"多线样式"对话框

钮，将打开如图 8-10 "新建多线样式" 对话框，可以创建新多线样式的封口、填充、元素特性等内容。

图 8-10 "新建多线样式" 对话框

3. 修改多线样式

在 "多线样式" 对话框中单击 "修改" 按钮，使用打开的 "修改多线样式" 对话框可以修改创建的多线样式。"修改多线样式" 对话框与 "创建新多线样式" 对话框中的内容完全相同，用户可参照创建多线样式的方法对多线样式进行修改。

4. 编辑多线

选择 "修改" | "对象" | "多线" 命令（MLEDIT），打开如图 8-11 "多线编辑工具" 对

图 8-11 "多线编辑工具" 对话框

话框，可以使用其中的 12 种编辑工具编辑多线。

（十） 绘制多段线

在 AutoCAD 中，"多段线"是一种非常有用的线段对象，它是由多段直线段或圆弧段组成的一个组合体，既可以一起编辑，也可以分别编辑，还可以具有不同的宽度。

（1） 执行方式

●下拉菜单：【绘图】|【多段线】。

●命令行：pline。

●工具栏：⤵。

（2） 操作说明　当执行多段线命令后，系统显示如下提示：

指定起点：

当前线宽为 0.0000

指定下一点或 ［圆弧（A）/闭合（C）/半宽（H）/长度（L）/放弃（U）/宽度（W）］：

1） 圆弧（A）：该选项使"pline"命令由绘制直线方式变为绘制圆弧方式，并给出绘制圆弧的提示。

2） 闭合（C）：执行该选项，系统将从当前点到多段线的起点以当前线宽绘制一条直线，构成封闭的多段线。

3） 半宽（H）：该选项用来定义多段线的半宽度。

4） 长度（L）：用于确定多段线的长度。

5） 放弃（U）：可以删除多段线中刚画的直线或圆弧。

6） 宽度（W）：用于确定多段线的宽度。

（十一） 绘制样条曲线

样条曲线是一种通过指定点的光滑拟合曲线。

（1） 执行方式

●下拉菜单：【绘图】|【样条曲线】。

●命令行：spline。

●工具栏：〜。

（2） 操作说明　执行该命令后，命令行将显示"指定第一个点或 ［对象（O）］："提示信息。当选择"对象（O）"时，可以将多段线编辑得到样条曲线。默认情况下，可以指定样条曲线的起点，然后在指定样条曲线上的另一个点后，依次输入样条曲线上的所有点，然后回车，系统将显示如下提示信息。

指定下一点或 ［闭合（C）/拟合公差（F）］＜起点切向＞：

然后确定样条曲线起点切线方向和终点切线方向，即可完成样条曲线的绘制。

第三节　常用编辑命令

利用 AUTOCAD 的绘图功能可以绘制出基本的二维图形，但是当绘制的图形出现错误，或图形比较复杂时就需要利用 AUTOCAD 的编辑功能。AUTOCAD 提供了丰富的对象编辑工具，可以帮助用户合理地构造和组织图形，以保证绘图的准确性，简化绘图操作，从而极大地提高了绘图效率。

　　AUTOCAD 2008 中提供的"修改"菜单和"修改"工具栏，可以完成 AutoCAD 2008 二维图形的编辑。图 8-12 和图 8-13 所示分别为"修改"菜单和"修改"工具栏。表 8-2 为编辑工具栏图标功能简介。

图 8-12　"修改"菜单

图 8-13　"修改"工具栏

表 8-3　编辑（Modify）工具栏图标简介

图标	命令	功　　能	图标	命令	功　　能
	Erase（删除）	删除选中的实体		Trim（修剪）	用指定的剪切边修剪选定的实体
	Copy（复制）	将选中的实体复制到指定的位置		Extend（延伸）	使所选对象延伸至指定的边界上
	Mirror（镜像）	队选中的实体继续镜像变换		Break（打断于点）	将直线、圆、圆弧、多义线等在一点处断掉
	Offset（偏移）	复制一个与指定实体偏移指定距离的新实体		Break（打断）	将直线、圆、圆弧、多义线等断掉一段
	Array（阵列）	对选中的实体进行有规律的多重复制		Joint（合并）	将直线、圆弧等合并成一个实体
	Move（移动）	将选中的实体移动到指定的位置		Chamfer（倒直角）	给多边形倒棱角
	Rotate（旋转）	将选中的实体绕定点旋转一定角度		Fillet（倒圆角）	用圆弧连接直线、多段线等
	Scale（缩放）	将选中的实体按一定比例缩放		Explode（分解）	将块、尺寸及多边形等分解为单个实体
	Stretch（拉伸）	将选中的实体的某一部分进行拉伸、移动和变形			

在绘图的过程中，当用户执行某一命令进行编辑操作时，AutoCAD一般会首先提示"选择对象"，要求用户选择要进行编辑的对象。

（一）选择对象

1. 构造选择集

在许多命令执行过程中都会出现"Select Object（s）（选择对象）"的提示。在该提示下，一个称为选择靶框（Pickbox）的小框将代替图形光标上的十字线，此时，用户可以使用多种选择模式来构建选择集。下面我们通过"select"命令来了解各种选择模式的使用。

在命令行中输入"select"，系统将提示用户：

选择对象用户可在此提示下输入"?"，系统将显示所有可用的选择模式：

需要点或窗口（W）/上一个（L）/窗交（C）/框（BOX）/全部（ALL）/栏选（F）/圈围（WP）/圈交（CP）/编组（G）/添加（A）/删除（R）/多个（M）/前一个（P）/放弃（U）/自动（AU）/单个（SI）/子对象/对象

其中各种选择模式说明如下。

（1）"窗口（W）"模式：在该模式下，用户可使用光标在屏幕上指定两个点来定义一个矩形窗口。如果某些可见对象完全包含在该窗口之中，则这些对象将被选中。如图8-14所示，则只有在该矩形窗口内的对象会被选中，与该窗口交叉或不在窗口内的图形对象将不被选中，只有内部的圆被选中，而椭圆不会被选中。

（2）"上一个（L）"：选择最近一次创建的可见对象。

（3）"窗交（C）"：与"窗口（W）"模式类似，该模式同样需要用户在屏幕上指定两个点来定义一个矩形窗口。不同之处在于，该矩形窗口显示为虚线的形式，而且在该窗口之中所有可见对象均将被选中，而无论其是否完全位于该窗口中。如图8-15所示，则只要与该矩形窗口相接触的对象都将被选中，圆和椭圆都将被选中。

（4）"框（BOX）"："窗口（W）"模式和"窗交（C）"模式的组合，如果用户在屏幕上以从左向右的顺序来定义矩形的角点，则为"窗口（W）"模式。反之，则为"窗交（C）"模式。

（5）"全部（ALL）"：选择非冻结的图层上的所有对象。

（6）"栏选（F）"：在该模式下，用户可指定一系列的点来定义一条任意的折线作为选择栏，并以虚线的形式显示在屏幕上，所有其相交的对象均被选中。

（7）"圈围（WP）"：在该模式下，用户可指定一系列的点来定义一个任意形状的多边形，如果某些可见对象完全包含在该多边形之中，则这些对象将被选中。注意，该多边形不能与自身相交或相切。

（8）"圈交（CP）"：与"窗口（W）"模式类似，但多边形显示为虚线，而且在该多边形之中，所有可见对象均将被选中，而无论其是否完全位于该多边形中。

（9）"编组（G）"：选择指定组中的全部对象。

（10）"添加（A）"：在该模式下，可以通过任意对象选择方法将选定的对象添加到选择集中。该模式为缺省模式。

（11）"删除（R）"：在该模式下，可以使用任何对象选择方式将对象从当前选择集中删除。

（12）"多个（M）"：指定多次选择而不高亮显示对象，从而加快对复杂对象的选择过程。

（13）"前一个（P）"：选择最近创建的选择集。如果图形中删除对象后将清除该选择集。

（14）"放弃（U）"：放弃选择最近加到选择集中的对象。

（15）"自动（AU）"：在该模式下，用户可直接选择某个对象，或使用"框（BOX）"模式进行选择。该模式为缺省模式。

（16）"单个（SI）"：在该模式下，用户可选择指定的一个或一组对象，而不是连续提示进行更多的选择。

图 8-14　窗口选择

图 8-15　窗交选择

2. 快速选择

在 AutoCAD 中，当用户需要选择具有某些共同特性的对象时，可利用"快速选择"对话框，在其中根据对象的图层、线型、颜色、图案填充等特性和类型，创建选择集。选择"工具"|"快速选择"命令，可打开"快速选择"对话框，如图 8-16 所示。

（二）删除

1. 执行方式

● 下拉菜单：【修改】|【删除】。

● 命令行：ERASE。

● 工具栏：。

2. 操作说明

通常，当运行"删除"命令后，用户需要选择要删除的对象，然后按回车键或 Space 键结束对象选择，同时将删除已选择的对象。如果用户在"工具"/"选项"对话框的"选择"选项卡中，选中"选择模式"选项组中的"先选择后执行"复选框，那么就可以先选择对象，然后单击"删除"按钮将其删除。

图 8-16　"快速选择"对话框

（三）复制

复制命令用于对图中已有的对象进行复制。使用复制对象命令可以在保持原有对象不变的基础上，将被选择的对象复制到图中的其它位置，这样，可以减少重复绘制同样图形的工作。

1. 执行方式

● 下拉菜单：【修改】|【复制】。

● 命令行：COPY。

● 工具栏：。

2. 操作说明

执行该命令后，命令行将提示：

选择对象：（选择要复制的对象）

指定基点或［位移（D）/模式（O）］＜位移＞：

指定第二个点或 ＜使用第一个点作为位移＞：

······

指定位移第二点回车。

（四）镜像

当绘制的图形对象相对于某一对称轴对称时，可将绘制的图形对象按给定的镜像线作反像复制，即镜像。

1. 执行方式

● 下拉菜单：【修改】|【镜像】。

● 命令行：MIRROR。

● 工具栏：⚠️。

2. 操作说明

在 AutoCAD 中，使用系统变量 MIRRTEXT 可以控制文字对象的镜像方向。如果 MIRRTEXT 的值为 1，则文字对象完全镜像，镜像出来的文字变得不可读。如果 MIRRTEXT 的值为 0，则文字对象方向不镜像，镜像出来的文字变得可读。

（五）偏移

1. 执行方式

● 下拉菜单：【修改】|【偏移】。

● 命令行：OFFSET。

● 工具栏：☁️。

2. 操作说明

可以对指定的直线、圆弧、圆等对象作偏移复制。在实际应用中，常利用"偏移"命令的这些特性创建平行线或等距离分布图形。

注意：使用"偏移"命令复制对象时，对直线段、构造线、射线作偏移，是平行复制。对圆弧作偏移后，新圆弧与旧圆弧同心且具有同样的包含角，但新圆弧的长度要发生改变；对圆或椭圆作偏移后，新圆、新椭圆与旧圆、旧椭圆有同样的圆心，但新圆的半径或新椭圆的轴长要发生变化。

（六）阵列

1. 执行方式

● 下拉菜单：【修改】|【阵列】。

● 命令行：array。

● 工具栏：▦。

2. 操作说明

打开"阵列"对话框，可以在该对话框中设置以矩形或者环形方式阵列复制对象。

1）行距、列距和阵列角度的值的正负性将影响将来的阵列方向：行距和列距为正值将使阵列沿 X 轴或者 Y 轴正方向阵列复制对象；阵列角度为正值则沿逆时针方向阵列复制对

象，负值则相反。如果是通过单击按钮在绘图窗口中设置偏移距离和方向，则给定点的前后顺序将确定偏移的方向。

2）预览阵列复制效果时，如果单击"接受"按钮，则确认当前的设置，阵列复制对象并结束命令；如果单击"修改"按钮，则返回到"阵列"对话框，可以重新修改阵列复制参数；如果单击"取消"按钮，则退出"阵列"命令，不做任何编辑。

（七）移动

1. 执行方式

● 下拉菜单：【修改】|【移动】。

● 命令行：MOVE。

● 工具栏：✛。

2. 操作说明

移动对象是指对象的重定位。可以在指定方向上按指定距离移动对象，对象的位置发生了改变，但方向和大小不改变。

（八）旋转

1. 执行方式

● 下拉菜单：【修改】|【旋转】。

● 命令行：ROTATE。

● 工具栏：◯。

2. 操作说明

将对象绕基点旋转指定的角度。使用系统变量 ANGDIR 和 ANGBASE 可以设置旋转时的正方向和 0 角度方向。用户也可以选择"格式"｜"单位"命令，在打开的"图形单位"对话框中设置它们的值。

（九）缩放

1. 执行方式

● 下拉菜单：【修改】|【缩放】。

● 命令行：SCALE。

● 工具栏：▢。

2. 操作说明

可以将对象按指定的比例因子相对于基点进行尺寸缩放。

（十）拉伸

1. 执行方式

● 下拉菜单：【修改】|【拉伸】。

● 命令行：STRETCH。

● 工具栏：◨。

2. 操作说明

可以移动或拉伸对象，操作方式根据图形对象在选择框中的位置决定。执行该命令时，可以使用交叉窗口方式或者交叉多边形方式选择对象，然后依次指定位移基点和位移矢量，AutoCAD 将会移动全部位于选择窗口之内的对象，而拉伸（或压缩）与选择窗口边界相交的对象。

（十一）修剪

1. 执行方式

● 下拉菜单：【修改】|【修剪】。

● 命令行：TRIM。

● 工具栏： ┱┼ 。

2. 操作说明

在 AutoCAD 中，可以作为剪切边界的对象有直线、圆弧、圆、椭圆或椭圆弧、多段线、样条曲线、构造线、射线以及文字等。剪切边也可以同时作为被剪边。默认情况下，选择要修剪的对象（即选择被剪边），系统将以剪切边为界，将被剪切对象上位于拾取点一侧的部分剪切掉。如果按下 Shift 键，同时选择与修剪边不相交的对象，修剪边将变为延伸边界，将选择的对象延伸至与修剪边界相交。

（十二）延伸

1. 执行方式

● 下拉菜单：【修改】|【延伸】。

● 命令行：EXTEND。

● 工具栏： ─┥ 。

2. 操作说明

可以延长指定的对象与另一对象相交或外观相交。延伸命令的使用方法和修剪命令的使用方法相似，不同的地方在于：使用延伸命令时，如果在按下 Shift 键的同时选择对象，则执行修剪命令；使用修剪命令时，如果在按下 Shift 键的同时选择对象，则执行延伸命令。

（十三）打断

1. 执行方式

● 下拉菜单：【修改】|【打断】。

● 命令行：BREAK。

● 工具栏： □ 。

2. 操作说明

可部分删除对象或把对象分解成两部分。默认情况下，以选择对象时的拾取点作为第一个断点，这时需要指定第二个断点。如果直接选取对象上的另一点或者在对象的一端之外拾取一点，这时将删除对象上位于两个拾取点之间的部分。如果选择"第一点（F）"选项，可以重新确定第一个断点。在确定第二个打断点时，如果在命令行输入@，可以使第一个、第二个断点重合，从而将对象一分为二。如果对圆、矩形等封闭图形使用打断命令时，AutoCAD 将沿逆时针方向把第一断点到第二断点之间的那段圆弧删除。

（十四）合并

合并即将多个对象合并以形成一个完整的对象。

1. 执行方式

● 下拉菜单：【修改】|【合并】。

● 命令行：JOIN。

● 工具栏： ﹡﹡ 。

2. 操作说明

（1）源对象为一条直线时，直线对象必须共线，但是它们之间可以有间隙。

（2）源对象为一条开放的多段线时，对象可以是直线、多段线或圆弧，对象之间不能有间隙，并且必须位于与 UCS 的 XY 平面平行的同一平面上。

（3）源对象为一条圆弧时，圆弧对象必须位于同一假想的圆上，它们之间可以有间隙。

（4）源对象为一条椭圆弧时，椭圆弧必须位于同一椭圆上，它们之间可以有间隙。

（5）源对象为一条开放的样条曲线时，样条曲线对象必须位于同一平面内，并且必须首尾相邻。

（十五）倒角

1. 执行方式

● 下拉菜单：【修改】|【倒角】。

● 命令行：CHAMFER。

● 工具栏：　。

2. 操作说明

倒角时，倒角距离或倒角角度不能太大，否则无效。当两个倒角距离均为 0 时，CHAMFER 命令将延伸两条直线使之相交，不产生倒角。此外，如果两条直线平行或发散时则不能修倒角。

（十六）圆角

1. 执行方式

● 下拉菜单：【修改】|【圆角】。

● 命令行：fillet。

● 工具栏：　。

2. 操作说明

（1）如果圆角的半径太大，则不能进行修圆角。

（2）对于两条平行线修圆角时，自动将圆角的半径定为两条平行线间距的一半。

（3）如果指定半径为 0，则不产生圆角，只是将两个对象延长相交。

（4）如果修圆角的两个对象具有相同的图层、线型和颜色，则圆角对象也与其相同；否则圆角对象采用当前图层、线型和颜色。

（十七）分解

对于多段线、块、图案填充和尺寸等对象，它们是由多个对象编组成的组合对象。如果用户需要对单个成员进行编辑，就需要先将它分解开。

1. 执行方式

● 下拉菜单：【修改】|【分解】。

● 命令行：EXPLODE。

● 工具栏：　。

2. 操作说明

选择需要分解的对象后按下回车键，即可分解图形并结束该命令。

（十八）使用夹点编辑图形

夹点就是对象上的控制点，也是特征点。选择对象时，在对象上将显示出若干个小方框，这些小方框用来标记被选中对象的夹点。

1. 控制夹点显示

默认情况下，夹点始终是打开的。用户可以通过"工具"｜"选项"对话框的"选择"选项卡的"夹点"选项组中选中"启用夹点"复选框。在该选项卡中设置夹点的显示，还可以设置代表夹点的小方格的尺寸和颜色。对不同的对象来说，用来控制其特征的夹点的位置和数量也不相同。

表 8-4 列举了 AutoCAD 中常见对象的夹点特征。

表 8-4　常见对象的夹点特征

对 象 类 型	夹 点 特 征
直线	两个端点和中点
多段线	直线段的两端点、圆弧段的中点和两端点
构造线	控制点以及线上的邻近两点
射线	起点及射线上的一个点
多线	控制线上的两个端点
圆弧	两个端点和中点
圆	4 个象限点和圆心
椭圆	4 个顶点和中心
椭圆弧	端点、中点和中心点
区域填充	各个顶点
文字	插入点和第 2 个对齐点（如果有的话）
段落文字	各顶点
属性	插入点
形	插入点
三维网络	网格上的各个顶点
三维面	周边点
线性标注、对齐标注	尺寸线和尺寸界线的端点，尺寸文字的中心点
角度标注	尺寸线端点和和指定尺寸标注弧的端点，尺寸文字的中心点
半径标注、直径标注	半径或直径标注的端点，尺寸文字的中心点
坐标标注	被标注点，用户指定的引出线端点和尺寸文字的中心点

2. 使用夹点编辑图形

在 AutoCAD 中夹点是一种集成的编辑模式，具有非常实用的功能，它为用户提供了一种方便快捷的编辑操作途径。使用夹点可以对对象进行拉伸、移动、旋转、缩放及镜像等操作。

（1）使用夹点拉伸对象　在不执行任何命令的情况下选择对象，显示其夹点，然后单击其中一个夹点，该夹点将被作为拉伸的基点。

（2）使用夹点移动对象　在不执行任何命令的情况下选择对象，显示其夹点，然后单击其中一个夹点，右击，在快捷菜单中选择"移动"命令。

（3）使用夹点镜像对象　在不执行任何命令的情况下选择对象，显示其夹点，然后单击其中一个夹点，右击，在快捷菜单中选择"镜像"命令。

（4）使用夹点旋转对象　在不执行任何命令的情况下选择对象，显示其夹点，然后单击

其中一个夹点，右击，在快捷菜单中选择"旋转"命令。

（5）使用夹点缩放对象 在不执行任何命令的情况下选择对象，显示其夹点，然后单击其中一个夹点，右击，在快捷菜单中选择"缩放"命令。

第四节 文字、表格和图块

工程图中不仅有图形，还包括文字和表格，如施工要求、材料说明和标题栏等。Auto-CAD 2008 提供了强大的文字编辑和表格绘制功能。

AutoCAD 2008 提供的文字注写方法有两种：单行文字核多行文字；表格功能可以创建不同类型的表格，还可以在其它软件中复制表格，以简化制图操作。

（一）创建文字样式

在 AutoCAD 中，所有文字都有与之相关联的文字样式。在创建文字注释和尺寸标注时，AutoCAD 通常使用当前的文字样式。也可以根据具体要求重新设置文字样式或创建新的样式。文字样式包括文字"字体"、"字型"、"高度"、"宽度系数"、"倾斜角"等参数。

1. 执行方式

● 下拉菜单：【格式】|【字体样式】。

● 命令行：style。

● 工具栏：。

2. 操作说明

执行该命令后，将显示图 8-17 "文字样式"对话框。

图 8-17 "文字样式"对话框

（1）设置样式名 "样式名"下拉列表框：列出当前可以使用的文字样式，默认文字样式为 Standard。"新建"按钮：单击该按钮打开"新建文字样式"对话框。在"样式名"文本框中输入新建文字样式名称后，单击"确定"按钮可以创建新的文字样式。新建文字样式将显示在"样式名"下拉列表框中。

（2）设置字体 "文字样式"对话框的"字体"选项组用于设置文字样式使用的字体和字高等属性。"字体样式"下列表框用于选择字体格式，如斜体、粗体和常规字体等；"高

度"文本框用于设置文字的高度。选中"使用大字体"复选框,"字体样式"下拉列表框变为"大字体"下拉列表框,用于选择大字体文件。

AutoCAD 提供了符合标注要求的字体形文件:gbenor. shx、gbeitc. shx 和 gbcbig. shx 文件。其中,gbenor. shx 和 gbeitc. shx 文件分别用于标注直体和斜体字母与数字;gbcbig. shx 则用于标注中文。

(3) 设置文字效果 在"文字样式"对话框中,使用"效果"选项组中的选项可以设置文字的颠倒、反向、垂直等显示效果。在"宽度比例"文本框中可以设置文字字符的高度和宽度之比。

(二) 创建单行文字

1. 执行方式

● 下拉菜单:【绘图】|【文字】|【单行文字】。

● 命令行:dtext。

2. 操作说明

(1) 指定文字的起点 默认情况下,通过指定单行文字行基线的起点位置创建文字。如果当前文字样式的高度设置为 0,系统将显示"指定高度:"提示信息,要求指定文字高度,否则不显示该提示信息,而使用"文字样式"对话框中设置的文字高度。然后系统显示"指定文字的旋转角度 <0>:"提示信息,要求指定文字的旋转角度。

(2) 设置对正方式 在"指定文字的起点或 [对正 (J)/样式 (S)]:"提示信息后输入 J,可以设置文字的排列方式。

(3) 设置当前文字样式 在"指定文字的起点或 [对正 (J)/样式 (S)]:"提示下输入 S,可以设置当前使用的文字样式。

3. 文字控制符

在实际设计绘图中,往往需要标注一些特殊的字符。例如,标注角度 (°)、±、φ 等符号。这些特殊字符不能从键盘上直接输入,因此 AutoCAD 提供了相应的控制符,以实现这些标注要求。在 AutoCAD 的控制符中%%d 代表角度 (°),%%C 代表直径 φ,%%p 代表±。

(三) 创建多行文字

"多行文字"又称为段落文字,是一种更易于管理的文字对象,而且各行文字都是作为一个整体处理。

1. 执行方式

● 下拉菜单:【绘图】|【字体】|【多行文字】。

● 命令行:mtext。

● 工具栏: **A**。

2. 操作说明

(1) "文字格式"工具栏 使用"文字格式"工具栏,可以设置文字样式、文字字体、文字高度、加粗、倾斜或加下划线效果,见图 8-18"文字格式"对话框。

图 8-18 "文字格式"对话框

（2）设置缩进、制表位和多行文字宽度 在文字输入窗口的标尺上右击，从弹出的标尺快捷菜单中选择"段落"命令，打开"段落"对话框，可以从中设置缩进和制表位位置。在标尺快捷菜单中选择"设置多行文字宽度"子命令，可打开"设置多行文字宽度"对话框，在"宽度"文本框中可以设置多行文字的宽度。

（3）输入文字 在多行文字的文字输入窗口中，可以直接输入多行文字，也可以在文字输入窗口中右击，从弹出的快捷菜单中选择"输入文字"命令，将已经在其它文字编辑器中创建的文字内容直接拷贝到当前图形中。

（四）绘制表格

在 AutoCAD 2008 中，用户可以使用创建表命令自动生成数据表格，从而取代了以前通过绘制线段和文本来创建表格的方法。

表格使用行和列以一种简洁清晰的形式提供信息，常用于一些组件的图形中。表格样式控制一个表格的外观，用于保证标准的字体、颜色、文本、高度和行距等。

1. 创建表格样式

选择"格式"|"表格样式"命令（TABLESTYLE），打开"表格样式"对话框。单击"新建"按钮，可以使用打开的"创建新的表格样式"对话框创建新表格样式，如图 8-19 "表格样式"对话框所示。

图 8-19 "表格样式"对话框

在"新样式名"文本框中输入新的表格样式名，在"基础样式"下拉列表中选择默认的表格样式、标准的或者任何已经创建的样式，新样式将在该样式的基础上进行修改。然后单击"继续"按钮，将打开"新建表格样式"对话框，可以通过它指定表格的行格式、表格方向、边框特性和文本样式等内容。

2. 设置表格的数据、列标题和标题样式

在"新建表格样式"对话框中，如图 8-20 "新建表格样式"对话框可以使用"数据"、"列标题"和"标题"选项卡分别设置表格的数据、列表题和标题对应的样式。

3. 创建表格

选择"绘图" | "表格"命令，打开如图 8-21 "插入表格"对话框。在"表格样式设置"选项组中，可以从"表格样式名称"下拉列表框中选择表格样式，或单击其后的按钮，打开"表格样式"对话框，创建新的表格样式。在该选项组中，还可以在"文字高度"下面显示当前表格样式的文字高度，在预览窗口中显示表格的预览效果。

图 8-20　"新建表格样式"对话框

　　在"插入方式"选项组中，选择"指定插入点"单选按钮，可以在绘图窗口中的某点插入固定大小的表格；选择"指定窗口"单选按钮，可以在绘图窗口中通过拖动表格边框来创建任意大小的表格。在"列和行设置"选项组中，可以通过改变"列"、"列宽"、"数据行"和"行高"文本框中的数值来调整表格的外观大小。

图 8-21　"插入表格"对话框

　　（五）图块

　　在实际绘制工程图的过程中，经常需要重复绘制相同的图形结构（例如标题栏、建筑制图中的门窗等），如果对这些相同的图形结构每次都重新绘制，就会浪费大量的时间。在

AutoCAD 中，可以将这些工程图中经常要重复绘制的图形结构定义为一个整体，即图块，在绘制工程图时将其插入到需要绘制的位置，这样既可使多张图纸标准统一，又可提高绘图效率。

组成块的各个对象可以有自己的图层、线型和颜色，但 AutoCAD 把块当作单一的对象处理，即通过拾取块内的任何一个对象，就可以选中整个块，并对其进行诸如移动（MOVE）、复制（COPY）、镜像（MIRROR）等操作，这些操作与块的内部结构无关。

块具有如下特点。

（1）提高了绘图速度。将图形创建成块，需要时可以直接用插入块的方法实现绘图，这样可以避免大量重复性工作。

（2）节省存储空间。如将成组对象定义成块，数据库中只保存一次块的定义数据。插入该块时不再重复保存块的数据，只保存块名和插入参数，因此可以减小文件大小。

（3）便于修改图形。如果修改了块的定义，用该块复制出的图形都会自动更新。

（4）加入属性。很多块还要求有文字信息，以进一步解释说明。AutoCAD 允许为块创建这些文字属性，可以在插入的块中显示或不显示这些属性，也可以从图中提取这些信息并将它们传送到数据库中。

1. 创建块

（1）执行方式

● 下拉菜单：【绘图】|【块】|【创建】。

● 命令行：BLOCK。

● 工具栏： 。

（2）操作说明　执行该命令后将显示如图 8-22 所示的"块定义"对话框。

图 8-22　"块定义"对话框

1）"名称"下拉列表　该列表用于显示和输入图块的名称。

2）"基点"选项区　该选项区用于确定图块的插入点。

3）"对象"选项区　该选项区用于设置和选取组成图块的对象。

4）"设置"选项区　该选项区用于图块创建后进行插入时的设置。

5）"方式"选项区　该选项区用于图块创建后进行插入时的设置。

2. 插入块

(1) 执行方式

● 下拉菜单：【绘图】|【插入块】。

● 命令行：INSERT。

● 工具栏：。

(2) 操作说明　执行该命令后将显示如图 8-23 所示的"插入"对话框。

图 8-23　"插入"对话框

1)"名称"下拉列表　该下拉列表用于选择要插入的图块名称。

2)"插入点"选项区　该选项区用于确定图块插入点的位置。

3)"缩放比例"选项区　该选项区用于确定图块或图形文件插入时的缩放比例。

4)"旋转"选项区　该选项区用于设置图块或图形文件插入时的旋转角度。

5)"块单位"选项区　该选项区显示了选择的插入图块的单位和比例。

6)"分解"复选框　选中该复选框，可以将插入的图块分解成组成图块的各独立图形对象。

第五节　尺寸标注

(一) 尺寸组成

一个完整的尺寸由尺寸数字、尺寸线、尺寸起止符号和尺寸界线 4 部分组成，如图 8-24 尺寸组成所示。

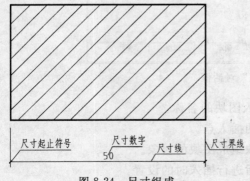

图 8-24　尺寸组成

1. 尺寸数字

图样上的尺寸数字为物体的实际大小，与采用的比例和绘图准确性无关。建筑工程图上的尺寸单位，除标高及总平面图以 m 为单位外，均以 mm 为单位（可省略不写）。

2. 尺寸界线

尺寸界线用来限定所注尺寸的范围，为了标注清晰，通常用尺寸界线将尺寸引到实体之外，有时也可用实体的轮廓线或中心线代替尺寸界线。

3. 尺寸线

尺寸线用来表示尺寸的方向，应与被注长度平行。若尺寸线分为几层排列时，应从图形轮廓向外先画较小的尺寸线，后画较大的尺寸线。

4. 尺寸起止符号

尺寸起止符号用以表示尺寸的起止，表明测量的开始和结束位置。AutoCAD 提供了多种符号可供选择，也可以创建自定义符号。

（二）尺寸标注类型

由于各种工程构件的结构和加工方法不同，所以在进行尺寸标注时需要采用不同的标注方式和标注类型。在 AutoCAD 中有多种标注的样式和标注的种类，进行尺寸标注时应根据具体构件来选择，从而使标注的尺寸符合设计要求，方便加工和测量。

1. 线性标注

线性尺寸标注是指标注线性方面的尺寸，常用来标注水平尺寸、垂直尺寸和旋转尺寸。可以通过 AutoCAD 提供的 DIMLINEAR 命令标注。

（1）执行方式

● 下拉菜单：【标注】|【线性】。

● 命令行：DIMLINEAR。

● 工具栏：⊢⊣。

（2）操作说明 执行该命令后系统提示：

"指定第一条尺寸界线原点或 ＜选择对象＞"

"指定第一条尺寸界线原点"选项

该选项为系统的默认选项。选择该选项，直接指定第一条尺寸界线的原点，系统继续提示：

"指定第二条尺寸界线原点："，在该提示下，确定第二条尺寸界线原点，系统继续提示：

"指定尺寸线位置或［多行文字（M）/文字（T）/角度（A）/水平（H）/垂直（V）/旋转（R）］："

1）选择"指定尺寸线位置"选项，可以直接在绘图窗口中用鼠标动态地控制尺寸线的位置，单击鼠标确定尺寸线的合适位置后，系统将自动测量并标注出两个原点间水平或垂直方向上的尺寸数值。

2）选择"多行文字（M）"选项，系统将进入多行文字编辑模式，用户可以使用"文字格式"工具栏和"文字输入"窗口设置并输入尺寸文本，其中，"文字输入"窗口中尖括号里的数值是系统的测量值。

3）选择"文字（T）"选项表示用户将通过命令行自行输入尺寸文本。

4）选择"角度（A）"选项表示将尺寸文本旋转一定的角度，此时，系统将提示用户输入尺寸文本的旋转角度。

5）选择"水平（H）"选项表示要标注水平方向的尺寸。

6）选择"垂直（V）"选项表示要标注垂直方向的尺寸。

7）选择"旋转（R）"选项表示要将尺寸线进行旋转，此时，系统将提示用户输入尺寸线的旋转角度。

选择"对象"选项。在"指定第一条尺寸界线原点或＜选择对象＞"的提示下直接按 Enter 键，系统将提示："选择标注对象："，在该提示下，可以直接选择要标注线性尺寸的

某一条线段，系统自动把该线段的两个端点作为尺寸界线的两个原点，并继续提示："指定尺寸线位置或 ［多行文字（M）/文字（T）/角度（A）/水平（H）/垂直（V）/旋转（R）］:"上述提示中的各选项在前面已介绍过，在此不再赘述。

2. 对齐标注

经常遇到斜线或斜面的尺寸标注，对齐标注用于标注倾斜方向的尺寸。

（1）执行方式

● 下拉菜单：【标注】|【对齐】。

● 命令行：DIMALIGNED。

● 工具栏：![icon]。

（2）操作说明　执行该命令后系统提示：

"指定第一条尺寸界线原点或＜选择对象＞:"

1）"指定第一条尺寸界线原点"选项　该选项为系统的默认选项。选择该选项，直接指定第一条尺寸界线的原点，系统继续提示："指定第二条尺寸界线原点:"，在该提示下，确定第二条尺寸界线原点，系统继续提示："指定尺寸线位置或［多行文字（M）/文字（T）/角度（A）］:"、"指定尺寸线位置"、"多行文字（M）"、"文字（T）"和"角度（A）"等选项与线性标注中同名选项的含义和操作方法基本相同，此处不再赘述。

2）"选择对象"选项　该选项与线性标注中"选择对象"选项的含义和操作方法基本相同，不同之处在于选择标注对象时，该选项要求用户选择某一条倾斜的线段，选择后系统重复提示："指定尺寸线位置或［多行文字（M）/文字（T）/角度（A）］:"。

3. 角度标注

角度标注用于标注角度型尺寸。

（1）执行方式

● 下拉菜单：【标注】|【角度】。

● 命令行：DLMANGULAR。

● 工具栏：![icon]。

（2）操作说明　执行该命令后系统提示："选择圆弧、圆、直线或 ＜指定顶点＞:"

1）"选择圆弧"选项　该选项用于标注圆弧的圆心角。选择该选项，直接选择圆弧，系统继续提示："指定标注弧线位置或［多行文字（M）/文字（T）/角度（A）/象限点（Q）］:"。"指定标注弧线位置"选项是系统的默认选项。选择该选项，直接选取一点来确定尺寸弧线的位置，系统将按实际测量值标注出角度，并在角度值后自动加注角度代号"°"。"象限点（Q）"选项用于确定标注哪个角度。"多行文字（M）"、"文字（T）"及"角度（A）"等选项的含义和操作过程与前面介绍的同名选项相同。

2）"选择圆"选项　该选项用于标注以圆心为顶角、以选择的另外两点为端点的圆弧角度。选择该选项，选择圆上一点，系统将该点作为要标注角度的圆弧（在圆上）起始点，并提示："指定角的第二个端点:"，在该提示下，确定另一点作为角的第二个端点（该点可以不在圆上），系统继续提示："指定标注弧线位置或［多行文字（M）/文字（T）/角度（A）/象限点（Q）］:"

3）"选择直线"选项　该选项用于标注两条不平行直线间的夹角。选择该选项，直接选择一条直线，系统继续提示："选择第二条直线:"，在该提示下，选择第二条直线，系统继

续提示："指定标注弧线位置或［多行文字（M）/文字（T）/角度（A）/象限点（Q）］:"

4)"指定顶点"选项 该选项用于根据 3 个点标注角度。选择该选项以后直接按 Enter 键，系统将提示："指定角的顶点:"，在该提示下，指定一点作为角的顶点，系统继续提示："指定角的第一个端点:"，在该提示下，确定一点作为角的第一个端点，系统继续提示："指定角的第二个端点:"，在该提示下，再确定一点作为角的第二端点，系统继续提示："指定标注弧线位置或［多行文字（M）/文字（T）/角度（A）/象限点（Q）］:"

4．基线标注

（1）执行方式

● 下拉菜单：【标注】|【基线】。

● 命令行：DIMBASELINE。

● 工具栏：📐。

（2）操作说明 基线标注用于在标注同方向线性尺寸时、第一次尺寸标注的第一条尺寸界线与后面多次尺寸标注的第一条尺寸界线重合的标注。

5．连续标注

（1）执行方式

● 下拉菜单：【标注】|【连续】。

● 命令行：DIMCONTINUE。

● 工具栏：📐。

（2）操作说明 连续标注是指首尾相连的尺寸标注。

6．半径标注

（1）执行方式

● 下拉菜单：【标注】|【半径】。

● 命令行：DIMRADIUS。

● 工具栏：◐。

（2）操作说明 通过多行文字或命令行自己输入半径尺寸时，必须给输入的半径值前加前缀"R"，否则半径尺寸前没有半径代号"R"。

7．直径标注

（1）执行方式

● 下拉菜单：【标注】|【直径】。

● 命令行：dimdiameter。

● 工具栏：◑。

（2）操作说明 通过多行文字或命令行自己输入直径尺寸时，必须给输入的直径值前加前缀"%%C"，否则直径尺寸前没有直径的代号"ϕ"。

8．快速标注

（1）执行方式

● 下拉菜单：【标注】|【快速标注】。

● 命令行：QDIM。

● 工具栏：📐。

（2）操作说明 使用该命令可以同时选择多个对象进行基线标注和连续标注，选样一次

对象即可完成多个标注。

（三）8.5.3 尺寸标注的编辑方法

在 AutoCAD 2008 中，用户可以对已标注出的尺寸进行编辑修改，修改的对象包括尺寸文本、位置、样式等内容。

1. 编辑尺寸标注

（1）执行方式

● 命令行：dimedit。

● 工具栏：![A]。

（2）操作说明　　该命令可以修改尺寸文本的位置、方向、内容及尺寸界线的倾斜角度等。命令行输入"DIMEDIT"，按 Enter 键或单击"标注"工具栏的按钮，系统提示：

"输入标注编辑类型［默认（H）/新建（N）/旋转（R）/倾斜（O）］＜默认＞："

1）"默认（H）"选项　　该选项用于将尺寸文本按尺寸标注样式中所设置的位置、方向重新放置。选择该选项，输入"H"，按 Enter 键，系统继续提示："选择对象："，在该提示下，选取要修改的尺寸标注，系统将对该尺寸标注的尺寸文本进行重新放置。

2）"新建（N）"选项　　该选项用于修改尺寸文本。选择该选项，输入"N"，按 Enter 键，系统将打开多行文字输入窗口，在该窗口输入新的尺寸文本，输入完毕后按 Enter 键，系统将提示："选择对象："，在该提示下，选择一个或多个尺寸标注后按 Enter 键，则这些尺寸标注的尺寸文本全部变为输入的新文本。

3）"旋转（R）"选项　　该选项用于修改尺寸文本的方向。选择该选项，输入"R"，按 Enter 键，系统将提示："指定标注文字的角度："，在该提示下，输入尺寸文本的旋转角度后按 Enter 键，系统继续提示："选择对象："，在该提示下，选取要修改的尺寸标注，系统将对该尺寸标注的尺寸文本按输入的角度进行旋转。

4）"倾斜（O）"选项　　该选项用于将尺寸标注的尺寸界线倾斜一个角度。选择该选项，输入"O"，按 Enter 键，系统将提示："选择对象："，在该提示下，选取要修改的尺寸标注后按 Enter 键，系统继续提示："输入倾斜角度（按 Enter 键表示无）："，在该提示下，输入尺寸界线的倾斜角度后按 Enter 键，系统将对用户所选尺寸标注的尺寸界线按输入的角度进行倾斜。

2. 编辑尺寸文本的位置

（1）执行方式

● 命令行：dimedit。

● 工具栏：![A]。

（2）操作说明　　执行该命令后系统提示：

"选择标注："，在该提示下选择要编辑修改的尺寸标注，系统接着提示：

"指定标注文字的新位置或［左（L）/右（R）/中心（C）/默认（H）/角度（A）]："

1）"指定标注文字的新位置"选项　　该选项是系统的默认选项。选择该选项，可以在绘图窗口中直接通过移动光标至适当的位置确定点的方法来确定尺寸文本的新位置。

2）"左（L）"选项　　选择该选项表示将尺寸文本沿尺寸线左对齐。

3）"右（R）"选项　　选择该选项表示将尺寸文本沿尺寸线右对齐。

4）"中心（C）"选项　　选择该选项表示将尺寸文本放置在尺寸线的中间。

5）默认（H）"选项　选择该选项表示将尺寸文本按用户在标注样式中设置的位置放置。

6）"角度（A）"选项　选择该选项表示将尺寸文本按用户的指定角度放置。

3. 其它编辑尺寸标注方法的介绍

除以上介绍的专门编辑尺寸标注的命令外，用户还可以通过编辑尺寸"特性"窗口（见图 8-25）或尺寸标注的夹点来编辑尺寸标注（见图 8-28）。

图 8-25　尺寸"特性"窗口

图 8-26　尺寸的夹点

第九章　三 维 绘 图

在设计中三维图形的应用已经越来越广泛，使用 AutoCAD 可以利用 3 种方式来创建三维图形，即线框造型方式、曲面模型方式和实体模型方式。线框造型方式为一种轮廓模型，它由三维的直线和曲线组成，没有面和体的特征。曲面模型用面描述三维对象，它不仅定义了三维对象的边界，而且还定义了表面即具有面的特征。实体模型不仅具有线、面的特征，而且还具有体的特征，各实体对象间可以进行各种布尔运算操作，从而创建复杂的三维实体图形，本章主要介绍 AutoCAD 三维实体绘图功能。

第一节　三维绘图基础

（一）三维建模空间

创建三维模型时可切换到 AutoCAD 三维建模空间，在［工作空间］工具栏的下拉列表中选择［三维建模］选项或选择菜单命令"工具"｜"工作空间"｜"三维建模"，就进入三维建模空间。该空间包含三维建模"面板"，其由二维控制台、三维制作控制台、三维导航控制台、视觉样式控制台、材质控制台、光源控制台、渲染控制台及图层控制台等组成，如图 9-1 所示。

图 9-1　三维建模环境

（二）三维坐标系

1. 坐标系概述

AutoCAD 的三维坐标系由三个通过同一点且彼此垂直的坐标轴构成，这三个坐标轴分

别为 X 轴、Y 轴和 Z 轴，交点为坐标系的原点，也就是各个坐标轴的坐标零点。在三维坐标系中，三个坐标轴的正方向可以根据右手定则确定。在 AutoCAD 中可使用多种形式的三维坐标，包括直角坐标形式、柱坐标形式、球坐标形式以及这几种坐标类型的相对形式。

在绘制二维图形时，通常使用的是世界坐标系，即 WCS（WCS，World Coordinate System）。但是，在三维绘图时，不但要用 WCS 坐标系，还要经常使用用户坐标系，即 UCS（UCS，User Coordinate System）。用户可以根据 WCS 坐标系来定义 UCS 坐标系。UCS 坐标系就是将 WCS 坐标系变换了位置而得到的坐标系，使用 UCS 坐标系的目的是为了方便用户绘图。

2. 创建 UCS

在 AutoCAD 中，可以使用多种途径创建 UCS，并且可以移动或旋转 UCS，新建的 UCS 将自动设为当前 UCS。

新建 UCS 的命令调用方式和执行过程为：

● 菜单：【工具】|【新建 UCS】|【世界】、【对象】、【面】、【视图】、【原点】、【Z 轴矢量】、【三点】、【X】、【Y】、【Z】、【应用】。

● 工具栏：。

● 命令行：UCS。

UCS 命令包括以下几种命令选项：

(1)"世界（W）"命令选项，可以将当前 UCS 设置为 WCS。

(2)"原点"命令选项，可以直接指定新 UCS 的原点，AutoCAD 将根据原来 UCS 的 X、Y 和 Z 轴方向和新的原点定义新的 UCS。

(3)"Z 轴（ZA）"命令选项，可以指定 Z 轴正半轴，从而定义新 UCS。

(4)"三点（3）"命令选项，可以指定新 UCS 的原点及其 X 和 Y 轴的正方向，AutoCAD 将根据右手定则确定 Z 轴。

(5)"对象（OB）"命令选项，AutoCAD 将根据用户指定的对象定义 UCS。

(6)"面（F）"命令选项，可以选择实体对象中的面定义 UCS。

(7)"视图（V）"命令选项，可以以平行于屏幕的平面为 XY 平面定义 UCS，UCS 原点保持不变

(8)"X"、"Y"或"Z"，可以绕相应的坐标轴旋转 UCS，从而得到新的 UCS。

3. 动态 UCS

使用动态 UCS 可以在三维实体的平整面上创建对象，而无需手动更改 UCS 方向，还可以使用动态 UCS 以及 UCS 命令在三维中指定新的 UCS，大大提高了绘图的效率。

(1)动态 UCS 激活　通过单击状态栏上的"DUCS"按钮，打开动态 UCS。动态 UCS 激活后，指定的点和绘图工具（例如极轴追踪和栅格）都将与动态 UCS 建立临时 UCS 相关联。

(2)动态 UCS 的应用　在绘图的过程中，当光标移动到面的上方时，动态 UCS 会临时将 UCS 的 XY 平面与三维实体的平整面对齐。例如，绘制图 9-2 所示的图形，操作步骤如下：

1) 先单击面板上的"长方体"按钮，绘制长方体。

2) 然后单击面板上的"圆柱体"按钮，将光标移动到长方体的上表面上。UCS 将临时切换为面的方向。然后指定圆柱体的中心点、半径和高度，即生成图 9-2 所示图形。

图 9-2　利用动态 UCS 绘图

（三）三维视图

虽然 AutoCAD 中的模型空间是三维的，但在屏幕上看到只能二维的图像，并且只是三维空间沿一定的方向在平面上的投影。根据一定的方向和一定的范围显示在屏幕上的图像称为三维视图。为了能够从各种角度、各种范围观察图形，需要不断地变换三维视图。

1. 预置三维视图

AutoCAD 为用户预置了六种正交视图和四种等轴测视图，用户可以根据这些标准视图的名称直接调用，无需自行定义。选择预置三维视图的命令调用方式和执行过程为：

● 菜单：【视图】|【三维视图】|【俯视】、【仰视】、【左视】、【右视】、【主视】、【后视】、【西南等轴测】、【东南等轴测】、【东北等轴测】、【西北等轴测】。

● 工具栏：

● 命令行：-VIEW。

2. 设置平面视图

由于平面视图是建筑制图中最为常用的一种视图，因此 AutoCAD 提供了快速设置平面视图的命令。平面视图是指查看坐标系 XY 平面（构造平面）的视图，相当于俯视图。AutoCAD 可以随时设置基于当前 UCS、命名 UCS 或 WCS 的平面视图。

设置平面视图的命令调用方式和执行过程为：

● 菜单：【视图】|【三维视图】|【平面视图】|【当前 UCS】、【世界 UCS】、【命名 UCS】。

● 命令行：PLAN。

3. 视点预置

视点预置就是通过设置视线在 UCS 中的角度确定三维视图的观察方向。在指定的 UCS 中，三维视图的观察方向可以用两个角度确定，一个是该方向在 XY 平面上与 X 轴的夹角，另一个是与 XY 平面的交角。

视点预置命令的调用方式和执行过程为：

● 菜单：【视图】|【三维视图】|【视点预置】。

● 命令行：DDVPOINT。

调用该命令将显示如图 9-3 所示对话框。

4. 设置视点

除了使用视点预置之外，还可以直接指定视点的坐标，或动态显示并设置视点。设置视点的命令调用方式和执行过程为：

● 菜单：【视图】|【三维视图】|【视点】。

● 命令行：VPOINT。

使用该命令，可以用三种方式设置视点：

（1）直接指定视点的 X、Y 和 Z 三维坐标，AutoCAD 将以视点到坐标系原点的方向进行观察从而确定三维视图。

（2）选择"旋转（R）"命令选项，可以分别指定观察方向与坐标系 X 轴的夹角和与 XY

（3）渲染"显示坐标球和三轴架"命令选项，将显示如图 9-4 所示的坐标球和三轴架。

图 9-3　视点预置

图 9-4　坐标球和三轴架

（四）动态观察

AutoCAD2008 提供了具有交互控制功能的三维动态观测器，用户可以实时地控制和改变当前视口中创建的三维视图，以便动态、全方位地显示目标模型。

1. 受约束的动态观察

该命令调用方式和执行过程为：

● 菜单：【视图】|【动态观察】|【受约束的动态观察】。

● 命令行：3DORBIT。

执行该命令后，视图的目标将保持静止，而视点将围绕目标移动。从用户的视点看起来就像三维模型在随着光标拖动而旋转。

2. 自由动态观察

该命令调用方式和执行过程为：

● 菜单：【视图】|【动态观察】|【自由动态观察】。

● 命令行：3DFORBIT。

执行该命令后，在当前窗口出现一个绿色的大圆，在大圆上有 4 个绿色的小圆，此时通过拖动鼠标就可以对视图进行旋转观察。

在三维动态观测器中，查看目标的点被固定，用户可以利用鼠标控制相继位置绕观测对象得到动态的观察效果。

3. 连续动态观察

该命令调用方式和执行过程为：

● 菜单：【视图】|【动态观察】|【连续动态观察】。

● 命令行：3DCORBIT。

执行该命令后，界面出现动态观察图标，按住鼠标左键拖动，图形按图形拖动方向旋转，旋转速度为鼠标的拖动速度。

（五）视觉样式

视觉样式是一组设置，用来控制视口众边喝着色的显示。一旦应用了视觉样式或更改了其设置，就可以在视口中查看更改后的效果。AUTOCAD 默认状态下用线框显示三维模型。

1. 应用视觉样式

该命令调用方式和执行过程为：

● 菜单：【视图】|【视觉样式】|【二维线框（2）/三维线框（3）/三维隐藏（H）/真实（R）/概念（C）/其它（O）】。

● 命令行：_ vscurrent。

执行该命令后，有 5 中默认的视觉样式：

图 9-5　视觉样式管理器

（1）二维线框　显示用直线和曲线表示边界的对象。其中，光栅和 OLE 对象、线型和线宽均可见。

（2）三维隐藏　显示用三维线框表示的对象，并隐藏表示面后的直线。

（3）三维线框　显示用直线和曲线表示边界的对象。

（4）概念　着色多边形平面间的对象，并使对象的边平滑。

（5）真实　着色多边形平面间的对象，并使对象的边平滑。将显示以附着到对象的材质。

2. 管理视觉样式

该命令调用方式和执行过程为：

● 菜单：　【视图】|【视觉样式】|【视觉样式管理器】。

● 命令行：_ visualstyles。

执行该命令后，将打开"视觉样式管理器"面板，如图 9-5 所示。

在"视觉样式管理器"面板上部列表框中显示了图形中可用的视觉样式实例图像。当某一样式被选中，它的边框将变成黄色。在"视觉样式管理器"面板的下部，显示该视觉样式的参数设置。

第二节　绘制三维实体

三维实体模型不仅有点、线和面的特征，而且还具有体积特征，它是信息最为完整的一种模型，复杂的三维实体模型可以通过首先绘制简单的基本实体，然后通过对这些基本实体的布尔运算和编辑得到。基本的三维实体模型包括长方体、楔体、球体、圆柱体、圆环体、多段体等。

一、创建基本实体

（一）创建长方体

1. 执行方式

● 菜单：【绘图】|【建模】|【长方体】。

● 工具栏：▢。

● 命令行：_ box。

2. 操作说明

使用 BOX 命令创建的长方体实体，其底面始终与当前 UCS 的 XY 平面相平行，并且长方体的长度、宽度和高度分别与当前 UCS 的 X、Y 和 Z 轴平行。在指定长方体的长度、宽度和高度时，正值表示向相应的坐标值正向延伸，负值表示向相应的坐标值负向延伸。创建长方体的步骤如下：

（1）单击创建长方体按钮，系统提示：指定第一个角点或 [中心（C）]；

（2）指定其它角点或 [立方体（C）/长度（L）]；

（3）指定高度或 [两点（2P）]，即可生成长方体，见图 9-6。

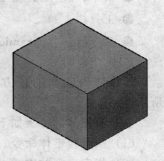

图 9-6　长方体

（二）创建楔体

1. 执行方式

● 菜单：【绘图】|【建模】|【楔体】。

● 工具栏：。

● 命令行：_ wedge。

2. 操作说明

楔体实体是指将长方体沿对角面分开后所得到的半个长方体。楔体实体的创建过程与长方体实体完全相同，但其创建的结果是长方体实体的一半，并且使楔体的斜面部分正对着第一个角点，如图 9-7 所示。

图 9-7　楔体

（三）创建多段体

1. 执行方式

● 菜单：【绘图】|【建模】|【多段体】。

● 工具栏：。

● 命令行：_ Polysolid。

2. 操作说明

多段体形状如图 9-8 所示，多段体的底面平行于当前 UCS 的 XY 平面，它的高度可以是正数也可以是负数，并平行于 Z 轴，默认情况下，多段体始终具有矩形截面轮廓。

创建多段体的步骤如下：

（1）执行多段体命令

（2）指定起点或 [对象（O）/高度（H）/宽度（W）/对正（J）]。

（3）指定下一个点或 [圆弧（A）/闭合（C）/放弃（U）]。

图 9-8　多段体

（4）也可以在指定底面第一个角点之前，先画出直线、二维多段线、圆弧等对象创建多段体，多段体是沿着指定路径使用指定截面轮廓创建实体。

（四）创建棱锥体

1. 执行方式

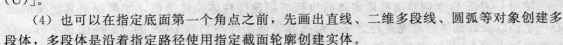

● 菜单：【绘图】|【建模】|【棱锥体】。

● 工具栏： 。

● 命令行：_ pyramid。

2. 操作说明

棱锥体由底面的正方形和棱锥的高度来定义，如图 9-9 所示。

图 9-9　棱锥体

创建棱锥体的步骤如下：

（1）执行棱锥体命令。

（2）指定底面的中心点或［边（E）/侧面（S）］。

（3）指定底面半径或［外切（C）］。

（4）指定高度或［两点（2P）/轴端点（A）/顶面半径（T）］。

（五）创建圆柱体

1. 执行方式

● 菜单：【绘图】|【建模】|【圆柱体】。

● 工具栏： 。

● 命令行：_ cylinder。

2. 操作说明

使用 CYLINDER 命令创建的圆柱体实体，如果根据其底面的圆心、半径以及圆柱体的高度进行定义，那么其底面始终与当前 UCS 的 *XY* 平面相平行，并且高度与当前 UCS 的 *Z* 轴平行。除了圆柱体之外，CYLINDER 命令还可以创建椭圆柱体。在调用 CYLINDER 命令后，可以选择"椭圆（E）"命令选项，指定椭圆柱体的第一底面，然后根据椭圆柱体的高度或另一个底面的圆心定义椭圆柱体，具体方法与创建圆柱体类似。创建圆柱体的步骤如下：

（1）执行创建圆柱体命令，此时系统提示：指定底面的中心点或［三点（3P）/两点（2P）/相切、相切、半径（T）/椭圆（E）］。

（2）指定底面半径或［直径（D）］：

（3）指定高度或［两点（2P）/轴端点（A）］：

（4）指定圆柱体的高度，即可生成圆柱体，如图 9-10 所示。

图 9-10　圆柱体

（六）创建圆锥体

1. 执行方式

● 菜单：【绘图】|【建模】|【圆锥体】。

● 工具栏： 。

● 命令行：_ cone。

2. 操作说明

使用 CONE 命令创建圆锥体实体的过程与创建圆柱体实体类似，如果根据其底面的圆心、半径以及圆锥体的高度进行定义，那么其底面始终与当前 UCS 的 *XY* 平面相平行，并且高度与当前 UCS 的 *Z* 轴平行，如图 9-11。此外，在指定了圆锥体底面的圆心和半径后，可以选择"顶点（A）"命令选项，指定圆锥体的顶点，AutoCAD 将根据顶点与底面圆心的连线确定圆锥体的高度和方向。同样，CONE 命令还可以创建椭圆锥体。在调用 CONE 命

令后，也可以选择"椭圆（E）"命令选项，指定椭圆锥体的底面，然后根据椭圆锥体的高度或顶点定义椭圆锥体，具体方法与创建圆锥体类似。

（七）创建球体

1. 执行方式

● 菜单：【绘图】|【建模】|【球体】。

● 工具栏：。

● 命令行：_ sphere。

2. 操作说明

球体由球心和半径或直径定义，如图 9-12 所示。使用 SPHERE 命令创建的球体实体，其纬线始终与当前 UCS 的 XY 平面相平行，并且中心轴与当前 UCS 的 Z 轴平行。

创建球体的步骤如下：

（1）执行创建球体命令，系统提示：指定中心点或［三点（3P）/两点（2P）/相切、相切、半径（T）］。

（2）指定球的中心点。

（3）指定球的半径或直径，即可生成球体。

（八）创建圆环体

1. 执行方式

● 菜单：【绘图】|【建模】|【圆环体】。

● 工具栏：。

● 命令行：_ torus。

2. 操作说明

使用 TORUS 命令创建的圆环体实体，其圆管中心所在平面与当前 UCS 的 XY 平面平行。由于圆环体实体是根据圆环体半径和圆管半径共同定义的，因此这两个半径的相关大小将影响着整个圆环体的形状。

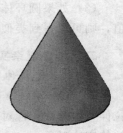

图 9-11　圆锥体

图 9-12　球体

(a)　　　　　　　(b)　　　　　　　(c)

图 9-13

（1）在通常情况下，当圆环体半径和圆管半径均为正值，且圆环体半径大于圆管半径时，可以得到图 9-13（a）所示的带有中心孔的圆环体。

（2）如果两个半径都是正值，且圆管半径大于圆环体半径，可以得到两极凹陷的球体，如图 9-13（b）所示。

（3）如果圆环体半径为负值，而圆管半径为正值，而且圆管半径大于圆环体半径的绝对值，则可以得到类似于图 9-13（c）所示的两极尖锐突出的球体。

二、创建复杂实体

（一）创建拉伸实体

对于 AutoCAD 中的平面三维面和一些闭合的对象，可以将其沿指定的高度或路径进行拉伸，根据被拉伸对象所包含的面和拉伸的高度或路径形成一个三维实体，即 AutoCAD 的拉伸实体对象。

1. 执行方式

● 菜单：【绘图】|【建模】|【拉伸】。

● 工具栏：◨。

● 命令行：_ extrude。

2. 操作说明

拉伸实体操作步骤：

（1）绘制二维对象，如图 9-14（a）所示。

（2）从绘图工具栏中单击"面域"按钮，使所绘制的二维图形形成一整体。

（3）执行拉伸命令。

（4）选择要拉伸的对象，此时系统提示如下：指定拉伸的高度或［方向（D）/路径（P）/倾斜角（T）］。

（5）输入拉伸高度或指定一条二维对象作为拉伸路径。

（6）输入拉伸的倾斜角度（默认为 0 度），即可生成拉伸实体，如图 9-14（b）所示。

(a)　　　　　　(b)　　　　　　(c)

图 9-14　拉伸实体绘图

在使用 EXTRUDE 命令创建拉伸实体之前，需要先创建进行拉伸的平面三维面或闭合对象。能够用于创建拉伸实体的闭合对象包括面域、圆、椭圆、闭合的二维和三维多段线和样条曲线等。

拉伸角度是拉伸方向偏移的角度，其范围为 $-90°\sim+90°$。图 9-14（b）如果在拉伸时输入拉伸锥角为 10°，则拉伸结果为 9-14（c）所示。

除了指定拉伸高度之外，也可以选择"路径（P）"命令选项指定拉伸路径。拉伸路径可以是直线、圆、圆弧、椭圆、椭圆弧、多段线或样条曲线等，且不能与被拉伸的对象共面。例如，在图 9-15 中，如果将图中左侧的圆作为拉伸对象，图中的曲线作为拉伸路径，则可以创建图中右侧所示的拉伸实体。

（二）创建旋转实体

在 AutoCAD 中可以将某些闭合的对象绕指定的旋转轴进行旋转，根据被旋转对象包含

的面和旋转的路径形成一个三维实体，即
AutoCAD 的旋转实体对象。

1. 执行方式

● 菜单：【绘图】|【建模】|【旋转】。

● 工具栏：

● 命令行：_ revolve。

2. 操作说明

旋转实体操作步骤：

（1）绘制二维对象，如图 9-16（a）所示。

（2）从绘图工具栏中单击"面域"按钮，使所绘制的二维图形形成一整体。

（3）执行旋转建模命令。

（4）选择要拉伸的对象，此时系统提示如下：指定轴起点或根据以下选项之一定义轴 ［对象（O）/X/Y/Z］<对象>。

（5）指定旋转角度或［起点角度（ST）］<360>，即可生成旋转实体，如图 9-16（b）所示。

图 9-15　拉伸生成实体

图 9-16　旋转生成实体

3. 特别提示

在执行命令过程中，当系统要求输入"指定轴起点或根据以下选项之一定义轴 ［对象（O）/X/Y/Z］"时，可以选择 X、Y 或 O 选项

（1）选择 X 或 Y 选项，将是旋转对象分别绕 X 轴或 Y 轴旋转指定角度，形成旋转体。

（2）选择 O 选项，提示"选择对象"，即以所选对象为旋转轴旋转指定角度，形成旋转体。

（3）在选择旋转对象后，直接指定旋转轴起始点，也可得到旋转体。

（三）创建扫掠实体

扫掠，即通过沿路径扫掠二维对象来创建三维实体。

1. 执行方式

● 菜单：【绘图】|【建模】|【扫掠】。

● 工具栏：

● 命令行：_ sweep。

2. 操作说明

创建扫掠实体操作步骤：

（1）绘制二维对象截面和路径，如图 9-17（a）所示。

（2）执行扫掠建模命令。

（3）选择要扫掠的对象。

（4）选择扫掠路径或［对齐（A）/基点（B）/比例（S）/扭曲（T）］。

（5）生成旋转实体，如图 9-16（b）所示。

(a) (b)

图 9-17　扫掠生成实体

3. 特别提示

在选择扫描路径时，系统提示："选择扫掠路径或［对齐（A）/基点（B）/比例（S）/扭曲（T）］"几个选项的简要说明：

（1）对齐，指定是否对齐轮廓以使其作为扫描路径切向的法向。默认情况下，轮廓是对齐的。

（2）基点，指定要扫描对象的基点。如果指定的点不在选定对象所在的平面上，则该点将被投影到该平面。

（3）比例，指定比例因子以进行扫掠操作。从扫掠路径的开始到结束，比例因子将统一应用到扫描的对象。

（4）扭曲，设置正被扫掠对象的扭曲角度。扭曲角度指定沿扫掠路径全部长度的旋转量。

（四）创建放样实体

放样，即在若干个截面之间的空间中创建出实体。

1. 执行方式

● 菜单：【绘图】|【建模】|【放样】。

● 工具栏：▨。

● 命令行：_ loft。

2. 操作说明

放样创建实体操作步骤：

（1）绘制多个二维封闭轮廓对象，如图 9-18（a）所示。

（2）执行放样建模命令。

（3）按放样次序选择横截面。

（4）输入选项：［导向（G）/路径（P）/仅横截面（C）］＜仅横截面＞，按 Enter 键选用

横截面，从而显示图 9-19 所示的对话框，输入选项。

（5）单击"确定"按钮后即可生成放样实体，如图 9-18（b）所示。

（a）　　　　　　　　　　　　　　（b）

图 9-18　放样生成实体

3. 特别提示

在创建放样实体过程中，选择完成横截面后系统提示："导向（G）/路径（P）/仅横截面（C）"三个选项的简要说明：

（1）导向，指定控制放样实体形状的导线曲线。导向曲线可以是直线或曲线，可通过将其它线框信息添加至对象来进一步定义实体的形状。

（2）路径，指定放样实体的单一路径，路径曲线必须要与横截面相交。

（3）仅横截面，该选项用于横截面进行放样，此时通过"放样设置"对话框来设置放样截面的控制选项。如图 9-19 所示。

图 9-19　"放样设置"对话框

第三节　编辑三维实体

一、倒角和圆角

在 AutoCAD 的二维制图中，可以使用倒角命令在两条直线之间或多段线对象的顶点处创建倒角。在三维制图中，同样可以使用该命令在实体的棱边处创建倒角

（一）倒角

1. 执行方式

● 菜单：【修改】|【倒角】。

● 工具栏：⌐。

● 命令行：_ chamfer。

2. 操作说明

使用倒角命令为实体对象创建倒角时，首先需要选择实体对象上的边，AutoCAD 将以该边相邻的两个面之一作为基面，并高亮显示。然后选择"下一个（N）"命令选项将另一

个面指定为基面，分别指定基面上的倒角距离和在另一个面上的倒角距离。完成对倒角的基面和倒角距离的设置后，可以进一步指定基面上需要创建倒角的边。也可以连续选择基面上的多个边来创建倒角，如果选择"环（L）"命令选项，则可以一次选中基面上所有的边来创建倒角。

例如，对图 9-20（a）中的凹边倒角后，可得到图 9-20（b）。

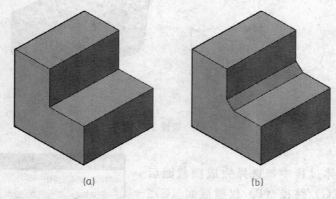

(a)　　　　　　　　　　(b)

图 9-20　倒角（一）

（二）圆角

1. 执行方式

● 菜单：【修改】|【圆角】。

● 工具栏：⌐。

● 命令行：_ fillet。

2. 操作说明

使用圆角命令为实体对象创建圆角时，首先需要选择实体对象上的边，然后指定圆角的半径。也可以进一步选择实体对象上其它需要倒圆角的边，或选择"链（C）"命令选项一次选择多个相切的边进行倒圆角。

例如，对图 9-21（a）中的凹边倒圆角后，可得到图 9-21（b）。

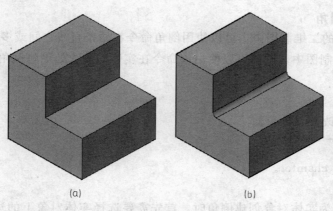

(a)　　　　　　　　　　(b)

图 9-21　倒角（二）

二、三维实体布尔运算

（一）并集

对于已有的两个或多个实体对象，可以使用并集命令将其合并为一个组合的实体对象，这种操作称为实体的并集。

1. 执行方式

● 菜单：【修改】|【实体编辑】|【并集】。

● 工具栏： ◉ 。

● 命令行：_ union。

2. 操作说明

创建实体的并集时，AutoCAD 连续提示用户选择多个对象进行合并，并按回车键结束选择，用户至少要选择两个或以上的实体对象才能进行并集操作。无论所选择的实体对象是否具有重叠的部分，都可以使用并集操作将其合并为一个实体对象。其中如果源实体对象有重叠部分，则合并后的实体将删除重叠处多余的体积和边界。

如图 9-22（a）为长方体和圆柱体，并集运算后即成为图 9-22（b）所示的实体。

（二）差集

将一组实体的体积从另一组实体中减去，剩余的体积形成新的组合实体对象，这种操作称为实体的差集。

1. 执行方式

● 菜单：【修改】|【实体编辑】|【差集】。

● 工具栏： ◎ 。

● 命令行：_ subtract。

2. 操作说明

创建实体的差集时，首先选择被减去的实体 A，并按回车键结束选择后再选择要减去的实体 B，然后按回车键结束选择，此时 AutoCAD 将删除实体 A 中与 B 重叠的部分体积以及 B，并由 A 中剩余的体积生成新的组合实体。

如图 9-22（a）为长方体和圆柱体，图 9-22（c）所示为长方体减去圆柱体后创建的实体。

（三）交集

由一组实体的公共部分创建为新的组合实体对象，这种操作称为实体的交集。

1. 执行方式

● 菜单：【修改】|【实体编辑】|【交集】。

● 工具栏： ◎ 。

● 命令行：_ intersect。

2. 操作说明

创建实体的交集时，至少要选择两个以上的实体对象才能进行交集操作。如果选择的实体具有公共部分，则 AutoCAD 根据公共部分的体积创建新的实体对象，并删除所有源实体对象。如果选择的实体不具有公共部分，则 AutoCAD 将其全部删除。

如图 9-22（a）为长方体和圆柱体，图 9-22（d）所示为长方体与圆柱体交集后创建的实体。

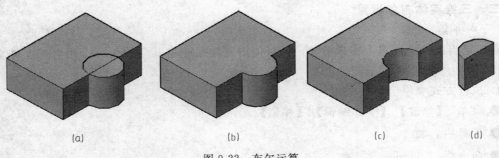

图 9-22　布尔运算

三、实体的截面平面及截面

该命令可以创建截面平面及截面，创建截面平面及截面对象后，可以通过并操作该截面对象以获得所需的截面视图。

1. 执行方式

● 菜单：【绘图】|【建模】|【截面平面】。

● 面板：【三维制作】/■。

● 命令行：_ sectionplane。

2. 操作说明

运行该命令后，命令行提示：选择面或任意点以定位截面线或［绘制截面（D）/正交（O）］。可以使用多个选项创建截面平面。

（1）可以选择现有的平面作为截面平面，或确定任意点定位截面。

（2）"正交"选项是一种快速创建截面对象的方式，仅需指定相对于 UCS 的正交方向。

（3）也可以绘制定位截面平面的截面。

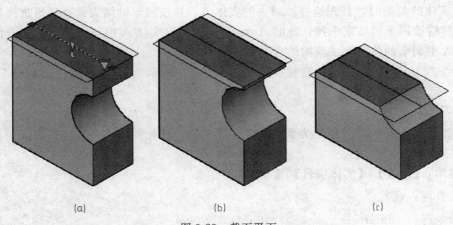

图 9-23　截面平面

活动截面的中间线称为截面线，单击截面线出现如图 9-23（a）所示的夹持点。单击基准夹点可以移动截面平面指示器，随着截面平面指示器位置的改变，可以实时察看实体的内部情况，如图 9-23（b）（c）所示。

单击截面线出现夹点，单击右键，出现"截面"快捷菜单如图 9-24 所示，选择"生成二维/三维截面"，即可生成所需的截面，如图 9-25（b）即为图 9-25（a）的截面。

图 9-24　"截面"快捷菜单

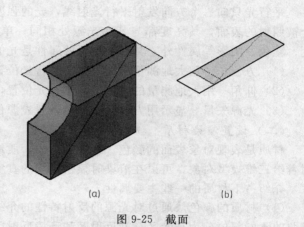

图 9-25　截面

第四节　图 形 渲 染

渲染功能就是运用光源、材质、背景、配景和雾化等功能，对模型进行渲染，使三维图形实景化，使之具有真实感。

（一）设置光源

首先简单介绍一下 AutoCAD 中四种光源的性质、功能和设置。

1. 环境光

环境光为模型的所有表面提供恒定照明的背景光，环境光既没有特定的光源也没有方向，因此环境光对模型的每个表面都提供相同的照明。环境光有如下两种属性：

（1）强度　环境光最大强度为 1。若将其设置为 0，则表示关闭环境光。

（2）颜色　可使用 RGB 颜色系统、Windows 操作系统的颜色索引或 AutoCAD 系统的颜色索引来为环境光选择颜色。

2. 点光源

点光源从其所在位置向所有的方向发射光线，其光强度可以随着距离的增加以一定的衰减率衰减。使用点光源可以模拟由灯泡发出的光。点光源除强度、位置、颜色等属性外，还有如下两种比较重要的属性：

（1）衰减　光的衰减是指光线随着距离增加而不断减弱，即距离点光源越远的地方光强越低。

（2）阴影　可以使用点光源投射阴影或使用阴影贴图。

3. 聚光灯

聚光灯可以产生具有方向的圆锥形光束。与点光源相似，聚光灯源的光随着距离的增加而衰减。聚光灯光源除强度、位置、颜色、衰减、阴影等属性外，还有如下几种属性。

（1）聚光角　指光锥中最明亮光线的圆锥角度，也叫做光束角。聚光角的取值范围是从 0 到 160°。

（2）照射角　指完整光锥的角度，也叫做区域角。照射角的取值范围是从 0 到 160°，但不能小于聚光角。聚光角与照射角之间为衰减区。

（3）方向：定义聚光灯时，需分别指定光源位置和目标位置，两者之间通过一个矢量连接起来。

4. 平行光

平行光只向一个方向发射平行光射线，光的强度并不随着距离的增加而衰减，对于每一个被照射的表面，其亮度都与其在光源处相同。单个平行光可以模拟太阳。平行光源除强度、颜色、阴影等属性外，其最为重要的属性是光的方向，其中包括：

（1）方位角　用大地测量坐标来指定平行光位置，其取值范围是从 -180 到 180。

（2）仰角　用大地测量的坐标指定平行光位置，其取值范围是从 0 到 90。

（3）光源矢量　显示用方位角和仰角设置光源位置产生的光源矢量。

（二）设置渲染材质

材质是表现对象表面的颜色、纹理、图案、质地、材料等特性的一组设置，通过将材质附着给三维模型对象，可以在渲染时显示模型的真实外观。

介绍一下材质的一些主要属性。

（1）材质的颜色　通过对光源的反射特性的介绍，可以知道模型对象在光照时可以根据光照的不同部位分为高光区、漫反射区和环境反射区三个部分

（2）材质的粗糙度　材质的粗糙度可以控制光线在物体表面上的不同反射效果，即模拟不同粗糙程度的对象表面在光照时的显示效果。

（3）材质的透明度　材质的透明度是可以控制光线穿过物体表面的程度。对于使用了透明材质的物体，在渲染时可以使光线穿过该物体，此时可以显示出该物体后面的对象。通过调整材质的透明度，可以控制物体的透明程度。

（4）材质的折射　当材质的透明度不为 0 时，光线将穿过物体而产生折射。此时，可以通过对材质的折射属性的设置来控制光线穿过物体时的折射程度。光线穿过折射材质时会改变路径，因此通过它看到的对象将会发生改变。不同的折射程度将使透过物体而显示出来的图像产生不同程度的变形。

（三）设置贴图

在渲染图形时，可以将材质映射到对象上，称为贴图。从而在渲染时产生逼真的效果。此外，还可以使用贴图与光源组合起来，产生各种特殊的渲染效果。在 AutoCAD 中可以通过材质设置各种贴图，并将其附着到模型对象上，并可以通过指定贴图坐标来控制二维图像与三维模型表面的映射方式。在材质设置中，可以用于贴图的二维图像包括 BMP、PNG、TGA、TIFF、GIF、PCX 和 JPEG 等格式的文件。在 AutoCAD 中可以使用多种类型的贴图，这些贴图在光源的作用下可以产生不同的特殊效果。

在 AutoCAD2008 中可以创建平面贴图、长方体贴图、柱面贴图和球面贴图。

（四）渲染环境

选择"视图"｜"渲染"｜"渲染环境"命令，可在渲染对象时，对对象进行雾化处理，此时将打开"渲染环境"对话框。在"启用雾化"下拉列表框中选择"开"选项后，可以利用该对话框来设置使用雾化背景、颜色、雾化的近距离、远距离、近处雾化百分率及远处雾化百分率等雾化格式，如图 9-26 所示。

图 9-26　渲染环境

（五）高级渲染设置

在 AutoCAD 2008 中，选择"视图"｜"渲染"｜"高级渲染设置"命令，打开"高级渲染设置"选项板，可以设置渲染高级选项，如图 9-27 所示。

图 9-27　高级渲染设置

第十章 图 形 输 出

本章主要讲述 AutoCAD 2008 的图形输出功能，它包括图纸打印和电子输出。通常，AutoCAD 是通过布局控制图形输出，并可以为每个布局指定打印设备、打印样式和打印设置。使用打印命令，不仅可以将图形打印在图纸上，还可以输出为其它格式的电子文件，如 DWF 文件和各种光栅文件等。

第一节 布 局

布局代表 AutoCAD 图纸空间中的一个特定的打印页面。使用布局不仅可以模拟显示打印形式和效果，还可以将布局与特定的页面设置相关联，从而利用布局实现不同的打印效果。

（一）布局的概念

在 AutoCAD 的图形窗口中，通常包括一个"模型"选项卡和多个"布局"选项卡。模型选项卡和布局选项卡为用户提供了两个平行的工作环境，分别称为模型空间和图纸空间。

在模型空间中，用户可以完成创建和编辑图形的绝大部分工作，包括二维和三维体的造型、必要的尺寸标注和注释等。如果不需要使用多个视口打印图形，也可以直接在模型空间中打印图形。如图 10-1 所示为模型空间中显示三维模型的 1 个视口，在模型空间中只打印当前视口。

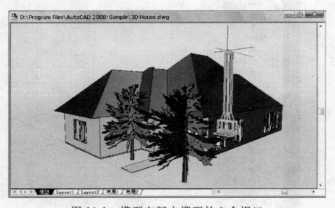

图 10-1　模型空间中模型的 1 个视口

在图纸空间中，用户不但可以进行打印的相关设置，也可以在图纸空间中使用多个视口显示图形，添加相应的标题、注释和标注等内容，并使用不同的打印设置进行打印。如图 10-2 所示图纸空间中显示三维模型 4 个视口，4 个视口均可打印出来。这样，图纸空间就可以更加灵活的编辑、安排及标注视图，以得到一幅详尽的图样。

用户可以根据需要创建多个布局。每个布局都保存在自己的布局选项卡中，可以与不同的页面设置相关联。只在打印页面上出现的元素（例如标题栏和注释）是在布局的图纸空间中绘制的。图形中的对象是在"模型"选项卡上的模型空间创建的。在布局中可以使用多个

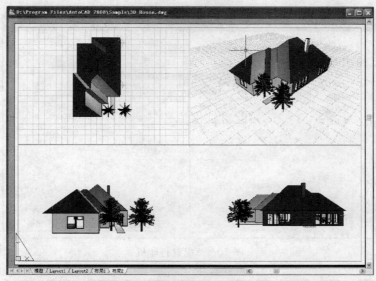

图 10-2 图纸空间中模型的 4 个视口

视图、使用多种比例显示模型空间中的图形对象，并可以在布局中添加几何图形、文字、标注和标题栏等。

（二）布局的创建

在 AutoCAD 的一个图形窗口，只能包含一个模型选项卡，但可以包括多个布局选项卡，并且可以自行创建和删除布局。使用向导创建布局的调用方式和执行过程为：

● 菜单："插入"→"布局"→"创建布局向导"或"工具"→"向导"→"创建布局"。

● 命令行：LAYOUTWIZARD。

调用该命令后，将弹出"创建布局"对话框，引导用户按步骤创建布局：

① 首先在对话框的"输入新布局的名称"文本框中，指定新建布局的名称，如图 10-3 所示。

图 10-3 创建布局向导

② 单击"下一步"按钮，对话框中选择打印要使用的打印机，如图 10-4 所示。

③ 单击"下一步"按钮，对话框中显示如图 10-5 所示内容。在本步骤中，可以设置布局使用的图纸尺寸和图纸单位。

图 10-4　配置打印机

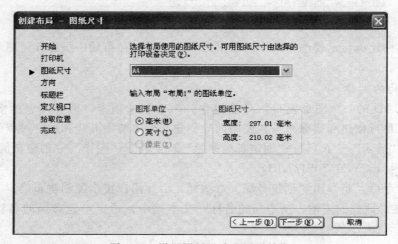

图 10-5　设置图纸尺寸和图形单位

④ 单击"下一步"按钮，对话框中显示如图 10-6 所示内容。在本步骤中，可以选择图

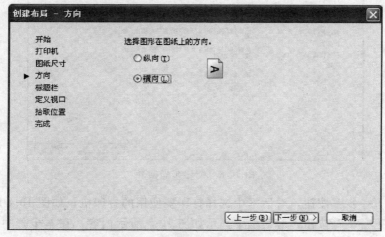

图 10-6　设置图纸打印方向

形在图纸上的方向。

⑤ 单击"下一步"按钮，对话框中显示如图 10-7 所示内容。在本步骤中，可以在列表中选择布局使用的边框和标题栏。列表中显示了 AutoCAD 提供了各种标题栏图形文件，可以从中选择一种，将其插入到新建的布局中。在"类型"选项组中可以指定所选择的标题栏图形文件作为块还是外部参考插入到当前图形文件。

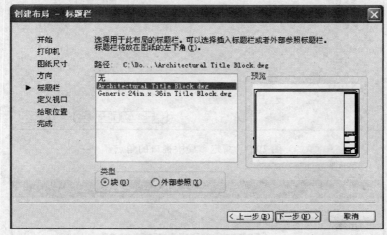

图 10-7　选择标题栏

⑥ 单击"下一步"按钮，对话框中显示如图 10-8 所示内容。在本步骤中，可以在布局中添加视口，和视口的比例和排列的设置。

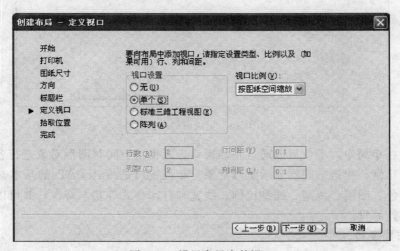

图 10-8　设置布局中的视口

⑦ 单击"下一步"按钮，对话框中显示如图 10-9 所示内容。在本步骤中，可以单击"选择位置"按钮，在新建布局中指定两点，AutoCAD 将在这两点之间的矩形区域中创建视口对象。

⑧ 单击"下一步"按钮，对话框中显示如图 10-10 所示内容，可以单击"完成"按钮，完成新布局的创建。

（三）布局视口

在 AutoCAD 的图纸空间中，为了访问和显示模型空间中的图形对象，需要在布局中创

图 10-9　指定布局中视口的角点

图 10-10　完成布局的创建

建布局视口。在布局中，不仅可以通过布局视口进入模型空间对图形对象进行各种操作，还可以按指定的比例、指定的图层显示图形对象。布局视口是 AutoCAD 的基本对象，因此布局视口具有颜色、图层、线型、线型比例、线宽和打印样式等基本特性，并可以使用各种修改命令对其进行编辑。

1. 创建布局视口

在布局中，可以创建各种形状的布局视口对象，大体可分为矩形视口对象和非矩形视口对象两种，创建视口方法：

●菜单："视图"→"视口"→"一个视口"。

●命令行：-VPORTS。

图 10-11 给出了一个矩形视口和一个多边形视口显示模型的示例。

2. 布局视口的特性设置

由于布局视口也是 AutoCAD 对象，因此具有颜色、图层、线型、线型比例、线宽和打印样式等基本对象特性。此外，布局视口还具有显示比例、显示状态等特有的特性，用于控

制在布局视口中图形的显示。用户可以使用 AutoCAD 的"特性"窗口来查看和修改布局视口的各种特性。

设置布局视口特性的命令执行方式和执行过程为：

● 菜单："工具"→"特性"。

● 命令行：PROPERTIES。

调用该命令并选择视口对象后，将显示如图 10-12 所示的对话框。在"特性"对话框中，可以对布局视口对象的特性进行设置。

图 10-11　创建视口示例 　　　　　　　　　图 10-12　布局视口的特性

第二节　打印样式

打印样式是一种对象特性，是一个打印特性设置的集合，使用打印样式可以从多方面控制对象的打印方式，它用于修改打印图形的外观。用户可以设置打印样式来替代其它对象原有的颜色、线型和线宽特性。打印样式通过确定打印特性（例如线宽、颜色和填充样式）来控制对象或布局的打印方式。

打印样式有两种类型：颜色相关和命名。一个图形只能使用一种类型的打印样式表。用户可以在两种打印样式表之间转换。也可以在设置了图形的打印样式表类型之后，修改所设置的类型。

对于颜色相关打印样式表，对象的颜色确定如何对其进行打印。这些打印样式表文件的扩展名为 .ctb。不能直接为对象指定颜色相关打印样式。相反，要控制对象的打印颜色，必须修改对象的颜色。例如，图形中所有被指定为红色的对象均以相同的方式打印。

　　命名打印样式表使用直接指定给对象和图层的打印样式。这些打印样式表文件的扩展名为.stb。使用这些打印样式表可以使图形中的每个对象以不同颜色打印，与对象本身的颜色无关。

　　设置打印样式的命令执行方式和执行过程为：

●菜单："文件"→"打印样式管理器"。

●命令行：_stylesmanager。

　　执行上述命令后，系统弹出如图10-13所示的窗口。

图10-13　打印样式管理器窗口

　　双击"添加打印样式表向导"图标，打开如图10-14所示的对话框，通过该对话框的操作，完成新打印样式的设置。

图10-14　"添加打印样式表"向导

第三节　图形的打印与输出

（一）图形的打印

在模型空间和图纸空间都可打印图形，所不同的是，模型空间适合打印单个视图，而图纸空间则适合同时打印多个不同的视图，且可以在布局中规划视图的位置和大小。无论在哪种空间打印输出图形，其操作方法都是类似的。

打印设置命令的调用方式和执行过程为：

●菜单："文件"→"打印"。

●命令行：PLOT。

执行该命令后，在模型空间将显示如图 10-15 所示的窗口，在图纸空间将显示如图 10-16所示的窗口。无论是在模型空间还是在图纸空间打印参数进行设置是类似的。

图 10-15　"打印-模型"对话框

在"打印"对话框简介如下。

（1）"页面设置"选项，在"页面设置"选项组中的"名称"下拉列表框中，可以选择所要应用的页面设置名称，也可以单击"添加"按钮添加其它的页面设置，如果没有进行页面设置，可以选择"无"选项。创建布局时，需要指定绘图仪和设置（例如图纸尺寸和打印方向）。这些设置保存在页面设置中。使用页面设置管理器，可以控制布局和"模型"选项卡中的设置。可以命名并保存页面设置，以便在其它布局中使用。如果在创建布局时没有指定"页面设置"对话框中的所有设置，用户可以在打印之前设置页面。或者，在打印时替换页面设置。可以对当前打印任务临时使用新的页面设置，也可以保存新的页面设置。

（2）"打印机/绘图仪"选项，在"打印机/绘图仪"选择中的"名称"下拉列表框中，可以选择要使用的绘图仪。选择"打印到文件"复选框，则图形输出到文件后再打印，而不

图 10-16 "打印-布局"对话框

是直接从绘图仪上打印。

（3）"图纸尺寸"选项，在"图纸尺寸"选项的下拉列表中，选择合适的图纸幅面，并且在右上角可以预览图纸幅面的大小。如果从布局打印，可以事先在"页面设置"对话框中指定图纸尺寸。但是，如果从"模型"选项卡打印，则需要在打印时指定图纸尺寸。

（4）"打印区域"选项，打印图形时，必须指定图形的打印区域。"打印"对话框在"打印区域"下提供了以下选项。

1）布局或界限。打印布局时，将打印指定图纸尺寸的可打印区域内的所有内容，其原点从布局中的 0，0 点计算得出。打印"模型"选项卡时，将打印栅格界限所定义的整个绘图区域。如果当前视口不显示平面视图，该选项与"范围"选项效果相同。

2）范围。打印包含对象的图形的部分当前空间。当前空间内的所有几何图形都将被打印。打印之前，可能会重新生成图形以重新计算范围。

3）显示。打印"模型"选项卡中当前视口中的视图或布局选项卡中的当前图纸空间视图。

4）视图。打印以前使用 View 命令保存的视图。可以从提供的列表中选择命名视图。如果图形中没有已保存的视图，此选项不可用。

5）窗口。打印指定的图形的任何部分。单击"窗口"按钮，使用定点设备指定打印区域的对角或输入坐标值。

（5）"打印比例"选项，当选中"布满图纸"复选框后，其它选项显示为灰色，不能更改。取消"布满图纸"复选框后，用户可以对比例进行设置。当指定输出图形的比例时，可以从实际比例列表中选择比例、输入所需比例，以缩放图形将其调整到所选的图纸尺寸。

（6）"打印样式表"选项，可以在打印样式的下拉表框中，选择合适的打印样式。

（7）预览打印效果，单击"预览"按钮可以对打印图形效果进行预览，若对某些设置不满意，可以返回修改。

（8）打印，单击"确定"按钮进行打印。

（二）图形的电子输出

传统图形的输出方式是通过绘图仪将图形打印在图纸上，而另一种输出方式是进行电子打印，即把图形打印成一个电子文件。现在，国际上通常采用 DWF（Drawing Web Format，图形网络格式）图形文件格式。DWF 文件支持图形文件的实时移动和缩放，并支持控制图层、命名视图和嵌入链接显示效果。

1. 输出 DWF 文件

DWF 文件的输出跟图形打印的步骤基本一致，只要在打印对话框如图 10-14，在"打印机/绘图仪"选项的下拉列表框中选择软件自带的电子打印机"DWF6 ePlot. pc3"，其它设置可参照图形打印即可。

2. 将图形发布到 Web 页

在 AutoCAD 2008 中，选择"文件"|"发布"命令，可以方便、迅速地创建格式化 Web 页，该 Web 页包含有 AutoCAD 图形的 DWF、PNG 或 JPEG 等格式图像。

第十一章　计算机绘图工程实训

在工程施工之前，需要采用 AutoCAD 软件绘制出一套完整的施工图纸，为施工提供依据。本章将利用前面所学的 AutoCAD 基本知识，结合土木工程专业的特点，介绍绘制土木工程图的思路、方法和基本步骤。

一、实训一　绘制建筑施工图

建筑施工图简称建施图，主要反映建筑物的规划位置、内外装修、构造及施工要求等。建筑施工图包括首页、总平面图、平面图、立面图、剖面图和详图。

（一）绘制建筑总平面图

建筑总平面图是表明新建房屋所在地有关范围内的总体布置，它反映了新建房屋、建筑物等位置和朝向，室外场地、道路、绿化等布置，地形、地貌标高等及与原有环境的关系和临界状况。在一定的情况下，可以把建筑总平面图看成平面图的一个特例，仅仅是不需要剖开建筑本身，而对于建筑物及其周围环境所作的正投影图形。

1. 建筑总平面图的绘制内容

（1）图名、比例尺。

（2）应用图例以表明新建区、扩建区和改建区的总体布置，表明各个建筑物和构筑物的位置，道路、广场、室外场地和绿化等的布置情况及各个建筑物和层数等。

（3）确定新建或者扩建工程的具体位置，一般根据原有的房屋或者道路来定位，并以毫米为单位标注出定位尺寸。

（4）当新建成片的建筑物和构筑物或者较大的公共建筑和厂房时，往往使用坐标来确定每一建筑物及其道路转折点等的位置。

（5）注明新建房屋底层室内和室外平整地面的绝对标高。

（6）画出风向频率玫瑰图形及指北针图形。

由于建筑总平面图所包括的范围较大，绘制时通常使用 1：500、1：1000、1：5000 等较大的比例尺。新建的、原有的、拟建的建筑物及地形环境、道路和绿化布置等应用图例来表示。当标准图例不够时，必须另行设定图例，但必须在建筑总平面图中画出自定的图例并注明其名称。

2. 建筑总平面图的绘制步骤

（1）建立绘图环境。

（2）绘制道路和各种建筑物、构筑物。

（3）绘制建筑物局部和绿化的细节。

（4）尺寸标注、文字说明和图例。

（5）添加图框和标题。

（6）打印输出。

图 11-1 给出某一建筑物的总平面图。

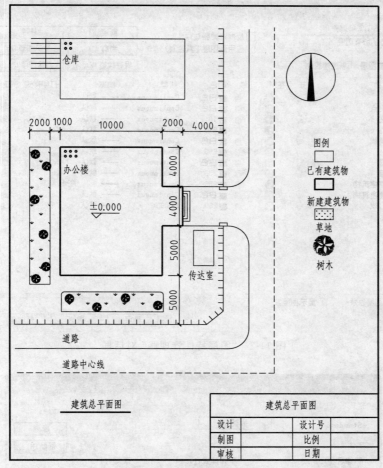

图 11-1　建筑总平面图

3. 建筑总平面图的绘制过程。

通过前面的学习，已经知道了绘图的方法及建筑总平面图的内容和步骤，下面进行建筑总平面图的绘制，具体过程如下。

（1）建立绘图环境

1）设置单位和绘图边界　首先，新建一个绘图文件，进入绘图编辑状态后，选择格式下拉菜单中的【格式】/【图形界限】命令或使用命令（limits）设置绘图界限，一般左下角点坐标不变，右上角点坐标放大一定倍数。同样选择【单位】命令设置小数类型、角度、角度度量和角度方向，默认即可。

2）设置图层　设置图层时绘制图形之前必不可少的准备工作。单击【图层】按钮，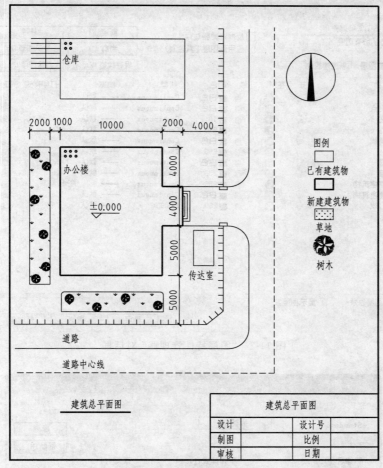，弹出"图层特性管理器"对话框，依次创建"标注"、"道路"、"辅助线"、"绿化"、"新建建筑物"、"中心线"等图层，设置完成的"图层特性管理器"对话框如图 11-2 所示。

3）设置文字样式及尺寸标注样式　选择【格式】/【文字样式】（STyle）命令，弹出"文字样式"对话框，如图 11-3 所示。根据国家建筑制图标准，在【字体名】下拉列表框中选择"仿宋 GB2312"，字高设为 400，其余选项均使用默认值。

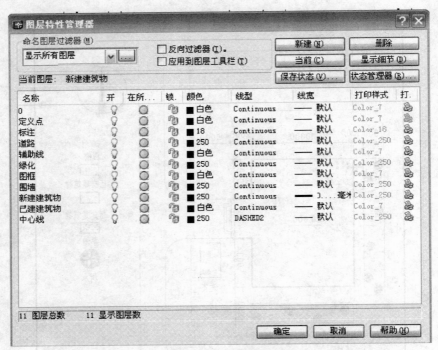

图 11-2 "图层特性管理器"对话框

图 11-3 "文字样式"对话框

选择【格式】/【尺寸标注样式】（Dimstyle）命令，弹出"标注样式管理器"对话框，新建"总平面图"尺寸样式，并修改标注样式，如图 11-4 所示，对直线、箭头和文字的大小、样式、位置进行设置。

到此为止，整个绘图环境的设置基本完成，虽然这些设置比较麻烦，但是对于绘制一幅高质量的工程图纸而言是非常重要的，因此读者必须给予足够的重视。

（2）绘制图形

1）绘制道路　首先，打开【对象捕捉】（osnap），将"道路"层设为当前层。

其次，用【直线】（Line）或【多段线】（PLine）命令绘制道路的直线部分和道路中心线，可以采用对象捕捉、相对坐标或直线长度方式绘制。对于道路中心线在绘制前，需打开

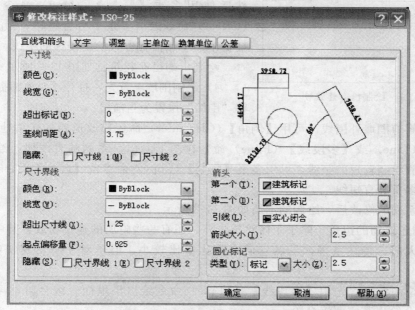

图 11-4　"修改标注样式"对话框

下拉菜单【格式】/【线型】的"线型管理器"对话框，加载"DASHED2"线型，再绘制虚线，若绘出的仍然显示实线，应启动【线型比例】（LTScale）来修改比例因子。

最后，用【圆弧】（Arc）或【圆角】（Fillet）绘出一段圆弧作为弯道。

绘制的道路，如图 11-5 所示。

2）绘制新建建筑物　首先，打开【对象捕捉】（osnap），将"新建建筑物"层设为当前层。

然后，用【直线】（Line）或【多段线】（PLine）命令绘制新建建筑物，在图上做出一系列的直线段，即可绘制完成。可以采用对象捕捉、相对坐标或直线长度方式绘制。

绘制出的新建建筑物如图 11-6 所示。

图 11-5　绘制道路

图 11-6　绘制新建建筑物

3）绘制已有建筑物　首先，打开【对象捕捉】（osnap），将"已有建筑物"层设为当前层。

然后用【直线】（Line）或【多段线】（PLine）命令绘制新建建筑物，在图上作出一系列的直线段，即可绘制完成。可以采用对象捕捉、相对坐标或直线长度方式绘制。

最后，绘制室外楼梯。先用【直线】（Line）或【多段线】（PLine）绘出一条直线段，

图 11-7　绘制已有建筑物

然后使用多重【复制】（Copy）命令或【偏移】（Offset）命令绘出多条平行直线段，最后使用对象捕捉中的中点捕捉方式绘出楼梯的中线。

绘制出的已有建筑物如图 11-7 所示。

4）绘制围墙　首先，打开【对象捕捉】（osnap），将"围墙"层设为当前层。

然后，修剪围墙外围线。可用【倒角】（CHAmfer）命令修改道路的转角处。最后，使用【直线】（Line）或【多段线】（Pline）命令在图上绘出一系列的直线段，绘制完成后，在围墙的内侧绘制较短的竖线，可用多重【复制】（Copy）命令或【阵列】（Array）命令复制或阵列出多条竖直短线。

经过一系列的修改后，绘制的围墙如图 11-8 所示。

5）绘制建筑物的边角　除了主体建筑物外，还有一些附属的建筑物或者其中的一部分，比如台阶、大门、传达室等。虽然它们占的比重比较小，但是对于一个建筑物来说是必需的。

首先，绘制台阶。先用【多段线】（PLine）命令绘出最里面一级台阶，再用【偏移】（Offset）命令绘出其它两级台阶。

然后，绘制大门。先用【直线】（Line）或【多段线】（PLine）命令绘出一侧大门，再用【镜像】（Mirror）命令在另一侧绘出同样的大门。

最后，绘制传达室。使用【矩形】（RECtang）或【直线】（Line）或【多段线】（PLine）命令绘出矩形传达室。

完成上述操作后，绘制的大门、台阶、传达室如图 11-9 所示。

图 11-8　绘制围墙

图 11-9　绘制建筑物的边角

6）绘制绿化草坪　草坪也是建筑总平面图的一个重要组成部分，对于草坪的绘制，是使用 AutoCAD 中自带的图案填充的方式实现的。下面以其中一块草坪为例说明草坪的绘制方法。

首先，打开【对象捕捉】（osnap），将"绿化"层设为当前层。

其次，使用【矩形】（RECtang）或【直线】（Line）或【多段线】（PLine）命令绘制草坪的轮廓线。

然后，使用【圆角】（Fillet）命令，对草坪轮廓线进行修剪。

最后，启用【图案填充】（bHatch）命令，弹出"边界图案填充"对话框，从图案列表中选择"Grass"选项，然后拾取点选择对象进行填充。注意图案填充时比例参数要调整。完成的图案填充，如图 11-10 所示。

图 11-10　绘制草坪

填充一个草坪后，可以使用同样的方法，继续填充其它草坪。

另外，为了美观，可以添加一些树木，可使用【圆】（Circle）及【样条曲线】（SPLine）或【多段线】（PLine）命令绘制一些简单的不规则的图形来表示树木。绘出 2～3 个后用块操作即【创建块】（Block）和【插入块】（Insert）命令来完成，只要将比例和自身的旋转角度变化一下即可。

完成插入草坪和树木的总平面图如图 11-11 所示。

7）绘制指北针　首先，打开【对象捕捉】（osnap），将"图框"层设为当前层。

然后，使用【圆】（Circle）命令绘制一个直径为 2400 的圆。

最后，使用【多段线】（PLine）命令绘制指北针。一般来说，指北针的尾部线宽宜为圆半径的 1/8。

绘制的指北针如图 11-12 所示。

（3）添加尺寸标注、注释和图例。

1）尺寸标注　尺寸标注是建筑施工图的一个

图 11-11　插入草坪和树木的总平面图

重要组成部分，是现场施工的主要依据，因此对于尺寸标注，绝对不可以掉以轻心。对于尺寸标注，关键是【尺寸样式】的设置，如果设置不好可能看不到尺寸文字的大小。【尺寸样式】合理的设置可以通过试验或按输出图的比例反推的办法来完成。

首先，打开【对象捕捉】（osnap）及【正交】，将"标注"层设为当前层。

其次，标注尺寸。可以结合对象捕捉或正交辅助手段，使用【标注】下拉菜单或工具栏中的线性和连续标注，一次选取所要标注的线段的各端点，标注出水平和竖直尺寸。

图 11-12　绘制的指北针

然后，标注标高。标注标高要使用标高符号，标高符号是高大约 3mm

的等腰直角三角形，使用【直线】（Line）或【多段线】（PLine）命令绘制，可结合相对坐标来完成。为方便使用，最好把它存成一个块，以后直接插入使用。

最后，标注层高。使用一个填充的黑圆圈表示，即【圆】（Circle）命令绘制一半径为100的圆，再用【图案填充】（bHatch）命令实体填充。也可使用【绘图】/【圆环】（DOnut）命令绘制，内径设为0，外径为200。

完成标注尺寸和标高的建筑总平面图如图11-13所示。

2）文字注释　文字注释是建筑施工图的重要组成部分，一般包括图名、比例、房间功能的划分、门窗符号、楼梯说明及其它有关的文字说明等。

图11-13　标注尺寸的标高

首先，将"标注"层设为当前层。

其次，设置文字样式，如果前面已设置好或采用多行文字注释，此步省略。

然后，输入注释文字。可以使用【单行文字】（text）或【多行文字】（mText）来注释。

3）绘制图例　图例就是把图中的各种图形分别代表了什么，用文字解释清楚，以便于更加清楚地阅读建筑图。

（4）添加图框和标题。

一般来说，在绘图时首先要制定图框，然后在图框内绘制图形，但是由于计算机绘图的灵活性和方便性，可以先绘制图形和标注，然后插入图框和标题栏。

1）绘制图框和标题栏　首先，将"图框"层设为当前层。

其次，新建一个绘图文件，将该图框文件保存为A3.dwg。

然后，绘制图幅线，A3图纸的大小是297×420，本例中使用足尺作图，比例1∶100，图幅大小是29700×42000，可以使用一个矩形来绘制图幅线。

再次，绘制图框线及标题栏，在建筑制图标准中，规定使用粗实线绘制，可以使用【多段线】（PLine）命令绘制，线宽设为60，注意线型的变化。

最后，添加文字。在标题栏内用多行文字填入相应的文字，这样一个完整的图框绘制完成，并保存。

2）插入图框和标题栏　打开总平面图文件，将"图框"层设为当前层，从下拉菜单中点击【插入】/【浏览】按钮，查找A3.dwg文件，将图框1∶1插入，并放到能够将图形全部容纳在里面的位置处。

至此，完成了整张建筑总平面图的绘制，如图11-14所示，接下来，就是输出图纸了。

（5）打印输出

选择下拉菜单【文件】/【打印】命令，弹出"打印"对话框，在"打印设置"选项卡中，在"图纸尺寸"下拉列表框中选择A3选项；在"图形方向"选项组中选中"纵向"单选按钮；打印比例设为1∶100。然后打开"打印设备"选项卡，在"打印样式表"列表框中选择acad.ctb选项，其它设置默认。

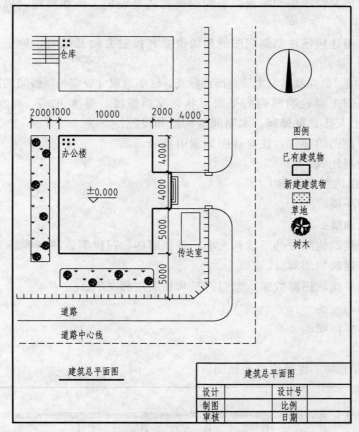

图 11-14　建筑总平面图

完成以上设置后，可以预览其效果，如果满意可点击"确定"按钮进行打印，如果不满意还可以调整，直到满意为止。

通过建筑总平面图的绘制，应该对 AutoCAD 绘制图形的方法和思路有了进一步的认识，认真总结书中的技巧、思路和方法，特别是同一幅图的绘制方法并不是唯一的，可以根据自己的习惯和具体图形的不同选择简便、快捷的方式为目的，多上机实践进行摸索和总结，才能达到熟能生巧。

（二）绘制建筑平面图

建筑平面图实际上是假想用水平的剖切平面在建筑物窗台以上窗头以下把整幢建筑物剖开，移去观察者和剖切平面之间的部分后，向水平投影面所作的正投影面，习惯上称它为建筑平面图。

建筑平面图主要表达建筑物的平面形状、水平方向各部分（如出入口、走廊、楼梯、房间、阳台等）的布置和组合关系、门窗位置、墙和柱的位置以及其它构配件的位置和大小等。

1．建筑平面图的绘制内容

1）反映建筑物某一层的平面形状，房间的位置、形状、大小、用途及相互关系。

2）墙、柱的位置、尺寸、材料、形式，各房间的门、窗的位置和开启形式等。

3）门厅、走道、楼梯、电梯等交通联系设施的位置、形式、走向等。其它设施、构造，例如阳台、雨篷、台阶、雨水管、散水、卫生器具及水池等。

4）属于本层但又位于剖切平面以上的建筑构造及设施，例如高窗、隔板、吊柜等（按规定使用虚线表示）。

5）一层平面图还应该注明剖视图的剖切位置和投射方向及编号，确定建筑物朝向的指北针等。

6）表明主要楼、底面及其它主要台面的标高，注明总尺寸、定位轴线间的尺寸和细部尺寸。

7）屋顶平面图主要表明屋面的平面形状、屋面坡度、排水方式、雨水口位置、挑檐、女儿墙、烟囱、上人孔、电梯间、水箱间等构造和设施。

8）在另外有详图的部位，注有详图的索引符号。

9）图名和绘制比例。

2. 建筑平面图的绘制步骤

1）设置绘图环境。

2）绘制定位轴线。

3）绘制各种建筑构配件的形状和大小，例如墙体、门窗洞、柱网等。

4）绘制各个建筑物细部。

5）绘制尺寸界线、标高数字、索引符号和相关注释文字。

6）尺寸标注。

7）添加图框和标题。

8）打印输出。

图 11-15 给出了某一建筑物的平面图。

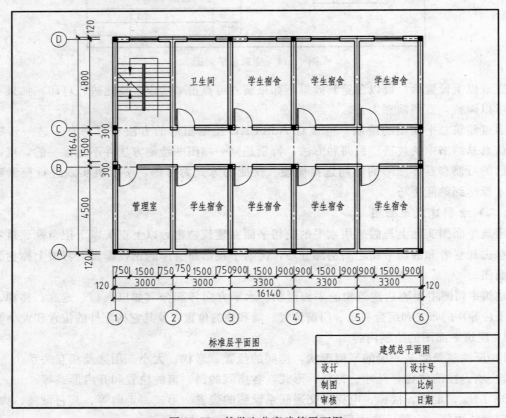

图 11-15　某学生公寓建筑平面图

3. 建筑平面图的绘制过程

（1）建立绘图环境

1）设置单位和绘图边界　首先，新建一个绘图文件，进入绘图编辑状态后，选择格式下拉菜单中的【格式】/【图形界限】命令或使用命令（Limits）设置绘图界限，一般左下角点坐标不变，右上角点坐标放大一定倍数。同样选择【单位】命令设置小数类型、角度、角度度量和角度方向，默认即可。

2）设置图层　设置图层是绘制图形之前必不可少的准备工作。单击【图层】按钮，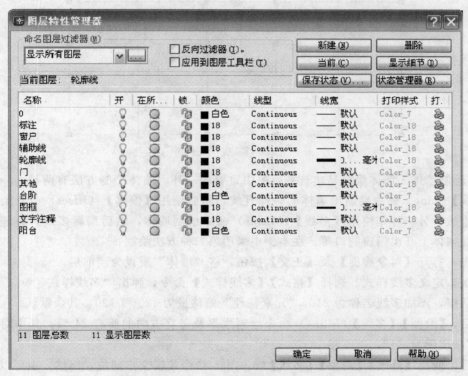，弹出"图层特性管理器"对话框，依次创建"轴线"、"墙体"、"窗户"、"图框"、"楼梯"、"阳台"等图层，设置完成的"图层特性管理器"对话框如图 11-16 所示。

图 11-16　"图层特性管理器"对话框

（2）绘制图形

1）绘制轴线　首先，选择【缩放】（Zoom）命令中的"全部"选项将图形全部显示在绘图区。

其次，打开【对象捕捉】及【正交】按钮，将"轴线"层设为当前层，并加载点划线线型 Dashdot。

然后，使用【直线】（Line）命令及【偏移】（Offset）命令或【复制】（COpy）命令绘制出所有水平和竖直基准线。

2）绘制柱子　首先，打开【对象捕捉】按钮，将"柱子"层设为当前层。

其次，使用【矩形】（RECtang）或【直线】（Line）或【多段线】（PLine）命令绘制一240×240 的正方形。

然后，使用【图案填充】（bHatch）命令对正方形进行实体填充，绘出一根柱子。

　　最后，使用多重【复制】（Copy）命令，对填充完成的第一根柱子依次复制到合适的地方。注意需要绘制两条相交的辅助线，其交点为柱子的中心，多重复制时对象捕捉住该交点为基点，这样非常方便，可依次复制出所有柱子。绘制出的所有柱网如图 11-17所示。

<p align="center">图 11-17　生产柱网</p>

　　3）绘制墙体　墙体绘制是建筑平面图中重要的一环，墙体绘制方法有两种，一种是使用【直线】（Line）命令绘制出墙体的一侧直线，然后使用【偏移】（Offset）命令绘制出另外一个直线；另一种是使用【多线】（MLine）命令绘制墙体，然后编辑多线，整理墙体的交线，在墙体上开出门窗洞口等。在本例中采用第二种方法绘制。

　　首先，打开【对象捕捉】及【正交】按钮，将"墙体"层设为当前层。

　　其次，定义多线样式。选择【格式】/【多线样式】命令，弹出"多线样式"
对话框，添加多线名称为 240，"元素特性"偏移量为 120 和-120，其余默认。

　　然后，【绘图】/【多线】（Mline）命令绘制水平及竖直方向的所有 24 墙，其中对正方式为"无"，比例为"1"。

　　最后，使用【修改】/【对象】/【多线】（mledit）命令编辑交错部位。当然，也可以把多线用【分解】（eXplode）炸开，然后使用【修剪】（Trim）命令对墙线进行修剪。编辑后的墙体如图 11-18 所示。

　　4）绘制门　首先，打开【对象捕捉】及【正交】按钮，将"门"层设为当前层。

　　其次，绘制宽度为 900，厚度为 45 的两个基本门。左门使用【矩形】（RECtang）或【直线】（Line）或【多段线】（PLine）命令绘制一 900×45 的矩形，然后用【圆弧】（Arc）绘出一四分之一圆弧。右门采用【镜像】（MIrror）命令绘制。

　　然后，对左门和右门创建块，将定义好的"左门"块和"右门"块插入到相应的位置，并保证其旋转方向。要注意充分使用对象捕捉工具，准确选取门块的插入位置。

　　最后，修剪门洞。用【直线】（Line）或【多段线】（PLine）命令绘制门洞的边界线，然后用【修剪】（Trim）命令进行修剪掉多余的线段。采用同样的方法，依次绘出各个地方的门洞。

　　5）绘制窗户　首先，打开【对象捕捉】按钮，将"窗户"层设为当前层。

图 11-18　绘制墙体

其次，创建窗洞并绘制窗户。先使用【直线】（Line）或【多段线】（PLine）命令绘制窗户的边界线，再用【修剪】（Trim）命令修剪掉墙线绘出一个窗洞，然后使用【直线】（Line）、【多段线】（PLine）命令及【偏移】（Offset）命令绘制四条等间距的线段表示窗户。

然后，对窗户进行块操作，同门的块操作。所有的窗户可以使用插入块实现，也可以使用多重【复制】（Copy）命令实现。

最后，关闭"窗户"图层，用【修剪】（Trim）命令修剪掉其它窗户处墙线绘出所有窗洞，最后绘制完成的门和窗户如图 11-19 所示。

图 11-19　完成门窗户的平面图

6）绘制楼梯　首先，打开【对象捕捉】及【正交】按钮，将"楼梯"层设为当前层。

其次，使用【直线】（Line）或【多段线】（PLine）命令绘出一条楼梯台阶端线，再用【偏移】（Offset）命令或【阵列】（ARry）命令来绘出其它楼梯台阶线。

然后，使用【矩形】（RECtang）或【多段线】（PLine）命令及【偏移】（Offset）命令绘制楼梯的上下扶手，并用【修剪】（Trim）命令修剪掉穿过扶手的楼梯台阶线。

最后，使用【直线】（Line）或【多段线】（PLine）命令绘制楼梯起跑方向线或剖断线，此时要注意关闭【正交】按钮。

完成楼梯绘制的图形如图 11-20 所示。

（3）添加尺寸标注和文字注释

1）尺寸标注　首先，打开【对象捕捉】（osnap）及【正交】，将"标注"层设为当前层。

其次，设置尺寸标注样式。选择【格式】/【尺寸标注样式】（Dimstyle）命令，弹出"标注样式管理器"对话框，新建"平面图"尺寸样式，并修改标注样式，对直线、箭头和文字的大小、样式、位置进行设置。

图 11-20　楼梯图

然后，标注尺寸。可以结合对象捕捉、对象追踪及正交辅助手段，使用【标注】下拉菜单或工具栏中的线性和连续标注，一次选取所要标注的线段的各端点，标注出水平和竖直尺寸。此外，如果选择标注对象不方便时，可以通过延伸、修剪或直线命令绘制辅助线，用完后删除。

最后，标注轴线符号。使用【圆】（Circle）命令绘制一半径为 400 的圆，再用【移动】（Move）命令移到合适的位置，并填写轴线的编号。其余的轴线符号多重复制出即可，还需启用【修改】/【对象】/【文字】（ddedit）命令打开"编辑文字"对话框修改轴线的编号，使轴线的编号满足要求。通过此方法完成水平方向和竖直方向的所有尺寸标注。

2）文字注释　首先，将"标注"层设为当前层。

其次，设置文字样式，如果前面已设置好或采用多行文字注释，此步省略。

然后，输入注释文字。可以使用【单行文字】（text）或【多行文字】（mText）来注释。

完成尺寸标注和文字注释的图形如图 11-21 所示。

（4）添加图框和标题。

1）绘制图框和标题栏　首先，将"图框"层设为当前层。

其次，新建一个绘图文件，将该图框文件保存为 A4. dwg，其绘图区域为 A4 页面大小。

然后，绘制图幅线，A4 图纸的大小是 210×297，本例中使用足尺作图，比例 1：100，图幅大小是 21000×29700，可以使用一个矩形来绘制图幅线。

再次，绘制图框线及标题栏，在建筑制图标准中，规定使用粗实线绘制，可以使用【多段线】（PLine）命令绘制，线宽设为 60，注意线型的变化。

最后，添加文字。在标题栏内用多行文字填入相应的文字，这样一个完整的图框绘制完成，并保存。

2）插入图框和标题栏　打开总平面图文件，将"图框"层设为当前层，从下拉菜单中

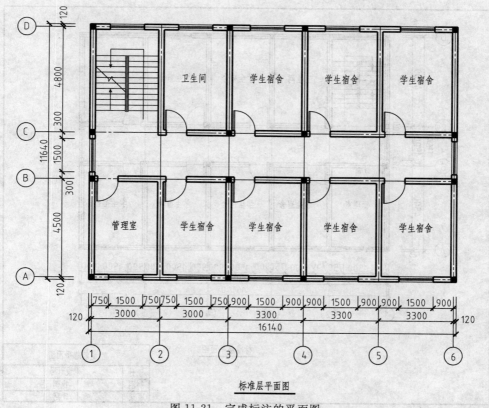

图 11-21　完成标注的平面图

点击【插入】/【浏览】按钮，查找 A4.dwg 文件，将图框 1∶1 插入，并放到能够将图形全部容纳在里面的位置处。

至此，完成了整张建筑平面图的绘制，如图 11-22 所示。

（5）打印输出

绘制好平面图后需要将其打印后输出，这里不再详述。

（三）绘制建筑立面图

建筑立面图是建筑物在与建筑立面平行的投影面上投影所得的正投影图，它主要用来表示建筑物的外形外貌和对外墙面装饰材料要求等。

1．建筑立面图的绘制内容

1）图名、比例。

2）建筑立面图两端的定位轴线及编号。

3）建筑物某个方向的外轮廓线形状、大小。

4）门窗的形状、位置及开启方向。

5）各种墙面、台阶、雨篷、阳台等构配件的位置、形状和做法等。

6）标高及必须标注的局部尺寸。

7）详细的索引符号。

2．绘制建筑平面图的步骤

1）设置绘图环境。

2）绘制地平线、定位轴线、各层的楼面线、楼面或者外墙的轮廓。

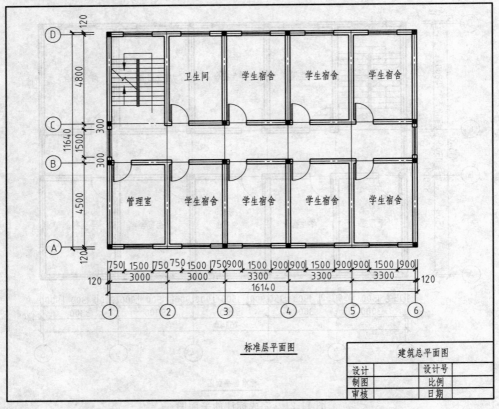

图 11-22　添加图框的平面图

3）绘制各种建筑构配件的可见轮廓，例如门窗洞、阳台、楼梯间等，墙身及其暴露在外墙的柱子也绘制出来。

4）绘制门窗、雨水管、外墙分割线等建筑物细部。

5）绘制尺寸界线、标高数字、索引符号和相关注释文字。

6）尺寸标注。

7）添加图框和标题。

8）打印输出。

图 11-23 给出某一建筑物的立面图。

3．建筑立面图绘制过程

（1）建立绘图环境

1）设置单位和绘图边界　新建一个绘图文件，然后按绘制建筑总平面图和平面图的方法设置，这里不再详述。

2）设置图层　单击【图层】按钮 ▧，弹出"图层特性管理器"对话框，依次创建"标注"、"窗户"、"门"、"轮廓线"、"阳台"、"图框"等图层，设置完成的"图层特性管理器"对话框如图 11-24 所示。

（2）绘制图形

1）绘制辅助网格线　对于多数的立面图上，都是很规律的图形元素排列，绘制出辅助网格线，对以后的绘图定位是非常有利的。

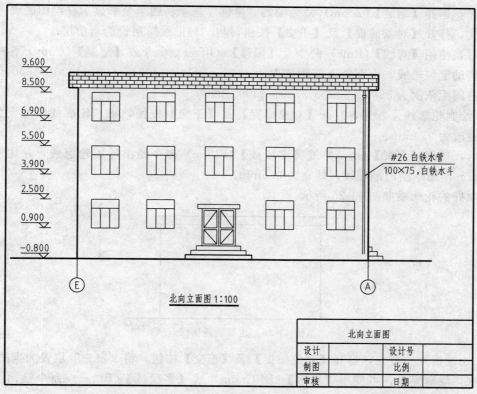

图 11-23 北向立面图

图 11-24 "图层特性管理器"对话框

首先，选择【缩放】（Zoom）命令中的"全部"选项将图形全部显示在绘图区。

其次，打开【对象捕捉】及【正交】按钮，将"辅助线"层设为当前层。

然后，使用【直线】（Line）命令及【偏移】（Offset）命令或【复制】（Copy）命令绘制出所有辅助定位轴线，由下至上间距依次为 1700、1600、1400、1600、1400、1600、1100，由左至右间距依次为 3900、3300、3300、3300、3900。

2）绘制轮廓线　首先，打开【对象捕捉】及【正交】按钮，将"轮廓线"层设为当前层，线宽改为 0.3mm。

然后，使用【直线】（Line）或【多段线】（PLine）命令绘出外墙轮廓线，并用【多段线】（PLine）命令绘出地坪线，线宽为 0.5mm。

绘制好的轮廓线如图 11-25 所示。

图 11-25　建筑物轮廓线

3）绘制窗户　首先，打开【对象捕捉】及【正交】按钮，将"窗户"层设为当前层。

其次，绘制窗台，可使用【矩形】（RECtang）或【多段线】（PLine）命令绘出一侧窗台，另一侧可以镜像绘出。

然后，绘制窗户的玻璃轮廓线，可结合对象捕捉、对象捕捉追踪及正交辅助工具，使用【矩形】（RECtang）或【多段线】（PLine）命令或【直线】（Line）或【偏移】（Offset）命令来实现，具体应用哪些命令根据个人习惯。

最后，使用同样的方法绘出其它样式的窗户，同类窗户采用多重复制到合适的位置。

4）绘制门　门的绘制过程与窗的绘制如出一辙，使用【矩形】（RECtang）或【多段线】（PLine）命令或【直线】（Line）或【偏移】（Offset）命令绘出一扇门的轮廓线及装饰线，然后用【镜像】（Mirror）绘出另一扇门。

5）绘制雨水管　首先，打开【对象捕捉】及【正交】按钮，将"其它"层设为当前层。

其次，使用【直线】（Line）或【多段线】（PLine）命令及【偏移】（Offset）命令绘出雨水管的主管道。

然后，使用【直线】（Line）或【多段线】（PLine）命令绘制雨水管的上部漏斗，可采用相对坐标，并修剪掉主管道与漏斗的相交多余线。

6）绘制台阶和雨篷　首先，打开【对象捕捉】及【正交】按钮，将"台阶"层设为当前层。

然后，使用【矩形】（RECtang）绘出雨篷，结合对象捕捉追踪使用【多段线】（PLine）绘出台阶，也可使用【直线】（Line）、【偏移】（Offset）、【修剪】（TRim）命令来绘制。

绘制完成的立面图如图 11-26 所示。

（3）添加尺寸标注和文字注释

1）尺寸标注　立面图的标注和平面图不同，主要标注各主要构件的位置和标高。对于标高的标注，可先根据建筑总平面图中所讲方法标注出一个标高，其它采用多重复制标注其

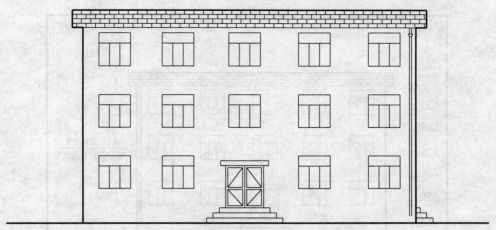

图 11-26　绘制完成的立面图

余标高。而轴线编号按建筑平面图中所讲方法进行绘制，这里不再详述。

2）文字注释　与前面所讲的方法相同，可以使用【多行文字】（mText）来注释，不再详述。

完成尺寸标注和文字注释的立面图如图 11-27 所示。

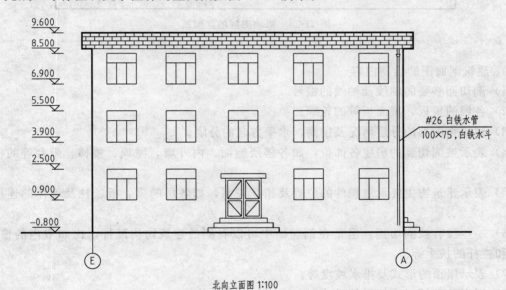

北向立面图 1:100

图 11-27　完成标注的立面图

（4）添加图框和标题　可采用前述建筑平面图的方法制作一个 A4 页面，也可直接插入已制作保存好的图框和标题栏图块。

添加好图框的立面图如图 11-28 所示。

（5）打印输出　绘制好立面图后需要将其打印后输出，这里不再详述。

（四）绘制建筑剖面图

建筑剖面图是将建筑物作竖直剖切面所形成的剖视图。主要表示建筑物在垂直方向上各部分的形状、尺度和组合关系及在建筑物剖面位置的层数、层高、结构形式和构造方法，建筑剖面图和建筑平面图、建筑立面图是相互配套的，都是表达建筑物整体概况的基本图样

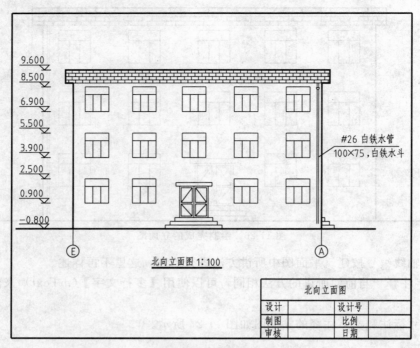

北向立面图 1:100

#26 白铁水管
100×75，白铁水斗

北向立面图		
设 计		设计号
制 图		比 例
审 核		日 期

图 11-28　添加图框的立面图

之一。

1. 建筑剖面图的绘制内容

1）剖切面必要的轴线及轴线的编号。

2）各层的楼板、屋面板等的轮廓。

3）建筑物内部的分层情况及层高、水平方向的分隔。

4）表示被剖切到的房屋各部位，如各楼层地面、内外墙、屋顶、楼梯、阳台等的构造做法。

5）表示建筑物主要承重构件的位置及相互关系，如各层的梁、板、柱及墙体的连接关系等。

6）一些没有被剖切到，但是在剖切面中可以看到的建筑物构配件，比如室内的窗户、楼梯和栏杆的扶手等。

7）表示屋顶的形式及排水坡度等。

8）标高及必须标注的局部尺寸。

9）详细的索引符号。

10）必要的文字注释。

2. 绘制建筑剖面图的步骤

1）设置绘图环境。

2）绘制地平线、定位轴线、各层的楼面线、楼面或者根据轴线绘制出所有被剖切到墙体断面轮廓及没被剖切到的可见墙体轮廓。

3）绘制剖面图门窗洞口位置、楼梯平台、女儿墙、檐口及其它可见轮廓线。

4）绘制出各种梁的轮廓线及断面。

5）绘制楼梯、室内的固定设备、室外的台阶及其它可见的细节构件，并且给出楼梯的

材质。

　　6）绘制尺寸界线、标高数字和相关注释文字。

　　7）绘制索引符号。

　　8）尺寸标注。

　　9）添加图框和标题。

　　10）打印输出。

　　图 11-29 给出某一建筑物的剖面图。

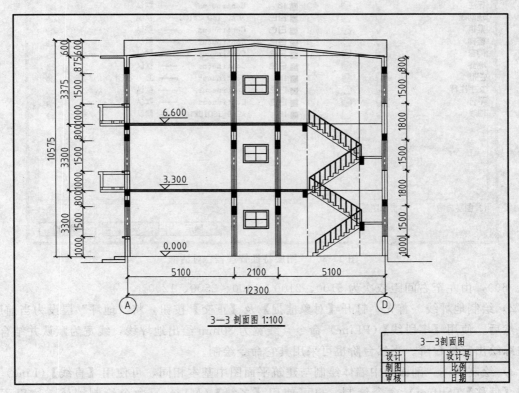

图 11-29　建筑物剖面图

　　3. 建筑剖面图绘制过程

　　前面几节中已经介绍了建筑总、平、立面图的绘制，本节结合前面的学习来绘制建筑剖面图。

　　（1）建立绘图环境　新建一个绘图文件，设置单位和绘图边界同前，这里所创建的图层如图 11-30 所示。

　　（2）绘制图形

　　1）绘制辅助网格线　对于多数的剖面图上，都是很规律的图形元素排列，绘制出辅助网格线，对以后的绘图定位是非常有利的。

　　首先，选择【缩放】（Zoom）命令中的"全部"选项将图形全部显示在绘图区。

　　其次，打开【对象捕捉】及【正交】按钮，将"辅助线"层设为当前层。

　　然后，使用【直线】（Line）命令及【偏移】（Offset）命令或【复制】（Copy）命令绘制出所有辅助定位轴线，由下至上间距依次为 1000、1500、800、1500、1000、800、1500、

图 11-30　"图层特性管理器"对话框

800、600，由左至右间距依次为 5100、2100、1400、2500、1200。

2）绘制地坪线　首先，打开【对象捕捉】及【正交】按钮，将"地坪"层设为当前层。

然后，使用【多段线】（PLine）命令，线宽为 30mm 绘出地坪线，线宽为默认并结合对象追踪绘出室外台阶。当然台阶也可采用其它命令绘制。

3）绘制墙体　剖面图中墙体绘制与建筑平面图中基本相同，可使用【直线】（Line）命令和【偏移】（Offset）命令绘制，也可使用【多线】（MLine）命令绘制墙体，这里不再详述。

4）绘制楼板和屋顶　楼板和屋顶的绘制与墙体的绘制基本相同。

首先，打开【对象捕捉】及【正交】按钮，将"楼板"层设为当前层。

其次，使用【多线】（MLine）命令绘出一层楼板，然后多重【复制】（Copy）命令绘制其它楼板。

然后，使用【多线】（MLine）命令绘出屋顶，该屋顶为坡屋顶，排水方向箭头可使用【多段线】（PLine）命令来绘制。

最后，对绘制完成的楼板、屋顶和墙体进行修剪，可以使用多线编辑，也可以将多线用【分解】（eXplode）命令炸开再修剪。

绘制完成的楼板、屋顶和墙体剖面图如图 11-31 所示。

5）绘制门窗　该剖面图中处于被剖切位置的门窗，其绘制方法同建筑平面图中窗户的绘制，剖面图中其它的窗户的绘制方法见建筑立面图中窗户的绘制，这里均不再详述。

6）绘制楼梯　楼梯的绘制是剖面图中最常见的，也是绘制中最为复杂的一部分。

图 11-31　楼板和墙体

　　首先，打开【对象捕捉】及【正交】按钮，将"楼梯"层设为当前层。

　　其次，绘制台阶。台阶是由一系列的折线构成的，所以可以使用【多段线】（PLine）绘出一级台阶，然后用多重【复制】（Copy）命令绘制出其它级台阶，注意基点捕捉到一级台阶竖直线段的下端点，位移的第二点捕捉到每级台阶水平线段的右端点，当然也可以用【直线】（Line）或【多段线】（PLine）命令运用相对坐标绘制。另一跑楼梯可采用相同方法绘出，也可以镜像获得。

　　然后，绘制栏杆和扶手。可使用【多线】（MLine）命令和多重【复制】（Copy）命令绘制，并用一些修改和编辑命令对楼梯的细节进行处理。

　　最后，使用多重【复制】（Copy）命令绘制其它楼层的楼梯。

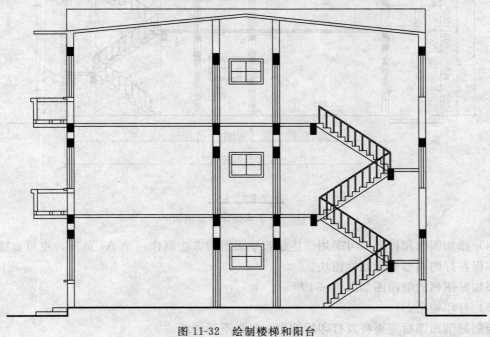

图 11-32　绘制楼梯和阳台

7）绘制阳台　阳台由楼层、墙体、护栏组成，绘制时可选用直线、多线、多段线及复制等命令绘出，这里不再详述。

绘制完成的楼梯及阳台的剖面图如图 11-32 所示。

8）绘制梁和圈梁　首先，打开【对象捕捉】按钮，将"梁"层设为当前层。

其次，使用【矩形】（RECtang）或【直线】（Line）或【多段线】（PLine）命令绘制一个 240×300 和一个 200×400 的矩形，并用【图案填充】（bHatch）命令对矩形进行实体填充。

然后，使用多重【复制】（Copy）命令，对填充完成的梁依次复制到合适的位置。另外，注意该例图左右对称，可以使用镜像提高效率。

（3）添加尺寸标注和文字注释

1）尺寸标注　剖面图的标注既包括尺寸的标注，又有标高的标注，还有轴线符号的标注，前面已经详细介绍，这里不再详述。

2）文字注释　与前面所讲的方法相同，可以使用【多行文字】（mText）来注释，不再详述。

完成尺寸标注和文字注释的剖面图如图 11-33 所示。

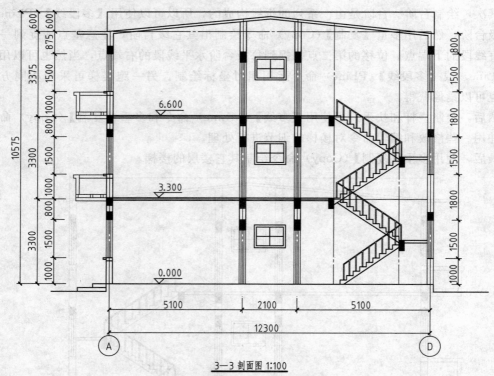

3—3 剖面图 1:100

图 11-33　完成标注的剖面图

（4）添加图框和标题　可采用前述建筑平面图的方法制作一个 A4 页面，也可直接插入已制作保存好的图框和标题栏图块。

添加好图框的剖面图如图 11-34 所示。

（5）打印输出。

绘制好剖面图后需要将其打印后输出，这里不再详述。

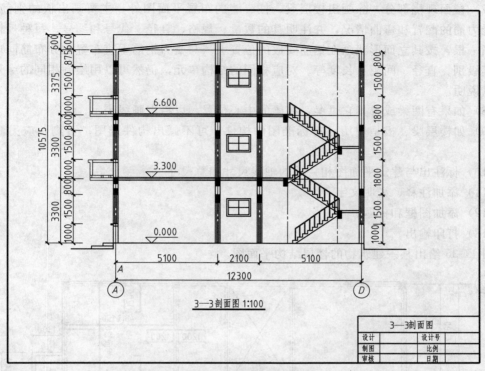

图 11-34　添加图框的剖面图

二、实训二　绘制结构施工图

结构施工图主要包括基础图、钢筋混凝土结构图及楼梯详图等内容，本节以楼层结构平面图和钢筋混凝土构件详图来介绍结构施工图的绘制。

（一）绘制楼层结构平面图

在结构施工图中，假想用一个水平剖切面沿着楼面将房屋剖切后作的楼层水平投影，称为楼层结构平面图，也称为楼层结构平面布置图。它是用来表示每层楼层梁、板、柱、墙的平面布置，现浇钢筋混凝土楼板的构造和配筋以及它们之间的关系。

1. 楼层结构平面图的步骤

（1）设置绘图环境。

（2）选定比例。一般使用的比例为 1∶100，较简单的结构图可用 1∶200，现浇板可用 1∶50。

（3）画定位轴线。定位轴线与建筑平面图相一致，并注明编号及轴线间距尺寸。

（4）定墙、柱、梁的大小和位置。用中实线表示剖到或者可见的构件轮廓线，用中虚线表示不可见的构件轮廓线，门窗洞一般不画出。

（5）当楼层平面图完全对称时，可只画一半。

（6）预制楼面部分，可在每结构单元范围内画一对角线，注明预制板的数量、代号和编号。也可在每一个不同的结构单元将预制板分块画出，以明确板的铺设方向。在图上还应该标出梁、柱的代号，用重合断面的方式，画出板与梁或者墙柱的连接关系并注出板底的结构标高。如果有相同的结构单元时，可简化在其上写出相应的单元编号，其余内容都可以省略。

（7）楼面现浇部分，除画出楼层梁、柱、墙的布置平面图外，主要画出板的钢筋详图，表明受力筋的配置和弯曲情况，并注明其的数量、规格、直径、代号和编号。每种规格的钢筋只画一根，按其立面形状画在钢筋安放的位置上。与受力钢筋垂直布置的分布筋同理，并说明其级别、直径、间距和长度等。对应相同的结构单元，仍然可以用绘制相同的编号的方法加以说明。

（8）如果有圈梁或者其它过梁，在梁的中心位置，以粗点画线表示。

（9）如楼层梁、板是使用已有标准图的构件，可不画出构件详图；否则，应另画构件详图。

（10）标注出与建筑平面图相一致的轴线尺寸和总尺寸。

（11）添加注释、说明文字。

（12）添加图框和标题。

（13）打印输出。

图 11-35 给出某一建筑物的楼层结构平面图。

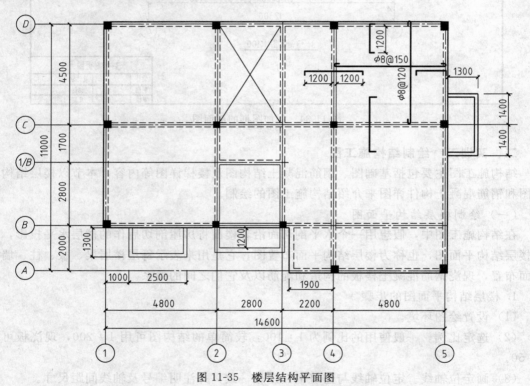

图 11-35　楼层结构平面图

2. 楼层结构平面图绘制过程

楼层结构平面图的绘制过程与建筑平面图的绘制相似，绘制时要注意二者线型的区别，着重介绍楼板中钢筋的画法。

（1）建立绘图环境

1）设置单位和绘图边界　这里可不重新新建文件，可直接应用原来所保存的 A3 大小的图框和标题栏文件，另存建立一新的以"楼层结构平面图"为名称的 dwg 文件。

2）设置图层　按照前面介绍的方法设置图层，这里所创建的图层有"轴线"、"墙体"、"梁"、"图框"、"钢筋"、"柱"等图层。

（2）绘制图形

对于轴线、柱子、墙体、梁的绘制过程与建筑平面图的绘制方法及过程基本相同，但应注意设定各图层线型，譬如图中墙体是实线，梁是虚线，这里不再详述。

对于钢筋，需要采用【多段线】（PLine）命令绘制，线宽设为 0.35，板中钢筋的弯钩为半圆，注意可根据个人习惯采用方便的方法绘制圆弧。

（3）添加尺寸标注和文字注释（略）。

（4）打印输出（略）。

（二）绘制钢筋混凝土构件详图

钢筋混凝土构件由定型构件和非定型构件两种。对于定型构件，可以直接引用标准图或本地区的通用图，在图上注明即可，不必单独绘制；对于非定型构件和现浇构件，必须绘制出结构详图。

如图 11-36 所示为钢筋混凝土梁的结构详图。这幅图包括了立面图和断面图两部分，总体上是对称的。绘图时可绘制一半，另一半可镜像得到。断面图可绘制一个，复制一个，在复制图的基础上修改得到第二个断面图。

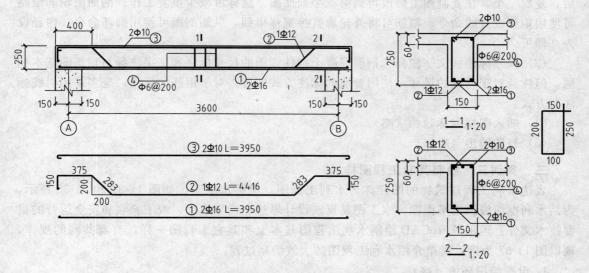

图 11-36　钢筋混凝土梁的结构详图

1. 钢筋混凝土构件详图的步骤

（1）绘制各个构件的外形轮廓。

（2）绘制各个构件之间的连接。

（3）绘制各个构件上配筋及其步骤情况。

（4）绘制一些必要的结构剖面。

（5）标注构件的结构尺寸和各个构件之间的连接尺寸。

（6）给出必要的施工说明。

（7）绘制标题栏和图框。

2. 钢筋混凝土构件详图的过程

（1）设置绘图环境　首先，建立新文件后，打开状态栏上的捕捉、对象捕捉和对象追踪按钮，并按前面的方法设置尺寸样式和文字样式。然后设置图层，图层可设辅助线、钢筋、

断面、标注和索引等层，颜色自定。

（2）绘制图形

1）绘制辅助网络　绘制辅助线前，首先检查是否打开捕捉按钮。接着绘制基准线，然后使用偏移命令绘制其它辅助网格线。

2）绘制主要的轮廓和剖面　用多段线绘制立面轮廓，只绘制左侧一半即可。同时绘制断面线。

3）绘制钢筋　钢筋的绘制对钢筋混凝土结构图来说是十分重要的，在绘制过程中要用粗线，注意线宽的变化。

主筋：使用偏移命令先复制主筋。

箍筋：用直线命令绘制一个箍筋，其余用阵列命令复制。

弯起筋：用直线命令配合对象捕捉工具绘制。

钢筋绘制完成后，可以使用镜像命令复制另外一半，复制后检查有无错误，有错误及时修改。至此，立面图的轮廓和钢筋就绘制完成了。

4）剖面图和剖面图上的钢筋绘制：该部分图形绘制可以先绘制一个剖面图，绘制完成后，复制一个，在复制图上修改得到第二个剖面图。这样可减少重复工作。剖面图轮廓绘制可使用矩形或直线命令、箍筋可将外轮廓直接偏移得到，纵筋剖面可使用圆环命令，内径设为 0 即可。

（3）尺寸标注和文字注释　钢筋混凝土构件详图的尺寸标注和文字注释与建筑图基本相同，但注意对于轮廓的尺寸，使用普通的标注方式即可；对于钢筋的标注，应多采用引线标注的方式。

（4）插入图框和标题栏（略）。

（5）打印输出（略）。

三、实训三　绘制其它工程图样

表达水利工程建筑物的图样称为水利工程图，简称水工图，如图 11-37 和 11-38 所示，为某水利枢纽溢洪道平面图。水工图是反映设计思想、指导施工、竣工验收和安全运行的重要技术文件。运用 AutoCAD 绘制水利工程图基本上和其它工程图一样，有着共同的规律，现以图 11-37 为例，简单介绍水利工程图的大致绘制过程。

1. 设置绘图环境（略）

2. 绘制图形

图 11-37 所示的溢洪道平面图，首先可以用直线或多线命令绘出图形的轴线和对称线，然后用偏移或复制命令绘出其它水平和垂直的线段，再用圆弧和样条曲线命令绘出图中曲线，最后运用修剪、延伸等修改命令对细部修改，并绘出图中箭头等细部图形。

3. 尺寸标注和文字注释（略）

4. 若有图框，插入图框和标题栏（略）

5. 打印输出（略）

具体过程不再详述，在绘制过程中，应注意以下几个问题。

（1）在启动画图、标注尺寸、书写字符等命令前，应先将命令的相应图层置为当前。

（2）注意使用"正交"、"捕捉"等辅助命令，有利于提高图线的相交、垂直等几何作图的准确性。

（3）在进行块定义前，要先"新建 UCS"圆点，定义后再"新建 UCS"世界，有利于

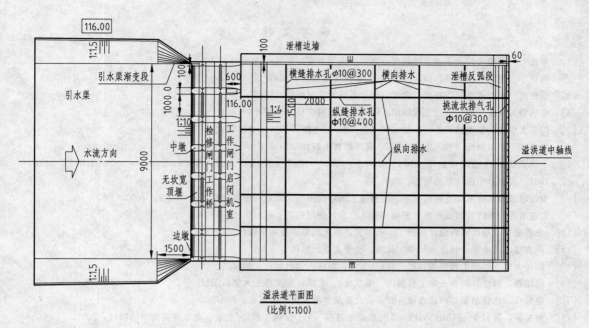

溢洪道平面图
（比例1:100）

图 11-37 溢洪道平面图

块的插入。

（4）画完后注意检查点画线、虚线与实线的相交情况，若未在线段上相交，则改变点画线或虚线特性中的线型比例。

（5）注意修剪过长或延伸过短的图线（如对称线）等。

（6）标注尺寸后检查有没有图线穿过尺寸数字，若有，则打断图线。

参 考 文 献

[1] 朱育万. 画法几何及土木工程制图. 北京：高等教育出版社，2001.

[2] 何斌等. 建筑制图（第四版）. 北京：高等教育出版社，2001.

[3] 张俊杰. 何与建筑制图基础. 武汉：华中科技大学出版社，2007.

[4] 单国骏. 画法几何与土建工程制图. 济南：山东科学技术出版社，2001.

[5] 同济大学建筑制图教研室. 画法几何（第二版）. 上海：同济大学出版社，1996.

[6] 朱福熙. 建筑制图（第三版）. 北京：高等教育出版社，1992.

[7] 中华人民共和国国家标准 GB/T 50001—2001、GB/T 50103—2001、GB/T 50104—2001、GB/T 50105—2001. 北京：中国计划出版社，2002.

[8] 中国建筑西北建筑设计研究院等. 建筑施工图示例图集. 北京：中国建筑工业出版社，2000.

[9] 尤逸南等. 室内装饰设计施工图集（8）. 北京：中国建筑工业出版社，1999.

[10] 史春珊. 现代室内设计与施工. 哈尔滨：黑龙江科学技术出版社，1993.

[11] 陈忠建，杨永跃. 画法几何学. 北京：机械工业出版社.

[12] 同济大学. 建筑工程制图（第三版）. 上海：同济大学出版社，2002.

[13] 何铭新. 画法几何及土木工程制图（第二版）. 武汉：武汉理工大学出版社.

[14] 赵景伟. 建筑制图与阴影透视. 北京：北京航空航天大学出版社，2007.

[15] 赵文新，郭启全. AutoCAD 2002 三维绘图教程［M］.（第1版）. 北京：北京理工大学出版社，2003.

[16] 刘晓红，马丽慧，王晓强. AutoCAD 2008 建筑图纸绘制技法精讲［M］.（第1版）. 北京：科学出版社，2008.

[17] 中国建筑标准设计研究所. 混凝土结构施工图平面整体表示方法制图规则和构造详图，03G101-1，03G101-2，04G101-3，04G101-4，06G101-6.

[18] 易幼平. 土木工程制图. 北京：中国建材工业出版社，2004.

[19] 谢步瀛. 土木工程制图. 上海：同济大学出版社，2004.

[20] 陈永喜，任德记. 土木工程图学. 武汉：武汉大学出版社，2004.

[21] 中华人民共和国交通部. GB/T 50162—1992 道路工程制图标准. 北京：中国计划出版社，1992.